Publisher
The Plan
Art & Architecture Editions
Bologna

Graphic design
Designwork - Udine
Artemio Croatto
with Erika Pittis
Piero Di Biase

Editing and copywriting
Maddalena Dalla Mura
Udine

Translators
Margherita Dalla Mura,
Amsterdam
Centro Cizeta, Forlì
Elizabeth Francis, MCA

Photolitho and Printer
Grafiche dell'Artiere
Bologna

Mario Cucinella and
Elizabeth Francis thank all
the MCA team for their
work in putting together
this book, in particular
Benta Wiley for her work in
researching and
coordinating the images

ISBN 88-85980-41-4

First published 2004

Centauro Srl
Edizioni Scientifiche
via del Pratello, 8
40122 Bologna - Italy
www.theplan.it - www.centauro.it

MARIO CUCINELLA WORKS AT MCA

BUILDINGS AND PROJECTS

THE PLAN
ART & ARCHITECTURE EDITIONS

Questa immagine rappresenta il principio di
sviluppo sostenibile e di integrazione delle
nuove tecnologie in continuità con la
tradizione.
Il medico attraversa il deserto con il
cammello che ha sul capo un'antenna GPS
per il controllo del posizionamento
geografico. Un pannello fotovoltaico fissato
sulla gobba assicura l'energia ad una batteria
per alimentare il frigorifero che contiene i
vaccini per curare i bambini dei villaggi
sperduti nel deserto

*This image represents the principles of
sustainable development and the integration
of new technologies in harmony with
tradition.
A doctor crosses the desert with his camel.
The camel has a GPS antenna on his head
to control their geographical position.
A photovoltaic panel fixed to the camel's
hump provides energy to run a fridge that
contains medicine to treat sick children in
the villages lost in the desert*

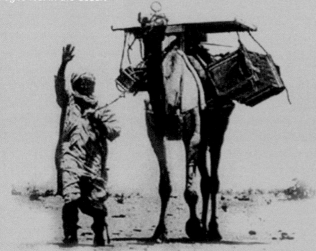

Contents

Si ringraziano per il fondamentale supporto / We thank the following for their fundamental support

Aeroporto

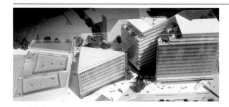

Bologna

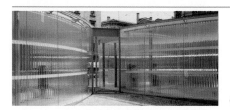

e-Bo

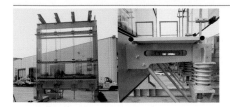

Hines

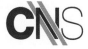

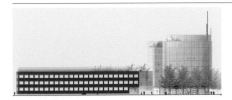

Hines

Hines

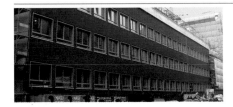

Hines

SCHÜCO

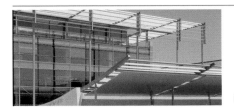

iGuzzini

GUARDIAN LUXGUARD I S.A.
GUARDIAN LUXCOATING S.A.

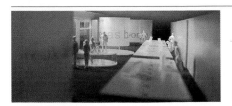

Uniflair

UNIFLAIR ITALIA™ S.p.A

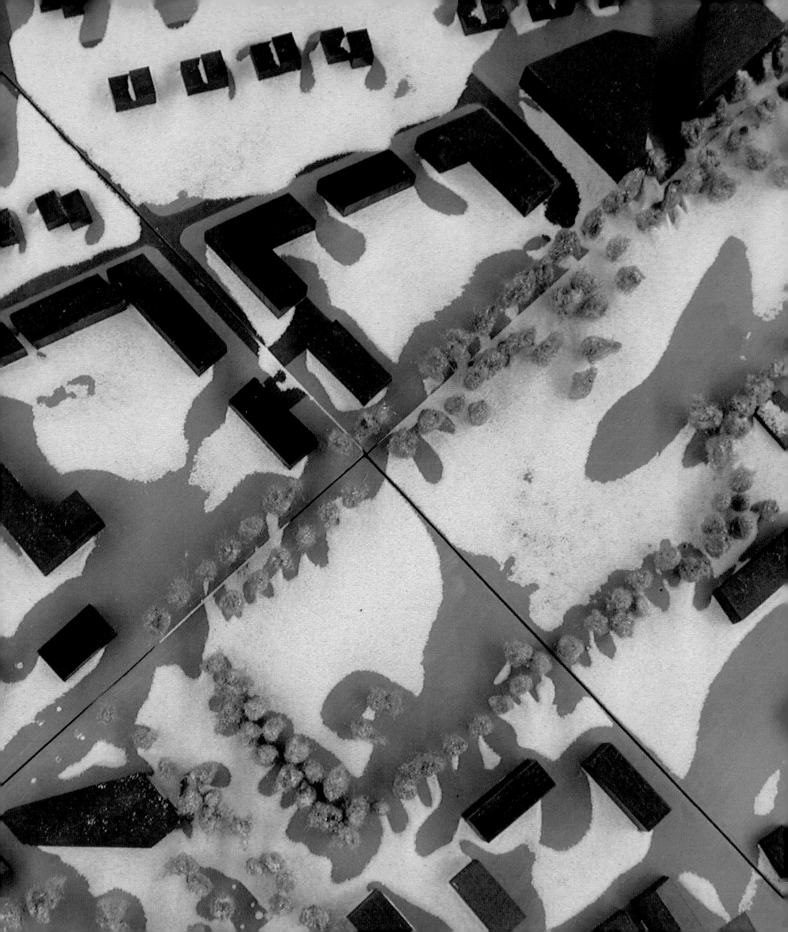

**Intervista di Nicola Leonardi
editore di «The Plan»
Interview by Nicola Leonardi
publisher of «The Plan»**

Nicola Leonardi L'architetto può essere visto come uno scienziato, nel senso umanistico del termine, in cui è la curiosità per la conoscenza tecnica che porta da un lato alla ricerca e alla sperimentazione, dall'altro al contatto e alla collaborazione con esperti. È da qui che nascono molte delle idee progettuali e delle soluzioni?

Mario Cucinella Per un architetto la curiosità è una parte vitale del lavoro; bisogna essere curiosi per riuscire a capire come si progetta e come si costruisce. La curiosità è come un motore attraverso il quale può essere sviluppata la ricerca ed effettuata la sperimentazione: sono concetti indissolubilmente legati l'uno all'altro, che portano necessariamente ad allargare il numero di persone con cui si interagisce, soprattutto oggi che la progettazione ha raggiunto un grado di complessità intrinseca elevatissima e sono ormai molti i campi della scienza che devono essere considerati per raggiungere una progettazione integrata e all'avanguardia. Il dialogo e la collaborazione tra le persone che partecipano a un progetto, così come il contatto e l'interazione con esperti di specifici settori sono importanti perché possono aiutare a capire e risolvere particolari problematiche. È questa la vera grande funzione dell'architetto: giungere da un idea, per via induttiva, a un progetto complessivo, omogeneo ed equilibrato, creato dalla soluzione di ogni singolo problema. La nostra architettura deve essere legata al nostro tempo, e in questo senso non può ignorare le innovazioni tecnologiche, di cui anzi deve essere promotrice; questo comporta la necessità di rapportarsi con tutte le figure che hanno a che fare con questo dominio. L'architettura è come una serie di parole che devono essere messe insieme, dando loro senso: l'architetto deve far sedere intorno a un tavolo tutte le figure che compongono il meccanismo della progettazione e della costruzione di un edificio, producendo un suono da una serie di dissonanze apparentemente informi.
La ricerca deve essere interpretata come una risorsa cui attingere, non come un esercizio fine a se stesso e la sperimentazione ne è la naturale conseguenza.
Credo che questa sia una corretta impostazione del vero ruolo di un architetto, per il quale la ricerca è intesa come una risorsa e la sperimentazione come l'energia per

*Nicola Leonardi The architect may be seen as a man of science, in the humanistic sense of the word, led by his thirst for technical knowledge to research and experimentation on the one hand, and on the other to contact and collaboration with experts.
Is this the origin of many design ideas and projects?*

*Mario Cucinella For an architect, curiosity is a vital part of work; you have to be curious in order to understand how to design and how to build.
Curiosity is the motive force for research and experimentation, concepts so closely linked as to be inseparable.
This leads one inevitably to an increase in the number of people with whom one interacts.
Today, design has reached such a high degree of intrinsic complexity that producing integrated avant-garde designs means taking into consideration many fields of knowledge.
Dialogue and collaboration between people taking part in a project are important, as are contact and interaction with experts in the specific sector under consideration. Dialogue and collaboration helps us to understand and solve particular problems. The real, significant function of an architect is to start from an idea and through development to arrive at a complex, homogeneous and well-balanced design, created by solving each single problem. Our architecture has to be attuned to the times we live in, and cannot ignore technical innovations but must promote them.
This means creating a relationship with all those persons who are in some way involved in this field. Architecture is like a string of words which have to be linked together to make sense.
The architect should seat around a table all the figures who together constitute the mechanics of the design and construction of a building, and from this seemingly formless noise produce a harmonious sound.
Research must be seen as a resource on which to draw, not as an end in itself.
Experimentation is the natural outcome.
I believe that this is the correct definition of an architect's role, seeing research as a resource and experimentation as the*

BlowKarting on Ballyheigue beach, Ireland

cambiare, modificare il modo di progettare e costruire un domani.

NL I tuoi edifici "sono", funzionano e vivono. Come riesci a ottenerlo?

MC "Gli edifici sono" è un concetto importante e non banale, soprattutto per un architetto e per il modo in cui ci si dovrebbe avvicinare all'architettura: la progettazione architettonica non dovrebbe essere considerata un puro processo mentale, un esercizio di virtuosismo, bensì qualcosa che si crea perché venga effettivamente realizzata. Nel mio modo di pensare, la concretezza è stata, soprattutto negli ultimi anni, uno degli aspetti più importanti del lavoro; può essere stimolante realizzare progetti anche se rimangono sulla carta o dentro a un computer, ma pensare un edificio senza realizzarlo può portare, con il passare del tempo, ad allontanarsi da quelli che sono i problemi più pragmatici e concreti della progettazione, la cui soluzione permette di tradurre nella realtà – ovvero di costruire – un'idea.

Gli edifici sono unicamente quando esistono nella realtà, il resto è un soffio di vento che passa e va. Il fatto che gli edifici "funzionino e vivano" sono due concetti di grande complessità.

Che un edificio debba in effetti funzionare, cioè adempiere alle funzioni e soddisfare i requisiti per cui è stato progettato, può sembrare, dal punto di vista dell'estetica dell'architettura, un aspetto secondario al fattore creativo e formale, ma non è così. È la base, senza cui la creatività rimane un astratto esercizio mentale, che può portare solo a realizzazioni lontane dalle effettive esigenze per cui erano state richieste.

Il concetto che gli edifici vivono è una considerazione basilare, da cui è stata sviluppata la ricerca per ottenere edifici in cui si possa vivere e lavorare nelle migliori condizioni di benessere possibili, coniugando inoltre soluzioni tecnologiche che permettano l'ottimizzazione dei consumi energetici. Il modo in cui essi si rapportano agli agenti atmosferici esterni e modificano di conseguenza le condizioni microclimatiche interne attraverso il loro involucro, può portare a condizioni di vivibilità molto differenti.

Già Vitruvio parlava del fatto che gli edifici sono in un luogo, appartengono a un clima e devono essere confortevoli.

La qualità della vita che si sviluppa all'interno degli edifici deriva anche da come questi

energy for change, for modifying the way to design and build a future.

NL Your buildings "are"; they work, they are alive. How do you do this?

MC "Buildings are" is an important concept and by no means trivial, especially for architects and for the way in which they should approach architecture. Architectural design should not be seen merely as a mental process, an exercise in virtuosity, but as something which is created for the express purpose of being built. To my way of thinking, tangibility has been one of the most important aspects of my work, especially in recent years. It can be stimulating to make designs even if they go no further than the paper on which they are drawn or the computer where they are stored; but to think up a building without then bringing it to life can lead – as time passes – to progressively distancing oneself from the most concrete and pragmatic problems of design. Solving the problems means translating into reality – or in other words, building – an idea. Buildings "are" only when they exist in reality; everything else is a gust of wind which blows and is gone. The fact that buildings "are and work" are two extremely complex concepts. Looking at architecture from an aesthetic angle, the idea that a building must effectively work – that is to say fulfil the functions and satisfy the requirements for which it was designed – may seem of secondary importance compared with creative and formal factors. This is not so. It is the basis without which creativity is merely an abstract mental exercise, leading only to realisations far removed from the real requirements which generated them. The concept that buildings are alive is a fundamental consideration, and has led to research to achieve buildings in which people can live and work in the best possible conditions. This consideration also brings into play technological solutions favouring optimum energy consumption. The way in which buildings relate to external atmospheric agents and consequently modify the interior micro-climate by means of their envelope, can lead to greatly differing conditions of livability. Even as long ago as the age of Augustus, Vitruvius observed that buildings are in a particular context, they belong to a particular climate and need to be comfortable. The quality of life which develops inside buildings derives in part from the way the buildings

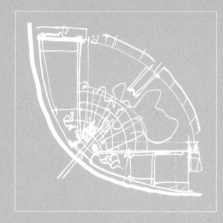

vivono, ovvero da come creano, attraverso le specifiche caratteristiche costruttive e impiantistiche adottate, il proprio microclima interno, modificando lo spazio in cui sono inseriti e interpretando le caratteristiche climatiche esterne.

NL La pubblicazione di una monografia rappresenta, per un architetto, un momento di riflessione in cui è obbligato a fermarsi e guardare la propria storia e maturazione. Quali sensazioni e pensieri hai avuto nel farlo?

MC Fermarsi a fare una sorta di abaco del lavoro che sì è svolto è anche un modo per scattare una fotografia della propria evoluzione. In realtà questa fotografia mette a fuoco e registra il nostro modo di lavorare, la metodologia con cui progettiamo, cosa che magari un singolo progetto non riesce a definire, mentre una moltitudine di lavori riesce a cogliere identificando l'istinto che porta a fare la propria professione in un certo modo. Non sono un appassionato di "revival": mi piace di più pensare ai progetti che realizzerò piuttosto che a quelli già realizzati. In realtà, però, organizzare questa monografia è stato importante per mettere in ordine tutti i pensieri, è stato un esercizio molto utile; vi sono le materie, le strategie e ricorrono anche la curiosità e l'attenzione verso certi materiali e tecnologie ricorrenti. Non avendo uno stile definito, ogni progetto cerca di essere sempre molto diverso. La monografia non ci serve per mettere a posto uno stile, ma per vedere quante cose abbiamo fatto e quante possiamo ancora cercare e creare.

NL Il libro presenta una realtà in forte evoluzione, MCA, studio di progettazione, ma anche e soprattutto laboratorio di idee e di sperimentazione. Trovi che l'impostazione del libro rispecchi questo spirito? Qual è, dal tuo punto di vista, la giusta chiave di lettura di questa monografia?

MC Questo libro non vuole essere un semplice contenitore o elenco di progetti, di cui si veda solo il finito, la parte superficiale, la pelle. L'idea matrice di articolare i progetti attorno a temi specifici nasce proprio con l'intento di spiegare il nostro modo di lavorare, all'interno dell'ufficio, in collaborazione con gli specialisti e in cantiere. Il "vestito" di questi temi sono i progetti realizzati, ognuno dei quali ha affrontato e interpretato il problema della luce, dell'aria, dei materiali, dell'energia in maniera differente. Il tema dell'energia, ad esempio viene sviluppato attraverso un

themselves live, or in other words the way they employ their particular features of construction and engineering to create their own interior micro-climate, modifying the place in which they are located and responding to external climatic conditions.

NL *For an architect, the publication of a monograph is an occasion to pause for a moment and look back on one's own history and development. What thoughts and feelings did you have at this time?*

MC *Stopping to make a sort of framework of the work one has done is also a way of photographing one's own evolution. This photograph effectively brings into focus and records our way of working, the methodology we employ in designing, something which a single project may perhaps be unable to define. Looking at a multitude of projects makes it possible to identify the instinct which leads one to approach one's profession in a certain way. I'm not a lover of retrospection. I prefer to think about projects that are still being designed, rather than those already completed. Nevertheless, organising this monograph was important for putting all my thoughts in order; it has been a useful exercise. It shows materials, and strategies, and shows a curiosity and attention towards certain recurring materials and technologies. As there is not a pre-defined style, every project can be different. The purpose of the monograph is not to determine a style but to show how many things we have already done and how many we can still seek and create.*

NL *The book in effect presents a reality still very much evolving: MCA, a design studio, but also and especially a workshop for ideas and experimentation. Do you feel that the book reflects this spirit? What, from your point of view, is the appropriate key for reading it?*

MC *This book is not intended to be simply a container of a list of projects which are shown only superficially in their finished form, their skin as it were. The criterion of grouping projects according to specific themes derives from a desire to explain our modus operandi, be it when we are working in the office, in collaboration with specialists, or on site. The "clothing" of these themes are the completed projects, each of which has confronted and interpreted the issues of light, of air, of materials, of energy, in a different way. The theme of energy, for instance, is developed*

dialogo con esperti di fisica, specialisti solitamente estranei all'architettura. Ovviamente, si tocca solo una punta della problematica energetica generale, ma l'architettura, nell'ambito del problema energetico, ha comunque un suo peso importante. Il tema non viene affrontato attraverso un colloquio tra architetti: sarebbe stato un limite forte, è un dibattito con persone che si occupano della specifica tematica a livello multidisciplinare. La mia intenzione era di spiegare che il processo progettuale attraverso cui si crea l'architettura, necessita del contributo di molte diverse discipline, in un'ottica di confronto e di completamento: non solo composizione, forma o materia, ma anche scienza e teoria applicata alle nuove tecnologie. Anche per questo i miei progetti sono molto diversi tra loro, hanno ovviamente un filo comune perché lo studio è uno, produciamo in base alle nostre capacità intellettive, ma i dati al contorno sono sempre differenti e portano a risultati molto distanti tra loro. Da questo punto di vista è uno studio molto aperto a evolvere il proprio linguaggio e sperimentare scelte estetiche. Il fatto di incrociare persone e temi diversi ci porta a proporre anche soluzioni tecniche e stilistiche molto diverse volta per volta. Sarebbe superficiale pensare che i contributi delle persone esterne con cui lavoro siano irrilevanti sul risultato estetico, invece è esattamente il contrario.

È fondamentale il contributo dato dall'ingegneria, dalla scienza e anche dall'industria, le quali insieme influenzano fortemente le scelte tecnologiche e di conseguenza anche l'aspetto stilistico ed estetico finale.

Se si vede un edificio fatto bene bisogna essere coscienti che dietro ad esso c'è sì un architetto che ha fatto un progetto di qualità, ma che c'è anche un processo che è stato capace di realizzarlo.

Il costruttore, a sua volta, deve essere un soggetto attivo che coordina, gestisce e, insieme all'architetto, dialoga con tutte le parti che contribuiscono al processo di costruzione. In effetti, per chiudere il cerchio, questa monografia nasce dalla volontà di essere non solo corollario di una storia ma anche propositiva di un metodo.

through dialogue with experts in physics, specialists usually far removed from architecture. Obviously, this touches on only one aspect of the general question of energy, but nonetheless architecture has its own importance in the context of energy problems,. The theme is not developed through a conversation between architects: that would have been much too limiting. Instead we have a debate with people who deal with this specific theme in a multi-disciplinary context. My intention was to explain that the design process through which architecture is created requires the contribution of many different disciplines, in a context of comparing and complementing: not just composition, form or material, but also science and theory applied to new technologies. It is partly for this reason too that my designs are so very different from one another. They all share of course a common thread because the studio is a unit, we produce according to our intellectual capabilities, but the context is different every time and can lead to greatly differing results. From this point of view, ours is a studio very much open to evolving its own language and to experimenting with aesthetic choices. Mixing different persons and themes leads us to put forward varying technical and stylistic solutions. It would be superficial to think that the contributions made by the outside collaborators with whom I work are irrelevant to the aesthetic result; the exact opposite is true. The contribution of engineering, science and also industry is fundamental. Together they have a profound influence on the technological options chosen and hence on the stylistic and aesthetic aspect of the completed work. When we look at a well-made building, we must remember that behind it, yes, there is an architect who has made a quality design, but there is also a process which has made the design reality. The builder too must be an active participant, coordinating, organising, and – together with the architect – talking to all the people who contribute in various ways to the building process. In sum, to complete the circle, this book should not be seen merely as the conclusion of a chapter of history: it should also propose a methodology.

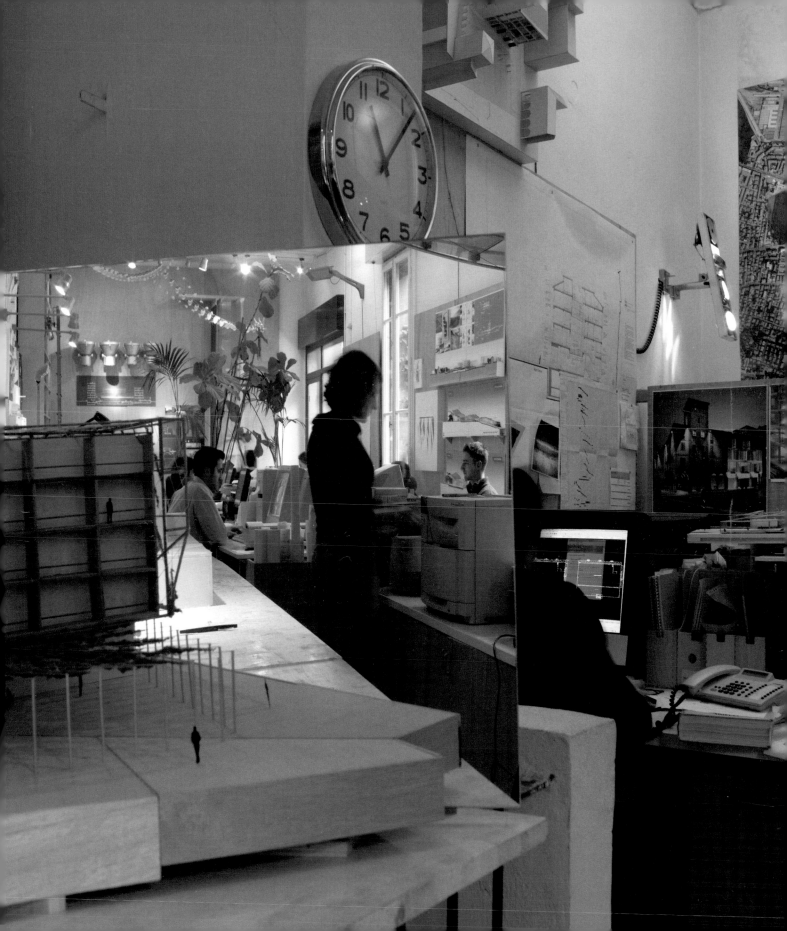

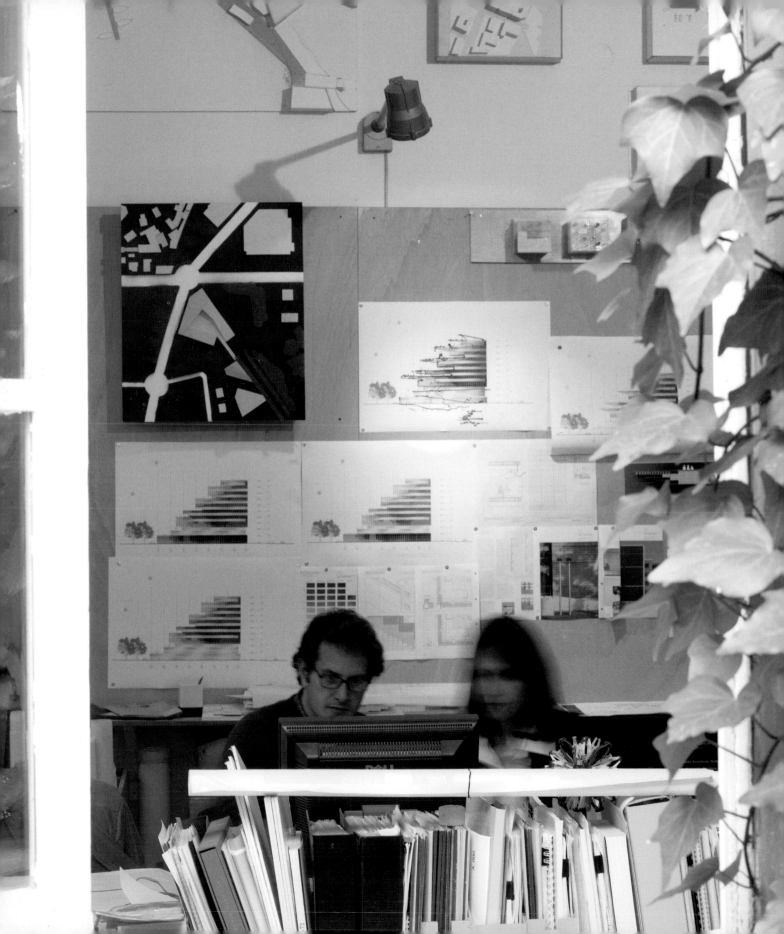

e-Bo
Bologna
Woody
Cremona
Hines
Otranto
Pdec
Piacenza mp
Piacenza
Ospedali

Luce
Materia
Strumenti
Energia
Landscape

iGuzzini

Metro

Uniflair

Forlì

Enea

Ispra

Rozzano

Cyprus

Midolini

Aeroporto

Rimini

Luce_Light

Mario Nanni

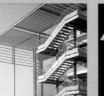
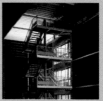

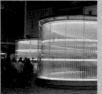
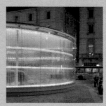

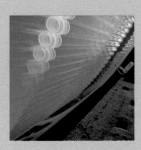

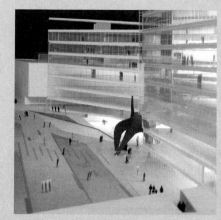

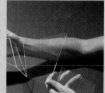
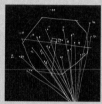

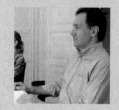
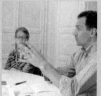

Alessandro Rogora

Luce
Materia
Strumenti
Energia
Landscape

e-Bo
Bologna
Woody
Cremona
Hines
Otranto
Pdec
Piacenza mp
Piacenza
Ospedali

iGuzzini
Metro
Uniflair
Forlì
Enea
Ispra
Rozzano
Cyprus
Midolini
Aeroporto
Rimini

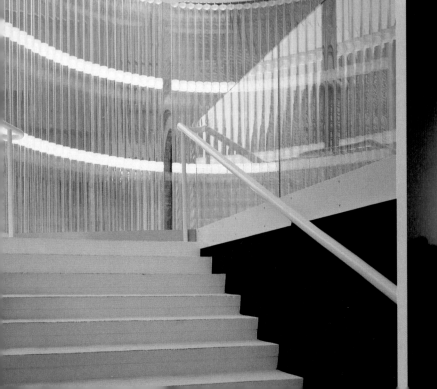

Luce
Incontro con Nanni e Rogora
Light
Conversation with Nanni and Rogora

MCA Luce è per noi sostanza dell'architettura, non solo, intendiamoci, come gioco o arte dell'illuminazione, bensì, alla radice, nel senso di progettare con la luce, laddove questa rivela la sua qualità di materia, che in quanto tale deve essere combinata con altre materie e considerazioni. Parliamo sia di luce naturale – come nel complesso per Hines a Milano – sia di quella artificiale – come i led del padiglione e-Bo, esemplare perché esso stesso oggetto di luce, e non semplicemente qualcosa che fa luce. Rilevante, secondo noi, è riuscire ad attuare una strategia architettonica che integri l'illuminazione naturale con soluzioni in merito alla ventilazione naturale e alla massa dell'edificio; e che sia capace di farlo nell'ottica della qualità e del comfort ambientale.

Alessandro Rogora Sicuramente questa è una prospettiva corretta. Volendo trarre spunto da alcuni "colleghi", mi viene in mente una frase dell'austriaco Bartenbach, uno dei più grandi progettisti illuminotecnici viventi, il quale ha detto: "Da quando esiste la corrente gli architetti hanno smesso di ragionare". Questo è un nodo cruciale per l'architettura; progettare implica inevitabilmente la considerazione della luce naturale, come elemento che consente una percezione più profonda della realtà. È indubbio che l'illuminazione artificiale ha progressivamente trovato maggiore importanza all'interno dell'architettura e ha contribuito ad ampliare l'uso dello spazio. Nulla, tuttavia, può simulare o sostituire la luce naturale e la sua qualità intrinseca capace di influire sulla percezione psicologica degli ambienti, di modificare il rapporto delle persone con la realtà, o delle persone fra loro. Ritengo che la luce naturale sia il principale elemento che consente all'architettura di strutturarsi in termini di comunicazione. Non dimentichiamo che luce comporta ombra; per citare Louis Kahn "la nostra è un'opera d'ombra", perché costruire significa introdurre una modulazione nel campo luminoso, un elemento perturbante.

MCA For us, light gives substance to architecture, not merely – let me make this clear – as the art of lighting, but also as a source, in the sense of designing with light, where light reveals its material quality, and as such must be combined with other materials and other considerations. By light, we mean both natural light – as seen in the Hines complex in Milan – and artificial lighting, such as the LEDs (light emitting diodes) employed in the e-Bo pavilion, exemplary because it is in itself an object of light, not merely something which makes light. We believe it is important to have an architectural strategy which makes use of lighting systems integrated with solutions for natural ventilation and tailored to the mass of the building; and that this strategy should function in a context of environmental quality and comfort.

Alessandro Rogora This is without doubt the correct perspective. Taking my cue from some of my "colleagues", I remember the words of the Austrian Bartenbach, one of the greatest lighting technique designers alive today: "Since electricity came into use, architects have stopped thinking". This is a crucial point for architecture; designing inevitably implies taking into consideration natural light, as an element which makes possible a deeper perception of reality. It is indisputable that artificial lighting has gradually acquired greater importance in the field of architecture and has contributed to enlarge the use of space. Nevertheless, there is nothing that can simulate or replace natural light and its intrinsic quality to influence psychological perception of spaces, modifying the relationships between people and reality, or between individuals. I believe that natural light is the principal element which enables architecture to become a form of communication. We should never forget that light also brings shadow; to quote Louis Khan, "ours is a work of shadows", because building means introducing alterations in the field of light, a disturbing element. And it is this which

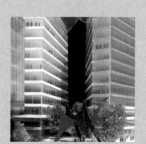

Ed è ciò che fa vibrare l'architettura.

Mario Nanni Come progettista di luce, quindi di illuminazione, artificiale, posso concordare, nel senso che si deve evitare di emulare la luce naturale. Piuttosto con la luce artificiale si deve mirare a creare emozioni diverse, come si diceva, ad allargare spazio, superfici, o ad esprimere volumi. Così nel caso delle "gocce" di e-Bo: i due padiglioni si vedranno completamente diversi di notte e di giorno, e questo perché sono state fatte precise scelte progettuali alla radice. È una questione di sensibilità; l'illuminazione artificiale si affianca alla luce solare, sviluppandola. Basta pensare, per esempio, a un porticato: durante il giorno vediamo solo la facciata e il porticato rimane in ombra, come in negativo; ma per la visione notturna si può lavorare sul porticato con la luce. In questo caso il progetto di illuminazione aiuta a scoprire l'architettura stessa. La luce artificiale, quindi, non può essere interpretata come alternativa a quella naturale, anzi deve convivere con questa... Il progetto ideale sarebbe quello di un edificio per il quale le ore della giornata siano scandite dalla luce solare, che poi lasci gradatamente il campo alla luce artificiale che, con pari sensibilità, scandisca il trascorrere delle ore notturne. Il passaggio dal sole alla luna e alle stelle lo possiamo avere anche con l'illuminazione artificiale. Se le ore del giorno sono quelle della permanenza all'interno del fabbricato, la notte posso ammirarne e scoprirne l'architettura.

MCA Quella che sembra emergere, da entrambi i fronti, del naturale e dell'artificiale, è una certa idea di umiltà, un atteggiamento che tuttavia pare maggiormente presente nei confronti della luce naturale, perché questa ha già una sua fonte e un suo comportamento che non puoi modificare; semmai puoi interpretarlo. Mentre la luce ti permette di essere il "creatore", con quel che ne consegue. Ti pone davvero di fronte alla responsabilità delle decisioni da prendere. Si tratta di scegliere, un po' come accade in generale nell'architettura laddove si distinguono interventi di riqualificazione

makes architecture vibrate with life.

Mario Nanni As a designer of artificial light, and therefore of lighting systems, I have to agree, in the sense that we should avoid trying to emulate natural light. Rather, we should use artificial light to create different emotions, and – as we were saying – to enlarge spaces and surfaces, or to express volume. This is the case of the e-Bo "droplets": the two pavilions look completely different when seen by day or by night, because certain design choices were made at the outset. It's a question of sensitivity; artificial lighting goes hand-in-hand with sunlight, developing it. Just think, for example, of a colonnade: by day, we see only the façade, while the interior of the colonnade remains in shadow, in negative as it were; but by night we can work on the colonnade with light. In this case the lighting system helps us to discover the architecture itself. Artificial light, then, cannot be seen as an alternative to natural light; the two forms have to co-exist. The ideal project would be a building where the hours of the day are measured by sunlight, gradually leaving the field to artificial lighting which, with equal sensitivity, measures out the hours of the night. The passage from sunlight to moonlight and starlight can be obtained also with artificial lighting. If the daylight hours are those we spend inside the building, night is the time for us to discover and admire its architecture.

MCA What seems to emerge, on both sides, natural and artificial, is a certain measure of humility, an attitude which however seems more alive in the presence of natural light, since this has a source and a conduct which you can't modify; at most you can interpret it. Whereas artificial light doesn't ask for humility: it allows you to be the "creator", with all that ensues. It really makes you look at your responsibilities when coming to decisions. It's a matter of making choices, as happens in general in the field of architecture where a distinction is made between those works of renovation

rispettosa dell'esistente e quelli invece che si vogliono più innovativi.

AR Se di umiltà si tratta, nondimeno, è o dovrebbe essere una posizione non passiva; richiede e impone semplicemente il "ragionare", il fare precedere a ogni considerazione un momento di attenzione, direi quasi mistica, un momento di lettura, per affrontare e interpretare correttamente il problema. Un approccio, questo, che non costituisce una novità, è costitutivo del progettare e a ben guardare emerge chiaramente dai disegni dei grandi maestri dell'architettura; è anche quanto dovremmo riuscire a trasmettere agli studenti, perché imparino a interrogarsi e a comprendere i ritmi del tempo e della natura, ovvero come "funzionano le cose".

MN Sotto questo profilo l'impressione è che raramente si insegni la luce cercando di entrare nei dettagli... che molto poco si superino i dati numerici per insegnarla come sensibilità, emozione. Quando sono chiamato a insegnare, prevalentemente non esprimo tanti concetti bensì cerco di mostrare i miei lavori; e devo dire che rimango sempre molto colpito dall'entusiasmo dei giovani. Si tratta di emozione: è quella bellezza che ti sorprende, anche se non riesci a spiegarla. Spero che sia l'effetto che otterremo con i led per i padiglioni di e-Bo: ho fatto molte prove con i miei collaboratori, anche con i led a tre colori e le miscelazioni erano davvero incredibili. Ma sono persuaso che il colore – soprattutto in questo momento, in cui si rischia di concedere a una moda – debba essere usato con moderazione, vada calibrato. Alla fine sono convinto che la scelta dei led con luci bianca e azzurra sia migliore agli effetti della leggerezza e per dare una sensazione di acqua. Del resto questa calibratura della luce sull'architettura è possibile proprio perché in questi casi la progettazione dell'illuminazione procede di pari passo con quella propriamente architettonica. Cosa che purtroppo avviene di rado.

MCA ... determinando carenze significative. Un aspetto che va sottolineato, e che abbiamo

which need to respect the existing building and others which can be more innovative.

AR If it's a question of humility, nevertheless it is not – or should not be – a passive attitude; it requires simply the application of "reasoning", of making a pause for thought before every consideration. This pause should be a moment of – I would say, almost mystic – attention: to read the situation, to examine and interpret the problem correctly. This approach is no novelty; it is a basic requirement in designing, and the great masters of architecture have always made use of it. It is also something we should pass on to our students, so that they learn to question their ideas and to understand the rhythms of time and of nature, or in other words how "things work".

MN From this point of view, one has the impression that it is rare to teach light by looking at the details... that one hardly ever goes beyond the numerical data to teach light as sensitivity, emotion. When I am called upon to teach, I try mainly not to express too many concepts, showing my work instead; and I am always very impressed by the enthusiasm shown by young people. This is emotion: the beauty that surprises you, even when you can't explain it. This is the effect I hope we shall achieve with the LEDs used in the e-Bo pavilions. I carried out numerous trials with my collaborators, also with three-colour LEDs, and the colour combinations were absolutely incredible. But I am convinced that colour – especially at this time, when we run the risk of giving in to fashion – must be used with moderation, and carefully gauged. In the end I am convinced that the choice of LED with blue and white light is better for effects of weightlessness and to give the idea of water. Moreover, this gauging of light on architecture is possible precisely because in these cases the designs for the lighting develop side by side with the architectural design. Something which unfortunately happens all too rarely.

MCA ... which highlights significant inadequacies. One aspect which needs to

sperimentato nella nostra esperienza recente, è che la luce, come si diceva, vada intesa come una delle materie che compongono un edificio, o che determinano un intervento. È una considerazione che nasce dalla osservazione del livello tecnologico straordinario che i materiali stanno raggiungendo, per cui nello stesso tempo la tecnologia è sempre meno visibile e sempre più intrinseca alla materia; e quindi, paradossalmente, è in corso un processo di smaterializzazione dei prodotti. In questo senso si inserisce il discorso sulla luce, giacché a contare non è tanto la forma ma il risultato – per non parlare in termini di "effetto". A emergere è la qualità dello spazio piuttosto che l'oggetto; ed è una linea in cui ci ritroviamo, laddove cominciamo a intendere l'edificio nel complesso, più che nei "dettagli" tecnici o costruttivi.

MN Per la sua capacità di trasformare l'ambiente...

MCA O meglio, naturalmente ci sono anche i dettagli, ma non come giustapposti, devono essere integrati, per cui è l'edificio stesso, la sua pelle o il corpo delle tecnologie inerenti i materiali, che possono assicurare la qualità, il comfort. Ci riferiamo, per esempio, anche a tecniche di raffrescamento passivo o di risparmio energetico. Il vetro, oggi, non è solo trasparente ma è anche, possiamo dire, come la pelle di un camaleonte, cioè cambia, reagisce è quasi una componente genetica del materiale. Nell'arco di qualche anno ci troveremo ad avere materie con un contenuto genetico capace di modificarsi in relazione alle condizioni esterne. A Milano, nel complesso per Hines, per entrare nel concreto, abbiamo tre vetri selettivi che, composti, assicurano una riduzione significativa dell'impatto dell'irraggiamento solare e ci permettono di utilizzare un impianto di raffrescamento più vantaggioso. Questo per dire che la tecnologia non è più questione di aggiungere pezzi. La tecnologia è sempre meno evidente e sempre più intrinseca alla materia stessa.

AR Tuttavia qui parliamo di esperienze nate nell'ottica della progettazione. Un aspetto su cui riflettere, però, è che non sempre c'è un

be stressed, and which we have seen in our recent experience, is that light, has to be seen as one of the materials which go to make a building, or which determine a design. This is a consideration born of observing the extraordinary technological level which building materials are reaching. Technology is at the same time both less visible and ever more intrinsic to the product; and paradoxically products are in the throes of being de-materialised. The question of light comes into this context, since it is not the form that counts so much as the result – to avoid speaking in terms of "effect". What emerges is the quality of the space rather than the object. It is something with which we can identify, the point where we begin to look at a building in its entirety, rather than looking at the technical "details".

MN For its ability to transform the environment...

MCA Or rather they must be integrated, so that the building itself, its skin or the technologies inherent in the materials, can ensure quality and comfort.
For example, look at techniques of passive cooling or energy saving.
Glass, today, is not just transparent, it is also – how should I say? – like the chameleon's skin: it changes, it reacts, it is almost a genetic component of material. In a few years' time we shall have materials with a genetic content able to adapt themselves in relation to external conditions. To give a concrete example, in the Hines complex in Milan, we have three types of selective glazing which together ensure a significant reduction in the effects of the sun's radiation, making it possible to use a smaller air-conditioning plant.
This is to say that technology is no longer a question of adding on pieces.
Technology is less and less evident, and more and more intrinsic to the material itself.

AR Nevertheless, we're speaking here about experiences born of the process of designing. One aspect we should think

immediato collegamento fra esigenze progettuali e produzione, o viceversa. Inoltre si riscontra una certa difficoltà a gestire tematiche tanto complesse, per cui, tutto sommato, il dettaglio di cui si parlava permette una giustificazione *a posteriori* e quindi alla fine è più semplice da controllare... laddove, invece, la qualità dello spazio richiede una sensibilità profonda che si costruisce solo in anni di esperienza. E non si può insegnare. Ricordo che quando studiavo in Finlandia, un mio docente mi disse che non possono esistere architetti "senza la barba bianca"; una metafora per dire che l'architettura richiede tempi di maturazione, riflessione e fatica.

MN È vero, l'esperienza procede seguendo percorsi, nel corso dei quali si apprende come sfruttare lo spazio; ma sono percorsi complicati, nei quali certamente rientrano anche le tecnologie e i materiali, la cui disponibilità però non è risolutiva. Ciò che conta è, alla fine dei conti, sempre la sensibilità d'uso.

MCA Per il nostro lavoro questo è un punto chiave, e se la luce può essere considerata una materia – al pari dell'aria, del vento – dobbiamo sottolinearne la qualità anche sotto il profilo degli strumenti, poiché sono questi che affinano appunto la sensibilità. Ogni professione ha uno o più strumenti di lavoro; riconoscerli e studiarli, prendere dimestichezza, è anche questa una forma di autoapprendimento, serve a tracciare il proprio percorso; e non intendiamo solo simulazioni o analisi al computer, ma esperimenti... fisici. Così le nostre ricerche sullo sfruttamento dei flussi d'aria negli edifici o su scala più ampia nei quartieri – parliamo di Pdec e Piacenza – rivelano possibilità di soluzioni determinanti per il design. Non si tratta di "decorazione" ma di elementi integranti per la progettazione.

AR Questo perché alle spalle c'è un approccio curioso – una curiosità "intellettuale" – quale elemento cardine e lo strumento interviene in maniera funzionale. La sperimentazione e le analisi possono solo

about, however, is that there is not always an immediate link between project requirements and production, or vice-versa. Nor is it easy to manage such complex themes, so the details we were talking about provide some justification a posteriori, so ultimately it is easier to control them... where the quality of space needs notable sensitivity which can only be gained in years of experience. This is something which cannot be taught. I remember that when I was studying in Finland, one of my teachers told me that there is no such thing as "an architect without a white beard", which was his way of saying that architecture needs time for maturity, thought, and hard work.

MN This is true; experience follows certain paths, along which one learns how to make use of space; however these paths are complicated, for though they certainly take in technologies and materials, the organisation of these is not the end solution. What matters, in the last analysis, is always the sensitivity with which they are used.

MCA In our field, this is a key point, and if light can be seen as a material – on a level with air, with wind – then we must underline quality also in terms of tools, since these are what hone sensitivity. Every profession has one or more tools with which to work. Recognising them, studying them, becoming familiar with them, is a form of self-teaching which helps in mapping out the path one wishes to follow. This does not mean just computer-generated simulations or analysis but... physical experiences. Our research into the exploitation of air flow in buildings or – on a wider scale – in whole districts (and here I'm thinking of the PDEC and Piacenza projects) reveal possible solutions which have a determining effect on design. It isn't a question of "decoration", but of elements integral to the project.

AR This is because, behind it all, there is the "curious" approach, meaning an intellectual curiosity, as the cornerstone, and tools intervene at a functional level. Experiment and analysis can only come after

seguire, venire dopo l'espressione di precise istanze, e dare risposte a quesiti o elementi critici già individuati.

MCA È così, e si tratta di istanze che nascono a margine delle specificità degli interventi. Per questo motivo, inoltre, anche quando usiamo un software per fare un'analisi, una verifica, ci interrompiamo per provare con un modellino. Sicuramente l'esperienza avviene manipolando, provando, sperimentando caso per caso.

MN Si tratta di un approccio che è valido a 360°. Anche nella progettazione e produzione di apparecchi illuminanti è assolutamente sbagliato pensare di voler risolvere i problemi sempre con gli stessi prodotti. Ritengo che un buon progettista prima di tutto deve avere voglia di risolvere i problemi che ci sono in ogni singolo cantiere. Parlo della mia esperienza: io sono perito elettrotecnico e la mia carriera è quella dell'elettricista. Poi mi sono innamorato della luce e ho cominciato a progettare con la luce. Di conseguenza utilizzavo i prodotti in commercio, ma per risolvere l'illuminazione di singoli casi finivo con l'assemblare i vari pezzi, adattarli, tagliarli. Fatto che mi ha creato non pochi problemi. Alla fine sono stato costretto a produrre ciò che mi serviva, e collaborando con vari architetti e progettando per loro ho creato un mio catalogo. Ciò non toglie che non si può pensare di affrontare tutti i lavori con un solo catalogo di prodotti; le soluzioni sono diverse in risposta ai casi specifici.

MCA Ci sembra che questo pensiero corrisponde all'attuale evoluzione dell'architettura: dopo il periodo dell'industrializzazione edilizia finalmente si riscopre che l'architettura è costitutivamente legata a un contesto, a un luogo climatico e fisico, per cui non si dà un prodotto industrializzato, "in serie". E, sia pure con difficoltà, anche l'industria che produce componenti si sta dimostrando più flessibile, capace di adattare i prodotti o di offrire un catalogo più ampio. Ritorniamo a un'architettura diversificata, per cui diviene possibile concentrarsi e rispondere adeguatamente

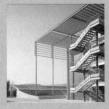

the expression of precise cases, in response to problems or critical elements already identified.

MCA That is so; and they are cases which come up on the margins of specific interventions. This is why, moreover, when we use software the purpose of analysis or verification, we always stop to make a model. Undeniably, experience comes only through manipulating, trying things out, experimenting, case by case.

MN This is an approach with 360° validity. In designing and producing lighting units, too, it is quite wrong to think that all problems can be solved using the same products. I believe that a good designer should first of all want to solve the problems found in each individual site. I speak from experience: I have a diploma in electro-technology, and my career was as an electrician. Then I fell in love with light and I began designing with light. Consequently, I used products already on the market, but to find solutions for individual situations I always ended up assembling the various pieces, adapting them, dismantling them: something which gave me not a few headaches. In the end I found myself forced to produce what I needed, and collaborating with different architects and designing for them meant that I created my own range. But this doesn't mean that you can solve all problems with just one range of products; the solutions will vary depending on the specific situation.

MCA This idea seems to correspond to the present state of architecture: after the phase of industrialisation of building we are at last rediscovering architecture as something which is fundamentally linked to a context, to a climatic and physical place, so there can never be a "mass-produced" industrialised product. And – albeit with some difficulty – the component-producing industry is becoming more flexible, able to adapt its products or to offer a wider range. We are seeing a return to more diversified architecture, so that it becomes again possible to concentrate on and respond

anche a problemi come inquinamento luminoso o risparmio energetico e comfort.

MN Sono aspetti e problematiche che hanno raggiunto livelli tali da essere ormai difficilmente gestibili... pensiamo all'illuminazione che si riesce a vedere a migliaia di chilometri quando si sorvola con l'aereo una grande città. Naturalmente anche in questo caso non possiamo non appellarci alla sensibilità del progettista, alla sua intelligenza... Per cui, ad esempio, se non ha senso preoccuparsi di inquinamento luminoso a Las Vegas, in altri casi è importante ricordare che – se ci riferiamo all'illuminazione esterna – dobbiamo illuminare un edificio, una facciata e non il cielo. E all'estremo opposto, se sono in aperta campagna oppure in cima a un monte preferisco veramente non avere sorgenti luminose, e guardare invece le stelle e dare valore al cielo.

MCA La questione, d'altronde, può essere posta anche in altri termini, per agganciarci al problema del risparmio energetico e ai nessi fra luce naturale e artificiale: al di là di non poter gestire realtà come quelle delle grandi città, si potrebbe prospettare un miglioramento non nel senso di limitare l'entità delle emissioni luminose bensì di poter spegnere le luci. I sistemi di illuminazione hanno prolungato il percorso del sole, della sua luce, ma ci sono orari in cui non risulta necessario – fatte salve particolari situazioni o zone. Viene in mente piazza Maggiore a Bologna che secondo noi è veramente bene illuminata.

MN Sì è bellissima, uno dei pochi lavori dei quali penso che mi dispiace di non averlo fatto io. Fra l'altro si tratta di un progetto per il quale sono state fatte molte prove, e il risultato è una delle migliori cose dal punto di vista illuminotecnica che io conosca.

AR A questo proposito credo si possa citare Alvar Aalto. Dopo aver realizzato un edificio bianco su una spianata verde, vicino a una stazione ferroviaria (la celeberrima Finlandia Talo di Helsinki), gli chiesero come voleva che venisse illuminato, e lui, fra il riflessivo e l'altero, com'era nel suo modo, rispose: "Anche gli edifici devono dormire". Mi sembra

suitably to problems such as light pollution or energy saving and comfort.

MN These are issues and problems which have reached such a level as to be almost unmanageable. Just think of lighting which can be seen from thousands of miles away when you fly over a big city in a plane. Of course, in this case too we can only appeal to the sensitivity of the designer, and to his intelligence... and so, if there is no point in worrying – for example – about light pollution in Las Vegas, in other cases it's important to remember that – if we are talking about exterior lighting – we should light up a building, a façade, and not the sky. At the opposite extreme, when I am in the countryside or at the top of a mountain I am really happier not to have any source of artificial light at all, so that I can look at the stars and appreciate the sky.

MCA However, the matter can also be seen in other terms, connecting to the problem of energy saving and the link between natural light and artificial light. Beyond the fact of not being able to manage situations such as those found in big cities, we could improve matters not by limiting the emission of light, but simply by switching the lights off. Lighting systems have prolonged the path of the sun, but there are times when this is not necessary – except in particular situations or areas. An example is the main square in Bologna, Piazza Maggiore, which we feel is lit really well.

MN Yes, it's beautiful, one of the few things I'm sorry not to have done myself. There were many trials made for this project, and the result is one of the best lighting projects I have ever seen.

AR On this subject, we should mention Alvar Aalto. After he'd designed a white building on a green space near a railway station (the very famous Finlandia Talo in Helsinki), he was asked how he would like the building to be lighted, and he – with his usual mixture of thoughtfulness and hauteur – replied,

una riflessione straordinaria, perché non ha sostenuto che gli edifici non debbano essere illuminati, ma che esiste un diritto dell'edificio alla notte. Siamo sempre nel campo del rispetto, del ragionare sul contesto, sugli usi, sulla qualità. Probabilmente se ci fosse un comportamento rispettoso da parte dei progettisti nei confronti della luce, come materia, sarebbe forse inutile parlare di inquinamento luminoso.

MCA Poter "spegnere" gli edifici avrebbe inoltre una conseguenza importante in termini di risparmio energetico, come si può immaginare. Ma si tratta di scelte innanzitutto politiche e di mercato.

MN Ciò non toglie che un bravo progettista debba integrare nel suo lavoro anche considerazioni in merito ai consumi; sia pure con la possibilità di scegliere di ignorarle per privilegiare, alla fine, il risultato visivo, luministico.

MCA Crediamo che la questione sia innanzitutto etica, e di equilibrio: non ha senso che un edificio consumi più di quello che gli è necessario; e abbiamo l'impressione che non si dia un'alternativa, ovvero l'unica direzione percorribile è quella di realizzare edifici sempre più efficienti e a consumo energetico sempre più ridotto. Per capirci, dipende molto da come una costruzione viene progettata fin dall'inizio: se si fa un edificio a piastra, largo, è evidente che la parte centrale dovrà essere illuminata artificialmente, e comporterà determinate scelte impiantistiche. Si tratta di una decisione del progettista e del committente... al di là, chiaramente, di altre scelte che invece nascono, per così dire, dalla realtà quotidiana, dalla realtà del lavoro stesso. Intendiamoci, noi architetti non siamo degli ecologisti, e neppure dei risparmiatori di energia perché, principalmente, noi costruiamo, modificando contesti e utilizzando risorse. Tuttavia dobbiamo sapere che la capacità di risorse non è illimitata; si tratta di consumare meno, interagendo con l'ambiente. E un altro obiettivo a cui puntare è la flessibilità, un grado di variabilità... per cui stabilire a priori

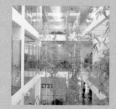

"buildings too must sleep." I think this is an extraordinary remark, because he didn't say that buildings should not be lit, but that buildings too have a right to the night. It comes back to a question of respect, of reflecting on the context, on the uses, on quality. Probably if designers were always respectful in their use of light as material, there would be no need to talk about light pollution.

MCA Being able to "switch off" buildings would also have significant consequences in terms of energy saving, as you can imagine. But it's a question of political and market choices first of all.

MN This does not mean that good designers should not integrate considerations of energy consumption; even if they leave open the option of ignoring these considerations altogether, in favour of giving greater impact to the visual effects of lighting.

MCA We believe the question is first of all ethical, and one of balance: it makes no sense for a building to consume more than is necessary; and we have the impression that there are no alternative solutions available, or rather the only direction we can go in is choosing to design buildings which are more efficient and consume less energy every time. Much depends on how a building is designed right from the start: if the building is a broad slab, then obviously the central part will have to be artificially lit, and choices will have to be made regarding the choice of lighting plant. The decision will have to be made by the designer and by whoever commissioned the building – in addition, of course, to other considerations which arise from day-to-day reality, so to speak, from the reality of the building work itself. Let us be clear about this: we architects are not ecologists, nor are we energy savers, because mainly we build or modify a context. Nevertheless, we have to realise that resources are not unlimited; we need to consume less, interacting with the environment. Another important objective is flexibility, a certain degree of variability... so that to decide a priori hard-and-fast conditions such

condizioni rigide come 22°C o 500 lux per gli uffici si rivela insensato. Sono parametri che ereditano convinzioni dei primi anni sessanta quando si disse che aumentando il livello della luce le persone lavorano meglio o producono di più.

MN ... ma facendo la controprova si scopre che abbassando la luce non c'è un peggiore rendimento lavorativo.

MCA Questo per dire che l'attenzione nei confronti dell'utente è importante, certo, ma migliorare qualità e comfort richiede intelligenza: non è semplicemente una questione di tecnologia.

AR Si tratta, in una parola, di responsabilità. Può sembrare un discorso banale, ma è vero che noi abbiamo avuto questo pianeta in prestito dai nostri figli: è una responsabilità che il progettista non può esimersi dal considerare. Perciò la qualità dell'edilizia dovrebbe rispecchiarne il comportamento in termini ambientali. Non si può più parlare di architettura "bella" considerandone solo l'immagine superficiale. L'architettura solo bella da vedere non è vera architettura.

Questa deve essere anche "buona" da vivere. Un'architettura bella e buona deve anche essere ambientalmente sostenibile e socialmente accettabile.

Dobbiamo spingere in questa direzione, che è anche una direzione didattica, contribuire a formare progettisti che affrontino ogni intervento a 360°, prendendo in esame materie e strumenti del mestiere: luce, aria, energia, tecnologia...

as 22°C or 500 lux for offices, is pointless. These are parameters inherited from ideas of the early 1960s when the theory was that increasing light made people work better or produce more.

MN ... but when we double-check we discover that reducing light does not lead to reduced efficiency in the workplace.

MCA This is to say that, yes, it is important to consider the user; but improving quality and comfort needs intelligence; it isn't just a matter of technology.

AR In a word, it's a matter of responsibility. It may seem banal to say so, but it is nonetheless true that we have only borrowed this planet from our sons and daughters: this is a responsibility that the designer should always take into consideration. So the quality of building should reflect the way it behaves, in environmental terms. It is not possible to talk about "beautiful" architecture considering only the surface image. Architecture which is only beautiful to look at is not true architecture. True architecture has to be "good" as well as beautiful: good to live in. And good and beautiful architecture has to be environmentally sustainable and socially acceptable. We should be proceeding in this direction, and it is also an educational direction, contributing to the formation of future designers who will be capable of looking at every intervention from every possible angle, taking into consideration materials and instruments: light, air, energy, technology...

Mario Nanni

Nato a Bizzuno (Ra) nel 1955, si è formato come progettista illuminotecnico; dal 1973 decide di tradurre la propria curiosità per la materia-luce nella progettazione e nella sperimentazione di corpi illuminanti, che nascono dalla collaborazione con architetti e designer di livello internazionale.

Per produrre le sue idee, nel 1994 fonda Viabizzuno. Affianca all'attività progettuale e allo studio di luce e ombra (UpO - Ufficio progettazione ombre), lezioni e conferenze in Italia e all'estero.

Born in Bizzuno (Ravenna) in 1955, he studied lighting design, and in 1973 he decided to channel his interest in light as material into the design and experimentation of lighting units, which arise from collaboration with internationally prominent architects and designers. In order to produce his ideas, he founded the Viabizzuno company in 1994. Besides his activities in the fields of design and of the study of light and shade (UpO - Ufficio progettazione ombre), he holds lectures and conferences in Italy and elsewhere.

Alessandro Rogora

Laureato in Architettura presso il Politecnico di Milano, nel 1995 diventa Dottore di Ricerca in Tecnologia dell'architettura e dell'ambiente e da oltre dieci anni si occupa delle relazioni fra progettazione architettonica ed energia e della realizzazione di strumenti e metodi di analisi/rappresentazione dell'ambiente.

Ha fondato un proprio Atelier ed è docente presso vari istituti universitari italiani; è autore di libri sull'uso della luce e delle energie rinnovabili nella progettazione edilizia.

Architect, PhD in Technology of Architecture and Environment (1995) and researcher at Politecnico di Milano. He has been working for over ten years in the field of the relationship between architectural design and energy, and in the production of instruments and methods of environmental analysis/representation. He has established his own practice and he is a Lecturer at Politecnico di Milano - Faculty of Architecture. He is the author of books on the use of light and of renewable energy forms in building design.

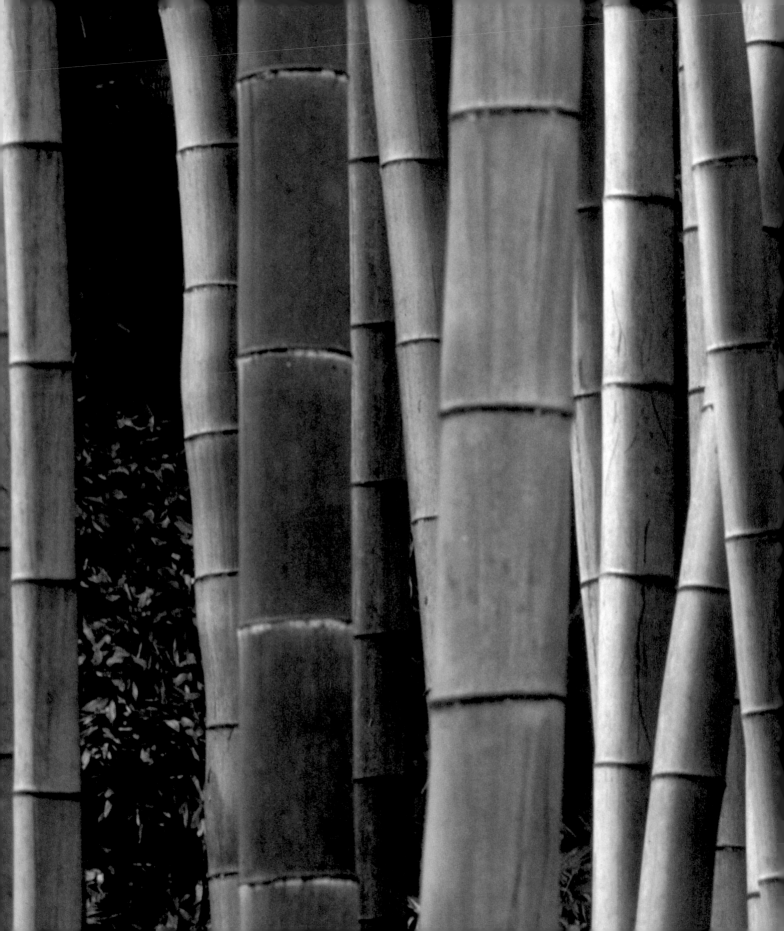

e-Bo

Padiglione espositivo _ Exhibition pavilion

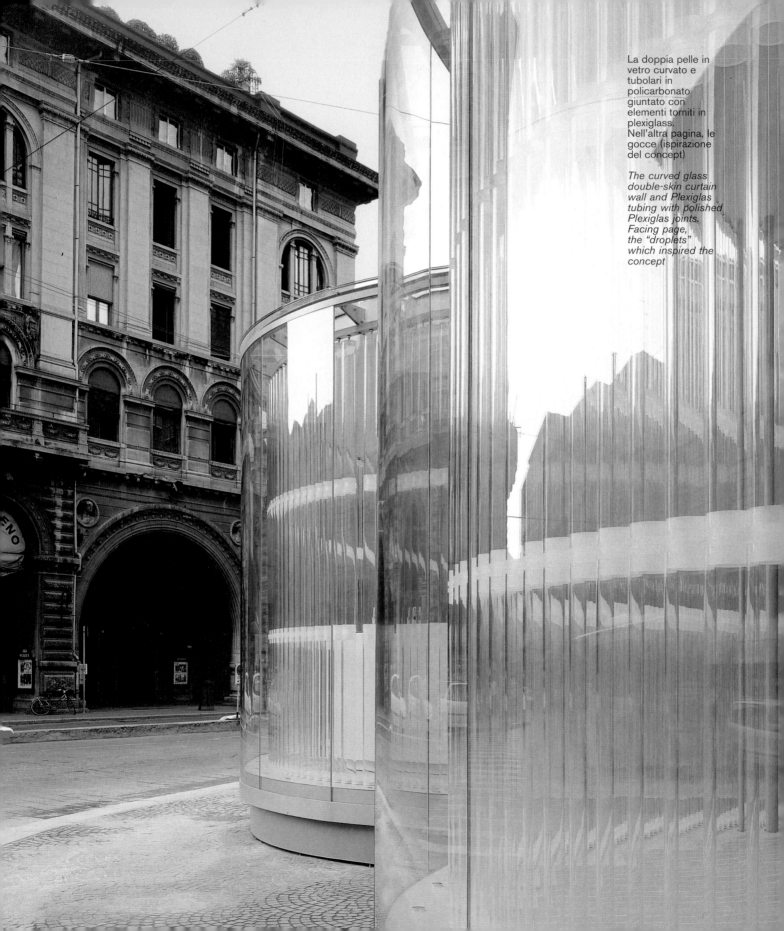

La doppia pelle in
vetro curvato e
tubolari in
policarbonato
giuntato con
elementi torniti in
plexiglass.
Nell'altra pagina, le
gocce (ispirazione
del concept)

*The curved glass
double-skin curtain
wall and Plexiglas
tubing with polished
Plexiglas joints.
Facing page,
the "droplets"
which inspired the
concept*

Bologna, e-Bo
Padiglione espositivo
sui progetti della città

Bologna, e-Bo
Exhibition pavilion
for city projects

Il progetto per l'*urban center* e-Bo (esposizione Bologna) nasce dalla duplice esigenza di comunicare i progetti in corso e futuri della città di Bologna e di trovare un luogo di adeguata visibilità in cui ospitarli.

Bologna, città di circa 350.000 abitanti, è caratterizzata da una precisa definizione del centro urbano, individuato in piazza Maggiore, e da una periferia non molto distante da questo, e che – come in altre città italiane – non è stata in grado di sviluppare luoghi autonomamente definiti e identificati. In considerazione di questi aspetti e della funzionalità specifica dell'intervento, la localizzazione è stata individuata nel cuore storico cittadino. Con una scelta non invasiva il progetto riguarda innanzitutto il recupero di un ambiente sotterraneo esistente (800 m²) che – sotto via Rizzoli – fungeva da collegamento per diversi punti del centro e che presenta un accesso da piazza Re Enzo. In superficie – su un piano leggermente rialzato – sono stati invece realizzati due padiglioni (200 m²), ospitanti una proiezione multimediale relativa ai contenuti della mostra e il punto informativo / reception.

La collocazione pone l'intervento in stretta vicinanza con il palazzo medievale Re Enzo, che fu oggetto, nei primi anni del Novecento, di sostanziali modifiche a opera dell'architetto Rubbiani, con lavori che riguardarono la facciata su piazza Nettuno, i lati di via Rizzoli e piazza Re Enzo, e il cortile su piazza Nettuno. L'immediato confronto visivo con il palazzo ha ispirato la scelta di contrapporre anche dal punto di vista dei materiali l'architettura contemporanea al preesistente edificato. Il trattamento monomaterico in vetro risalta a fronte della massa

The project for the e-Bo (Exhibition Bologna) Urban Centre emerged from Bologna's need to communicate to the public current and future projects and to find a suitable venue in which to present them.

Bologna is a city of about 350,000 inhabitants and has a well identified centre, Piazza Maggiore. As in many Italian cities the surrounding suburbs have been unable to develop such autonomous and clearly defined meeting places. For this reason, and because of the specific function of the proposed pavilion, it was decided to locate it in the heart of the historic city on Piazza Re Enzo. The exhibition project consists of two parts. The first is the recovery of an existing abandoned underground shopping centre, 800 m² in size, situated under Via Rizzoli that has access from Piazza Re Enzo and is linked to different parts of the city centre. The second part is the construction of two pavilions, 100 m² each, slightly raised above the ground level. These house a reception and information desk and a multimedia presentation of the exhibition content.

The chosen location means that the pavilions are placed close to the mediaeval Palace of Re Enzo. This building was substantially altered at the beginning of the 20th Century by the architect Rubbiani, who worked on the façade on Piazza Nettuno, the sides along Via Rizzoli and Piazza Re Enzo and the Piazza Nettuno courtyard.

The closeness and visibility of this Palace inspired the decision to create a contrast between the historic building and the new by choosing contemporary materials.

041

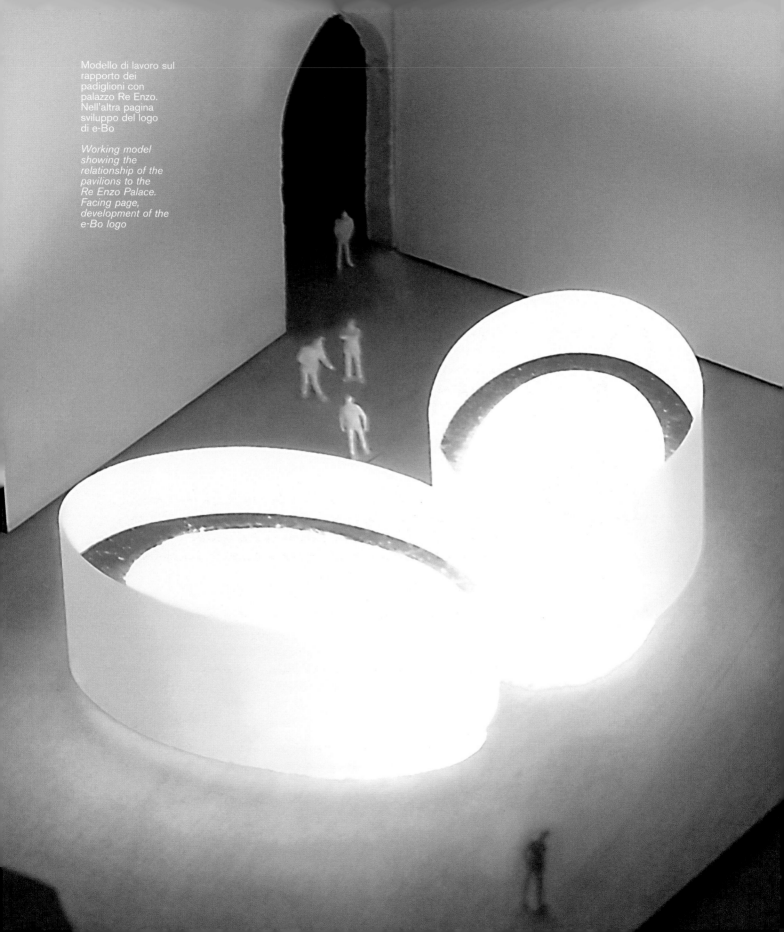

Modello di lavoro sul rapporto dei padiglioni con palazzo Re Enzo. Nell'altra pagina sviluppo del logo di e-Bo

Working model showing the relationship of the pavilions to the Re Enzo Palace. Facing page, development of the e-Bo logo

compatta in mattoni del palazzo storico. Nel contempo, la considerazione del contesto ha richiesto un'attenta cura dei dettagli realizzativi. L'involucro dei padiglioni si sviluppa come una doppia pelle, la prima in vetro curvato e la seconda in tubi di policarbonato giuntati come nodi di bambù (un richiamo alla natura che ritorna anche nella maniglia unica della porta d'accesso, realizzata con uno stelo di bambù). L'interno dei tubi è sfruttato per il sistema di illuminazione, che in ciascuno è composto da una rosa di tre led di colore bianco e blu, e che nell'insieme contribuisce ulteriormente alla trasparenza e immaterialità luminosa dei padiglioni.

L'accesso all'ambiente ipogeo rivela, accanto alla scala, una scoperta archeologica. Gli ambienti sotterranei si sviluppano alternando un ampio ambiente a spazi minori, tutti unificati dalla pannellatura a tutta altezza (scelta motivata dalla ridotta altezza dell'ambiente) e che caratterizza l'esposizione come una pellicola srotolata lungo le pareti curve e sinuose, in contrapposizione alla rigidezza della struttura in cemento armato. Il grande spazio centrale sorretto da colonne – una sorta di piazza coperta – è alleggerito dal "peso" della strada sovrastante grazie all'inserimento di un lucernario retro illuminato, realizzato in moduli di vetro riproducenti le fronde degli alberi: un inaspettato giardino sotterraneo, che crea un effetto di profondità e luminosità.

Only glass is used and this stands in contrast to the compact mass of brickwork which forms the historic palace. The setting has demanded careful consideration of the architectural details. The envelope of the pavilions is made from a double skin curtain wall. The outer layer is made from curved glass and the inner from vertical Plexiglas tubes jointed like knots in bamboo (this reference to the natural world is echoed in the handle of the entrance door which is made from a single bamboo stem). The interior of these tubes is exploited for lighting purposes, each one containing a group of three white and blue LEDs (light emitting diodes) adding to the luminous transparent effect of the pavilions.

The stairs that lead to the underground area pass some archaeological remains. The underground exhibition areas alternate between large and small spaces that are unified by full height panelling (dictated by the low ceiling height). The exhibition is reminiscent of a continuous film reel that is stretched the length of the sinuous curving walls, in contrast with the rigid structure in reinforced concrete. A large central space interspersed with columns is like a covered square. An illusion of lightness is created by a glass ceiling that is lit from above, counteracting the apparent weight of the street overhead. Images of foliage, leaves and branches on the glass create an unexpected underground garden with an effect of depth and light.

Immagini della
realizzazione nello
studio MCA di un
prototipo in scala
1:1 di una parte
dell'involucro dei
padiglioni, del
modello per lo
studio delle
trasparenze e della
luce, e del giunto
fra gli elementi in
policarbonato
realizzato con il
derelin

Various views of a
scale 1:1 prototype,
made in the MCA
studio, for part of
the outer envelope
of the pavilions,
a study model
showing the effect
of transparency
and light, and of
the derelin-jointing
of the Plexiglas
elements

Primi modelli di studio delle masse in rapporto agli edifici esistenti (realizzati in plexiglass e retroilluminati)

Early study models showing mass in relation to existing buildings (realised in Plexiglas and lit from below)

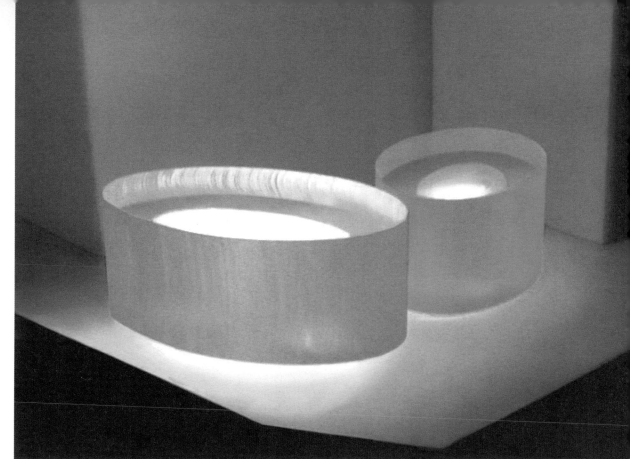

045

Lo spazio tra la
pelle in vetro
curvato e quella
dei tubi.
Nell'altra pagina,
un'immagine
notturna dei
padiglioni

*The space between
the curved glass
envelope and the
tubes.
Facing page, view
of the pavilions by
night*

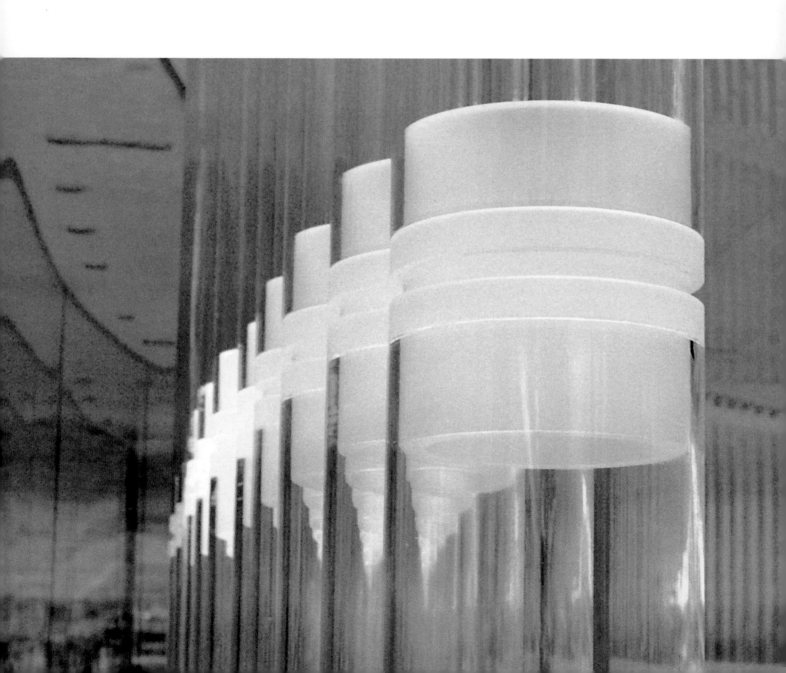

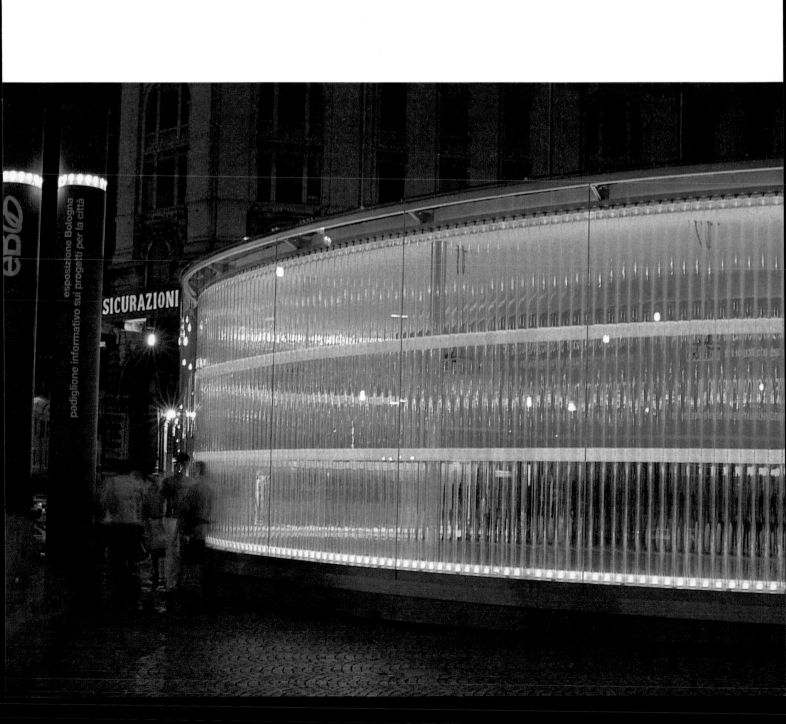

Immagine del modello di studio della zona ipogea: pavimento e soffitti sono verniciati in resina bianca; sulle pareti la mostra si sviluppa come una sequenza di fotogrammi.
Qui sotto, fotografia dello spazio realizzato

*View of a study model of the underground area: floor and ceilings are painted with white resin; on the walls, the exhibition is laid out like a sequence of photographs.
Below, photograph of the finished space*

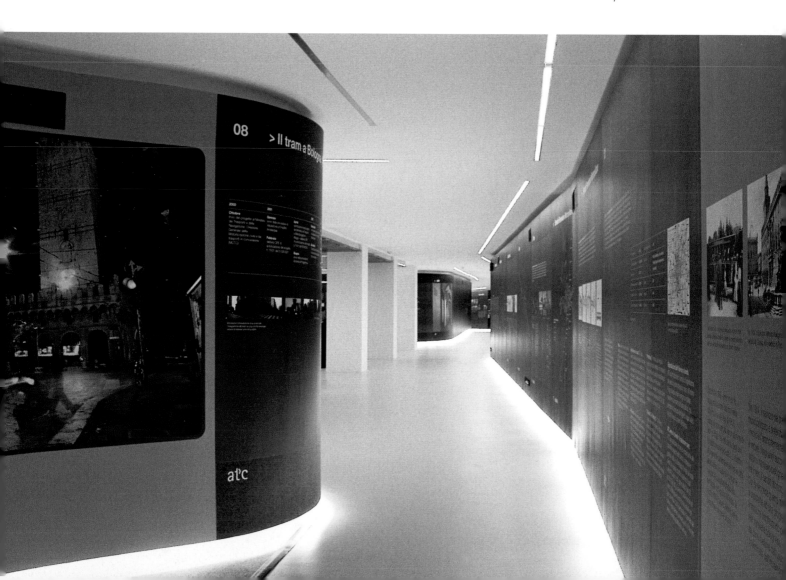

Planimetria generale
dei padiglioni e
della localizzazione
rispetto a palazzo
Re Enzo.
Sistema delle piazze
centrali di Bologna:
piazza Maggiore,
piazza Nettuno e
piazza Re Enzo

Nell'altra pagina,
l'ingresso principale
ai padiglioni: la
porta, realizzata con
un unico elemento
di vetro, si apre
grazie a una
maniglia realizzata
con uno stelo di
bambù (Ø 20 cm)

*General plan of the
pavilions and their
location in relation
to the Re Enzo
Palace.
System of squares
in the centre of
Bologna: Piazza
Maggiore, Piazza
Nettuno and Piazza
Re Enzo*

*Facing page,
main entrance
to the pavilions: the
door, made from a
single pane of glass,
is opened by a
handle fashioned
from a bamboo
stem (Ø 20 cm)*

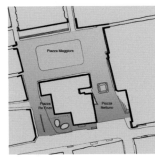

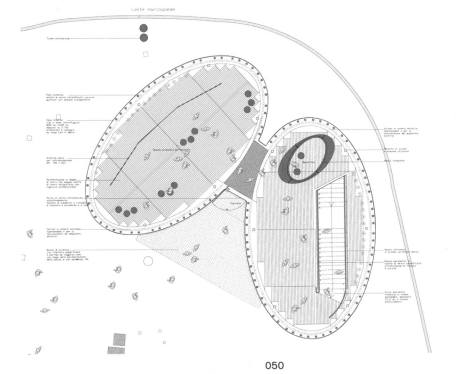

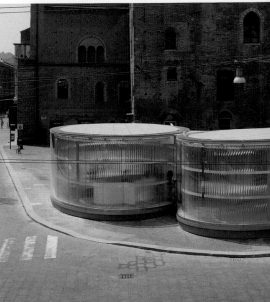

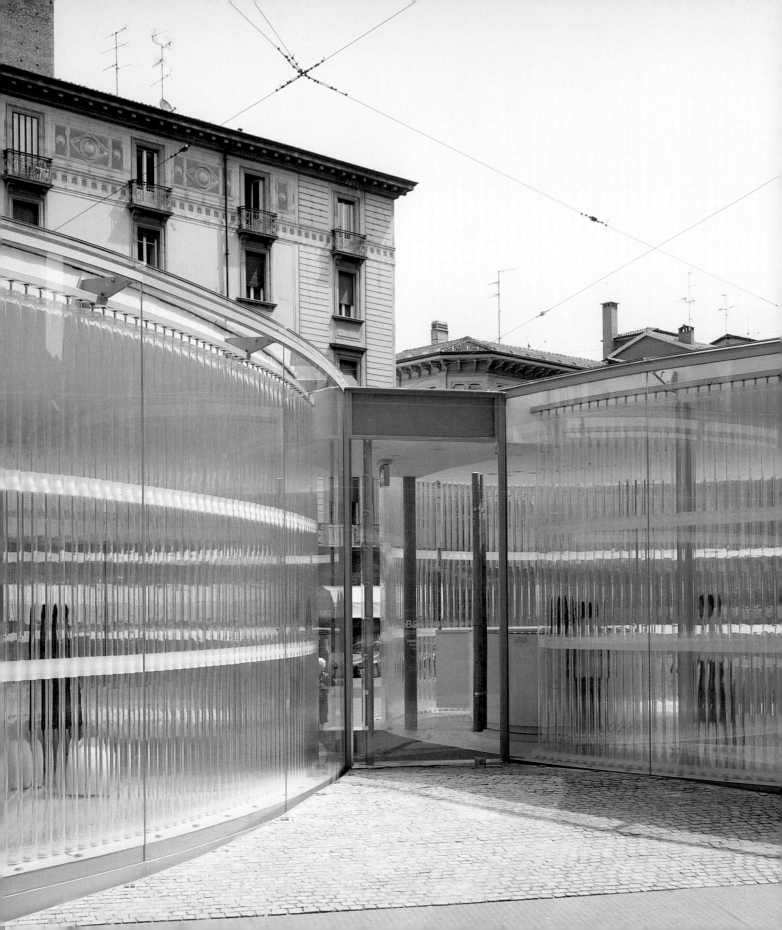

Due immagini
notturne dei
padiglioni, con
i led accesi che
trasformano i
padiglioni in oggetto
di luce; un modello
di studio;
due sezioni dei
padiglioni e un
prospetto in
cui le persone sono
leggibili in controluce.
Nell'altra pagina, i
padiglioni illuminati
dai led con in
evidenza i giunti del
rivestimento interno

*Two views of the
pavilions by night,
showing the lighted
LEDs which turn
the pavilions into
sculptures of light;
a study model;
two sections of the
pavilions and a
view where people
can be seen against
the light.
Facing page, the
pavilions illuminated
by the LEDs
showing clearly the
jointing of the inner
envelope*

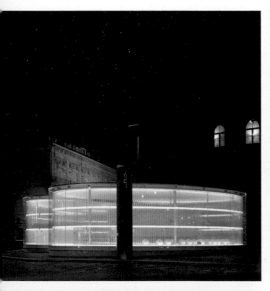

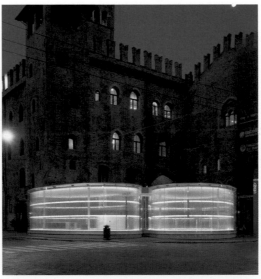

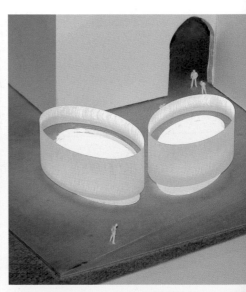

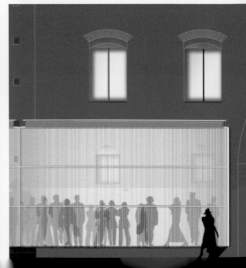

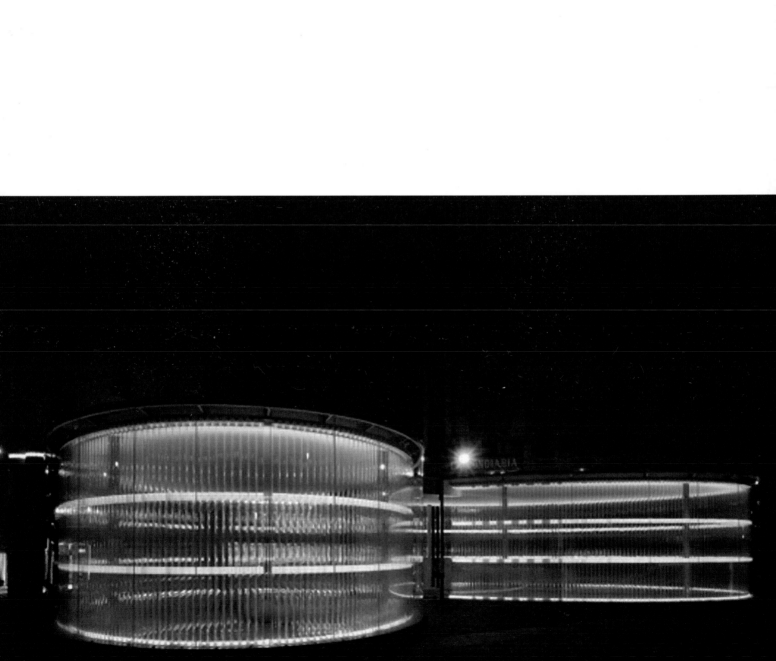

Alcune immagini dell'interno: l'ingresso visto dall'interno e uno dei padiglioni; a seguire, l'ambiente ipogeo, con i pannelli espositivi a tutta altezza, e l'ampio ambiente con il lucernario con effetto-fronda

Some views of the interior: the entrance seen from inside and one of the pavilions; the underground area, showing the exhibition panels at full height, and the spacious hall with foliage-effect skylight

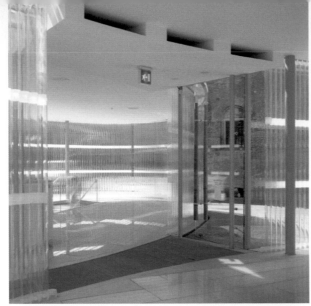
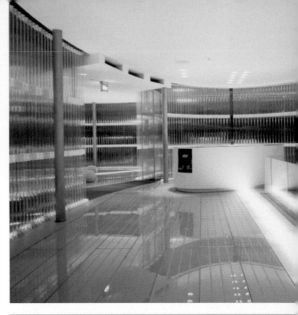
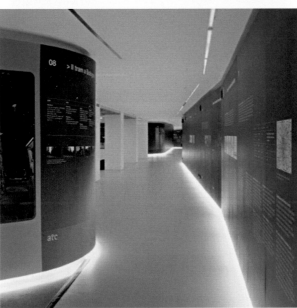
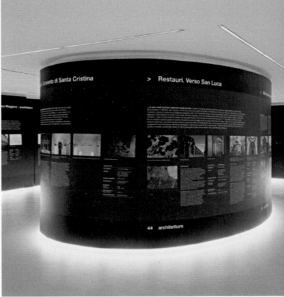
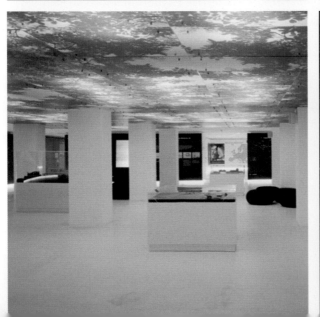
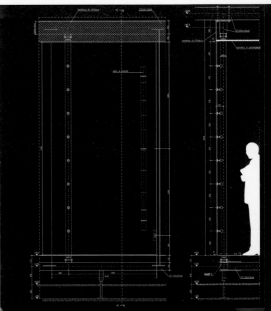

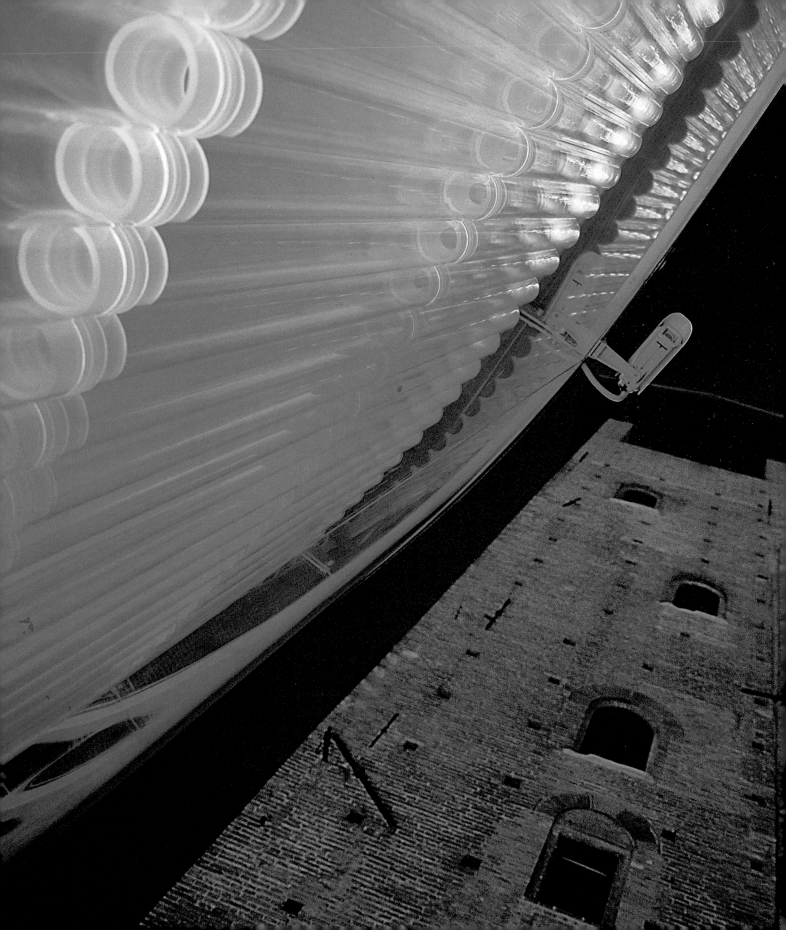

Location	Bologna, Italy
Year	2003
Commission	Private
Client	Comitato per il padiglione informativo sui progetti per la città
Gross Floor Area	1.000 m²
MCA Design Team	Mario Cucinella Elizabeth Francis David Hirsch Elena Lavezzo Davide Paolini con Fabio Andreetti Matteo Lucchi Andrea Gardosi
Model	Natalino Roveri
Graphic Design	Designwork Artemio Croatto Chiara Caucig
Multimedia Design	Studio Dim
Lighting Design	Mario Nanni
Structural Engineer	Odine Manfroni - MEW
Mechanical Engineers	Studio Isoclima
Electrical Engineers	Studio A&T System
Quantity Surveyor	Giuseppe Capriati
Site Manager	Enrico Iascone
Main Contractor	ADANTI Bologna
Glass and Metal Works	Vetreria Longianese
Glass	Guardian Luxguard
Multimedia Installations	Media Services
Lighting	Viabizzuno

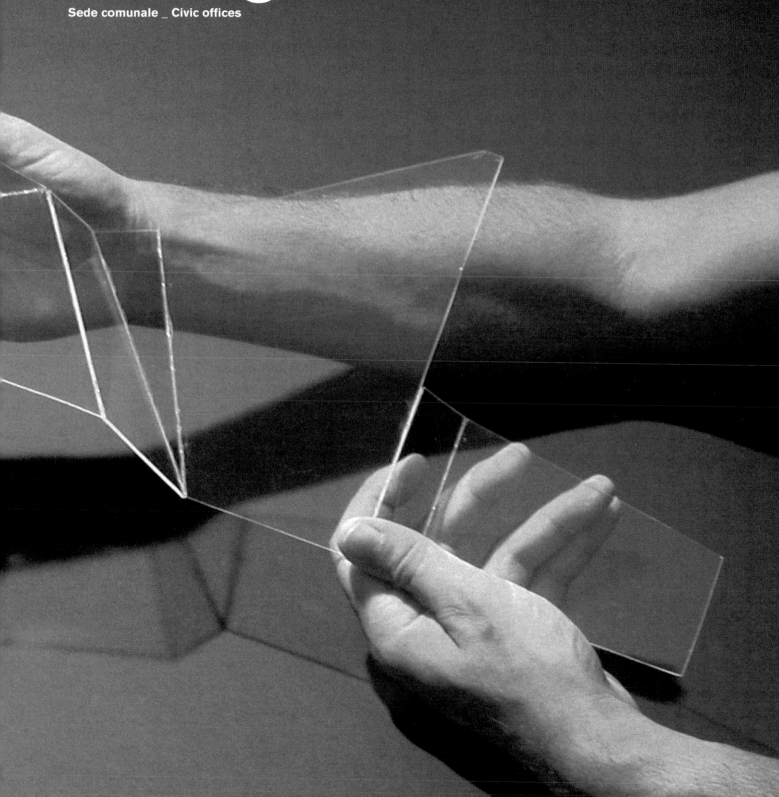

Bologna

Sede comunale _ Civic offices

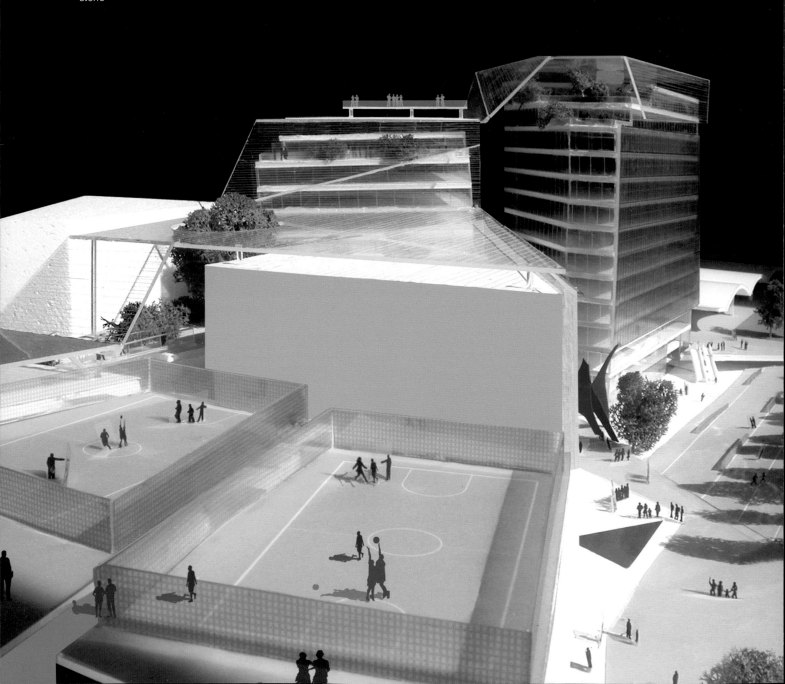

Sotto, vista
da sud del modello
di studio del
complesso.
Nell'altra pagina,
l'idea dei blocchi
nati dalla
frammentazione di
una pietra

*Below, study model
of the complex –
view from the south.
Facing page, the
idea of blocks
arising from the
fragmentation of
stone*

Bologna
Sede dei servizi unificati
del Comune

Il progetto nasce in risposta al concorso di *project financing* indetto dal Comune di Bologna per la nuova sede dei servizi unificati della Municipalità. L'intento è quello di riunire in un complesso funzionale ed efficiente gli uffici e oltre 1.100 dipendenti precedentemente dispersi in 21 sedi. L'intervento, inoltre, con la realizzazione di spazi commerciali e di servizio al quartiere, contribuisce alla riqualificazione di una zona – quella dell'ex mercato ortofrutticolo, nell'area della Bolognina – che si vuole ricollegare al centro cittadino, ricomponendo la cesura costituita dal tracciato ferroviario e dal muro del mercato. La superficie dell'intervento presenta uno sviluppo rettangolare, allungato in senso N-S. Il concept nasce dall'idea della "rottura" di una massa unica che individua tre blocchi destinati a differenti attività e disposti lungo il bordo ovest del lotto, così da permettere l'apertura di una piazza verso il lato della Bolognina.

Bologna
Civic offices

Bologna City Council organised a project financing competition in order to choose a design for its new civic offices. This project was selected for development. Their intention is to bring together in one efficient complex the various offices and 1,100 employees that are currently located in 21 different buildings scattered throughout the city. The new building is situated in the Bolognina district on the site of the former fruit and vegetable wholesale market beyond the railway tracks. The project, which also provides space for shops, offices, services and sports facilities, seeks to upgrade the area and re-connect it to the city centre.
The site is developed orthogonally with a north-south orientation.
The design concept is to break down a single mass into three distinct blocks destined for different activities. These are situated along the western edge of the lot in such a way as to form an open square on the Bolognina side.

Il *concept* del
progetto.
Nell'altra pagina,

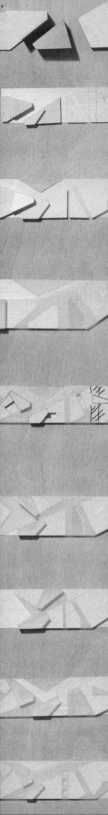

La ripartizione fra spazi aperti e chiusi crea direzioni nuove, possibili generatrici di assi urbani e percorsi prevalentemente pedonali. Da sud, la successione degli edifici vede il parcheggio, il blocco commerciale e infine le due torri, riservate principalmente agli uffici del Comune e ai relativi servizi: asilo nido, baby parking e ristoranti.

La piazza ribassata rispetto al livello stradale serve da accesso ai diversi comparti e assicura l'unità dell'insieme. Considerazioni in merito all'esposizione solare hanno determinato specifiche soluzioni di tamponamento per singole facciate degli edifici: le più esposte – a est e a ovest – sono realizzate con un sistema di scaglie di vetro serigrafato leggermente inclinate. Tutti i blocchi, inoltre, usufruiscono dell'effetto schermante della sovrastante copertura frangisole, che svolge la duplice funzione di ombreggiare e restituire coesione al complesso.

Si tratta di un'unica copertura piegata come un grande origami che si posa sui diversi edifici; oltre a donare unità al complesso presenta una terrazza panoramica e, sulla parte più bassa, ospita dei campi sportivi.

A combination of open and closed spaces creates a network of new pedestrian paths and streets. Approaching from the south the complex presents parking, shops and then two towers that house the Civic Offices and related child-care and restaurant facilities.

A new public square sloping down from the street serves to give access to the different blocks and to unify them into a harmonious whole.

The building façades have been finished with different materials depending on the degree of exposure to the sun. Those most exposed – east and west facing – are finished with a system of inclined fretted glass louvers.

All of the blocks benefit from the screening effect of a shading roof which serves the dual purpose of providing solar protection and lending architectural cohesion to the complex. This large single cover is the defining element of the design. It is folded like a giant "origami" that rests gently on the various buildings above a panoramic terrace.

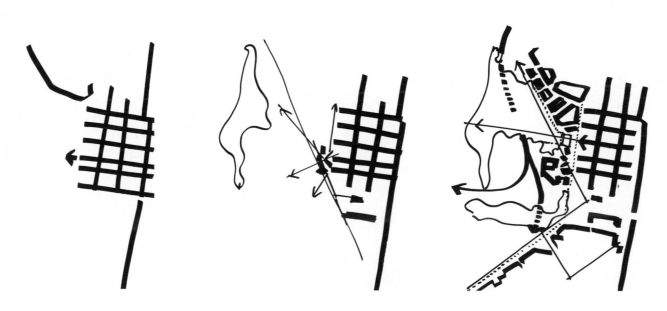

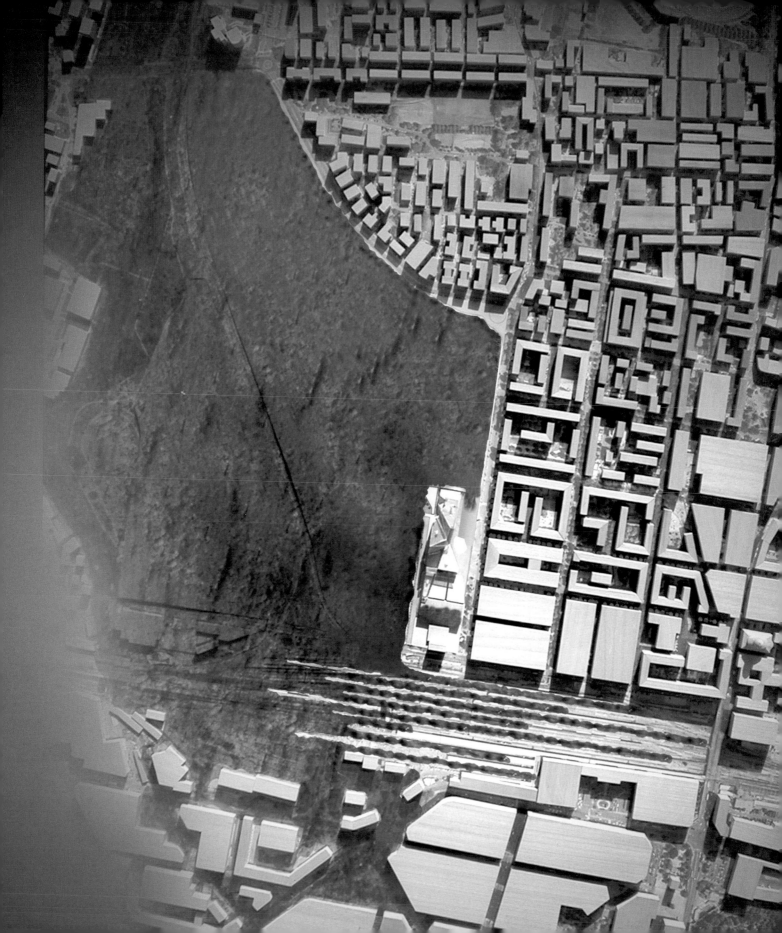

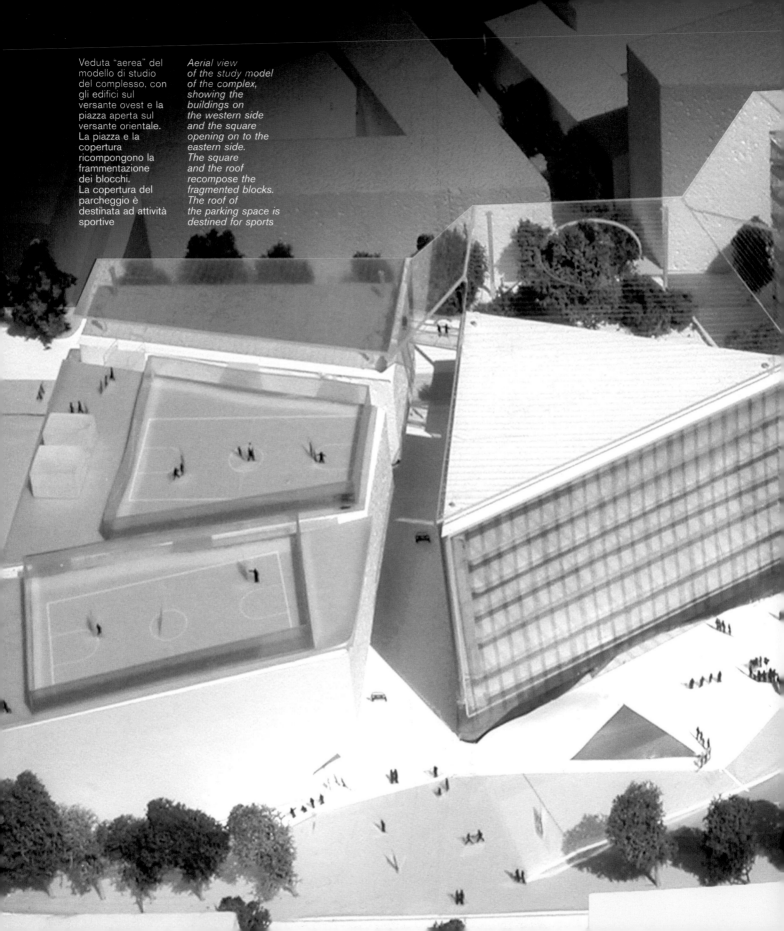

Veduta "aerea" del modello di studio del complesso, con gli edifici sul versante ovest e la piazza aperta sul versante orientale. La piazza e la copertura ricompongono la frammentazione dei blocchi. La copertura del parcheggio è destinata ad attività sportive

Aerial view of the study model of the complex, showing the buildings on the western side and the square opening on to the eastern side. The square and the roof recompose the fragmented blocks. The roof of the parking space is destined for sports

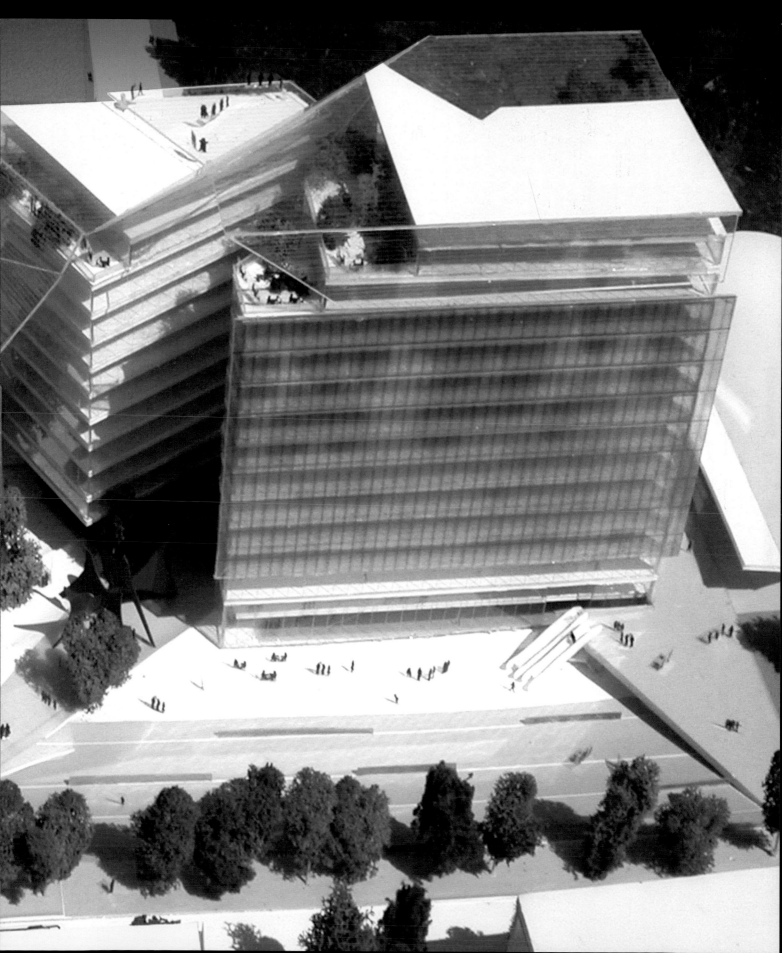

Planimetria generale
del piano 0, con
le aree destinate a
ristorante, asilo nido
e uffici di rapporto
con il pubblico

*Ground floor plan,
with the spaces
destined for
restaurant, crèche,
and the Public
Relations Office*

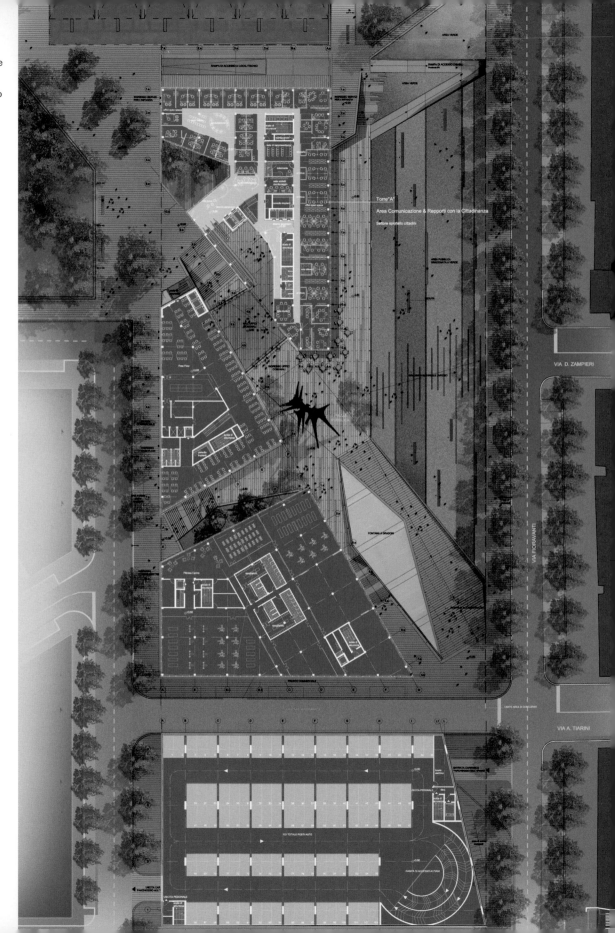

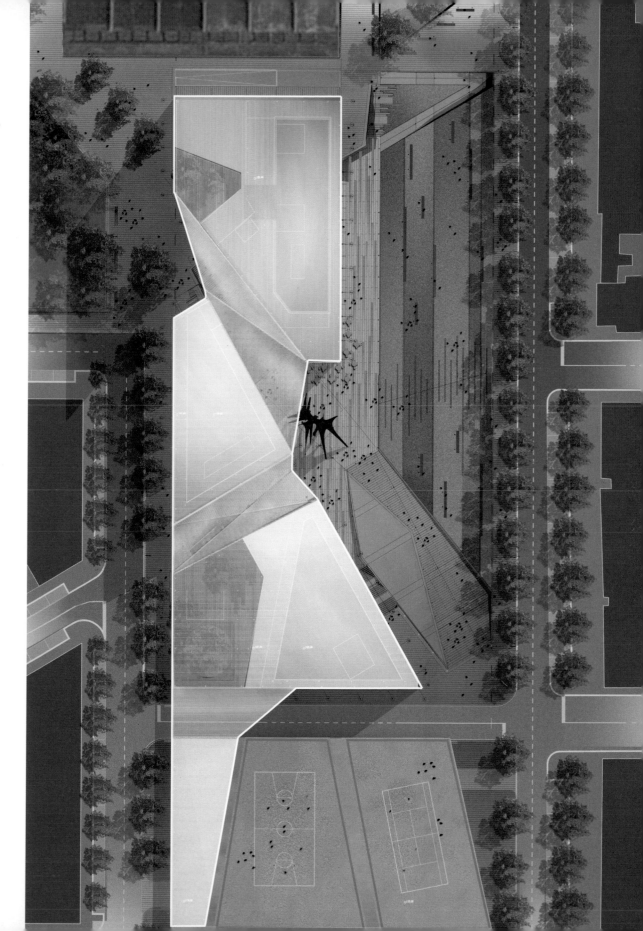

Planimetria
della copertura
sovrastante i
quattro blocchi

*Plan of the roof
covering the four
blocks*

Veduta della zona
della hall principale
e dei modelli di
studio.
Nell'altra pagina,
veduta della piazza
da nord; sul lato
orientale la strada
diventa un parco
lineare

*View of the main
hall area and study
models.
Facing page,
view of the square
from the north;
the eastern side of
the road becomes
a linear park*

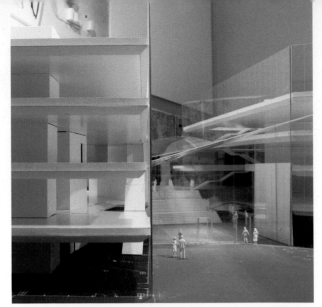

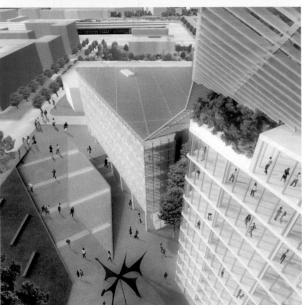

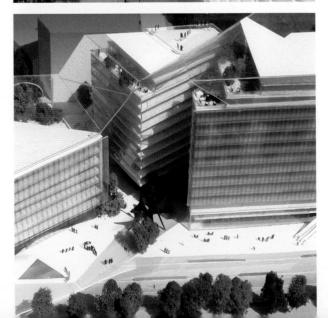

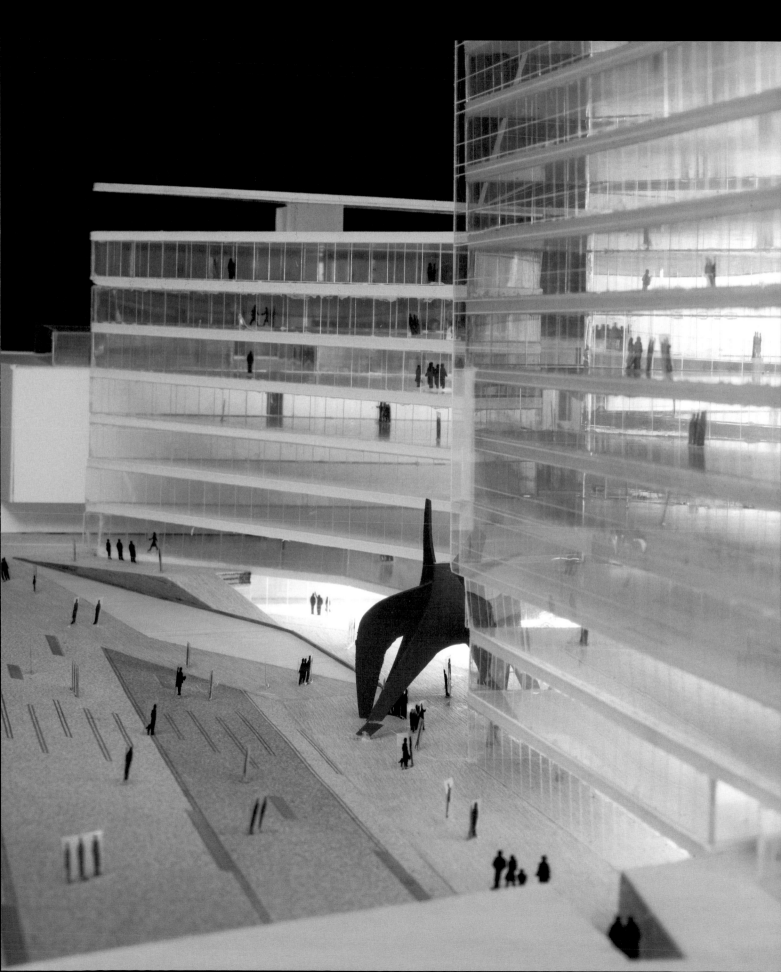

La forma della
copertura si ispira
al gioco e ai principi
dell'origami, e
"scende" dalla torre
per uffici a nord fino
al blocco del
parcheggio a sud.
Nell'altra pagina la
copertura diventa
un elemento di
protezione solare
della torre per uffici.
Nelle pagine
seguenti, vista
notturna e diurna
della hall principale;
la grande scultura
diventa uno
degli elementi
fondamentali della
piazza

The form of the
roof draws its
inspiration from
the art of origami,
"descending" from
the office tower to
the north as far as
the parking block to
the south.
On the facing page,
the roof provides
solar protection for
the office tower.
On the following
pages, views of the
main hall by day
and by night; the
large sculpture is
one of the
characteristic
features of the
square

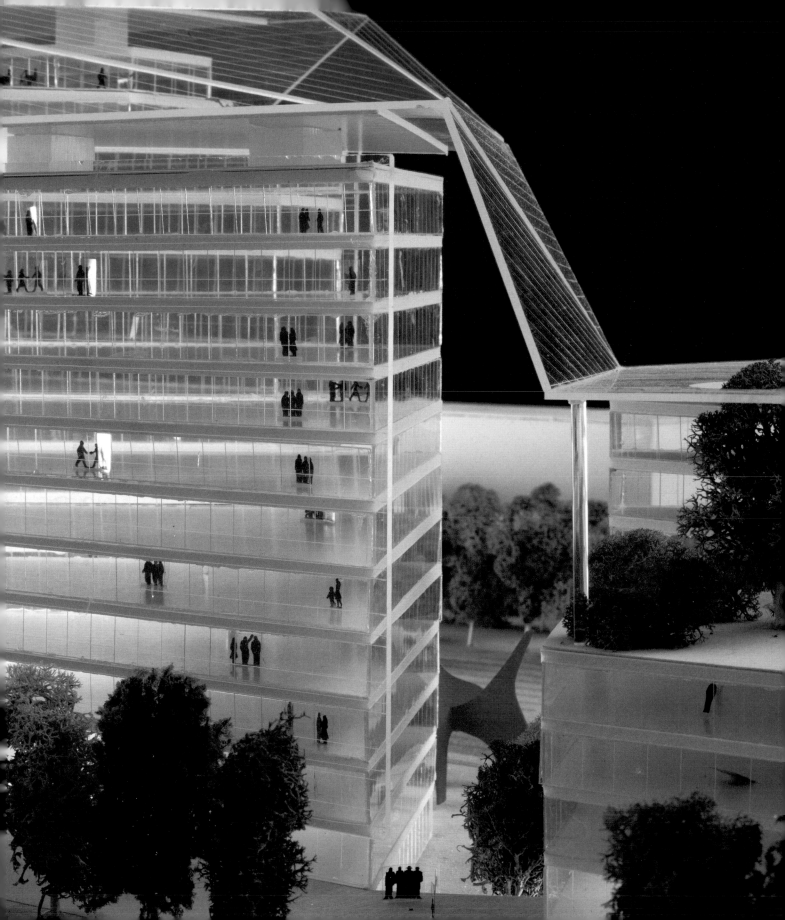

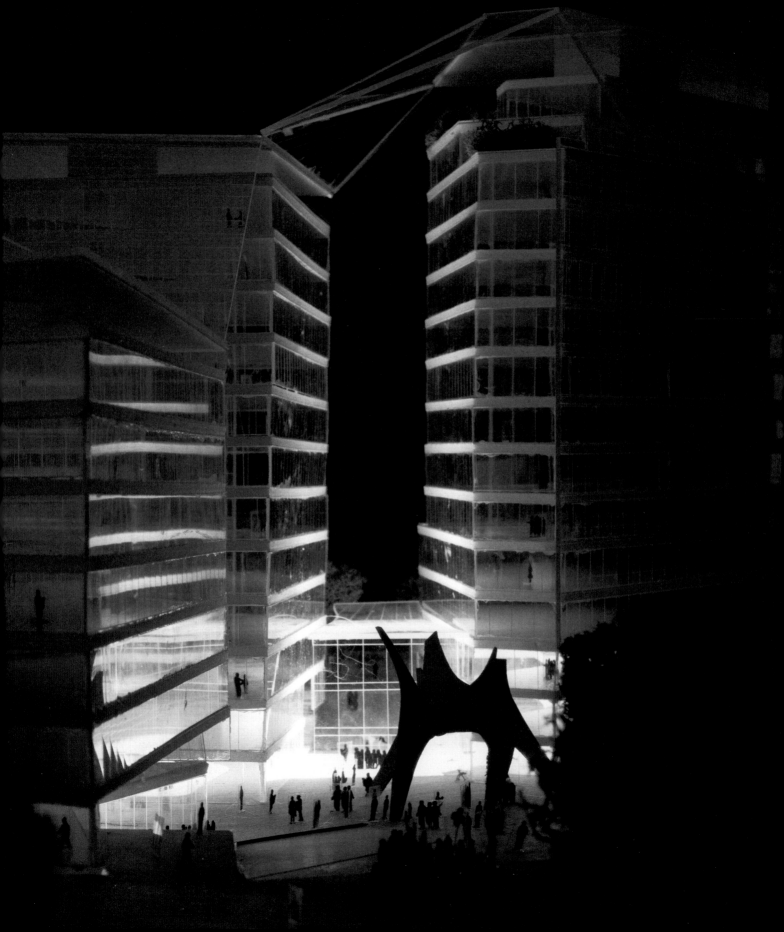

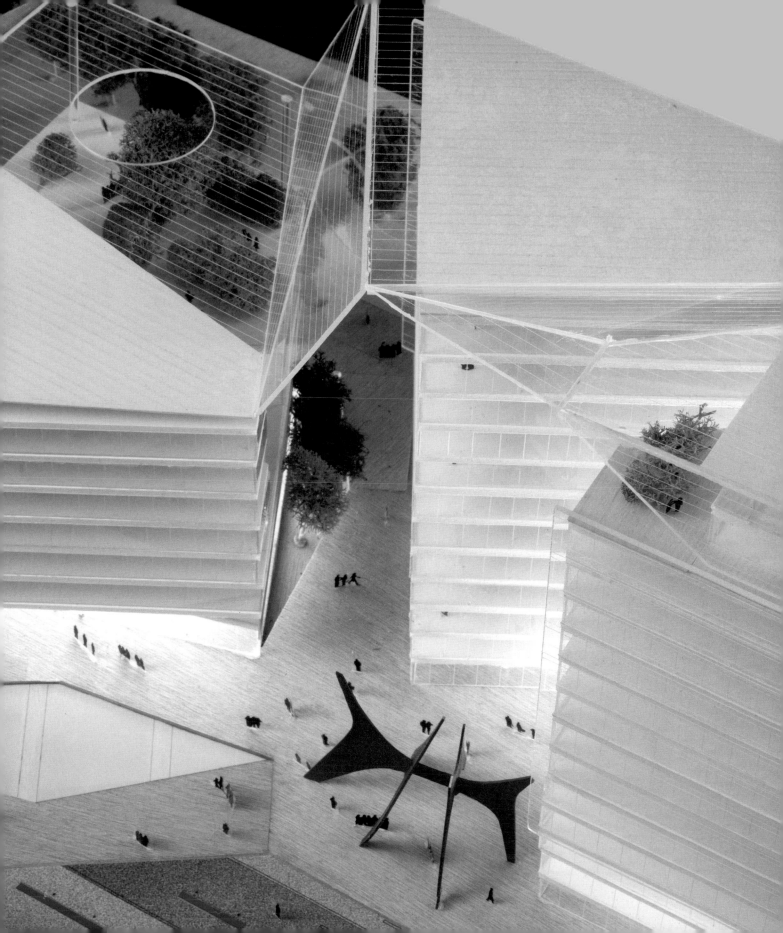

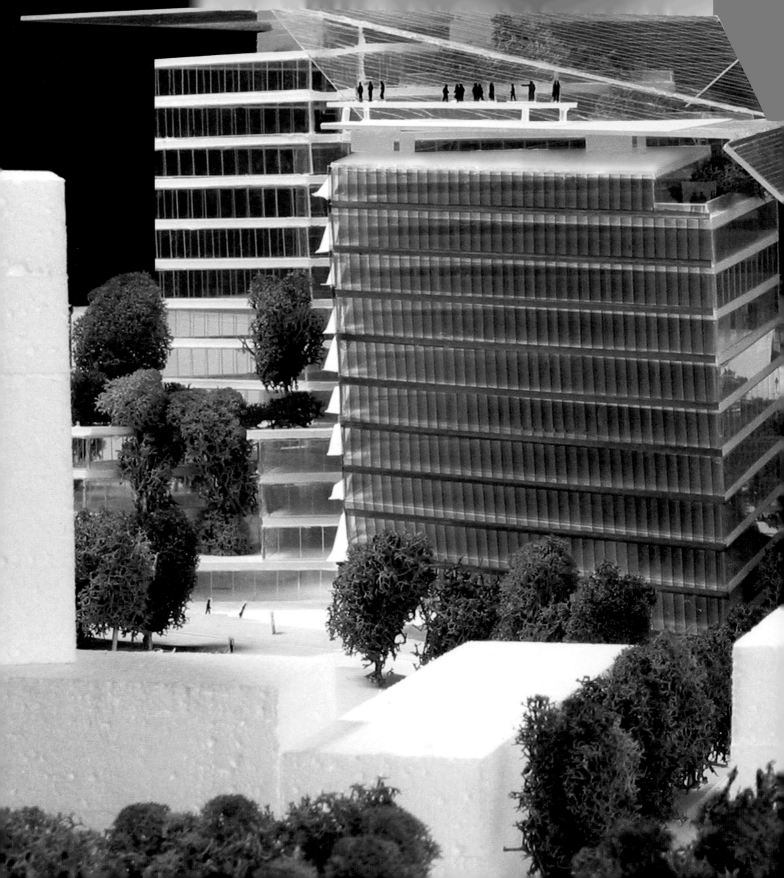

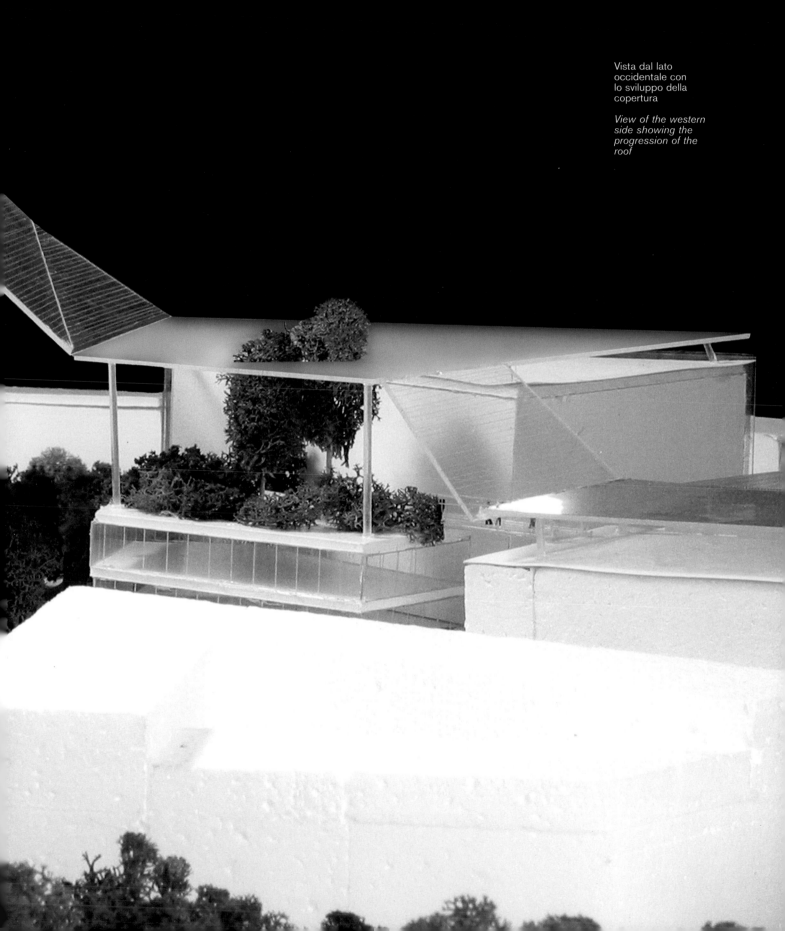

Vista dal lato
occidentale con
lo sviluppo della
copertura

*View of the western
side showing the
progression of the
roof*

Sotto, sezione
longitudinale della
hall d'ingresso e dei
primi piani della
torre per uffici
destinati al rapporto
con il pubblico.
A lato, studi della
facciata e sezione
tecnologica

*Below, longitudinal
section of the
entrance hall and
the first floors of
the office tower
housing the public
areas.
Facing, studies
of the façade
and technological
section*

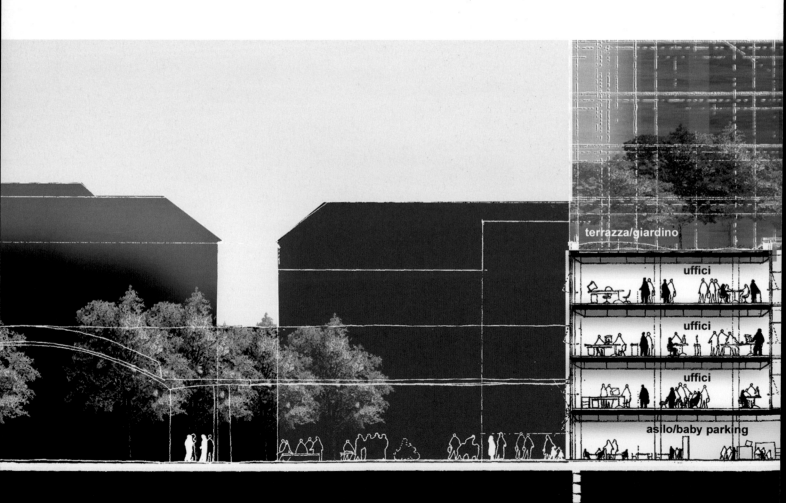

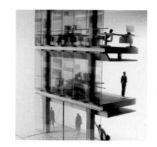

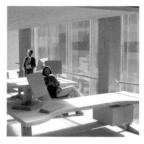

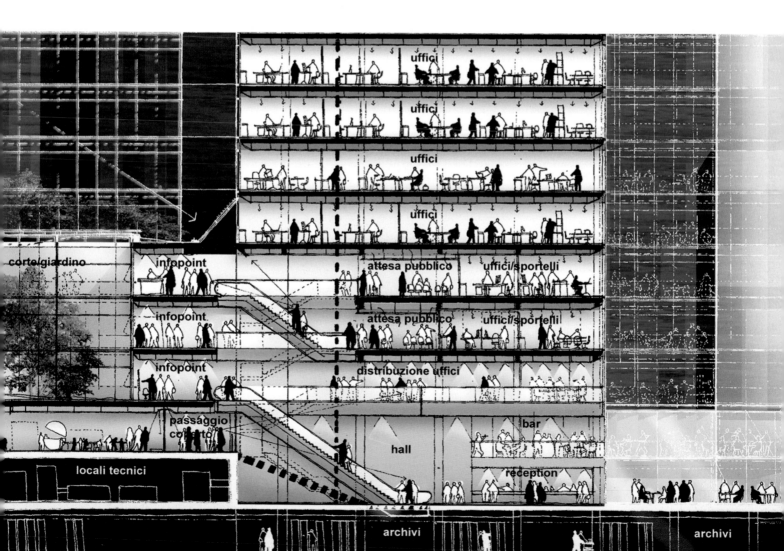

corte/giardino

infopoint

uffici

uffici

uffici

uffici

attesa pubblico uffici/sportelli

infopoint attesa pubblico uffici/sportelli

infopoint distribuzione uffici

passaggio coperto bar

hall

locali tecnici reception

archivi archivi

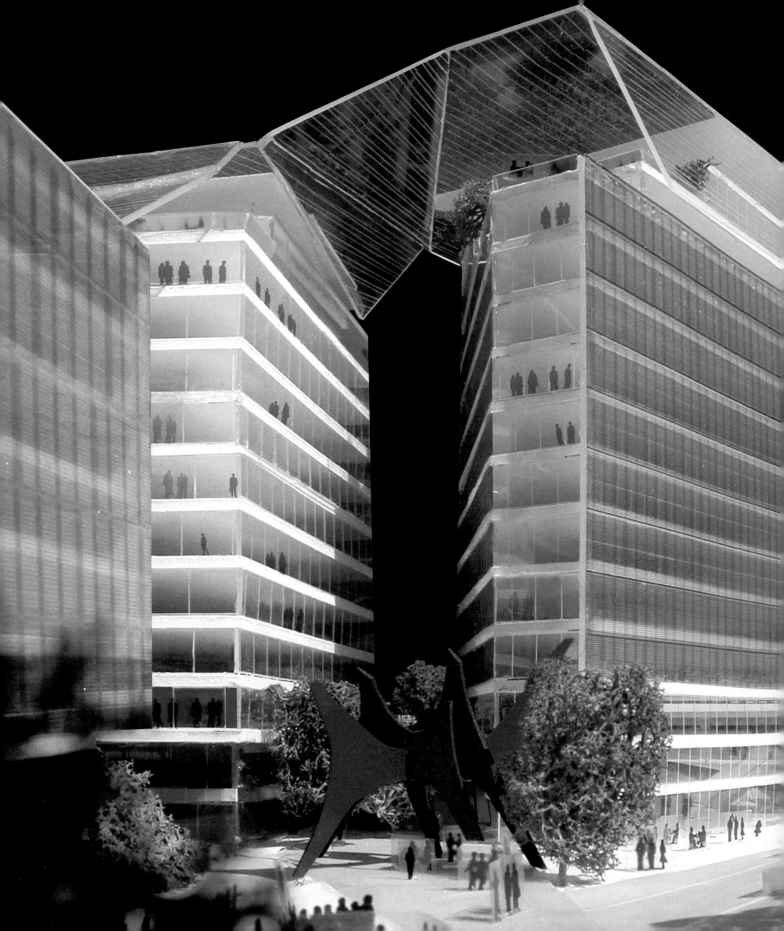

Credits

Location	Bologna, Italy
Year	2003-2006
Commission	Private
Client	Consorzio Cooperativo Costruzioni
Gross Floor Area	33.000 m²
Design Team	MCA-ID Mario Cucinella Elizabeth Francis David Hirsch Veronica Baraldi Stefano Brunelli Eva Cantwell Marco Capelli Cristina Garavelli Roberta Grassi Luigi Orioli
	Open Project (coordinator) PCMR Larry Smith Italia NIER Ingegneria Beta Progetti
Structural Engineers	Massimo Majowiecki Vincenzo Lombardi
Mechanical Engineer	Bruno Versari
Electrical Engineers	Lorenzo Grillo Gabriele Anatresi
Quantity Surveyor	CESI SpA
Contractors	Consorzio Cooperativo Costruzioni CEA CER CESI SpA Coop costruzioni Adanti SpA COGEI ManutenCoop

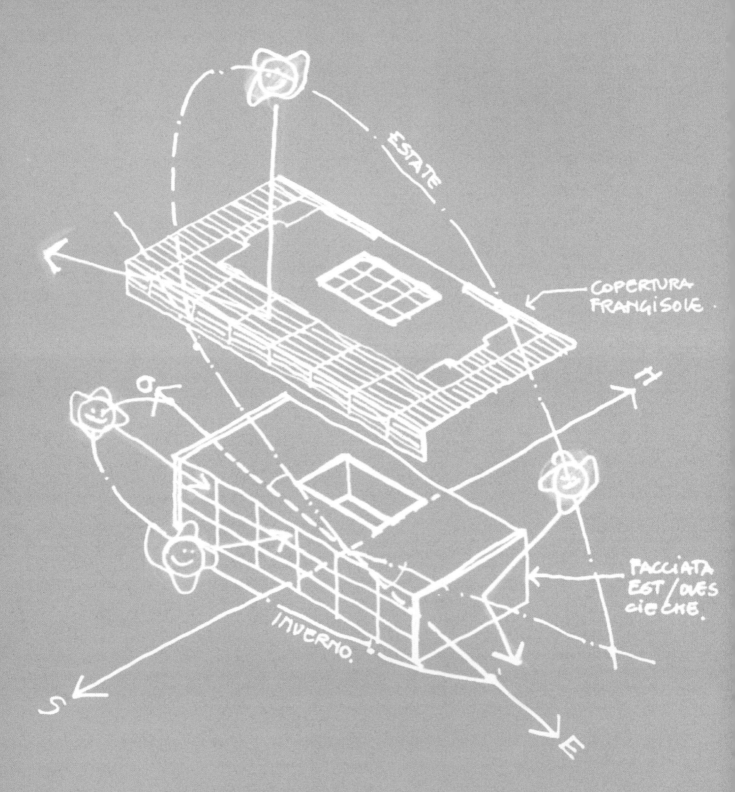

iGuzzini

Uffici direzionali _ Head office

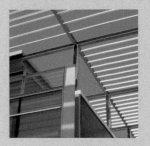

Credits

Location	Recanati (Mc), Italy
Year	1997
Commission	Private
Client	iGuzzini Illuminazione
Gross Floor Area	2.700 m²
MCA Design Team	Mario Cucinella Elizabeth Francis Edoardo Badano Simona Agabio Francesco Bombardi Nadia Perticone Cristina Pin James Tynan Elisabetta Trezzani
Structural Engineer	Stefano Sabbatini
Environmental Strategies	Alistair Guthrie - Ove Arup & Partners
Site Managers	Andrea Biti Mario Cucinella
Façade and Metal Works	Promo Srl Giuliano Procaccini

Sezione trasversale
con evidenziate le
strategie relative
all'ombreggiamento
estivo e invernale
e al sistema di
ventilazione;
di fronte all'edificio
il giardino inclinato,
che nasconde le
centrali termiche,
diventa protezione
dei parcheggi.
Nell'altra pagina,
sopra, principio del
funzionamento della
massa termica;
sotto, schema di
funzionamento della
ventilazione naturale

*Cross section
showing the
shading strategies
in summer and
winter and the
ventilation strategy;
the sloping garden
in front of the
building that
conceals the
heating plant and
provides protection
for the car park.
Facing page, above,
principles of
thermal mass;
below, natural
ventilation*

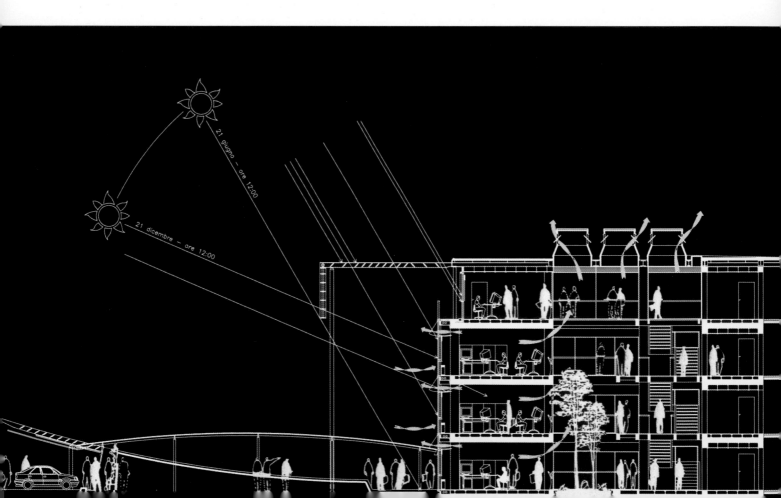

21 giugno – ore 12:00

21 dicembre – ore 12:00

Recanati, iGuzzini Illuminazione
Uffici direzionali

L'edificio è stato progettato per accogliere gli uffici amministrativi, commerciali e direzionali della iGuzzini, puntando in particolare al controllo della luce naturale, allo sfruttamento della ventilazione naturale e all'uso della massa termica.
Gli uffici sono distribuiti su quattro piani e organizzati attorno a un atrio centrale in cui è realizzato un giardino minerale, con scaglie di pietra e canne di bambù.
Lo sviluppo dell'atrio a tutta altezza fino ai lucernari e l'uso prevalente del vetro assicurano il massimo ingresso della luce naturale; inoltre lo spazio centrale costituisce il fulcro di un naturale sistema di circolazione dell'aria, funzionando da "vuoto impiantistico". L'aria calda proveniente dagli uffici vi si raccoglie e viene poi espulsa attraverso le griglie di ventilazione collocate ai lati dei lucernari, contribuendo – congiuntamente al controllo delle aperture della facciata – al raffrescamento nelle mezze stagioni. Le facciate meridionale e settentrionale sono interamente trasparenti; la protezione dall'irraggiamento solare è assicurato su tutto l'edificio da una copertura metallica a lamelle, che in parte scende sulla facciata sud, assicurando l'adeguato ombreggiamento/irraggiamento nei diversi periodi dell'anno. All'interno un ulteriore controllo dell'illuminazione è dato dall'uso di tende veneziane e da una mensola che riflette la luce naturale verso il soffitto per la sua migliore distribuzione in profondità negli uffici. La cura della qualità visiva e ambientale si rivela anche all'esterno nella zona di accesso al fronte sud, con un piano verde inclinato che serve da parcheggio coperto e nasconde le centrali termiche.

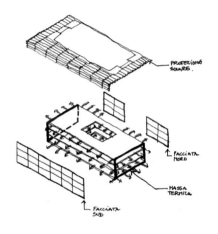

Recanati, iGuzzini Illuminazione
Head office

The building is designed to house the administrative, commercial and management offices of the iGuzzini company, and seeks to optimise the control of natural light, exploitation of natural ventilation, and use of thermal mass.
The offices occupy four floors and are organised around a central atrium that contains a garden made with stone and bamboo canes. The height of the atrium – reaching the full height of the building up to the skylights – and the prevailing use of glass ensure maximum natural light. The central space constitutes the fulcrum for a natural system of air circulation, functioning as a "mechanical void" where hot air from the offices collects and is expelled through ventilation grilles next to the skylights. Together with controlled opening of the façade this contributes to cooling in mid-season. The north and south façades are completely transparent. Protection from solar radiation is ensured throughout the building by a shading roof, which partly covers the south façade, ensuring appropriate radiation and shade for different times of the year. Inside the building, further control of lighting is provided by Venetian blinds and by a light shelf which reflects natural light towards the ceiling for better distribution deep into the offices. Attention to visual and environmental quality is seen also outside the southern entrance, with an inclined green area which serves as a covered parking space and conceals the heating plant.

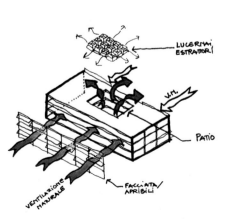

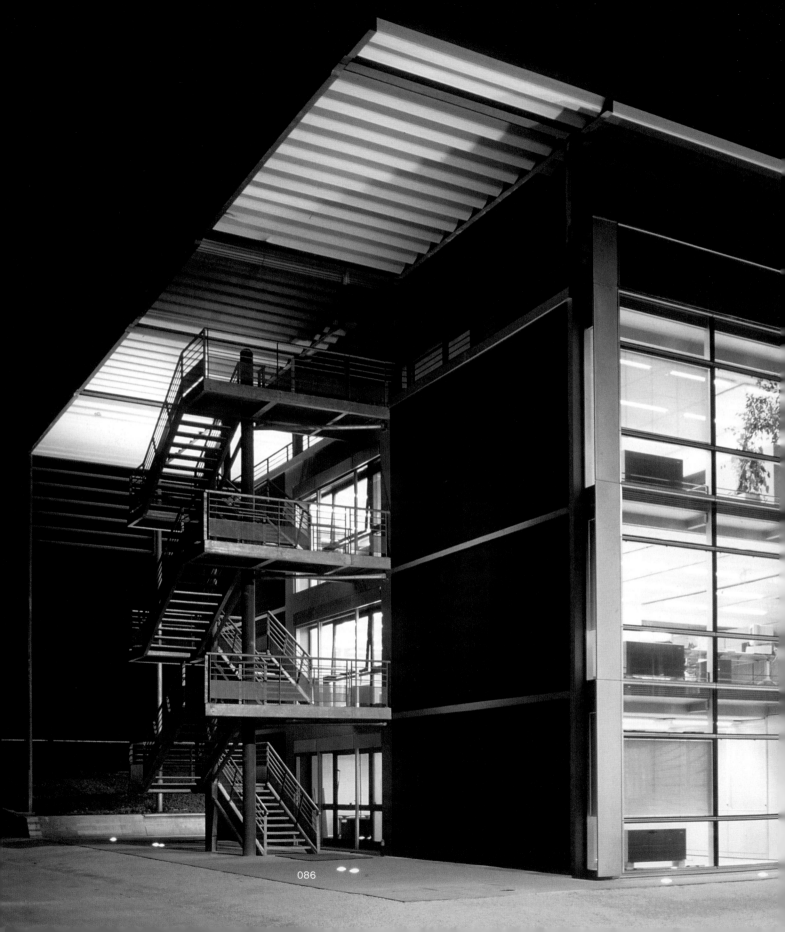

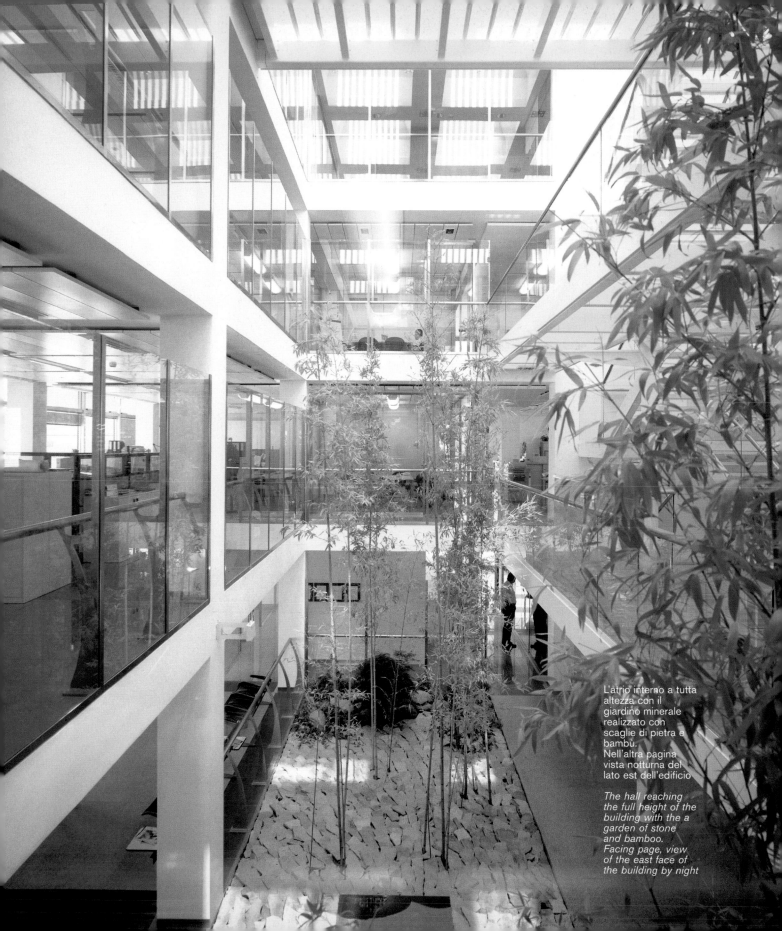

L'atrio interno a tutta
altezza con il
giardino minerale
realizzato con
scaglie di pietra e
bambù.
Nell'altra pagina
vista notturna del
lato est dell'edificio

*The hall reaching
the full height of the
building with the a
garden of stone
and bamboo.
Facing page, view
of the east face of
the building by night*

Due immagini
dell'area di
accesso, con la
copertura/giardino
inclinato, e
un'immagine del
fronte est.
Nell'altra pagina
veduta dall'alto della
corte interna con le
passerelle di
collegamento tra le
due ali degli uffici

*Two views of the
entrance area,
showing the
roof/sloping garden,
and a view of the
east façade.
Facing page, the
atrium viewed from
above, showing the
walkways
connecting the two
wings of the offices*

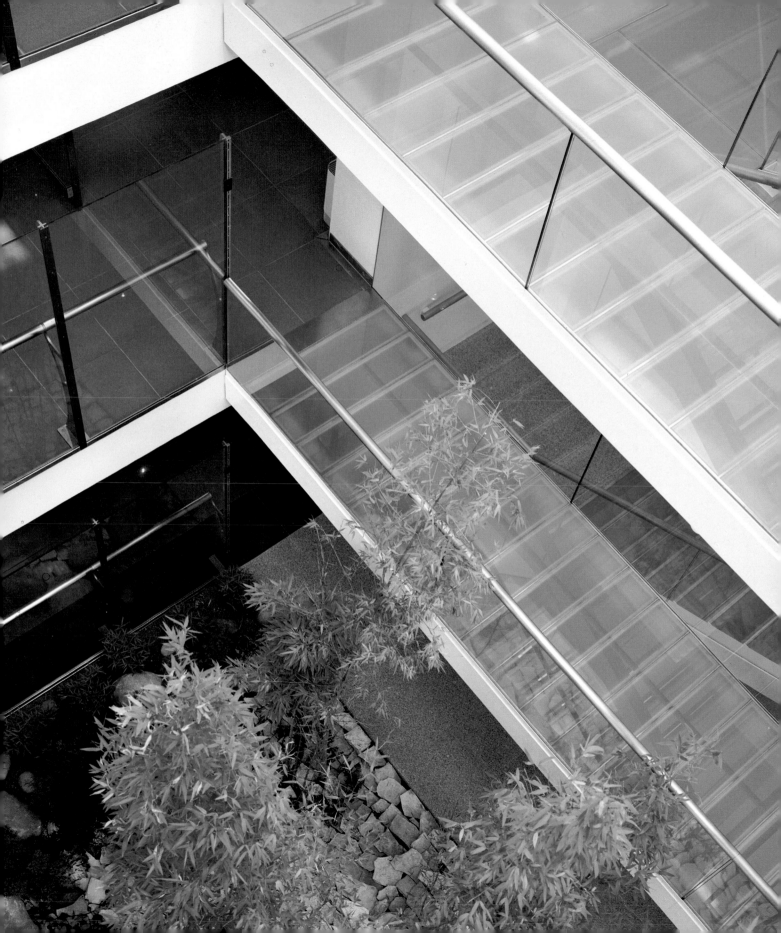

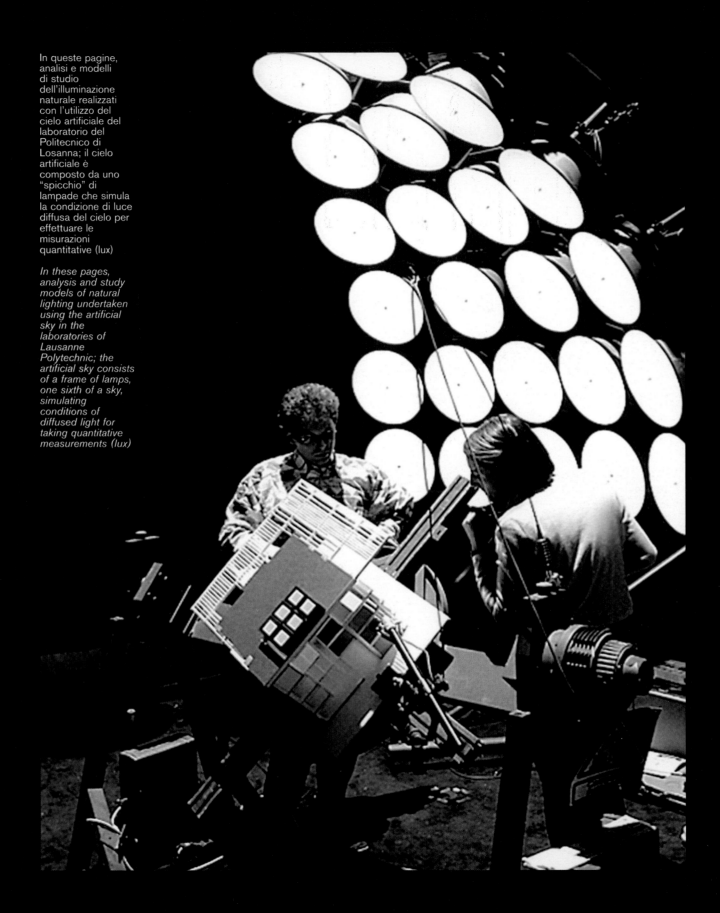

In queste pagine, analisi e modelli di studio dell'illuminazione naturale realizzati con l'utilizzo del cielo artificiale del laboratorio del Politecnico di Losanna; il cielo artificiale è composto da uno "spicchio" di lampade che simula la condizione di luce diffusa del cielo per effettuare le misurazioni quantitative (lux)

In these pages, analysis and study models of natural lighting undertaken using the artificial sky in the laboratories of Lausanne Polytechnic; the artificial sky consists of a frame of lamps, one sixth of a sky, simulating conditions of diffused light for taking quantitative measurements (lux)

Immagini interne
del modello con la
simulazione della
qualità della luce
nelle diverse
stagioni

*Interior views of the
model with
simulation of the
quality of light in the
different seasons*

21 dec
12.00 h

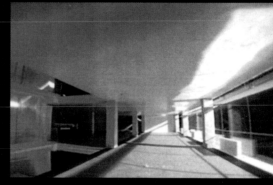

21 sept
10.00 h

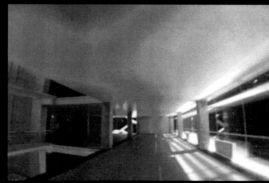

21 june
12.00 h

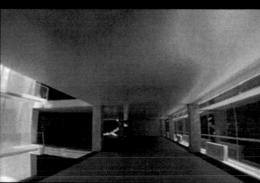

Woody

Strumenti per la luce _ Instruments of light

Schizzi preliminari
del progetto Woody.
Nell'altra pagina,
serie di prototipi di
studio e schizzi di
applicazione del
sistema Woody

*Preliminary sketches
for Woody. Facing
page, series of
study prototypes
and application
sketches for the
Woody system*

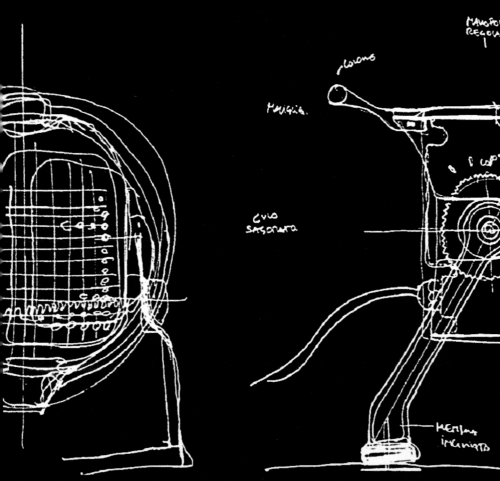
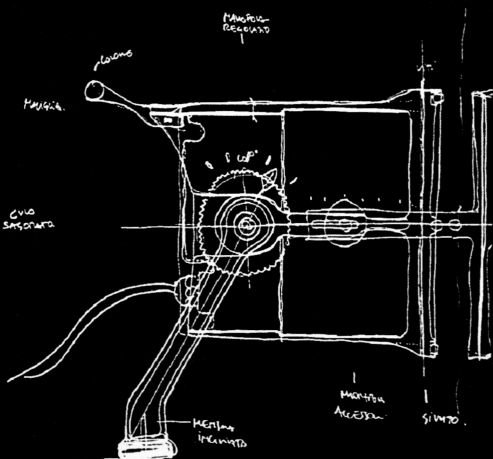

Woody
Strumenti per la luce

Prodotta per la regia luminosa per esterni (contesti urbani, giardini, parchi e percorsi), la serie Woody è stata pensata come una famiglia di strumenti paragonabile allo sviluppo formale degli strumenti ad arco per la musica. Questa serie di apparecchi illuminanti – realizzati in pressofusione di alluminio e con riflettori in alluminio superpuro (99,95%) – nasce con l'idea di produrre un proiettore cilindrico che contenga al suo interno il trasformatore e che consenta di mettere a fuoco il fascio luminoso. Il primo Woody è composto di due soli elementi – il corpo e la corona portavetro (il trasformatore è collocato nel vano ottico, dietro al riflettore, mentre la basetta ospita la morsettiera). Gli snodi consentono l'orientamento su entrambi gli assi e i dispositivi di bloccaggio meccanico garantiscono il mantenimento del puntamento. L'evoluzione del prodotto è rappresentata da MaxiWoody – che di Woody riprende e sviluppa alcune caratteristiche formali in tre prodotti distinti per dimensioni, tipo di lampade, fasci luminosi e parabole – e MiniWoody, che presenta il trasformatore nella basetta (accanto alla morsettiera) per le lampade alogene e a bassa tensione. Tutti questi strumenti per l'illuminazione sono inoltre correlati e arricchiti da una gamma di accessori ottici che permettono di variare la distribuzione della luce in rapporto alla forma e alla dimensione dell'oggetto illuminato. I MaxiWoody sono installati anche su una serie di cestelli montati in testa palo per la regia luminosa dei grandi spazi pubblici. Completa la serie ColourWoody, che costituisce l'innovazione nel campo dell'illuminazione colorata: è dotato di un motore elettrico (controllabile con un telecomando) che fa ruotare e sovrapporre due cilindri dicroici, e consente quindi di variare e modulare il colore del fascio luminoso e ottenere effetti cromatici senza il ricorso a filtri colorati, evitando perciò problemi di manutenzione.

Woody
Instruments of light

Woody is designed for scenic exterior lighting (urban contexts, gardens, parks and paths) conceived as a family of objects comparable to the development of orchestral stringed instruments. This series of lamps, manufactured from die-cast aluminium with reflectors of super-pure (99.95%) aluminium, is designed with the idea of producing a cylindrical projector containing the transformer within it that allows the beam of light to be focused. The first of the Woody series consists of only two parts: the body and a ring holding the glass (the transformer is located in the cylinder, behind the reflector, while the base contains the terminal). A hinged joint allows orientation along both horizontal and vertical axes and mechanical blocking devices ensure that the chosen direction can be maintained. The evolution of Woody is MaxiWoody in three products differing in size. These retain and develop certain characteristics of Woody – bulb type, beams and parabolas – and MiniWoody – the transformer in the base next to the terminal for halogen and low tension bulbs. All of these lamps are correlated and enhanced by a range of optical accessories which make it possible to vary the allocation of light according to the shape and size of the object to be lit. MaxiWoody lamps can also be installed in frames mounted on tall poles for the lighting of large public spaces. ColourWoody completes the collection. It is an innovation in the field of coloured lighting, fitted with an electric motor (with remote control) which rotates and superimposes two dichroic cylinders facilitating variation and modulation of the light beam so as to obtain chromatic effects without resorting to coloured filters.

La famiglia completa: MiniWoody, Woody, MaxiWoody e ColourWoody, realizzati in pressofusione di alluminio e regolabili dagli snodi principali; le potenze installate vanno da 35 a 400 W

The complete collection: MiniWoody, Woody, MaxiWoody and ColourWoody, in die-cast aluminium, adjustable by means of jointing; power ranges from 35 to 400 W

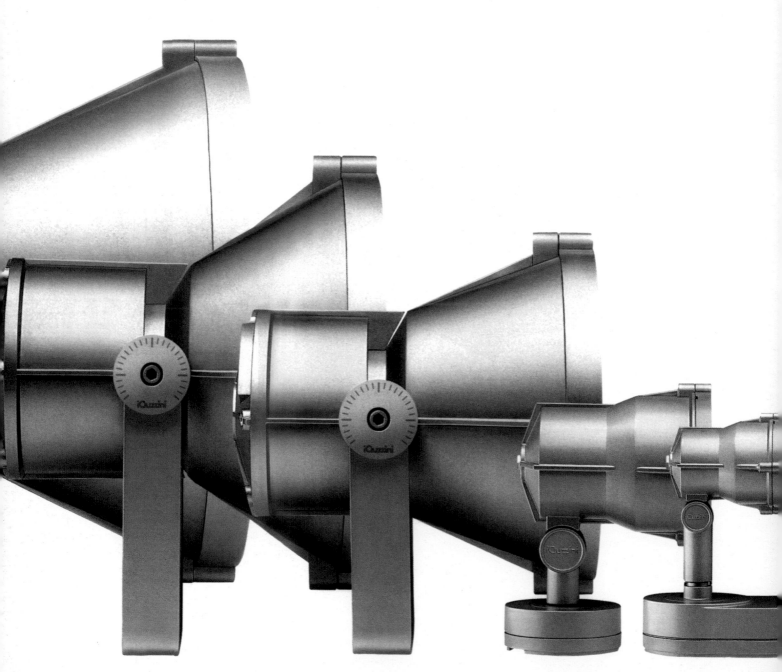

La serie Woody -
strumenti per la luce
è concepita come
una famiglia di
strumenti musicali.
Sotto, serie di
schizzi relativi
all'applicazione del
sistema MultiWoody

*The Woody
collection -
instruments of light,
is conceived as
similar to a family of
musical instruments.
Below, a series of
sketches relative to
the application of
the MultiWoody
system*

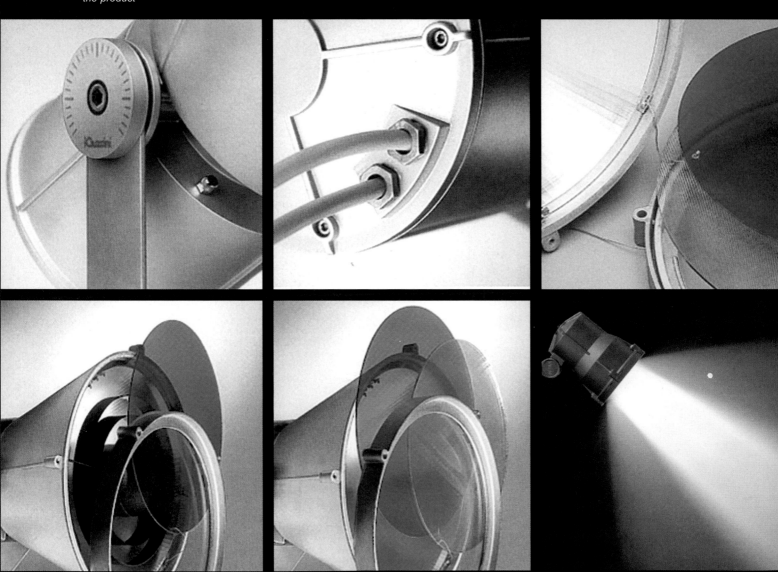

Regulation system, double access cable for assembly in series, and installation of fixed coloured filters, positioned inside the product

*systems are designed
for the application
of MaxiWoody as
a tool specifically
designed for lighting
architecture*

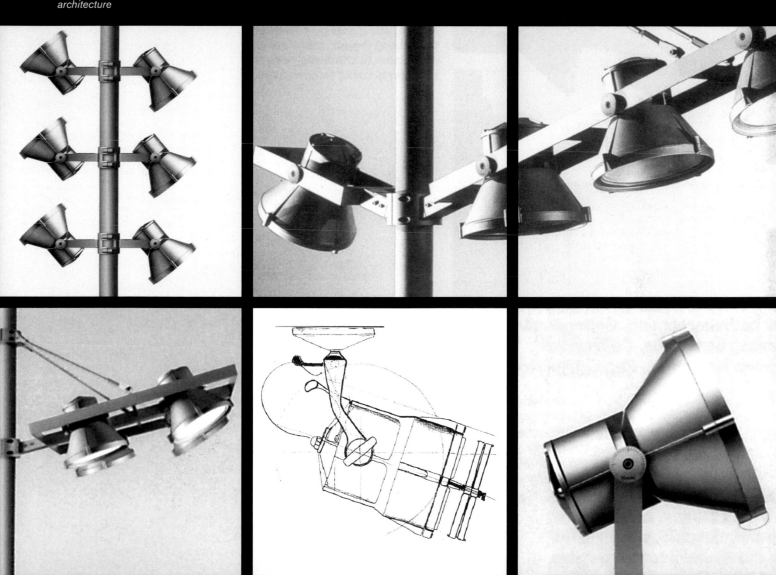

ColourWoody è un apparecchio che consente di impostare la regia luminosa degli spazi con uno spettro continuo di variazione del colore, utilizzando il movimento di due cilindri dicroici che generano sei colori principali ma che permettono anche di operare su valori tonali intermedi e su molteplici livelli di saturazione. Il prodotto è integrato da un volume che contiene i motori per il movimento dei dischi dicroici

ColourWoody is a device for the scenic lighting of a space with a continuous spectrum of colour variations, exploiting the movement of two dichroic cylinders generating six main colours but enabling the use of intermediate shades and varying depth of colour. The product is integrated with a container holding the motors for moving the dichroic discs

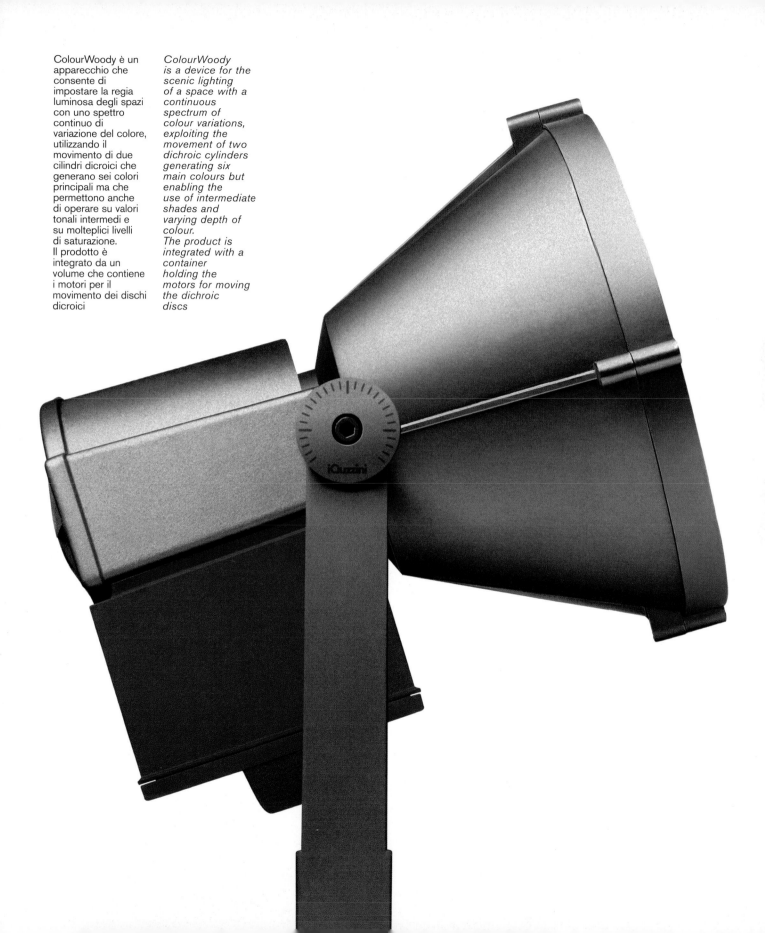

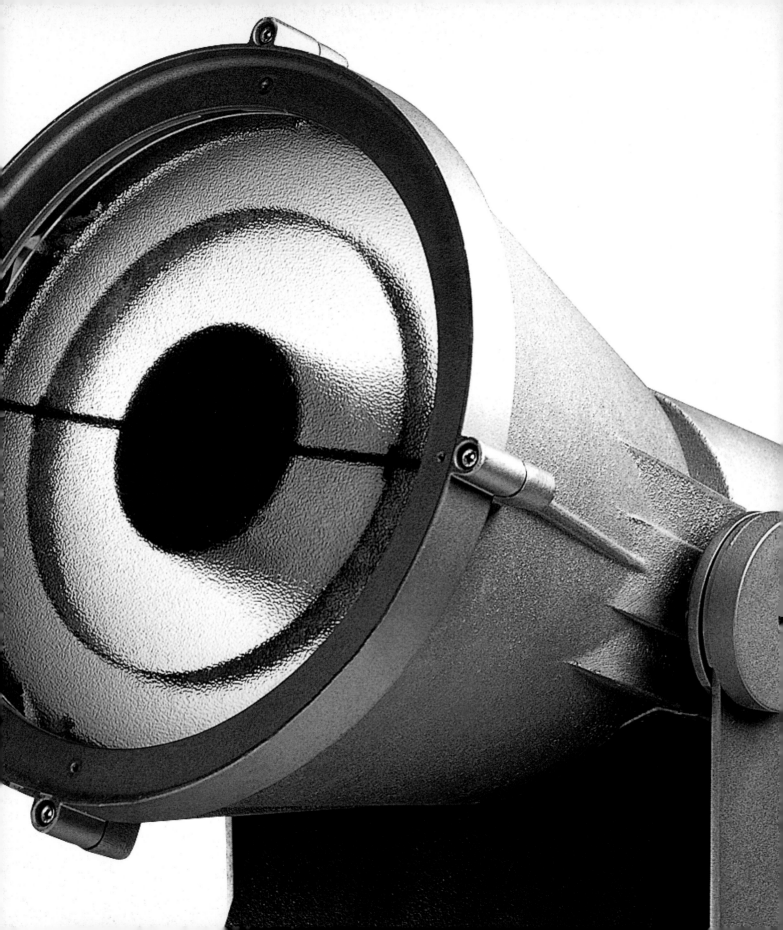

Client	iGuzzini Illuminazione, Italy
Design	Mario Cucinella
Products	MiniWoody 50 W
	Woody 50, 75, 100 W
	Woody HIT Spot 35, 70 W
	MaxiWoody 70, 150, 250, 400 W
	ColourWoody 150, 250, 400 W
	FrameWoody CityWoody MultiWoody

Materia_Materials

Odine Manfroni

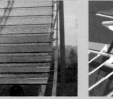
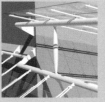

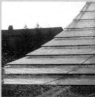

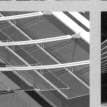

Marco Bonora

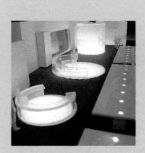

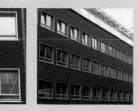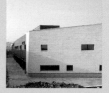

Stefano Ori

Luce
Materia
Strumenti
Energia
Landscape

e-Bo
Bologna
Woody
Cremona
Hines
Otranto
Pdec
Piacenza mp
Piacenza
Ospedali

iGuzzini
Metro
Uniflair
Forlì
Enea
Ispra
Rozzano
Cyprus
Midolini
Aeroporto
Rimini

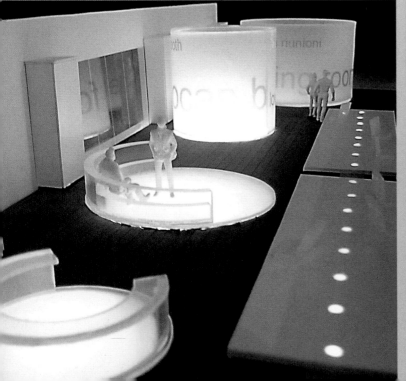

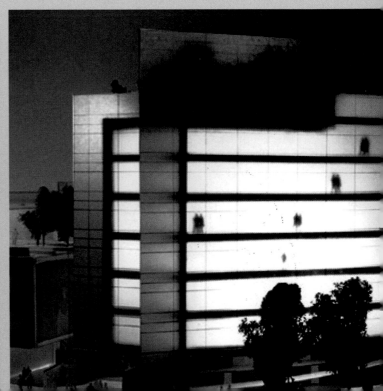

Materia
Incontro con Bonora e Manfroni
Materials
Conversation with Bonora
and Manfroni

MCA Parlare di materia significa entrare nel concreto del nostro lavoro, in un certo senso è riflettere su cosa sta dentro e dietro la "pelle" dei nostri progetti, perché materia oggi vuol dire, inevitabilmente, analisi e tecnologia, e come per gli strumenti che adottiamo si tratta pur sempre di integrare elementi e considerazioni complessi.

È in gioco il rapporto fra il tecnico e il progettista, fra ricerca e produzione, in settori che subiscono continue innovazioni e sollecitazioni. Pensiamo a temi attuali come la miniaturizzazione degli oggetti, la loro molteplicità di funzioni, per non dire di aspetti quali riciclo, risparmio energetico, riutilizzo della materia prima...

Odine Manfroni Certamente è innanzitutto importante e necessario esaminare ciò che si fa e il perché lo si fa, costantemente, e sapere far interagire fra loro le competenze, o i materiali stessi, combinare e accoppiare i più idonei. Parliamo del materiale più "immateriale", il vetro: da questo punto di vista, essendo tale e per il suo carattere intrinseco di trasparenza richiede, se possibile, uno sforzo anche maggiore, perché permette di vedere ciò che sta dietro, consente a chiunque di "leggere" un edificio, una struttura, o la gerarchia delle funzioni dell'architettura.

Da quando il vetro è divenuto elemento integrante delle costruzioni, non più semplice varco, si è compiuto un passo in avanti: poiché tutto è visibile, ogni cosa deve essere calibrata, funzionale, staticamente idonea, durevole.

MCA Si tratta di considerazioni, d'altronde, a tutto campo, che riguardano progettista e produttore, ma anche la normativa. È questo un fattore che introduce, o modifica, parametri e richiede ulteriori riflessioni sulle reazioni del materiale e sulla possibilità di applicarlo...

Marco Bonora Sì, la legislazione e le normative in continua revisione hanno prodotto alcune modifiche nell'approccio alle scelte applicative del vetro all'interno del progetto. Le nuove UNI 7697 e le nuove norme EN

MCA *Discussing materials means getting down to the reality of our work. To some extent it means thinking about what is behind and inside the "skin" of our designs, since materials today implies, inevitably, analysis and technology, and – as with the instruments we employ – it is a question of integrating complex elements and considerations. It involves the relationship between the technician and the designer, between research and production, in sectors which are always in the throes of innovation and under pressure. Just think of current ideas, such as the miniaturisation of objects, their multiplicity of functions, not to mention aspects such as recycling, energy saving, re-use of raw materials...*

Odine Manfroni *Undoubtedly, it is necessary to constantly look at what one is doing and why one is doing it. One has to be able to promote interaction between different expertise, or between the materials themselves, combining and coupling the most suitable. We work with the most "immaterial" of materials, glass: and glass, by nature of its "immaterial" essence, its intrinsic transparency, requires even greater effort in determining its uses: it allows you to see what lies behind it; it enables everyone to "read" a building, a structure, or the hierarchy of the functions of architecture. Since glass has become an integral part of buildings, instead of being merely an opening or passageway, we have moved a step forward. As all things are visible, everything has to be carefully gauged, functional, statically suitable, and lasting.*

MCA *These are considerations which apply to every sector; they involve the designer and the producer, but also laws and regulations. And this factor introduces or modifies parameters and requires further reflection on the reactions of materials and on their possible uses.*

Marco Bonora *Indeed. Legislation and regulations are under constant review, and this leads to alterations in the way we approach the available choices for using glass in a project. The new UNI 7697 and the new*

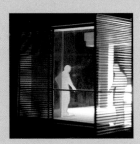

europee hanno armonizzato a livello europeo i parametri e gli standard per certi prodotti; ad esempio per il vetro stratificato formato da due o più lastre con uno strato plastico interposto di varia natura si sono ampliati e modificati i test di prova che prendono in considerazione la resistenza all'impatto; lo stesso per i nuovi standard EN-ISO 140-3 relativi alla prestazione acustica e ancora per la sicurezza passiva antinfortunio in rapporto con la nuova legislazione sull'applicazione dei carichi e anche sul fronte della sicurezza attiva contro possibili atti vandalici. È chiaro che non si potrà non tenerne conto nella progettazione e che diviene necessario richiedere ai produttori test e certificazioni in accordo con le normative di riferimento, a loro volta da integrare con altri test e informazioni su eventuali limiti industriali, ad esempio relativi al trattamento metallico attivo nello spettro della radiazione solare da applicare: spessori e dimensione delle lastre, peso, impatto cromatico ecc. Devo considerare che se il vetro stratificato dev'essere forato, entrambe le lastre devono subire un trattamento termico, il che causa una deformazione della superficie e conseguentemente dell'immagine riflessa fino a oggi non eliminabile, ma con alcuni accorgimenti e esperienza almeno riducibile ai minimi termini. È necessario sapere che i trattamenti termici sono di due tipi (tempera e indurimento) ed è importante conoscere quando scegliere uno rispetto all'altro; il vetro temperato, ottenuto attraverso il riscaldamento a circa 750°C seguito poi da un rapido raffreddamento, può incorrere nel rischio di rottura per inclusione di solfuro di nichel (una molecola di sale contenuta nella pasta vetrosa che modifica il proprio stato volumetrico in funzione della temperatura), che causa la rottura del vetro stesso con caduta di piccoli pezzi di vetro sottoposti a una normativa che ne fissa i limiti dimensionali e altro. Uno speciale test (heat soak test) è disponibile per limitare i rischi di rottura a causa del solfuro di nichel. Il vetro temperato è considerato vetro di sicurezza. Il vetro indurito pur avendo un processo simile al vetro temperato non è

European EN regulations have harmonised at European level parameters and standards for certain products. For example, as regards layered glass made from two or more layers of glass enclosing a plastic layer of various nature, we have noticed an increase and modification in testing for impact resistance. The same applies to the new EN-ISO 140-3 standards relating to acoustic performance and also to passive accident-prevention safety in the light of new legislation on load application, and to active safety against possible acts of vandalism. We have obviously to take these factors into account on the drawing board, and it becomes imperative to ask producers for tests and certification in keeping to the reference standards, to be integrated also with other tests and information concerning possible industrial limitations. For example, relative to treatment with metals active in the solar radiation spectrum to be applied, size and thickness of panes, weight, chromatic impact, and so forth. We have to bear in mind that if the layered glass has to be perforated, then both layers must undergo heat treatment, which deforms the surface and consequently the image reflected in it. So far it has proved impossible to eliminate this problem, but with a little care and experience it can at least be reduced to a minimum. You need to know that there are two types of heat treatment, tempering and hardening, and it is important to know which of the two to opt for. Tempered glass, obtained by heating glass to approximately 750°C followed by rapid cooling, may be subject to breakage if the glass paste contains nickel sulphide, a salt molecule which alters in volume according to variations in temperature, causing breakage of the glass into small fragments. The size of the fragments, and other considerations, are determined by the relevant regulations. A special test, the heat soak test, is available for limiting the risk of breakage caused by nickel sulphide. Tempered glass is considered as safety glass. Hardened glass undergoes a similar treatment to tempered glass, but is not considered as

considerato, al momento, vetro di sicurezza in senso lato pur avendo un disegno di rottura senza "isole"; statisticamente non corre rischio di rottura per inclusione di solfuro di nichel e ha una planarità leggermente superiore al vetro temperato.

MCA Pensiamo al complesso di via Bergongone 53 a Milano, che stiamo realizzando per la società americana Hines. Quelli di cui parliamo sono dati su cui riflettere e informazioni che si devono tenere presenti quando si progettano facciate interamente vetrate.

MB Sì, in questo caso infatti si è dovuto evitare di usare una lastra stratificata composta da due lastre di vetro temperato poiché in caso di rottura di entrambe non si avrebbe più la stabilità della lastra, che andrebbe incontro a un "accartocciamento" su se stessa. Se invece il vetro stratificato è formato da una lastra temperata e una lastra indurita, in caso di rottura, la stessa mantiene la sua verticalità almeno fino a una rapida sostituzione e non collassa intera. Questo tipo di trattamento termico (indurimento), oltretutto, non è statisticamente sottoposto al rischio di rottura causato da inclusione di solfuro di nichel. Entrano poi in campo questioni di sicurezza passiva, ma insieme anche estetiche e di prospetto, oltre a implicazioni per quanto riguarda la riduzione dell'inquinamento, sia ambientale (aria) sia acustico. Per l'acustica è necessario conoscere come determinati aspetti logistici, quali la distanza dalla fonte di rumore o il tipo di rumore, incidono sulla prestazione della vetrata che noi recepiamo come riduzione del disagio; per ogni tipologia di prodotto vetrario c'è un diagramma al quale spesso non si presta attenzione ma che invece è molto importante analizzare, perché ogni composizione di vetro reagisce differentemente alle diverse frequenze del suono. Le dimensioni stesse delle lastre influiscono sulla capacità di isolamento.

MCA Sembra di capire, anche per la nostra esperienza, che il vetro è un materiale "vivo", varia nelle prestazioni, e soprattutto negli usi

safety glass broadly speaking, although it does have a break design without "spots". Statistically it does not run the risk of breakage due to the nickel sulphide contained in it and has a planarity which is a little higher than the one of tempered glass.

MCA Take for example the complex at Via Bergognone 53 in Milan, which we are renovating for Hines, the American Real estate company. The considerations just made are important in a context such as this, where entirely glazed façades have been designed.

MB Yes, in this case we had to avoid the use of a layered glass composed of two layers of tempered glass, because breakage of both layers would result in loss of stability of the glass, which would tend to "fold up" on itself. If instead the layered glass is made from one tempered and one hardened layer, in case of breakage the glass stays upright at least long enough for it to be quickly changed, and does not collapse completely. Moreover, this type of heat treatment (hardening) statistically does not run the risk of breakage due to the nickel sulphide contained in it. Then there are questions of passive safety to be considered, and also aesthetic and formal elevation considerations, to say nothing of the implications regarding pollution control, both environmental (air) pollution and noise pollution. As far as noise is concerned, we should know how certain logistic aspects, such as distance from the source of noise, or the type of noise, influence the glass performance, which we perceive as a decrease in discomfort. For every type of glass production there is a diagram which is too often ignored, but which should be definitely taken into account – although it is too difficult to analyse – because every glass composition reacts differently to the various sound frequencies. Even the size of the glass layers has a great impact on the glass insulating capacity.

MCA It seems, partly from our experience, that glass is a "living" material, its performance varies. In the way it is used today, it helps to

attuali contribuisce a creare un ambiente, non solo visivamente ma anche in termini di comfort, climatici ed energetici. Quello della dispersione termica è un tema che affrontiamo quotidianamente: costruire edifici a consumi ridotti integrando progettazione, tecnologia e materiali. Si registra una domanda crescente di edifici che consumino meno, forse più all'estero che in Italia. Parliamo di norme e mercato, ma anche del mondo della produzione. Come si sta muovendo?

OM Germania, Francia e Inghilterra hanno varato normative molto rigide per quanto riguarda il risparmio energetico e i valori minimi di dispersione termica generale nel settore residenziale. Le industrie hanno dovuto adeguarsi rapidamente, integrando anche considerazioni su lavorabilità, stoccaggio del materiale... come in una catena in cui tutti gli anelli sono reciprocamente collegati. C'è inoltre la consapevolezza che non si può generalizzare un tipo di prestazione su tutto il territorio nazionale: inglesi e francesi, ad esempio, hanno una legislazione diversificata per zone che tiene presenti gli aspetti climatici di ognuna. Mi pare un approccio molto intelligente al problema. Sotto questo profilo in Italia siamo in ritardo poiché la legislazione non fissa né vincola a parametri precisi; c'è piuttosto un'iniziativa di tipo volontario, da parte di committenti o di progettisti lungimiranti, verso costruzioni a basso consumo.

MCA Si può dire che l'industria è più avanti. Però, quali difficoltà si riscontrano poi nei cantieri nel proporre l'utilizzo di tecnologie innovative alle maestranze?

OM Il panorama è piuttosto vario. Certamente chi progetta comprende immediatamente i vantaggi dell'utilizzo di una tecnologia rispetto a un'altra; anche gli investitori hanno questa consapevolezza.
Tuttavia intervengono altri fattori, in primo luogo economici, che portano a tagliare continuamente i costi. Probabilmente se non ci fosse il sostegno di norme precise sarebbe difficile addirittura applicare i criteri minimi di sicurezza.

MCA Sembra però che non sia solo

create a particular environment, not just visually but also in terms of comfort, climate and energy. The problem of heat loss is one we address every day.
We need to put up buildings which consume less, integrating design, technology, and materials. The demand for buildings which consume less is growing, though more abroad than in Italy, speaking in terms of standards and market, but also of production. What is the situation?

OM *Germany, France and England have passed very stringent laws regarding energy saving and minimum figures for general heat loss in the domestic sector. The building industry has had to adapt rapidly, integrating considerations of workability, storage of materials... it's like a chain where all the links connect. There is also an awareness that you can't use one type of performance generally throughout the entire country: England and France for example have legislation diversified according to area, taking into account varying climatic conditions. This seems to me an intelligent approach to the problem. From this point of view, Italy lags behind. Our legislation neither sets nor enforces precise parameters; rather there are voluntary initiatives by customers or by far-sighted designers, tending towards low-consumption buildings.*

MCA *You could say that industry has gone further ahead. But what sort of difficulties do you come across on site when you suggest innovative technologies to the workers?*
OM *It varies quite a lot. Certainly, the designer appreciates immediately the advantages of one type of technology over another, and so do investors. But there are other factors which intervene.*
Economic considerations first of all, leading to a tendency to cut costs wherever possible. Probably if it were not for the support of precise regulations, it would be difficult even to apply the minimum safety criteria.

MCA *It seems though that this is not the only*

questo il problema. Accade spesso che, pur essendoci una normativa non si riesce a farla applicare.

OM La realtà è che molti non conoscono la normativa. Ad esempio, parlando di sicurezza, le leggi disciplinano anche aspetti specifici come la posa di vetri in determinate condizioni: aspetti che sembrano irrilevanti ma che nell'ambito di una costruzione comportano una precisa spesa. Eppure nei fatti spesso è difficile affrontarli con le maestranze. Nella logica di applicare e utilizzare solo e strettamente ciò che serve, i dettami legislativi non vengono applicati completamente.

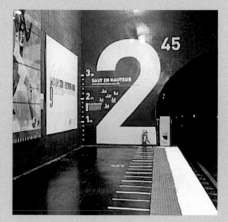

MCA L'impressione comunque è che si tratta di valutazioni "limitate" dei costi. Ovvero, una questione è il costo del prodotto in sé, un'altra la considerazione del complesso, dei suoi costi immediati ma anche futuri, di gestione, e che un approccio che attribuisca maggiore peso alle prestazioni e alla qualità dei prodotti potrebbe contribuire a ridurre. Pare sempre avere un buon riscontro la prospettiva dell'integrazione, con varie figure che si confrontano e concorrono alla definizione del progetto. Dovrebbe servire proprio a incastrare o fare corrispondere fin dall'inizio design, normativa, considerazioni energetiche o ambientali, tecnologie e prodotti, e a trovare soluzioni che naturalmente tengano conto dei costi, ma nella realtà...

MB La tecnologia attuale, inevitabilmente, per le prestazioni che riesce a offrire, non può non avere un costo. Pensiamo solamente agli enormi passi in avanti fatti rispetto ai "vetri riflettenti" prodotti negli anni settanta (che offrivano le maggiori prestazioni possibili all'epoca) con coatings applicati, rivestimenti metallici trasparenti applicati su una faccia del vetro, che pur costituendo un avanzamento rispetto ai vetri colorati nello spessore erano anch'essi basati più sull'assorbimento dello spettro anziché sulla riflessione e che quindi limitavano l'ingresso della luce. Il risultato conseguente è una differenza di percezione fra la condizione luminosa reale esterna e l'interno dell'edificio: è l'effetto "acquario".

problem. It frequently happens that even where regulations exist it is impossible to apply them.

OM *The fact of the matter is that many people do not know the regulations. For example, speaking of safety, there are laws regulating specific aspects such as the application of glass under certain conditions: aspects which may seem negligible, but which imply a certain economic outlay when putting up a building. At times it is difficult to address these problems with the building workers. In a logic of using and applying only what is really necessary, the dictates of legislation are not followed to the letter.*

MCA *Our impression is that these are considerations "limited" by costs. Or rather, the cost of the product itself is one thing; the overall considerations are another (immediate costs but also future costs, management costs); an approach which lends more weight to performance and quality of products could contribute to reducing these. The idea of integration, bringing together different figures comparing ideas and work together to define the project, seems to meet with approval everywhere. It should serve to fit together from the outset design, legislation, energy and environmental considerations, technologies and products, until everything corresponds, and to find solutions which of course take into consideration costs as well; but in reality...*

MB *Technology, in its present state, considering the performance it is able to offer, cannot be other than costly. We need only to look at the giant steps forward made in recent years compared to the "mirror glass" of the 1970s (with the highest performance possible at the time), produced by applying transparent metallic coatings to one side of the glass. These coatings were an improvement on previous types of coloured glass, but all the same they were still based more on absorbing the spectrum than on reflecting, and consequently limited the amount of light radiation. The consequence of this is a difference in perception between real light conditions outside and inside the building, the*

Vetri del genere sono ancora oggi utilizzati, ma nell'ultimo decennio si è arrivati a prodotti che assicurano migliori prestazioni riuscendo nel contempo a ridurre i costi; sono i vetri a controllo solare basso-emissivi, chiamati "ad alta selettività" che privilegiano la trasparenza: quindi la trasmissione luminosa è rilevante. Riducono decisamente l'entrata di infrarosso e hanno elevate prestazioni di trasmittanza termica.

MCA Si tratta di innovazioni, insomma, che hanno un impatto anche in termini di comfort e qualità della vita, come deve essere quando si costruisce un ambiente.

MB Sì. Su questa linea si muove sia il monitoraggio del mercato, sensibile ad alcune emergenze sociali/ambientali, sia la conseguente ricerca di nuovi prodotti: ad esempio la riduzione della trasmittanza termica e l'impatto sulla riduzione degli inquinanti. L'impiego di gas nelle intercapedini, come l'argon o xenon, abbinato a trattamenti basso-emissivi a base di argento, consente di ottenere valori di trasmittanza ridotti anche con una tradizionale vetrocamera. Questo significa che con intercapedini doppie e lavorando sui depositi metallici il livello di trasmittanza può essere ancora più basso. Molto interessante si rivela altresì la possibilità di sfruttare l'apporto energetico dall'esterno, cioè la combinazione fra riduzione della dispersione della radiazione termica dall'interno all'esterno e il processo inverso in alcuni periodi freddi dell'anno. Purtroppo, e qui torniamo a quanto si diceva prima, in Italia la normativa vigente non aiuta: mentre in altri paesi, come la Francia, la trasmittanza media richiesta per un serramento va da 2,4 a 2,7 watt (con differenze a seconda delle zone), in Italia è quasi doppia. Ciò significa che è consentita una dispersione di calore doppia rispetto ad altre nazioni con negative implicazioni di tipo ambientale. Si pensi all'inquinamento crescente e ai tassi di emissione di anidride carbonica che il trattato di Kyoto ci chiede di ridurre.

MCA L'idea del rapporto fra esterno e interno

so-called "aquarium effect". This type of glass is still in use, but the last ten years have seen the arrival of products providing better performance and reducing costs at the same time. These are the low-emissivity glasses, called "highly selective glazing". Transparency is their most important feature, so that the light filtering through is considerable. They reduce considerably the quantity of infra-red radiation and have high thermal transmittance.

MCA In short, these are innovations which make an impact in terms of comfort and quality of life, as should be the case when one puts up a building.

MB Yes. This is the direction being taken both by monitoring the market,, susceptible to certain emerging socio-environmental considerations, and by the consequent research for new products. For example, take reduction of thermal transmittance and its impact in reducing pollution factors. The use of gases such as argon or xenon in air spaces, coupled with low-emission silver-based treatments, allows us to have reduced transmittance values even in traditional double glazing. This means that using double air spaces and working on metallic deposits will give even lower transmittance. Another interesting possibility is exploitation of energy contributed from the outside, that is to say the combination of reducing thermal radiation loss from inside to outside and the inverse process at certain times of the year. Unfortunately (back to what we were saying earlier) in Italy, existing laws don't help at all. Whereas in other countries, such as France, the mean transmittance required for a window or door frame is between 2.4 and 2.7 watts (it varies according to the area), in Italy it is almost double this figure. It means that in Italy, permitted heat loss is double that of other nations, with negative environmental implications. Just think of the increase in pollution and of the levels of carbon dioxide emissions, which the Kyoto agreement requires us to reduce.

MCA The idea of a relationship between

regolato dal materiale, dal vetro, sembra
rappresentare una tendenza della ricerca e
della progettazione attuali.

OM Ci si sta muovendo verso il concetto di
"pelle", sia nel senso dell'edificio stesso sia
nel senso del suo involucro. Una pelle che è
elemento attivo, che si adatta, si aggiorna in
funzione dell'ambiente esterno.

MB È vero, basti pensare ai vetri
elettrocromici, che sotto l'impulso elettrico
avviano un processo di ossidoriduzione, un
processo chimico che modifica la trasparenza
del vetro. In parallelo procede la ricerca sui
vetri termocromici a controllo energetico,
chiamati "dinamici" in quanto funzionano
propriamente sotto l'impulso delle condizioni
ambientali esterne. Questa è di certo una
frontiera molto importante. Non si tratta solo
di modulare la trasparenza, come quando si
abbassa una tendina: è il vetro stesso a
modificare la propria prestazione. Quindi in
inverno si avrà un fattore solare più alto e una
trasmissione luminosa più alta, mentre in
estate il contrario, con una possibile leggera
variazione nelle tonalità di colore. Come si
diceva, il vetro vive.

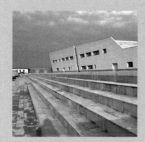

MCA Alcuni di questi prodotti rappresentano
però punte avanzate della ricerca. Come si
strutturano i rapporti fra ricerca, progettisti,
aziende? Qual è la molla che muove
quest'ultima verso un investimento
di questo tipo?

MB In genere i soggetti che lavorano sul
mercato riportano all'interno dell'azienda una
serie di messaggi, che poi vengono selezionati,
filtrati, confrontati, e immessi di nuovo in
circolazione. C'è anche un input che viene
dall'interno: le aziende elaborano, verificano
quanto costa la progettazione di un simile
prodotto, le prove, l'adeguamento degli
impianti, valutano i tempi di ammortamento, i
volumi proponibili sul mercato. Alla fine si tratta
di un calcolo matematico. Oggi si può arrivare
a un prodotto commercialmente valido ed
economicamente stabile in pochissimo tempo.
Inoltre ancora una volta si tratta di saper
interagire, integrare, guardarsi intorno: non si
tratta di ricerche necessariamente ristrette a

*indoors and outdoors regulated by material,
by glass, seems to be a trend of current
research and design.*

*OM We are moving towards the concept of
"skin", both in the sense of the building itself
and of its external envelope. A skin which is
an active element, one can adapt and update
according to the external environment.*

*MB Yes, just think of electrochromic glass,
which sets off a process of redox reaction
when an electrical impulse is activated. This is
a chemical process which alters the degree of
transparency of the glass. Parallel to this is
research into energy-controlled thermochromic
glass, called "dynamic" since they function
under the impulse of external environmental
conditions. This is undoubtedly a significant
frontier. It is not just a question of modulating
transparency, as happens when you pull down
a blind: the glass itself modifies its own
performance. Therefore, in winter you have an
increased solar factor and increased
transmission of light; while in summer the
opposite happens, and a slight variation in the
shade of colour is also possible. As we said
before, the glass is living.*

*MCA Some of these products are at the
forefront of research, however. How are the
relationships between research, designers,
and business structured? What is the
mainspring which moves business towards
this type of investment?*

*MB Generally speaking, businesses have
people examining the market and taking back
a series of messages, which are then
selected, filtered, compared, and put back
into circulation. There is also a certain
amount of input from inside: businesses
process data, check the costs of designing a
particular type of product, the necessary
testing, adapting plant and equipment; they
evaluate the time needed for pay-back, the
quantities the market can stand. In the end
it's just a mathematical calculation. Today it's
possible to produce a commercially valid and
economically stable product in a very short
time. And once more it's a question of
interacting, integrating, looking around.*

uno specifico settore; spunti interessanti nella ricerca vengono per esempio dal settore automobilistico.

MCA È un settore in cui si usano anche materiali trasparenti alternativi, mentre nell'edilizia, per ora, non è mai stata messa in discussione la presenza del vetro.

MB Alcuni materiali plastici, come il policarbonato, sono stati utilizzati in edilizia ma devono essere inseriti fra vetri in quanto possono graffiarsi facilmente, soprattutto in fase di pulizia.

OM Non esiste materiale che possa anche solo lontanamente competere con il vetro, anche per le sue caratteristiche di igiene e cura.

MCA Tuttavia la ricerca pare rivolgersi verso nuove tecnologie anche di materiali alternativi al vetro.

OM Esistono materiali compositi, fibre di vetro e carbonio, ma non hanno avuto successo; è una questione psicologica: il policarbonato viene associato alla plastica, e questo è un fattore negativo.
La resistenza e la durabilità del vetro sono una sicurezza alla quale il cliente non vuole rinunciare.

MCA È allora piuttosto, come si diceva prima, una questione di saper accoppiare, abbinare i materiali per trarne le migliori prestazioni.

Research need not be limited to one specific sector, interesting ideas for research come from the automobile industry, for example.

MCA This is a sector which makes use of alternative transparent materials, whereas in building, at present, the use of glass has never been called into question.

MB Some plastics, such as poly-carbons, have been used in building, but they have to be inserted between layers of glass because they scratch easily, especially during cleaning.

OM There is no material in existence which can come anywhere near to competing with glass, also in terms of hygiene and maintenance.

MCA All the same, research seems to be looking towards new technologies and alternative materials to glass.

OM There do exist composite materials, such as fibre-glass and carbon fibre, but these have not had much success. It's a psychological thing: polycarbonate is associated with plastic, and this is a negative factor. The resistance and durability of glass are a certainty which clients are unwilling to forego.

MCA Then it is rather a question, as we were saying earlier, of knowing how to match and combine materials in such a way as to obtain the best possible performance.

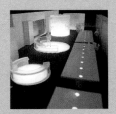

Materia
Incontro con Ori
Materials
Conversation with Ori

MCA Anche per il legno, come per il vetro, ci pare che emerga il carattere "vivo" della materia. In specie il legno non ha pari per la sua vivacità in termini estetici e per le prestazioni in termini di protezione e isolamento.

Stefano Ori È una materia che non ha perso nel tempo la sua qualità e il suo valore; e non parliamo in termini meramente estetici, ma strutturali e funzionali alle edificazioni. Per esempio, il legno ha sempre fatto da isolante, in un modo o nell'altro. Non c'è niente di più adatto del legno per risolvere il problema del caldo e del freddo. Inoltre il legno non richiede complicati trattamenti; quelli tradizionali si avvalevano soltanto dell'olio che impregnava e preservava. Il problema era che l'olio assorbiva la polvere e il legno diventava molto scuro. Per evitare l'inconveniente estetico si sono allora utilizzate delle pellicole, causando inconvenienti maggiori, perché queste, essendo rigide, si fessurano con la dilatazione del legno. Il punto è – parliamo di serramenti – che si dovrebbe evitare di trattare la finestra come un mobile: l'infisso è un elemento esterno e va quindi trattato come tale. Solitamente, invece, si pretende che il serramento appena acquistato sia anche bello; invece la qualità del legno e del prodotto si devono valutare solo nel tempo. Per questo basta impregnare l'essenza, senza interventi o "spessori" aggiuntivi.
Oggi l'impregnante è composto ,oltre che dai principi attivi preservanti, antitarlo e antimuffa,per lo più da solventi e sempre da una minima percentuale di olio di lino insieme a resine alchidiche .

MCA Ma questo significa che si riduce il ventaglio dei legni da utilizzare, perché ci sono essenze che allo stato grezzo non resistono alle intemperie?

SO No, quasi tutti i legni durano molto di più, all'esterno, non protetti piuttosto che protetti. Basta pensare alle travi dei portici, oppure ai lamellari utilizzati nei ponti: non sono trattati eppure non degradano. Il legno comincia a marcire solo se non ha la possibilità di asciugarsi; l'importante è che i punti

MCA As with glass, so with wood, we feel that the "living" character of the material come through. In particular, wood has no equal for vitality in terms of aesthetics, or performance in terms of protection and insulation.

Stefano Ori Wood is a material which has never lost its quality nor its value in the course of time. Not just in purely aesthetic terms, but also in terms of its structural and functional value in building. For example, wood has always been used for insulation, one way or another. There is nothing better than wood for solving the problem of heat or cold. Also, wood does not need complicated treatments. Traditional treatments used only oil which impregnated and preserved the wood. The problem was that the oil absorbed dust, and the wood became very dark. To get over the aesthetic problem protective film was applied, causing even greater problems, because the film – being rigid – cracked when the wood expanded. The point is that – speaking of window frames – we should avoid treating windows as if they were a piece of furniture. A window frame is an external element and should be treated as such. Usually, the contrary happens: we want the new frame to be beautiful, but the quality of the wood and the product can only be judged over time. It is enough to impregnate the essential element, without added interventions or "layers". Nowadays the solution used for impregnating wood includes anti-woodworm and anti-mildew as well as the necessary preservative substances, solvents and always a minimum percentage of linseed oil and alkyd resins.

MCA But does this mean reducing the range of woods available for use, since there are some types which in their raw state will not stand up to bad weather?

SO No, most woods last much longer out of doors when untreated than they do when treated. You need only consider the beams in arcading, or the laminated wood used in bridge-building. They have not been treated, but they don't deteriorate. Wood only begins to go rotten if it cannot dry out; the important

115

d'appoggio e di contatto con altri elementi non siano umidi.

MCA Quindi scegliere un'essenza rispetto a un'altra si rivela piuttosto un'opzione estetica.

SO Sì. Anche sotto questo profilo si possono comunque fare alcune considerazioni. In genere i legni difficilmente diventano neri, perché subiscono il dilavamento dell'acqua; tuttavia sotto l'azione degli agenti atmosferici tendono a ingrigire, sia pure in vari modi. Il noce nazionale, usato all'esterno schiarisce diventando pallido e brutto, laddove il cedro, per esempio, assume una piacevole tonalità grigio perla, e un cedro rosso, come quello usato per la ex Casa di Bianco di Cremona, invecchiando mantiene un gradevole aspetto estetico; inoltre è una delle poche essenze che non ha bisogno di protezione: utilizzato all'esterno, non marcisce, sia pure senza trattamento. Presenta una stabilità dimensionale eccezionale, non piega,non crepa,è un gran bel legno. Peccato solo che sia tenero,si segna facilmente,ma ,come dicevo,non si parla di mobili...

MCA Subentrano altre considerazioni: in termini di sostenibilità e risparmio energetico... Nel caso del legno pare si debba entrare nell'ottica di "come utilizzarne il meno possibile nella migliore maniera possibile". Come per tutte le materie prime locali, forse la cosa migliore – anche in termini economici – sarebbe tentare di reperire il legno vicino al cantiere. C'è da dire che noi stessi per la ex Casa di Bianco abbiamo proceduto in questo senso solo in parte. Più frequentemente si vanno a cercare essenze particolari, "esotiche"...

SO Posso dire, per esempio, che è difficile trovare un legno migliore del "nostro" abete, quello della Val d'Ega e della Val di Fiemme. Taluni, per scarsa conoscenza, lo ritengono un materiale scadente; in realtà è un'essenza paragonabile al cedro, con la differenza che presenta molti i nodi. Questo vuol dire che se ti servono 10 m³ di abete netto, devi prendere 40 m³ con i nodi. In realtà è una questione di mentalità: un nodo non basta a dequalificare il materiale, e non necessariamente crea problemi.

thing is that the other elements with which it comes into contact should not be damp.

MCA *So choosing one wood rather than another is rather a matter of aesthetics.*

SO *Yes. And from this point of view too there are certain considerations you can make. Generally speaking, woods do not easily go black, because they are washed every time they come into contact with water; but they do tend to go grey in contact with atmospheric agents, in varying degrees. Italian walnut, when used for exteriors, tends to lose colour, turning pale and ugly, whereas cedar, for example, takes on an attractive pearl-grey shade, and red cedar – like that used in the former Casa di Bianco complex in Cremona – still looks attractive when it ages; and it is one of the few woods which has no need of protective treatment. When used for exteriors it never rots, even untreated. It has exceptional dimensional stability; it doesn't warp or split, it's a very fine wood. The only problem is that it's soft, it scratches easily, but as I was saying, we aren't talking about furniture...*

MCA *There are other considerations. Let's look at it in terms of sustainability and energy saving... As far as wood is concerned we should be looking at using "the smallest possible quantity in the best possible way". As is the case with all local raw materials, the best solution – in terms of cost also – would be to try and find wood near the building site. Though I must say that we ourselves did this only in part for the Casa di Bianco complex. More often there is a tendency to go looking for particular, "exotic" woods...*

SO *I can say, for example, that it would be difficult to find a better wood than our native fir, the type that grows in Val d'Ega and Val di Fiemme. Some people think it a downmarket material, but that is just ignorance. It is actually comparable with cedar wood, with the difference that it has a lot of knots. This means that if you need 10 m² net of fir wood, you have to cut 40 m² with knots. It's just a question of mentality, really, a knot doesn't suffice to discount a material, and it doesn't necessarily cause problems.*

Marco Bonora

Diploma tecnico; dal 1981 lavora nel campo del "vetro per progetti in edilizia", attraverso esperienze in specifici settori: produzione industriale, assistenza tecnico-progettuale, marketing. Oltre a un'esperienza in un'azienda italiana di trasformazione del vetro ha operato in Europa e opera attualmente in una società produttrice di vetro piano leader nel mondo con la responsabilità del settore marketing coated glass e come project manager per l'Italia. Collabora con riviste tecniche e specializzate del settore.

He has a Diploma in Technical Studies; since 1981 he has been working in the field of "glass for building projects" and has experience in various sectors: industrial production, technical/design assistance, marketing. He has worked in an Italian company dealing with glass processing, and elsewhere in Europe and is at present with a leading company producing flat glass, where he is responsible for marketing coated glass and is project manager for Italy. He also collaborates with technical and specialised periodicals in his sector.

Odine Manfroni

Laureato in Ingegneria civile presso l'Università di Bologna, ha iniziato la propria esperienza professionale come progettista strutturale di edilizia civile, dedicandosi in particolare al campo della progettazione sismica e in generale ai sistemi strutturali, con lo studio di modelli computerizzati e simulazioni numeriche. Docente presso varie facoltà di architettura italiane e con esperienze presso alcuni istituti europei, ha aperto lo studio di progettazione MEW; la sua attività si è recentemente concentrata su progetti che prevedono la realizzazione di coperture in acciaio e vetro, facciate continue e strutture appese con sistemi di cavi.

He has a Degree in Civil Engineering from the University of Bologna, and began his career as a structural designer in the field of civil building, specialising in seismic design and structural systems in general, studying computer-generated models and numerical simulations. He has experience as a Lecturer in the Faculty of Architecture at several Italian universities and a number of European institutes. He set up the MEW Studio, and his recent work has concentrated on projects involving the use of steel and glass roofing, curtain walls, and suspended structures employing cable systems.

Stefano Ori

Nato a Pessina Cremonese (Cr) nel 1937, dopo varie esperienze come responsabile nel settore del legno, è diventato imprenditore; nel 1966 ha fondato la ditta Ori e Bonetti, azienda per la produzione di infissi in legno di cui è titolare. Ha collaborato e collabora con vari studi di progettazione e società, per sviluppare e realizzare innovativi prodotti e attività legati al legno (dai brevetti per porte alle case prefabbricate, agli elementi d'arredo).

Born in Pessina Cremonese (Cremona) in 1937, he became an entrepreneur after varied experiences as a manager in the timber sector. In 1966 he founded the Ori e Bonetti company (of which he is the owner), producers of wooden fixtures. He has collaborated, and continues to do so, with various design studios and companies, for the development and production of innovative products and activities concerned with the use of wood, ranging from patents for doors to pre-fabricated houses to furniture.

Cremona

Intervento nel centro storico _ Building renovation in a historical context

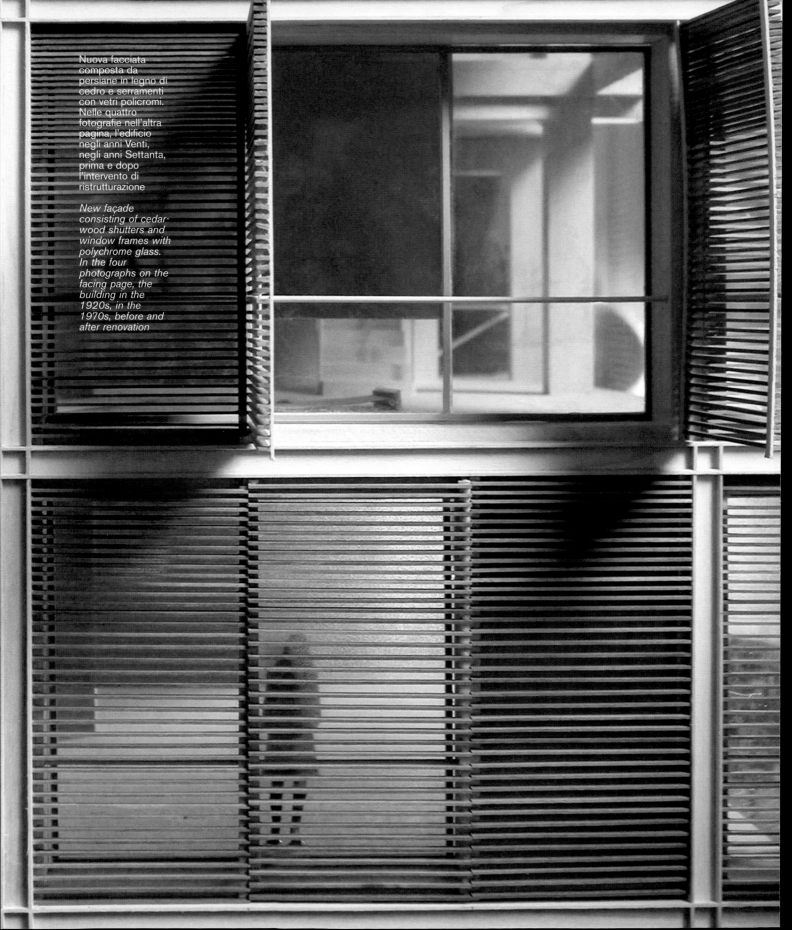

Nuova facciata composta da persiane in legno di cedro e serramenti con vetri policromi. Nelle quattro fotografie nell'altra pagina, l'edificio negli anni Venti, negli anni Settanta, prima e dopo l'intervento di ristrutturazione

New façade consisting of cedar-wood shutters and window frames with polychrome glass. In the four photographs on the facing page, the building in the 1920s, in the 1970s, before and after renovation

Cremona, ex Casa di Bianco
Ristrutturazione di un edificio ad uso residenziale e commerciale

Il progetto è l'esito di un concorso nazionale organizzato dalla società Actea di Cremona per la ristrutturazione della ex Casa di Bianco sita nel centro storico cittadino. Il lotto in cui il complesso è inserito ha subito varie modifiche urbanistiche e diversi interventi, in particolare a partire dagli anni Venti e poi nella seconda metà del Novecento. Durante il periodo fascista l'area è stata oggetto di trasformazioni per l'apertura di una grande piazza e la costruzione del palazzo Littorio. Al termine di tali trasformazioni l'edificio è rimasto isolato dal suo contesto ed è stato oggetto di pesanti modifiche negli anni Settanta. Recentemente l'Amministrazione comunale ha pedonalizzato questa zona del centro storico, creando così una continuità con l'area della cattedrale. Il complesso della ex Casa di Bianco è costituito dalla medievale torre del Capitano del Popolo, da una costruzione cinquecentesca di cui rimane solo la facciata sulla piazza principale con il portico (rimaneggiato negli anni Venti) e infine la parte più recente realizzata negli anni Settanta, con struttura in cemento armato. Nel rispetto delle leggi urbanistiche, che non contemplano nel centro storico

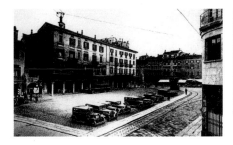
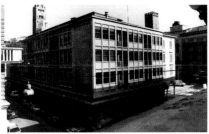

Cremona, ex Casa di Bianco
Renovation of an existing mixed-use building

This project is the result of a national ideas competition organised by the Cremona based company Actea. The object of the competition was to renovate the former "Casa di Bianco" department store located in the historic city centre. The city block which the building is part of has undergone a number of significant alterations, mainly in the 1920s and again in the latter 20th Century. During the Fascist period in Italy the area was considerably modified to allow for the opening of a large square and the building of the Fascist Party headquarters. These changes left the building detached from its original block. It was altered again in the 1970s when much of it was demolished and rebuilt. The Municipal authorities recently decided to make this part of the town a pedestrian zone, creating continuity with the area surrounding the cathedral. The Casa di Bianco complex comprises the mediaeval Governor's tower, an arcaded 16th Century façade facing the main square, and a new part built of reinforced concrete dating from the 1970s.

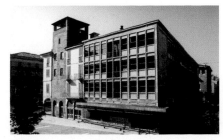
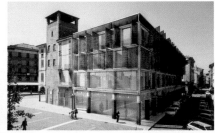

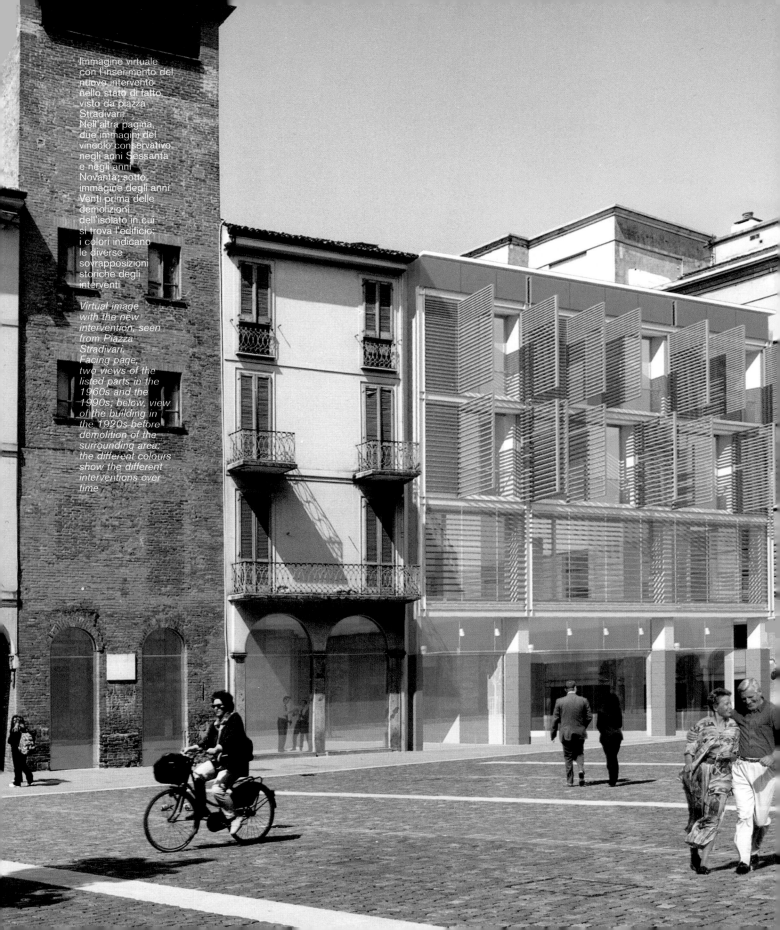

Immagine virtuale
con l'inserimento del
nuovo intervento
nello stato di fatto
visto da piazza
Stradivari.
Nell'altra pagina,
due immagini del
vincolo conservativo
negli anni Sessanta
e negli anni
Novanta; sotto,
immagine degli anni
Venti prima delle
demolizioni
dell'isolato in cui
si trova l'edificio;
i colori indicano
le diverse
sovrapposizioni
storiche degli
interventi

*Virtual image
with the new
intervention, seen
from Piazza
Stradivari.
Facing page,
two views of the
listed parts in the
1960s and the
1990s; below, view
of the building in
the 1920s before
demolition of the
surrounding area;
the different colours
show the different
interventions over
time*

la demolizione e la costruzione ex novo di un volume equivalente, il progetto ha previsto il ripristino della facciata cinquecentesca, la ristrutturazione della torre e un più consistente intervento sul blocco moderno. Di questo viene mantenuta la volumetria esistente e la struttura, mentre sono demolite e ricostruite facciate e murature, in modo da conferire nuova immagine all'edificio. Il progetto, quindi, ha posto inevitabili istanze in merito all'inserimento nel tessuto storico della città di un intervento contemporaneo. La scelta è stata per un confronto rispettoso con il contesto, utilizzando materiali ed elementi tipici locali, in particolare le persiane e la policromia delle facciate, interpretandole in chiave contemporanea. Le facciate sono infatti costituite da grandi persiane in legno di cedro inserite nel frame della struttura esistente, lasciando intravedere il vetro policromo della facciata retrostante. Le originali destinazioni d'uso dell'edificio, commerciali (piano terra e primo piano) e residenziali (piani superiori), sono state mantenute. Ulteriore elemento qualificante è costituito dal giardino interno creato entro l'antico patio, su cui affacciano le residenze.

Restrictive town planning regulations covering the historical centre prevent the demolition of the complex and reconstruction of an equivalent volume. In deference to this, the project restores the sixteenth century façade and the tower and makes significant alterations to the modern block, retaining the existing volume and structure while demolishing and rebuilding the façades in order to give the building a new look. These interventions inevitably imply the introduction of a contemporary building into a historic urban setting. It was decided to respect the surrounding context by using characteristic local building materials and features, such as shutters and coloured façades, but interpreting them in a contemporary way. The façades consist of huge cedar-wood shutters fitted to the existing building structure that reveal a polychrome glass façade behind. The original building use of shops and offices on the ground and first floors with apartments above has been retained. The offices and apartments look into a new garden that has been created in the central courtyard.

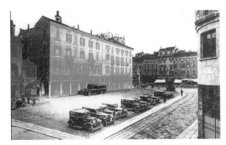 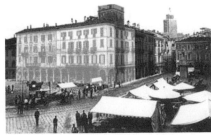

Inquadramento
urbanistico
dell'intervento.
L'edificio è inserito
all'interno di un
sistema di piazze
pubbliche pedonali
su cui affacciano gli
edifici più importanti
della città: la sede
comunale,
il battistero,
la cattedrale e il
Torrazzo medievale.
Nell'altra pagina,
particolare della
facciata sulla piazza

*Urban setting of the
project. The building
forms part of a
system of public
squares for
pedestrians,
overlooked by the
most important city
buildings: the Town
Hall, the Baptistry,
the Cathedral and
the mediaeval
Torrazzo tower.
Facing page, detail
of the façade
towards the square*

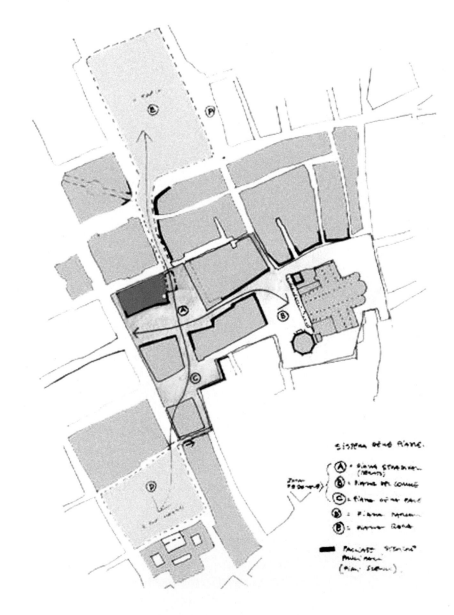

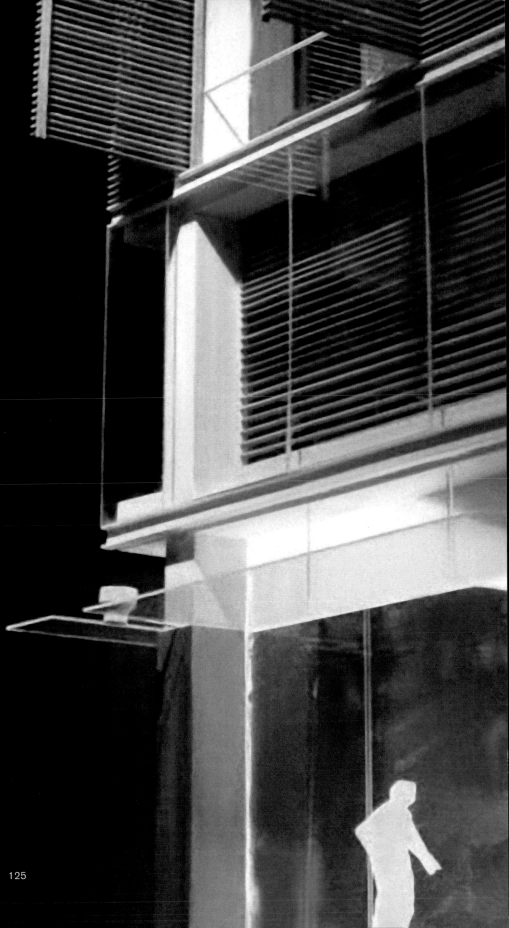

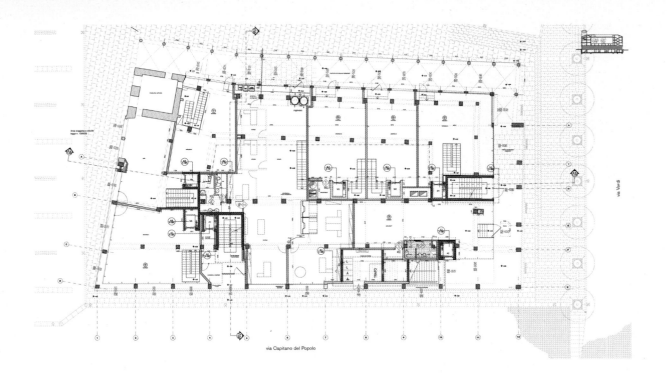

via Capitano del Popolo

via Verdi

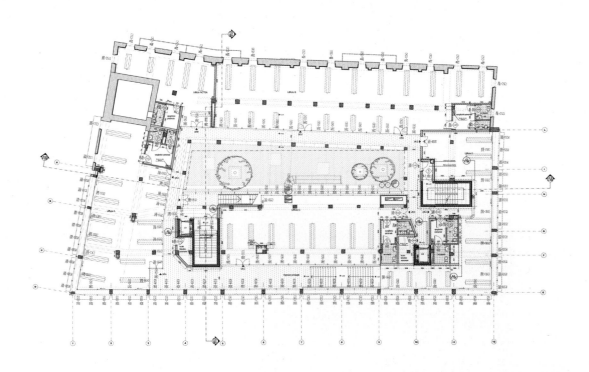

Dettaglio del modulo di facciata e delle persiane e modello di studio degli effetti policromi dei vetri retrostanti le persiane.
Nell'altra pagina, pianta del piano terra con i negozi che si affacciano sulla piazza, e pianta del primo piano con gli spazi commerciali e la piccola corte interna

Detail of the façade module and the shutters, and study model for the polychrome effect of the glass behind the shutters.
Facing page, ground floor plan showing the shops fronting the square, and first floor plan showing office spaces and small inner courtyard

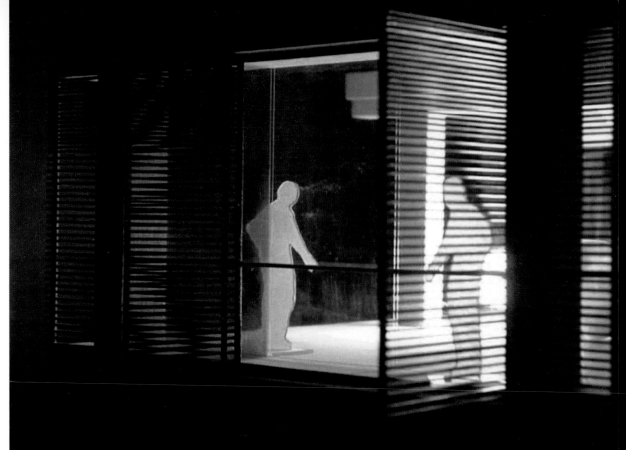

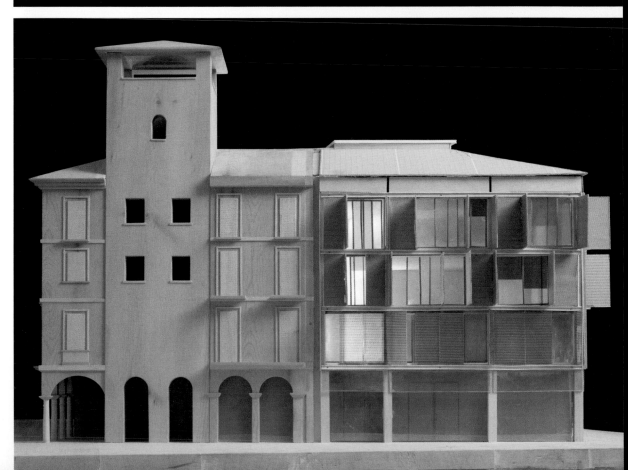

127

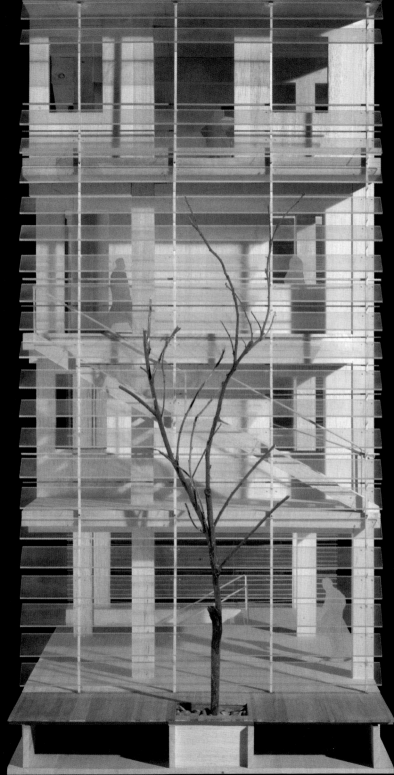

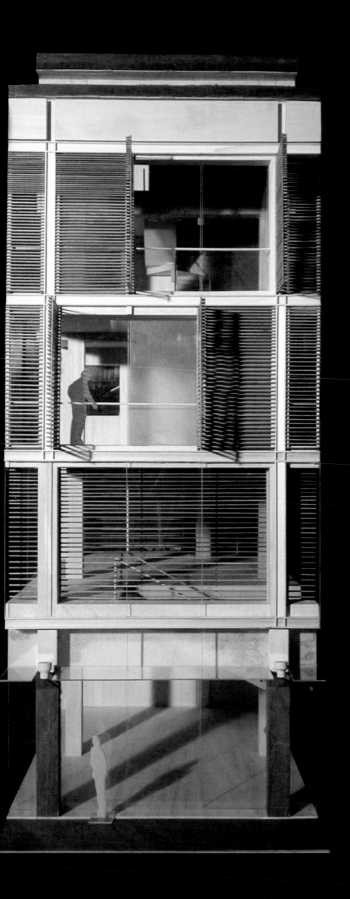

Modelli di studio.
La facciata interna
della corte è
realizzata in scaglie
di vetro a protezione
del ballatoio di
accesso agli
appartamenti

*Study models.
The interior façade
of the courtyard is
made from glass
louvers, protecting
the gallery that gives
access to the
apartments*

Modelli di studio e
sovrapposizioni
virtuali.
Nell'altra pagina,
dettaglio del
modello di studio
della policromia
della facciata

*Study models and
virtual images.
Facing page,
detail of a study
model for the
colours of the
façade*

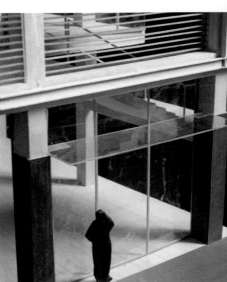

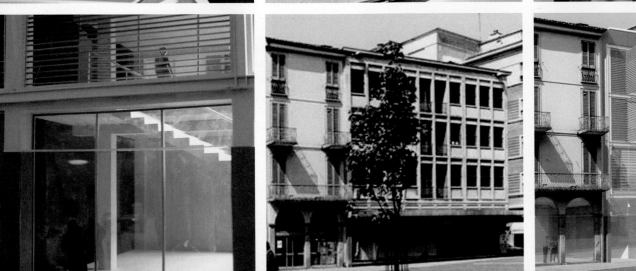

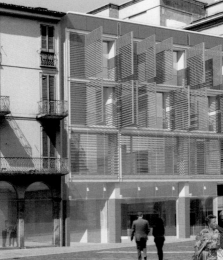

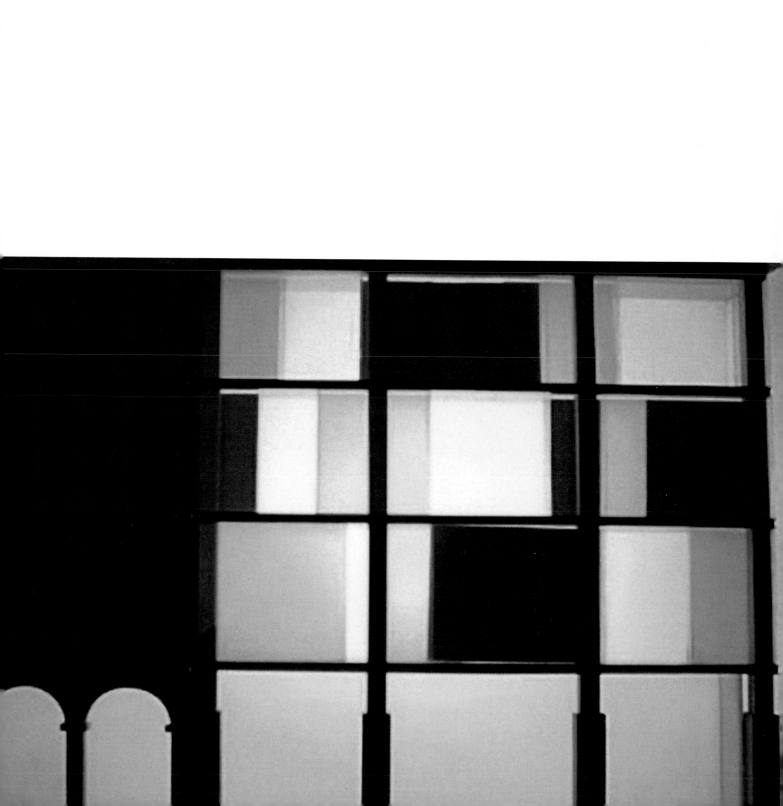

Due dettagli
costruttivi della
facciata a scaglie
della corte interna.
Nei riquadri, primo
prototipo di studio
della carpenteria
metallica di
supporto alle
scaglie di vetro.
Nell'altra pagina,
dettaglio del
modello di studio
finale

*Two details of the
glass louvered
façade of the inner
courtyard.
The insets show
the initial study
prototype for the
metal framework
supporting the
glass louvers.
Facing page, detail
of a final study
model*

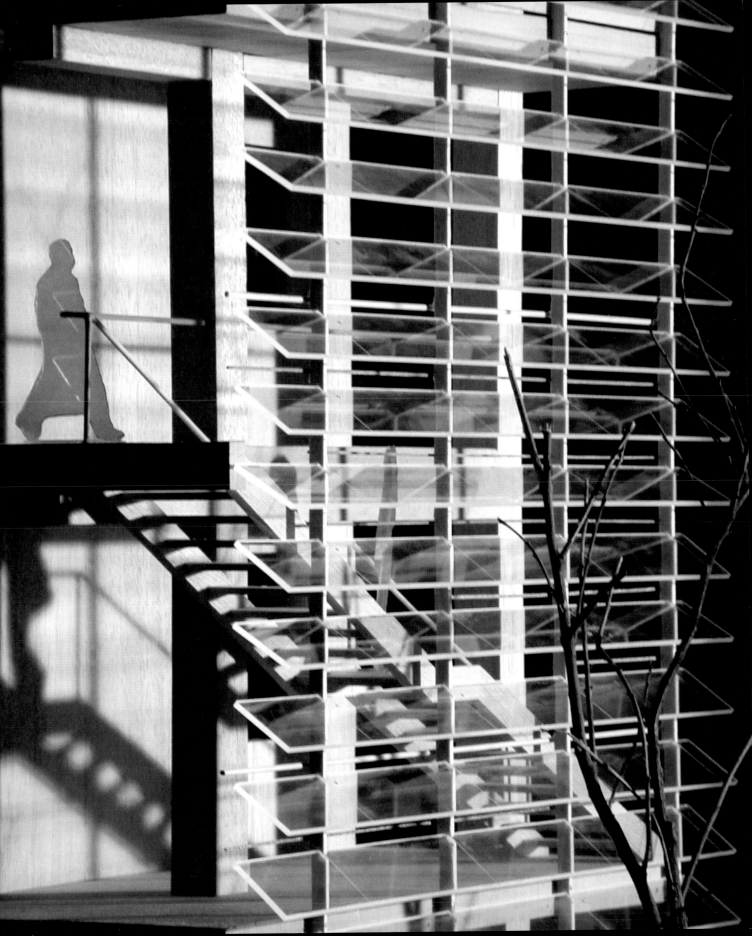

Modelli di lavoro che
evidenziano il gioco
dell'apertura delle
persiane e l'effetto
policromo
in trasparenza del
vetro retrostante.
Nell'altra pagina,
prospetto sulla via
Capitano del Popolo
e prospetto su
piazza Stradivari

*Working models
emphasizing the
play of transparent
polychrome glass
behind the shutters.
Facing page,
façade on via
Capitano del Popolo
and façade on
Piazza Stradivari*

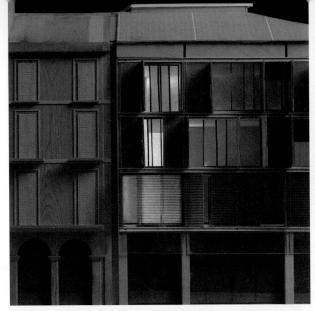
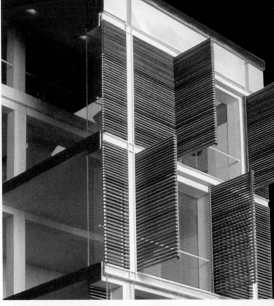
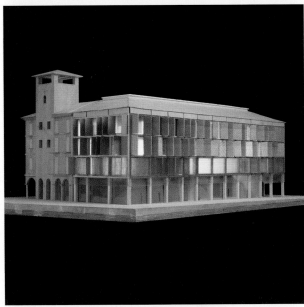
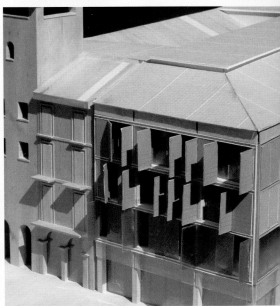
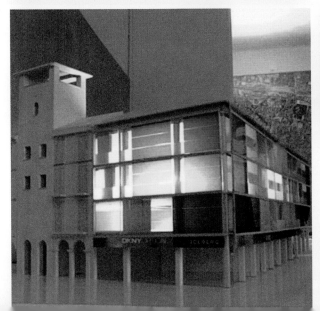
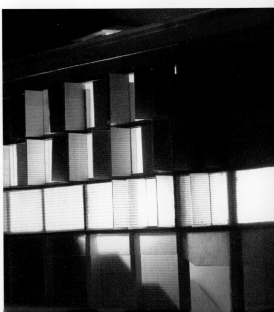

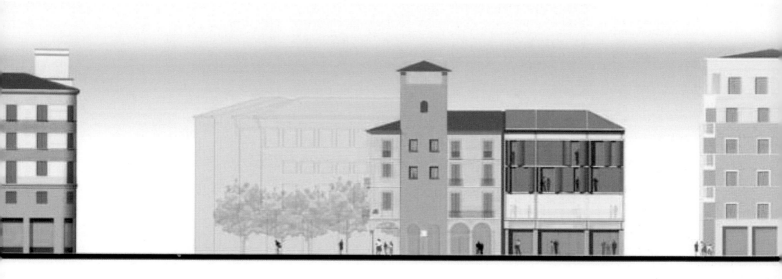

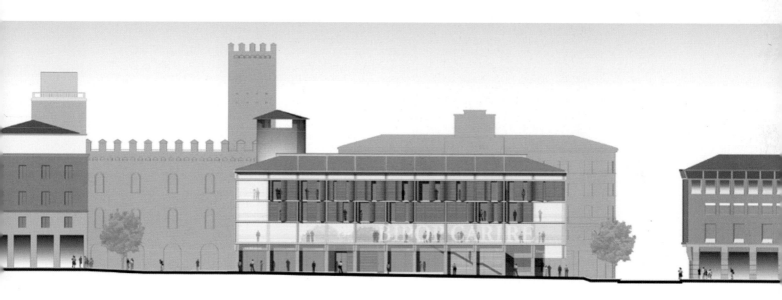

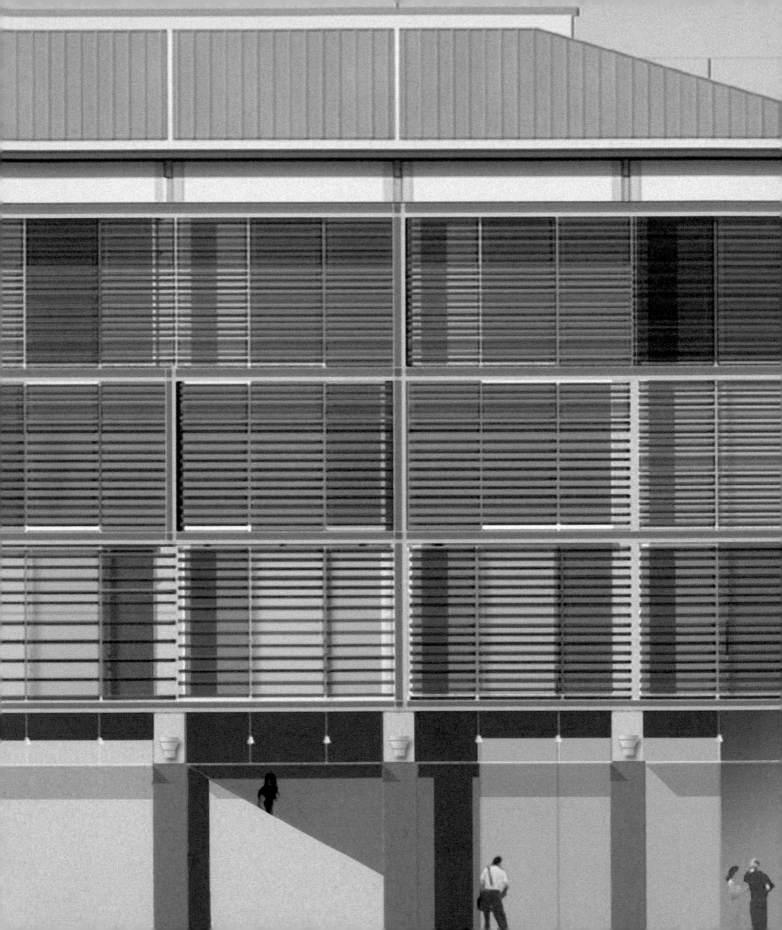

Location	Cremona, Italy
Year	1999-2004
Commission	Private
Client	Luigi Lacchini Silvio Lacchini Actea SpA
Gross Floor Area	6.700 m²
MCA Design Team	Mario Cucinella Elizabeth Francis Filippo Taidelli David Hirsch Edoardo Badano George Frazzica Andrea Gardosi Roberta Grassi Elena Lavezzo Matteo Lucchi
Model	Natalino Roveri
Multimedia Design	Studio Dim
Structural Engineers	Luca Turrini Iascone Ingegneri
Mechanical Engineer	Studio Isoclima
Electrical Engineer	A&T Systems
Quantity Surveyor	Giuseppe Capriati
Site Managers	Vincenzo Diserio Filippo Taidelli
Main Contractor	Rossini Costruzioni srl
Glass and Metal Works	Officine Racchetti
Façades	Ori Bonetti
Mechanical Services	Nuova Impianti
Electrical Services	SME

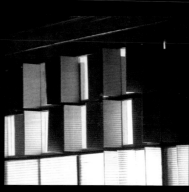

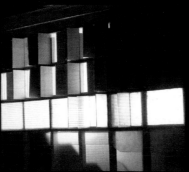

Hines

Trasformazione urbana _ City complex conversion

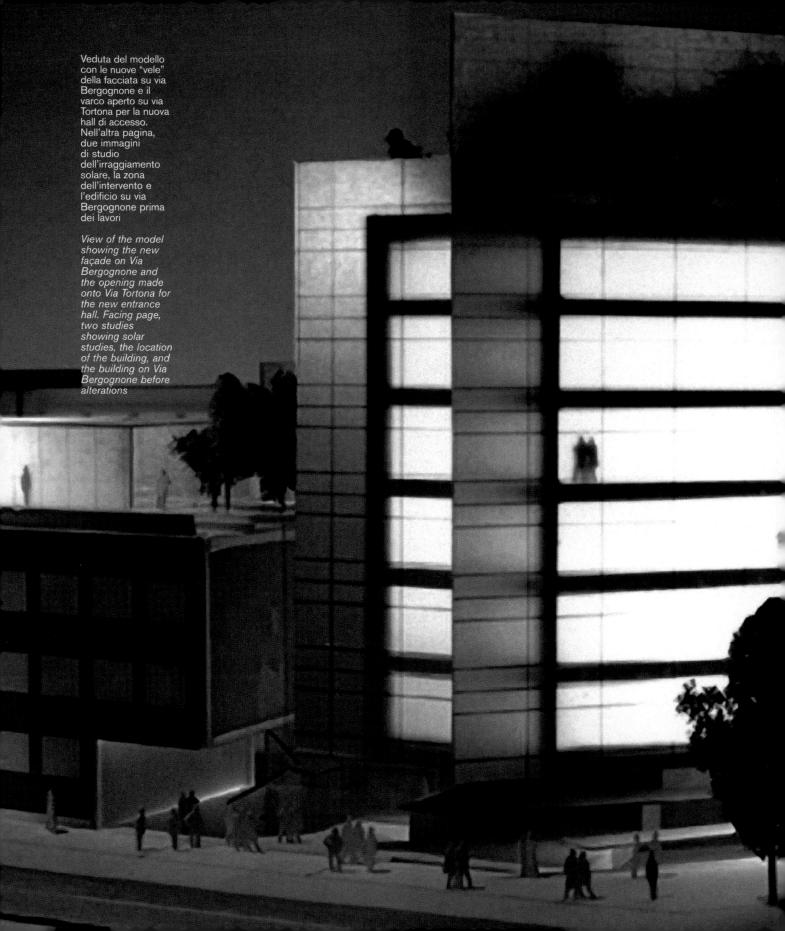

Veduta del modello
con le nuove "vele"
della facciata su via
Bergognone e il
varco aperto su via
Tortona per la nuova
hall di accesso.
Nell'altra pagina,
due immagini
di studio
dell'irraggiamento
solare, la zona
dell'intervento e
l'edificio su via
Bergognone prima
dei lavori

*View of the model
showing the new
façade on Via
Bergognone and
the opening made
onto Via Tortona for
the new entrance
hall. Facing page,
two studies
showing solar
studies, the location
of the building, and
the building on Via
Bergognone before
alterations*

Milano, Hines Italia
Ristrutturazione complesso immobiliare Bergognone 53

La ristrutturazione del complesso immobiliare di via Bergognone a Milano – ubicato nei pressi di Porta Genova – nasce come risposta a un concorso internazionale promosso dalla società immobiliare Hines e si inserisce in una zona (tra i Navigli milanesi, la circonvallazione e la periferia) ad alta concentrazione di edifici industriali oggi in via di dismissione. Il progetto prevede l'integrale ristrutturazione del complesso delle ex Poste italiane costituito da quattro edifici costruiti negli anni 1960-1970 e che racchiudono una corte interna, per una superficie totale di circa 25.000 m². Interpretando i blocchi come unico blocco urbano, l'intervento di tipo conservativo prevede principalmente il mantenimento dei volumi esistenti, la rifunzionalizzazione e l'aggiornamento del design d'insieme, grazie all'inserimento di nuove finestre, all'apertura di spazi a doppia altezza e la nuova corte-giardino. Oggetto di intervento più consistente è stato l'edificio a nove piani che affaccia su via Bergognone (a ovest) al quale il nuovo involucro trasparente restituisce un'immagine contemporanea e unitaria.

Milan, Hines Italia
Bergognone 53
Building complex renovation

The renovation of the former Post Office complex at number 53 Via Bergognone in Porta Genova area of Milan, is the outcome of an international competition held by the Hines real-estate company. The complex is located in an area with a high concentration of disused industrial buildings, between the Navigli canals, the ring road and the suburbs. The complex consists of four office buildings dating from the 1960s and 1970s that enclose a central courtyard. The total surface of the complex is about 25,000 m². The four buildings are considered as one urban block and the interventions include maintaining the existing volume, rationalising the functioning of the spaces, and updating the overall design through replacing the windows, creating double-height spaces and making a new courtyard garden.
The main intervention is centred on the nine storey building facing onto via Bergognone (to the west), adding a new transparent envelope to give a

 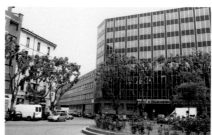

Pianta del piano degli accessi ai vari immobili: tutti già esistenti, gli edifici vengono conservati nelle volumetrie e modificati con aggiustamenti strutturali; la corte diventa la piazza centrale fra gli edifici

Plan of the floor giving access to the various buildings, the volumes of the existing buildings are maintained while structural alterations are made: the courtyard becomes the main square separating the buildings

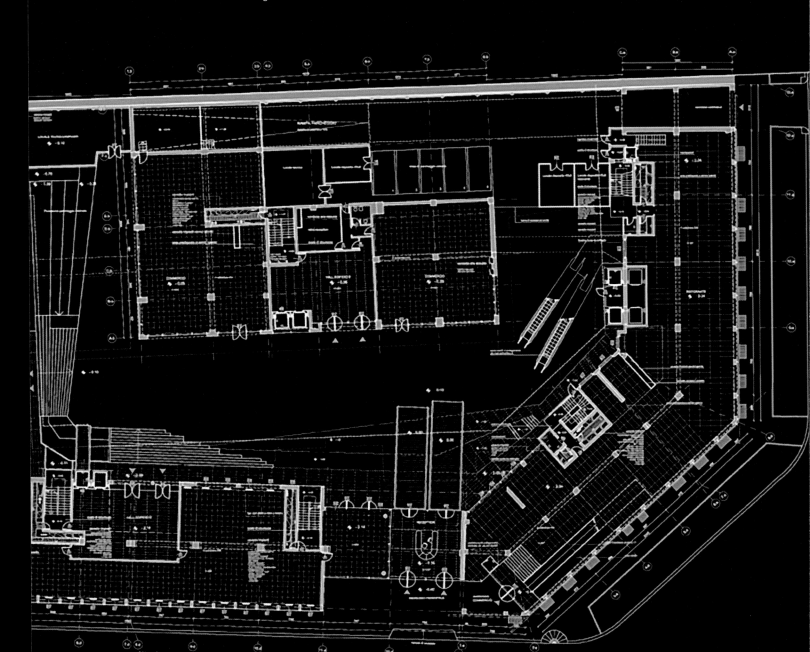

La nuova facciata è realizzata con un sistema ad ampie campiture in vetro fatte corrispondere con la struttura modulare del blocco, e sul lato sud-ovest, maggiormente esposto, si caratterizza per l'aggiunta di una "seconda pelle" (con uno sbalzo di 60 cm). Realizzata con vetri selettivi tale ulteriore protezione funziona come una persiana, un filtro passivo dal sole; i vetri selettivi infatti riducono l'impatto dell'irraggiamento solare e quindi limitano il ricorso a sistemi di condizionamento interno. Una scelta architettonica e materica che si integra con l'insieme delle opzioni per l'impiantistica meccanica volte al più efficiente sfruttamento energetico e alla contestuale riduzione dei consumi. L'utilizzo della tecnologia di travi fredde a soffitto (in parte integrate nel sistema di illuminazione e in parte nel controsoffitto forato) connesse all'impianto di ventilazione, assicura il comfort climatico localizzato degli ambienti e il loro raffrescamento. Il nuovo accesso principale all'edificio su via Bergognone è stato creato demolendo parte dell'edificio su via Tortona, con un intervento che contribuisce a creare nuovi scenari urbani e prospettive visive che conducono immediatamente al giardino interno. Questa corte, protetta dai blocchi dei volumi e parzialmente coperta, è realizzata in pietra e strutturata su diversi livelli che creano una sovrapposizione di giardini: uno spazio unitario su cui affacciano le hall dei singoli edifici. La copertura, che utilizza il principio strutturale della catenaria, è immaginata come un foglio composto da scaglie di vetro trasparente sulle quali l'acqua può scorrere.

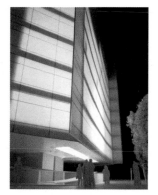

contemporary unified appearance. The new façade is based on a system of large glass plates corresponding to the modular structure of the block. On the south-west side which is more exposed to the sun a "second skin" has been added at a distance of 60 cm from the façade. This is made from selective glass and serves as a screen to filter the sun's rays thus reducing their impact and the need for air-conditioning. This architectural and material choice integrates with the design of the mechanical systems for a more efficient use of energy and a reduction of running costs. The use of chilled beams (partly integrated in the lighting units and partly in the ceiling) along with the ventilation system ensures optimum cooling and thermal comfort in the office spaces.

Part of the building on Via Tortona is demolished to make a new main entrance to the complex. This intervention creates new urban scenery and perspectives that lead directly to the inner garden. The courtyard is surfaced in stone and is terraced to create an effect of over lapping gardens. It is partially covered by a glass canopy and is a unifying space onto which face the entrance halls of the individual buildings. The canopy, which structurally is a catenery, is designed as a thin layer of scales of glass over which rain water can flow.

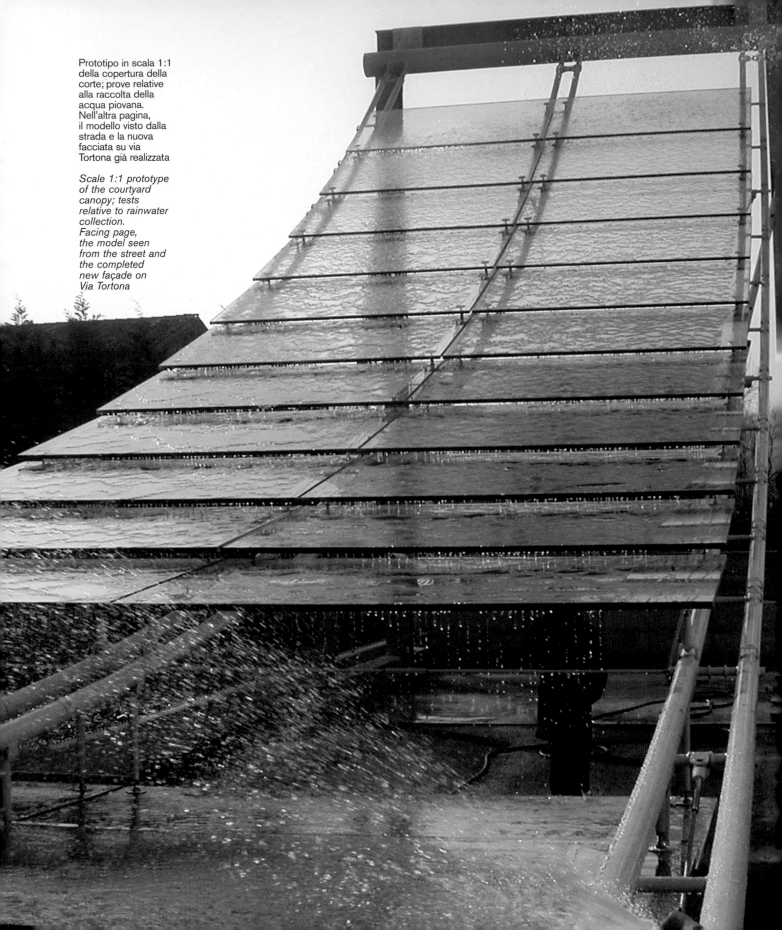

Prototipo in scala 1:1
della copertura della
corte; prove relative
alla raccolta della
acqua piovana.
Nell'altra pagina,
il modello visto dalla
strada e la nuova
facciata su via
Tortona già realizzata

*Scale 1:1 prototype
of the courtyard
canopy; tests
relative to rainwater
collection.
Facing page,
the model seen
from the street and
the completed
new façade on
Via Tortona*

La valutazione energetica del complesso Bergognone è avvenuta in due tempi: in prima analisi, quindi ancora in fase di concept, sono state fatte simulazioni tridimensionali con il software Ecotect concentrate in particolare sull'orientamento e l'esposizione solare delle facciate. La necessità di capire quali fossero (e in che misura) le facciate maggiormente esposte all'irraggiamento estivo, nonché quale fosse il necessario ombreggiamento da provvedere alla corte interna, ha guidato l'analisi solare. Successivamente, in fase esecutiva, è stata fatta una valutazione energetico-economica per la determinazione dei consumi sia invernali sia estivi, in modo particolare per quantificare il risparmio energetico grazie all'introduzione di soluzioni avanzate sia impiantistiche sia tecnologiche. Il dato rilevante di questa analisi è il valore globale di consumo a m² che per l'edificio A (l'edificio su via Bergognone) è di 145 kW/m². Questo dato è significativo della strategia di progettazione dell'edificio. L'utilizzo di facciate a taglio termico con vetri selettivi integrati alla doppia pelle permette di raggiungere un valore K di 1,4 mentre per una facciata standard senza selettività e doppia pelle questo valore sarebbe pari a 2,5 K. In questo edificio ogni scelta contribuisce alla riduzione del consumo energetico: doppia pelle, selettività delle vetrate, isolamento, impianto a travi fredde, associando a questa filosofia un'immagine di architettura contemporanea. Un edificio di uguali dimensioni con utilizzo di materiali standard arriverebbe a un consumo energetico pari a 280 kW/m². Il complesso ha ricevuto un finanziamento dalla Regione Lombardia per la realizzazione di un impianto fotovoltaico. Questo finanziamento fa parte del programma per la realizzazione di "10.000 tetti fotovoltaici".

The energy assessment of the Bergognone complex was undertaken in two stages. The first was during the concept stage, when three-dimensional simulations were made using Ecotect software. These concentrated in particular on the orientation of the façades and their exposure to the summer sun. Solar analysis determined which façades were most exposed and to what extent and the degree of shading necessary for the inner courtyard. The second stage, during the detail design phase, consisted of an economic and energy assessment to determine both winter and summer energy consumption and to quantify energy savings due to advanced plant and technological solutions. The data resulting from this analysis shows that the global energy consumption per m² for building A (the building on Via Bergognone) is 145 kW/m². This figure is significant for the project strategy employed for this building. The use of double glazed façades with selective glass integrated with the double skin gives a U value of 1.4. A standard façade without double glazing and a double skin would have a U value of 2.5. In this project every design decision contributes to a reduction in energy consumption: a double skin, selective glass, insulation, chilled beams for cooling, associated with a philosophy of contemporary architectural design. A building of the same size using standard materials would have an energy consumption of 280 kW/m². This project received funding from the Lombardy Region for the creation of a photovoltaic plant as part of the "10,000 photovoltaic roofs" incentive.

145

Analisi ambientale, dell'irraggiamento solare e delle ombre (durante la giornata e nelle diverse stagioni) per lo studio preliminare delle facciate e per l'individuazione dei punti sensibili o critici.
Le analisi hanno evidenziato la necessità di un'ulteriore protezione della facciata sud-ovest, con una doppia pelle funzionante da filtro solare, che utilizza una combinazione di vetri selettivi

Environmental analysis, of sunlight and shadow (throughout the day and in different seasons) for a preliminary study of the façades and for identifying sensitive or critical spots. The tests showed the need for solar protection on the south-west façade, by means of a second glass skin that acts as a filter for the sun's rays and uses a combination of selective glazings

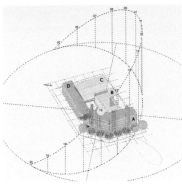

21 june - 4.00 pm

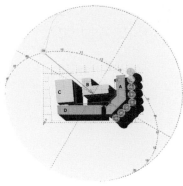

21 june - 9.00 am

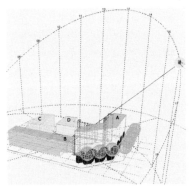

21 june - 4.00 pm

21 december - 4.00 pm

21 june - 12.00 am

21 june - 4.00 pm

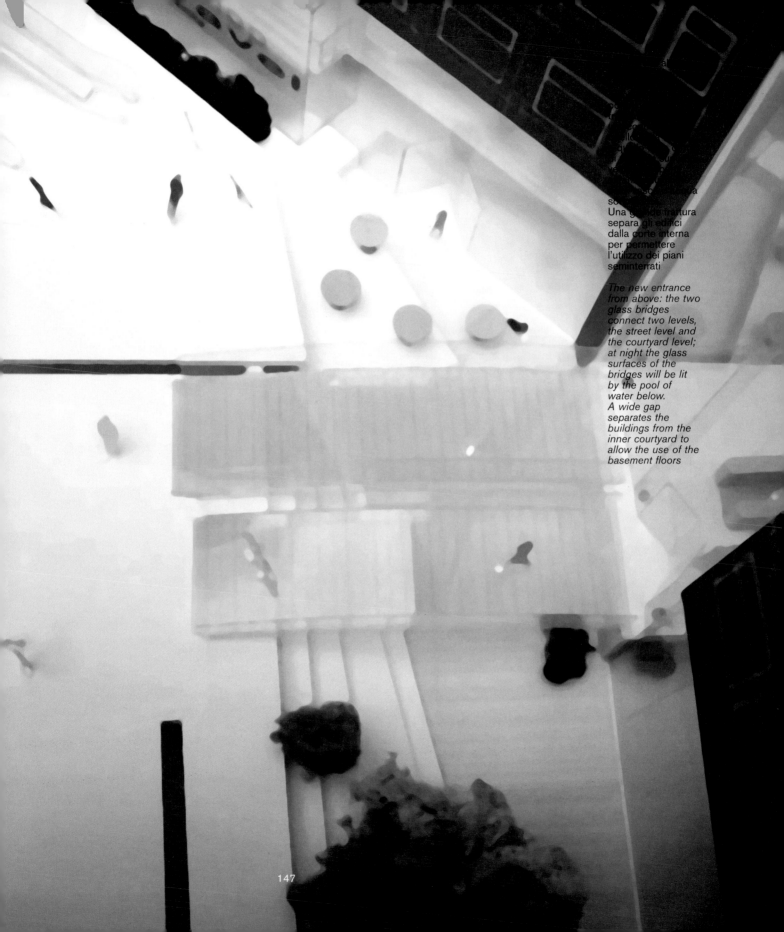

147

Una grande frattura separa gli edifici dalla corte interna per permettere l'utilizzo dei piani seminterrati

The new entrance from above: the two glass bridges connect two levels, the street level and the courtyard level; at night the glass surfaces of the bridges will be lit by the pool of water below. A wide gap separates the buildings from the inner courtyard to allow the use of the basement floors

Nuovo prospetto su
via Tortona

*New façade on
Via Tortona*

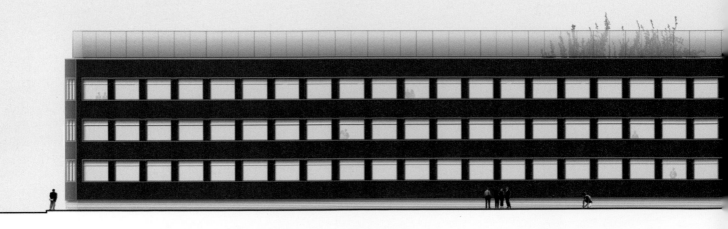

Sezioni della frattura della corte; sotto il piano della corte è stato ricavato un parcheggio di 110 posti auto.
Le zone a ridosso degli edifici sono a gradoni, con vasche piantumate e scalinate per l'accesso agli edifici

Sections of the terracing of the courtyard; parking space for 110 cars has been provided underneath the courtyard.
The area close to the buildings is terraced and planted with steps that give access to the buildings

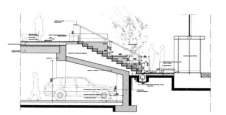
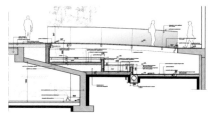

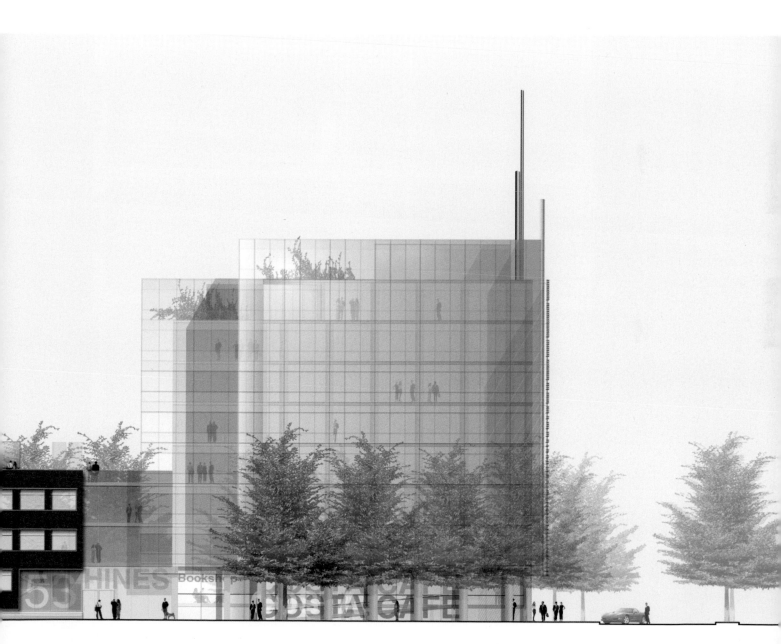

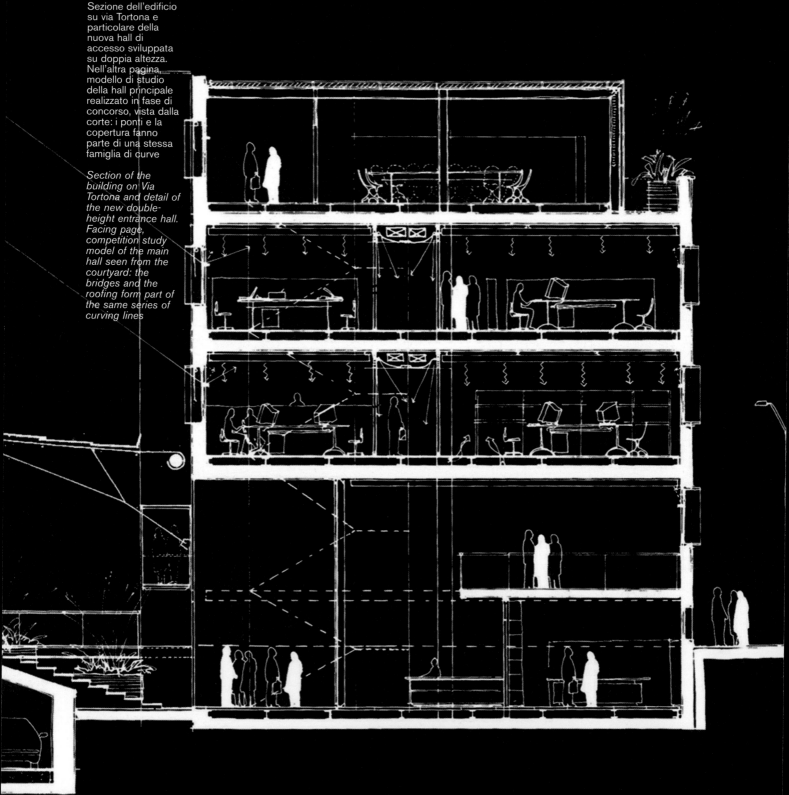

Sezione dell'edificio
su via Tortona e
particolare della
nuova hall di
accesso sviluppata
su doppia altezza.
Nell'altra pagina,
modello di studio
della hall principale
realizzato in fase di
concorso, vista dalla
corte: i ponti e la
copertura fanno
parte di una stessa
famiglia di curve

*Section of the
building on Via
Tortona and detail of
the new double-
height entrance hall.
Facing page,
competition study
model of the main
hall seen from the
courtyard: the
bridges and the
roofing form part of
the same series of
curving lines*

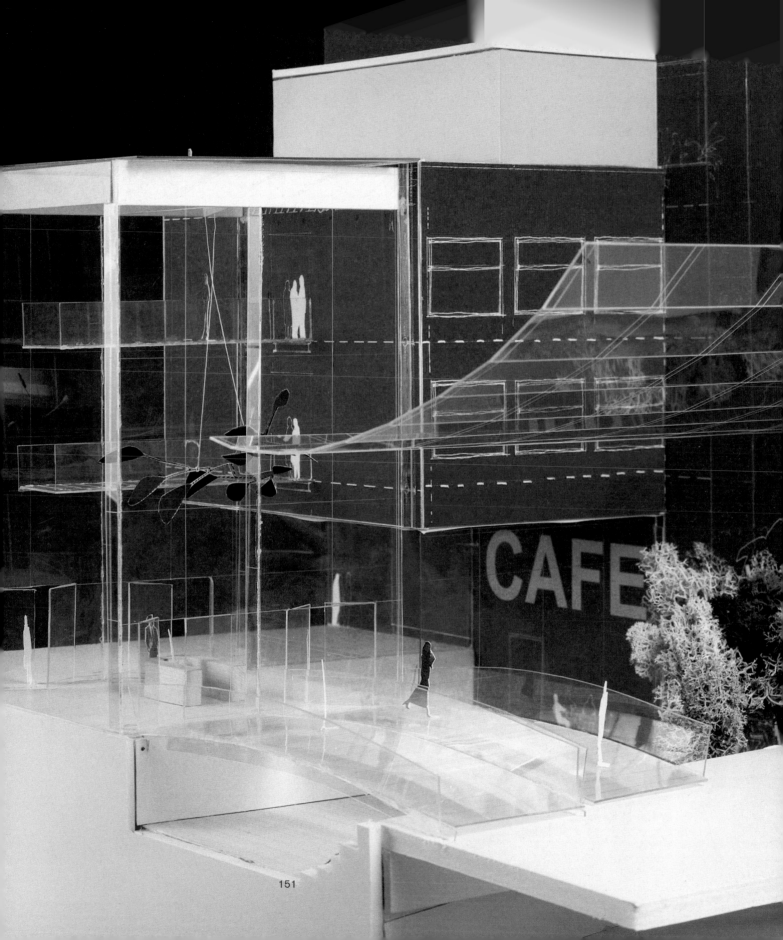

L'intervento prevede la sostituzione dei serramenti e la demolizione della parte finale dell'edificio, così da creare una frattura con il palazzo su via Bergognone, diventando la hall principale di accesso al complesso

Intervention includes changing window frames and demolishing the end part of the building, so as to create a division from the building on Via Bergognone, becoming the main entrance hall of the complex

 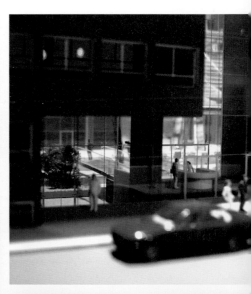

Schema degli
accessi e delle
facciate più sensibili
all'irraggiamento
solare nelle ore
pomeridiane estive

*Plan of the
entrances and
façades most
exposed to the sun's
rays on summer
afternoons*

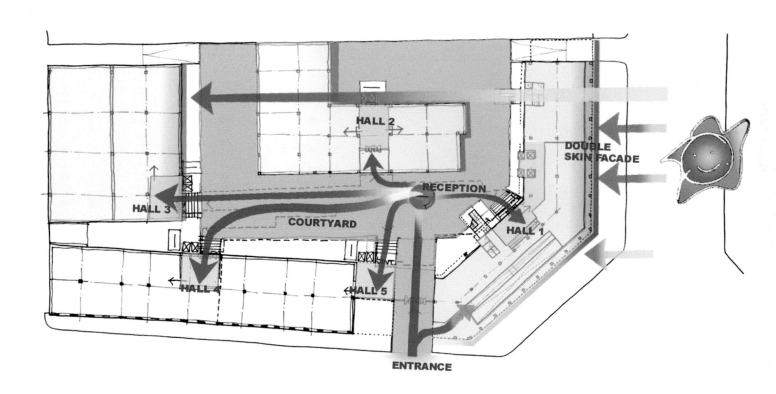

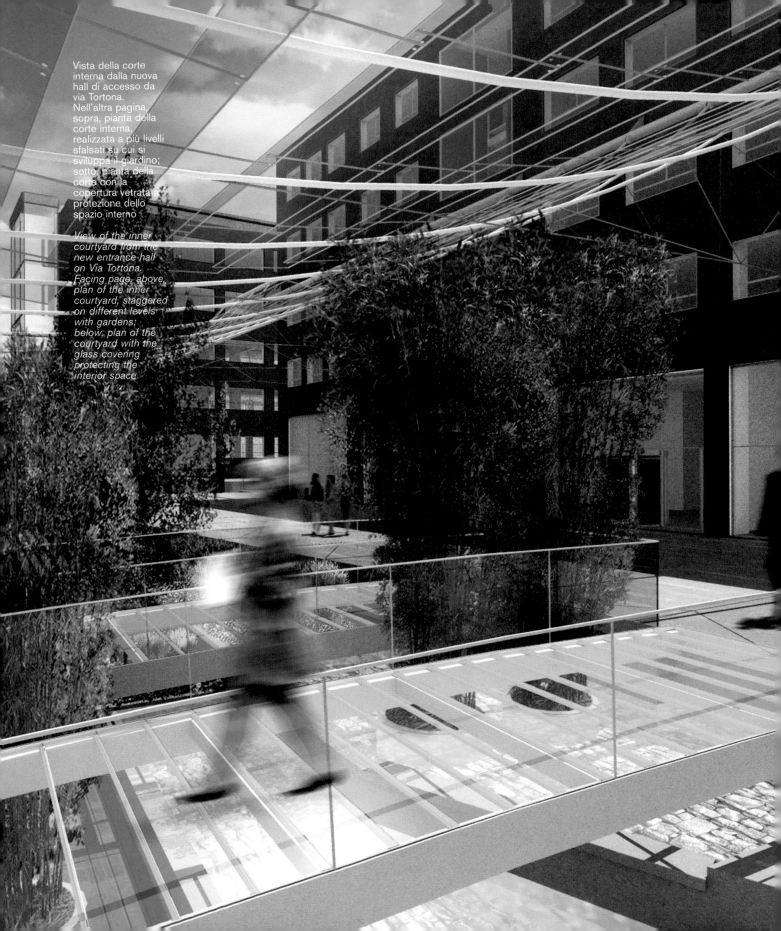

Vista della corte
interna dalla nuova
hall di accesso da
via Tortona.
Nell'altra pagina,
sopra, pianta della
corte interna,
realizzata a più livelli
sfalsati su cui si
sviluppa il giardino;
sotto, pianta della
corte con la
copertura vetrata a
protezione dello
spazio interno

*View of the inner
courtyard from the
new entrance hall
on Via Tortona.
Facing page, above,
plan of the inner
courtyard, staggered
on different levels
with gardens;
below, plan of the
courtyard with the
glass covering
protecting the
interior space*

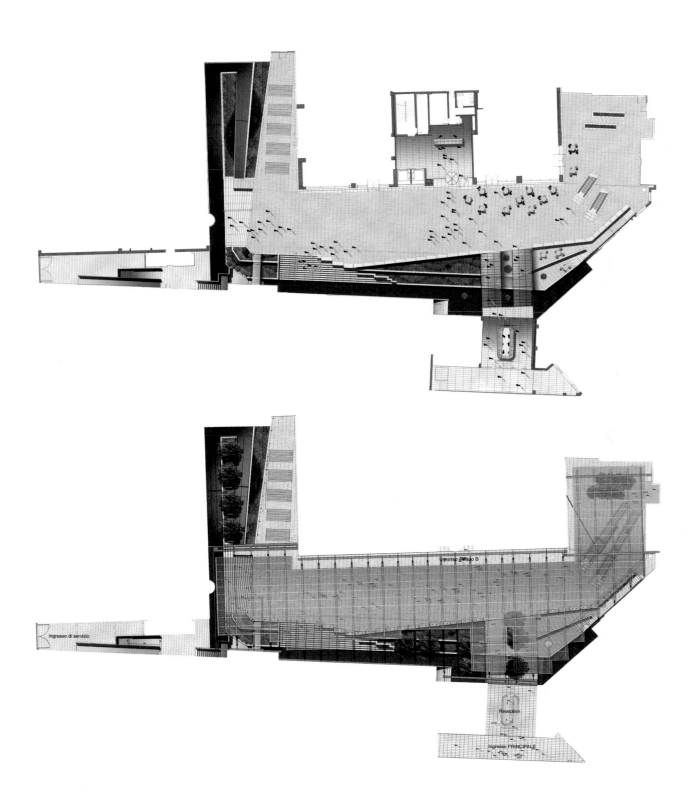

Dettaglio costruttivo delle nuove finestre; il serramento posto verso l'interno è composto da un profilo in alluminio a taglio termico e contornato da una cornice sporgente in alluminio di 22 cm; l'inserimento della cornice nasce dalla volontà di segnalare il nuovo serramento come un inserto nuovo all'interno della struttura esistente.
I vetri sono del tipo basso emissivo.
Nella pagina a fianco posa dei primi archi della copertura vetrata

Construction detail of the new windows; the inner frame is made of thermal break aluminium profile and surrounded by an aluminium frame that extends by 22 cm; the addition of the frame identifies the windows as a new addition to an existing structure.
Low-emissivity glass is used.
Facing page, the canopy structure

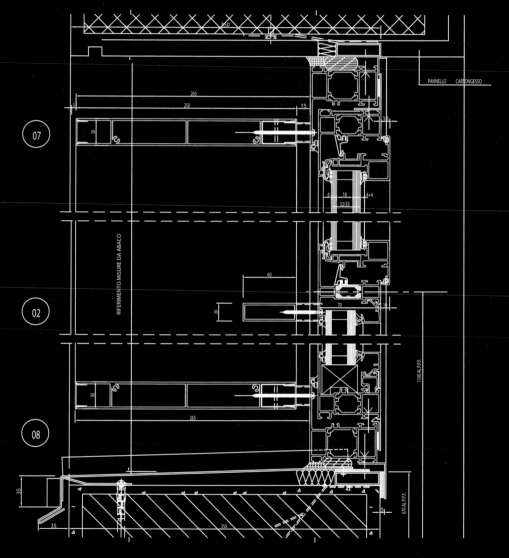

Prototipo della facciata su via Bergognone.
La facciata è composta da una doppia pelle in vetro stratificato/selettivo (*natural 62*) sostenuta da un sistema tensostrutturale in cavi di acciaio, che vengono tesi fra mensole poste nella parte inferiore e superiore dell'edificio. Il vetro è agganciato al cavo attraverso una manina in acciaio inox. Il sistema strutturale prevede l'uso di una serie di grandi molle nella parte inferiore per mantenere costante la tensione dei cavi e assicurare il corretto posizionamento dei vetri. Nell'altra pagina, sezione della seconda pelle

Prototype of the façade on Via Bergognone.
The façade consists of a double skin in stratified/selective glazing (natural 62) supported on a tensile structure made from steel cables anchored to brackets that are fixed to the upper and lower parts of the building.
The glass is fixed to the cable by means of a stainless steel clip. The structural system envisages the use of a series of large springs in the lower part to keep the tension of the cables constant and ensure the correct positioning of the glass.
Facing page, section of the second skin

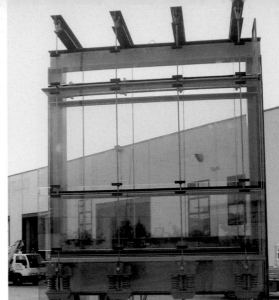

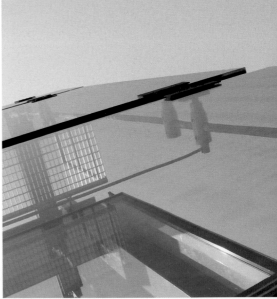

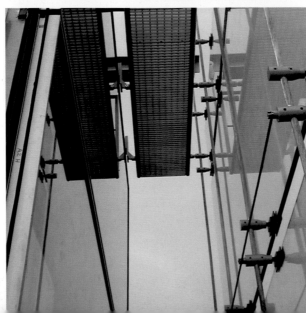

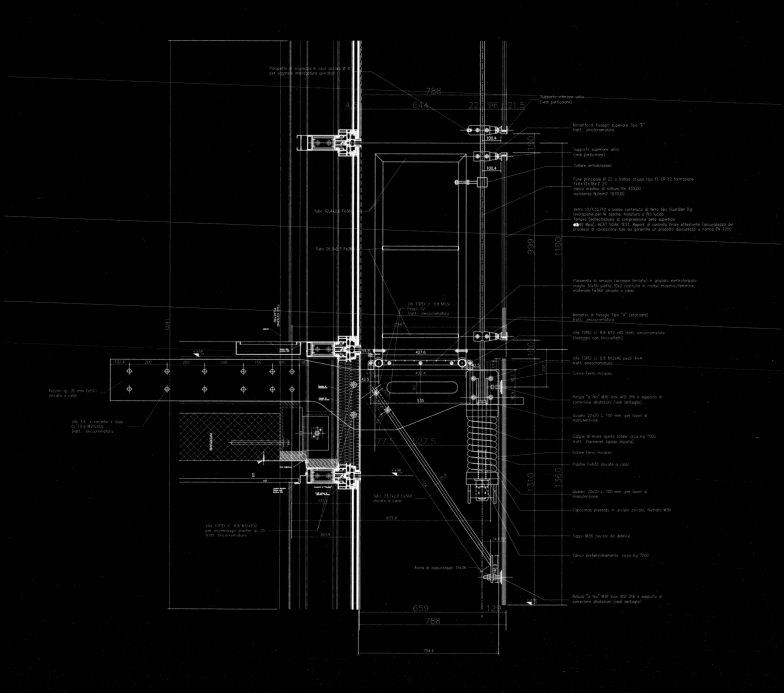

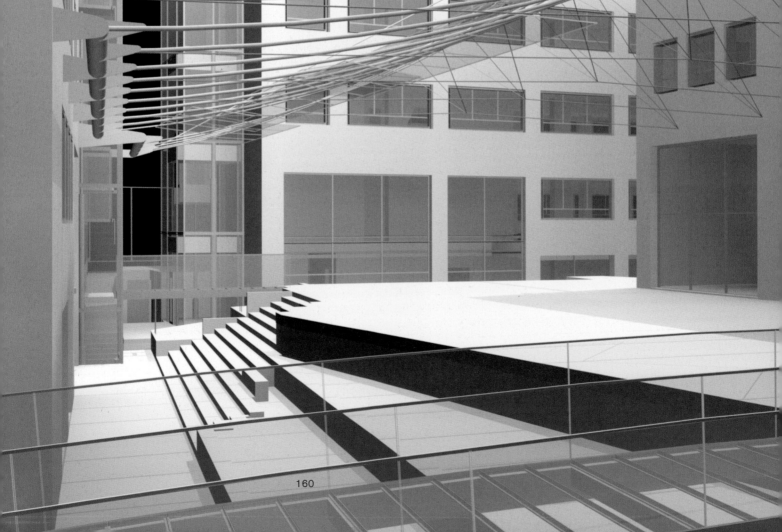

In queste pagine, la
corte interna e il
sistema degli
accessi alle hall
degli edifici.
Nelle immagini
piccole, modello di
studio: la parte
illuminata indica la
frattura tra il piano
della corte e il bordo
degli edifici

*These pages:
the courtyard
and the system of
access to the halls
of the buildings.
The smaller pictures
show study models;
the lighted part
shows the gap
between the
courtyard and
the edge of the
buildings*

Prototipi di studio
in legno e in cartone
del sistema di
fissaggio dei vetri
alla struttura
metallica

*Study models in
wood and
cardboard showing
the systems for
fixing the glass to
the metal structure*

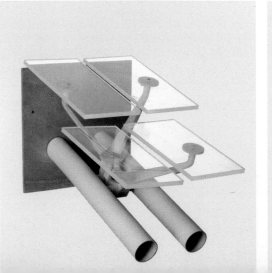
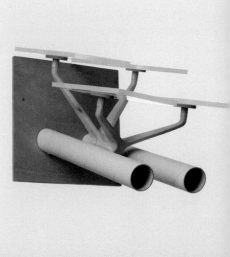

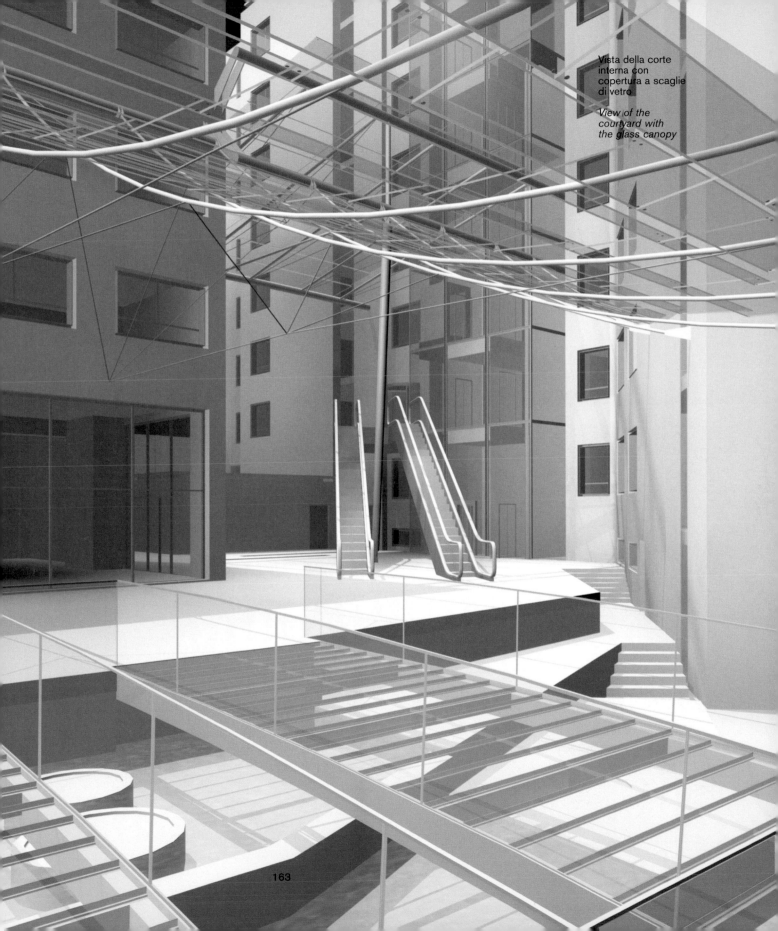

Vista della corte
interna con
copertura a scaglie
di vetro

*View of the
courtyard with
the glass canopy*

163

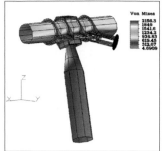
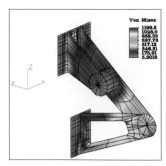

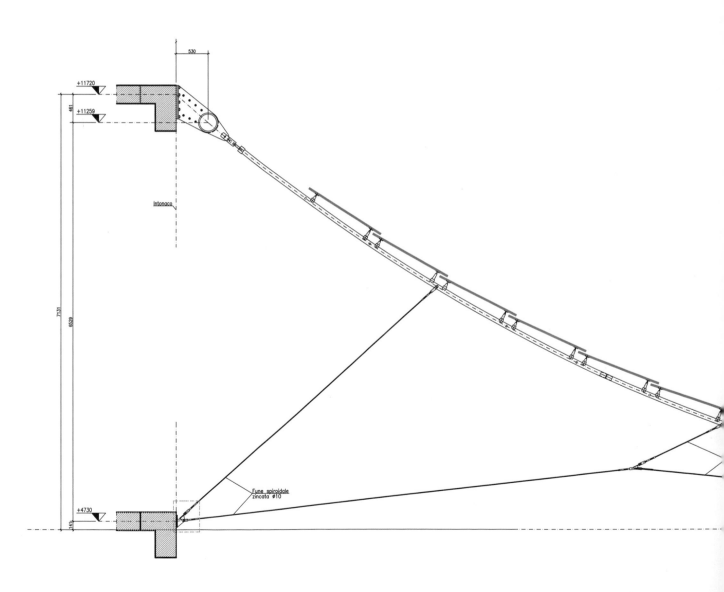

A destra, foto del
prototipo durante le
prove sullo
scorrimento
dell'acqua piovana
sulle lastre di vetro.
Nell'altra pagina,
sezione della
campata principale
della copertura, con
indicati i cavi di
pretensionamento e
di stabilizzazione dei
carichi asimmetrici.
Sopra, restituzione
grafica degli sforzi
strutturali dei nodi
principali

*On the right,
photograph of the
prototype during
tests for rain water
flow along the glass.
Facing page,
section of the
main span of the
canopy, showing
pre-stressed
cables and cables
for stabilising
asymmetric loads.
Above, graphic
representation of
structural stress on
main joints*

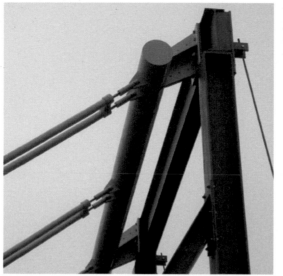
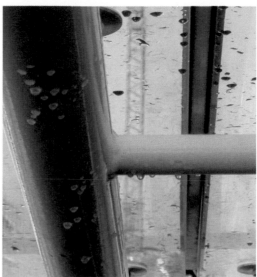

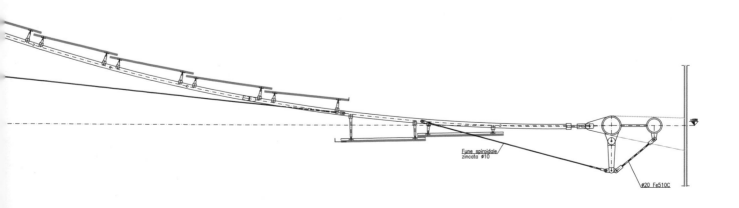

Fune spiroidale
zincata ø10

ø20 Fe510C

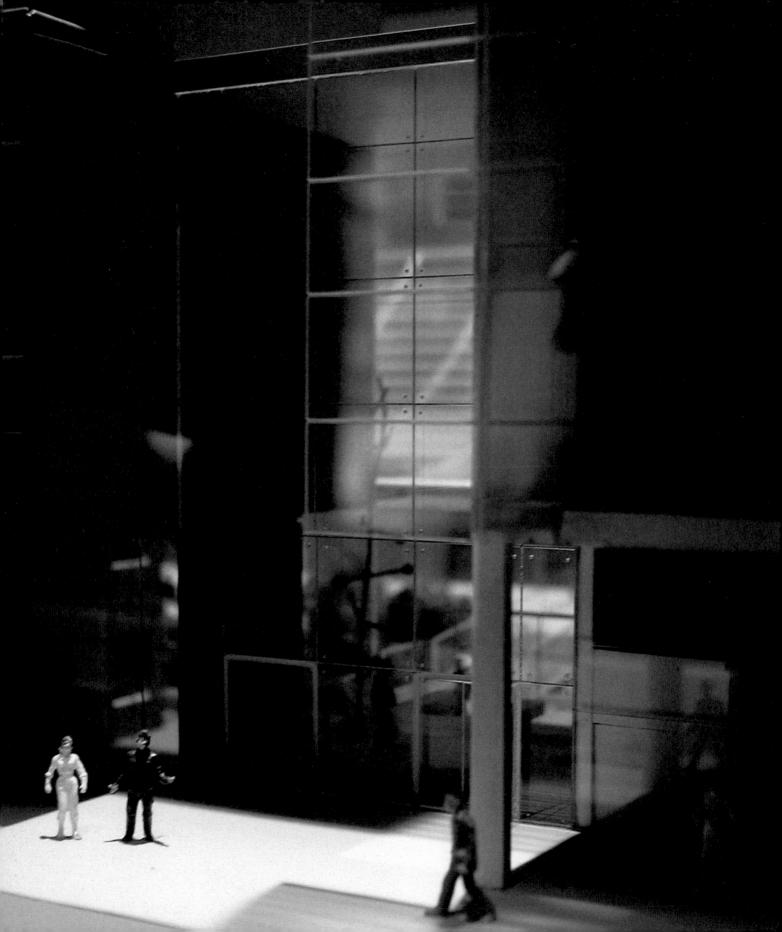

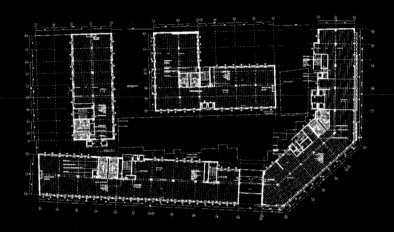

Location	Milan, Italy
Year	2001-2004
Commission	Private
Client	Hines Italia
Gross Floor Area	25.000 m²
MCA Design Team	Mario Cucinella
	Elizabeth Francis
	David Hirsch
	Filippo Taidelli
	Fabio Andreetti
	Francesco Barone
	George Frazzica
	Cristina Garavelli
	Andrea Gardosi
	Roberta Grassi
	Elena Lavezzo
	Matteo Lucchi
	Enrico Contini
	Manuela Carli
Virtual Image	Studio Dim
Lighting Design	DHA Lighting
Structural Engineers	Rocco Iascone
	Luca Turrini
	Iascone Ingegneri
Mechanical Engineers	Ove Arup & Partners
	Studio Isoclima
Electrical Engineers	Ove Arup & Partners
	A&T Systems
Quantity Surveyor	Giuseppe Capriati
Site Team	Mario Cucinella
	Anna Fabro
	Vincenzo Di Serio
	Enrico Iascone
	Valeria Salvaderi
	Celestina Savoldi
	Luca Turrini
	Claudia Montevecchi
	Fabio Spinoni
	Alfredo Lorenzini
Main Contractor	Bergognone scarl
Windows and Façades	CNS
Aluminum frames	Schüco
Canopy	Vetreria Longianese
Canopy structure	Odine Manfroni MEW
Mechanical and Electrical Services	Landi SpA

Otranto

Stazione marittima _ Ferry terminal

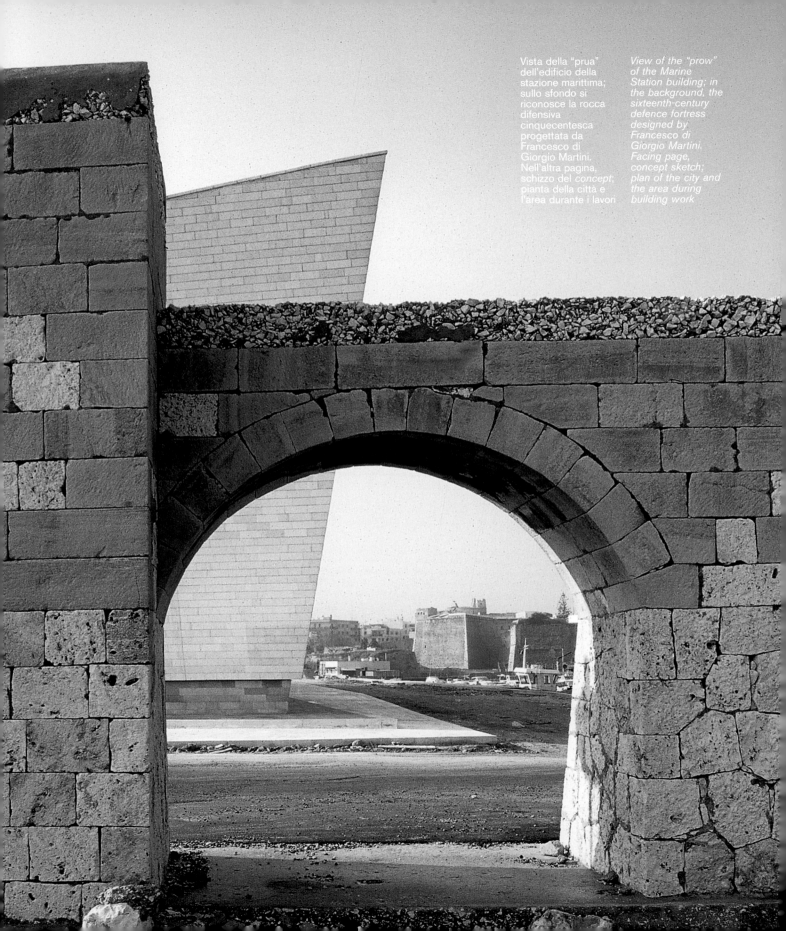

Vista della "prua" dell'edificio della stazione marittima; sullo sfondo si riconosce la rocca difensiva cinquecentesca progettata da Francesco di Giorgio Martini. Nell'altra pagina, schizzo del *concept*; pianta della città e l'area durante i lavori

View of the "prow" of the Marine Station building; in the background, the sixteenth-century defence fortress designed by Francesco di Giorgio Martini. Facing page, concept sketch; plan of the city and the area during building work

Otranto

Stazione marittima

La realizzazione della nuova stazione marittima e capitaneria del porto di Otranto rientra in un più ampio progetto di riqualificazione della città pugliese, che prevede, oltre al recupero della zona orientale in cui si colloca l'edificio, il collegamento fra il porto e la città vecchia grazie alla creazione di un'ampia piazza pedonale antistante la marina. Si tratta di un intervento che fa parte del programma di finanziamento europeo Interreg II Italia-Grecia, con l'obiettivo di rafforzare e migliorare le strutture comunicative e la cooperazione fra i due stati membri dell'Unione Europea. Inserito in un contesto fortemente connotato dal punto di vista storico e paesaggistico – con il costone roccioso (al quale la costruzione si addossa) discendente verso la banchina– l'edificio si propone come estremo prolungamento verso il mare della linea dei bastioni cinquecenteschi disegnati da Francesco di Giorgio Martini. L'edificio (90x16 m circa) presenta un orientamento lungo l'asse SO-NE, ed è sviluppato su due piani destinati a uffici e spazi per la ricezione del pubblico.

Otranto

Ferry terminal

The new Ferry Terminal and Harbour Offices building in Otranto forms part of a wider project for the renovation of this town in the Apulia region. It envisages the upgrading of the eastern area, where the building is located, and the creation of spacious pedestrian square that connects the harbour area to the historic city core. The project is part of the European funding programme Interreg II Italy - Greece, which aims to strengthen and improve communications between these two European Union member states. The building is situated in an outstanding historic and scenic context. It is set against a rocky spur that slopes down towards the quays, and prolongs seawards the line of the 16th Century fortifications designed by Francesco di Giorgio Martini. Measuring approximately 90x16 m, the building is orientated south-west - north-east, and consists of two storeys destined for use as office space and reception space for the public.

 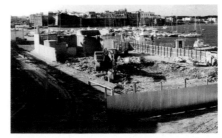

171

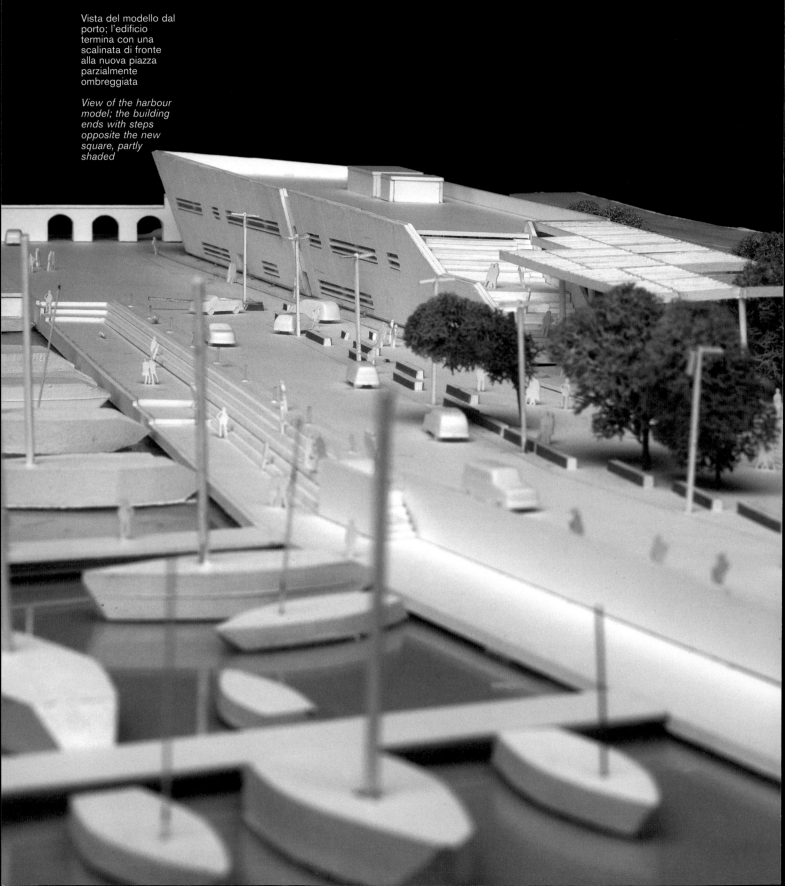

Vista del modello dal porto; l'edificio termina con una scalinata di fronte alla nuova piazza parzialmente ombreggiata

View of the harbour model; the building ends with steps opposite the new square, partly shaded

La struttura in cemento armato è rivestita completamente con pietra di Lecce, per la quale si è scelto un taglio a piano di sega (preferito a quello a punta di diamante che avrebbe reso la superficie liscia) per ottenere una superficie graffiata. L'estrazione della pietra da profondità differenti della stessa cava ha inoltre assicurato un gioco di sfumature e variazioni cromatiche, che in particolari ore della giornata viene esaltato dalla luce radente del sole.

Le facciate nord-occidentale e nord-orientale sono aggettanti rispettivamente di 8° e 16°, con una soluzione che crea un segno caratterizzante, chiudendo la costruzione con una punta che si protende verso il mare. L'inclinazione, che contribuisce agli effetti di luce e ombra protegge gli ambienti interni dalla penetrazione della forte luce estiva, riflessa dal bacino del porto. Nel lato nord-occidentale sono inoltre inseriti gli accessi secondari, arretrati rispetto al filo dell'edificio e posti fuori asse rispetto alla perpendicolare, così da risultare, pressoché nascosti a una visione frontale. L'accesso principale – che introduce all'ampio atrio, illuminato grazie alla copertura vetrata inclinata – è affiancato da una gradinata che conduce al tetto dell'edificio e definisce uno spazio pubblico protetto da una pensilina con struttura in acciaio zincato e copertura di lamelle frangisole in lamiera forata. La pavimentazione della piazza retrostante è realizzata in pietra di Soleto, mentre quella della banchina e delle parti di collegamento in pietra Apricena; la scelta di tali elementi lapidei assicura la continuità con la città storica, mentre l'inserimento di essenze tipiche della macchia mediterranea lega l'intervento al paesaggio della pineta vicina.

The structure is of reinforced concrete, entirely faced with Lecce stone hand-cut so as to obtain a rough finish (as opposed to diamond cut which would have given a smooth surface). The stone, extracted from varying depths of the same quarry, varies slightly in colour creating a play of tone and shade that is enhanced by the sun's rays. The north-east and north-west façades are inclined by 8° and 16° respectively, a distinctive feature which finishes the building with a point reaching out to sea. The inclination contributes to the effect of light and shade and protects the interior from the strong summer sunlight reflecting off the water in the harbour. On the north-western side are secondary entrances, set back from the line of the building and not perpendicular so as to make them almost invisible when the building is viewed from the front. Next to the main entrance, which leads into a spacious hall that is lit by the sloping glass roof above, is a flight of steps leading to the roof of the building. From here a cantilevered roof with a galvanised steel frame and perforated sheet metal shading louvers protects a public space below. The rear area of the public square is paved in Soleto stone, while the paving of the quays and the connecting spaces is in Apricena stone. The choice of these particular stones ensures a sense of continuity with the historic core of the town and the addition of vegetation and herbs typical of the Mediterranean connect the complex to the surrounding landscape.

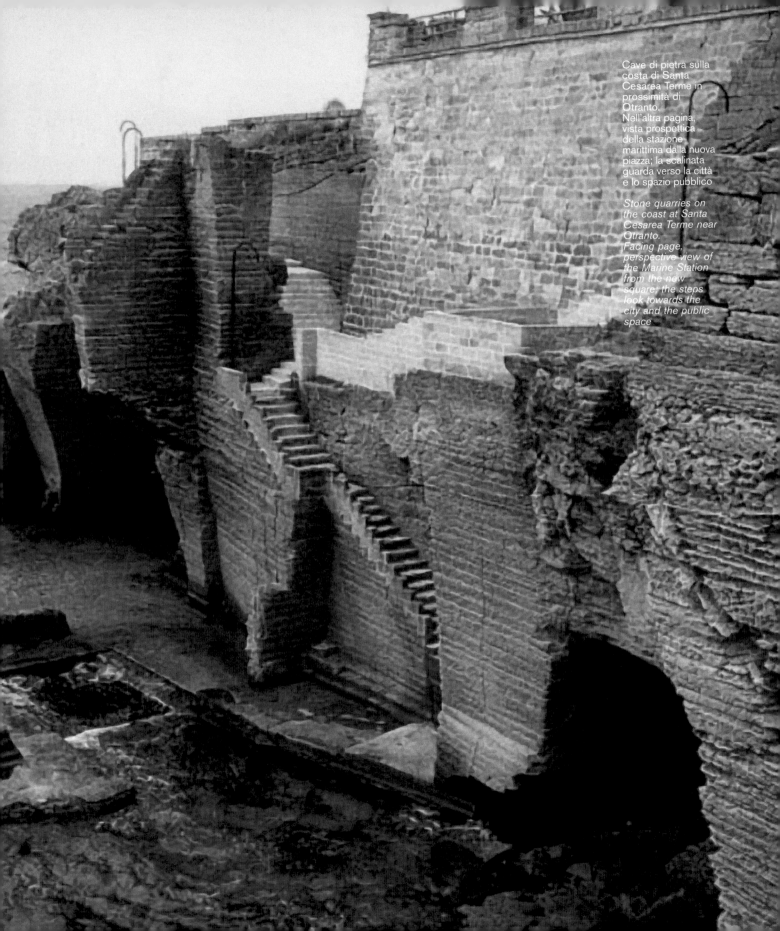

Cave di pietra sulla costa di Santa Cesarea Terme in prossimità di Otranto.
Nell'altra pagina, vista prospettica della stazione marittima dalla nuova piazza; la scalinata guarda verso la città e lo spazio pubblico

*Stone quarries on the coast at Santa Cesarea Terme near Otranto.
Facing page, perspective view of the Marine Station from the new square; the steps look towards the city and the public space*

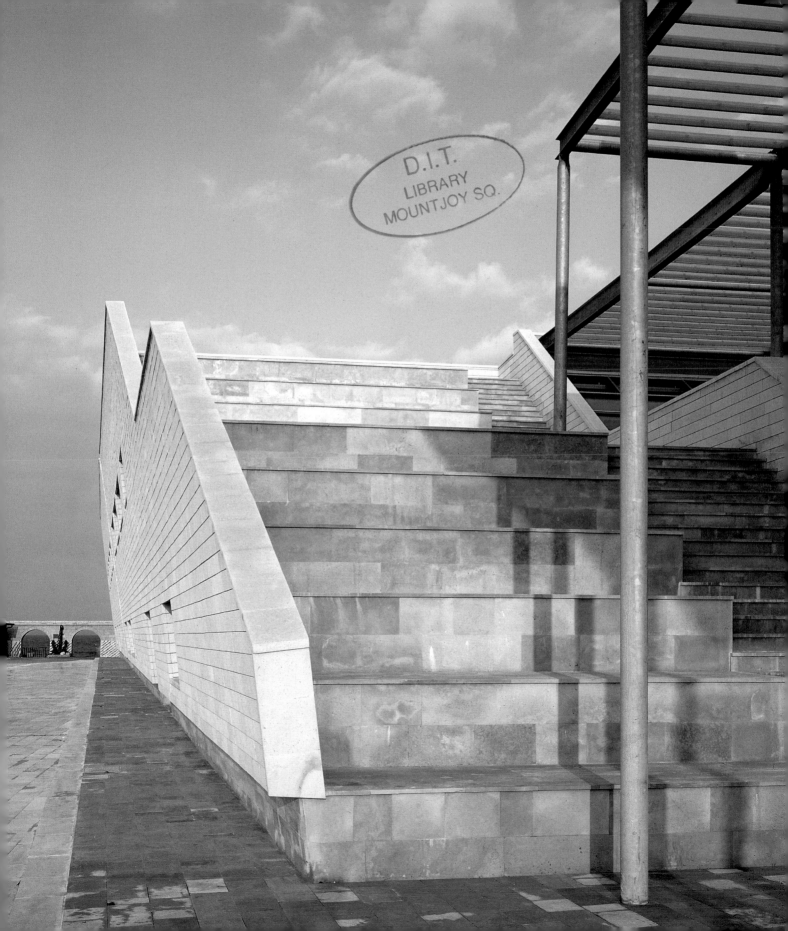

Prospetto principale,
modello di studio e
vista dell'edificio
dalla banchina.
La scalinata collega
la strada alla
banchina del porto
creando così uno
spazio pubblico
unitario

*Main facade, study
model, and view of
the building from
the quay.
The steps connect
the road to the
quay, creating
a unified public
space*

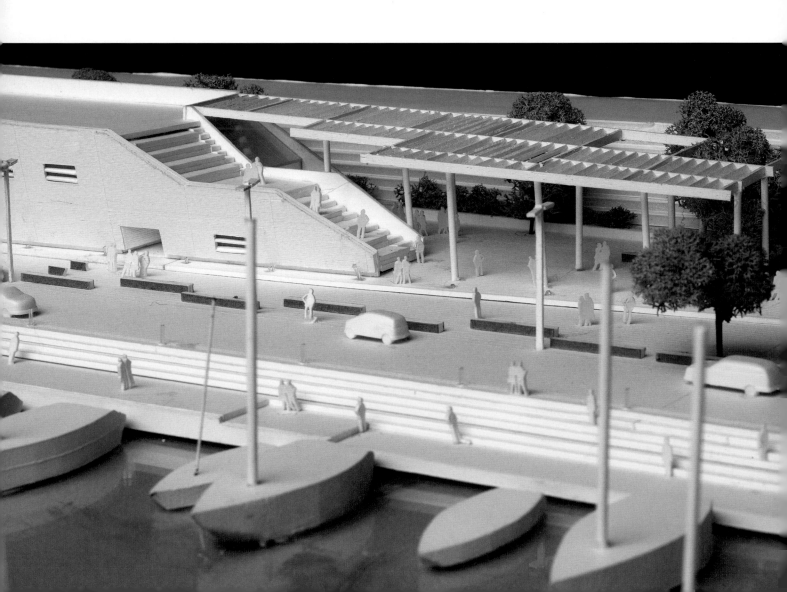

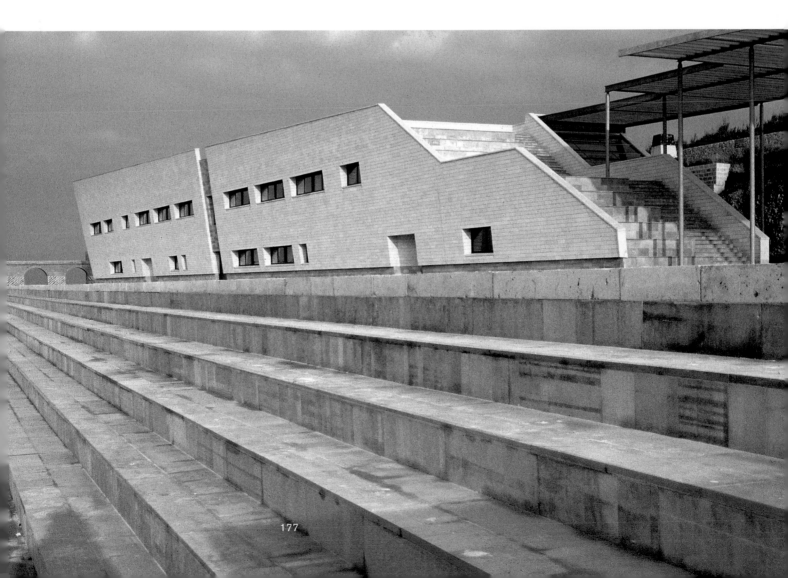

Sopra, prospetto della costruzione verso il lato del porto: la linea inclinata dell'edificio prosegue in quella della pensilina in acciaio sulla piazza.
Sotto, vista notturna con il riflesso dell'edificio sul porto

Above, view of the building on the harbour side: the sloping line of the building is continued in the steel cantilever shading roof over the square.
Below, night view showing the building reflected in the water

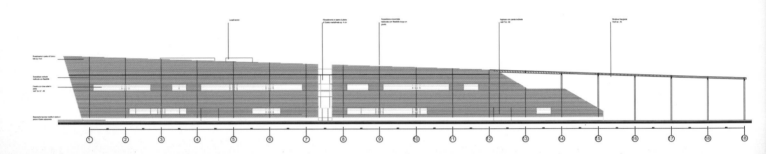

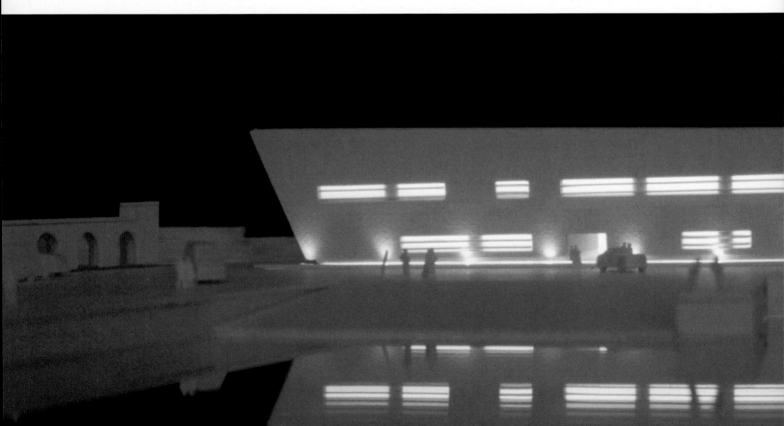

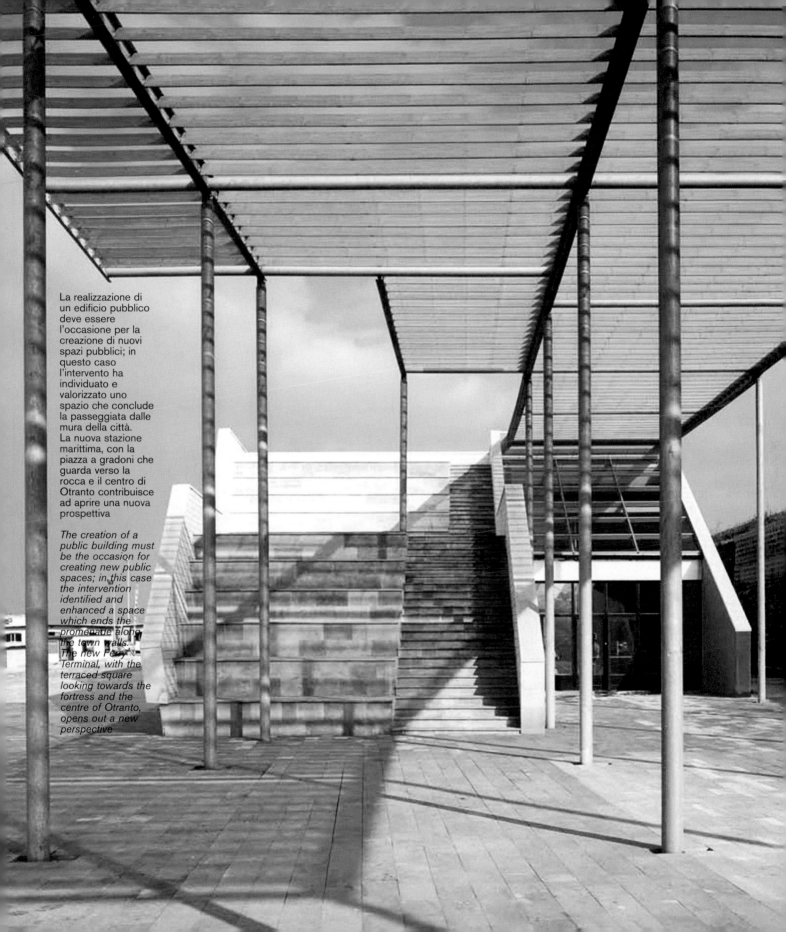

La realizzazione di un edificio pubblico deve essere l'occasione per la creazione di nuovi spazi pubblici; in questo caso l'intervento ha individuato e valorizzato uno spazio che conclude la passeggiata dalle mura della città. La nuova stazione marittima, con la piazza a gradoni che guarda verso la rocca e il centro di Otranto contribuisce ad aprire una nuova prospettiva

The creation of a public building must be the occasion for creating new public spaces; in this case the intervention identified and enhanced a space which ends the promenade along the town walls. The new Ferry Terminal, with the terraced square looking towards the fortress and the centre of Otranto, opens out a new perspective

In queste pagine, planimetria generale dell'intervento. Nelle immagini piccole, accesso secondario all'edificio, arretrato rispetto al filo della muratura, vista dell'edificio dalla piazza, prospetto sud e modello di studio

These pages: general plan. The small pictures show the secondary entrance to the building, set back from the plane of the walls, the building seen from the square, south façade, and study model

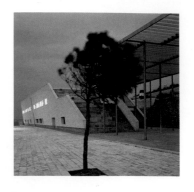

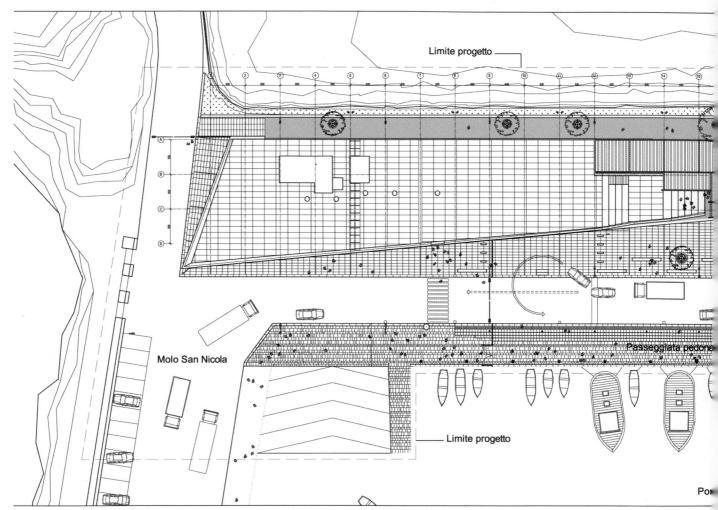

Limite progetto

Molo San Nicola

Passeggiata pedone

Limite progetto

Po

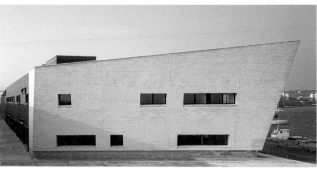

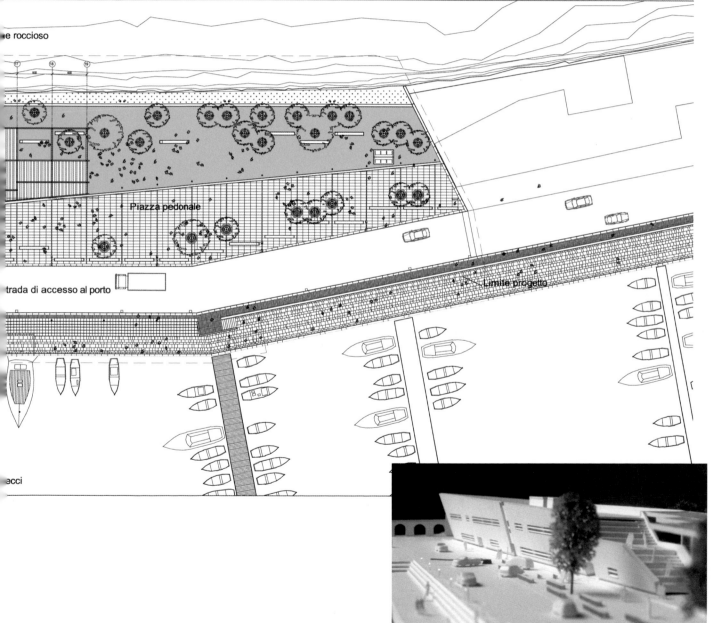

e roccioso

Piazza pedonale

trada di accesso al porto

Limite progetto

ecci

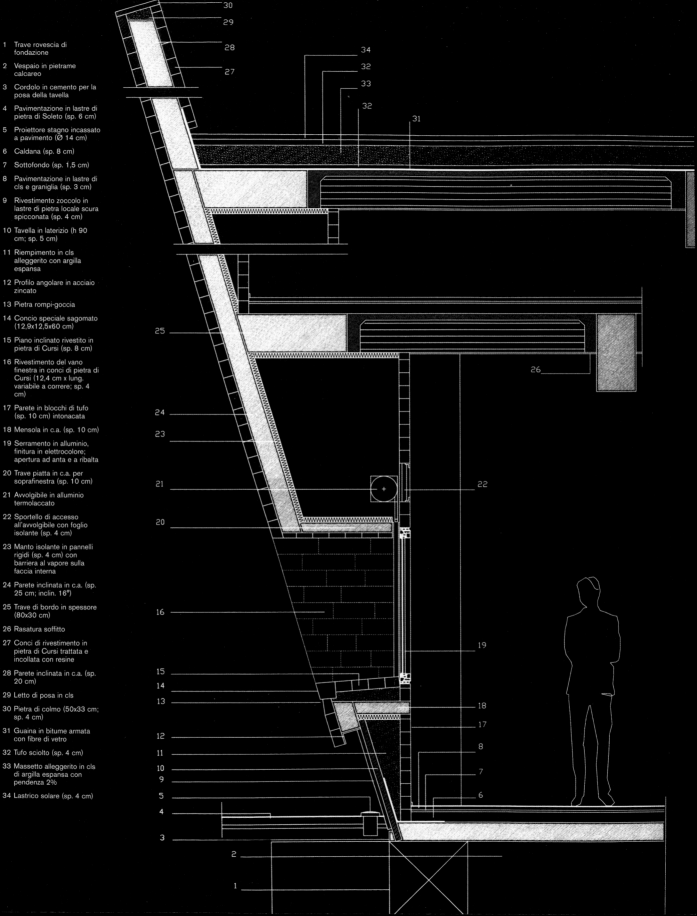

1 Trave rovescia di fondazione
2 Vespaio in pietrame calcareo
3 Cordolo in cemento per la posa della tavella
4 Pavimentazione in lastre di pietra di Soleto (sp. 6 cm)
5 Proiettore stagno incassato a pavimento (Ø 14 cm)
6 Caldana (sp. 8 cm)
7 Sottofondo (sp. 1,5 cm)
8 Pavimentazione in lastre di cls e graniglia (sp. 3 cm)
9 Rivestimento zoccolo in lastre di pietra locale scura spicconata (sp. 4 cm)
10 Tavella in laterizio (h 90 cm; sp. 5 cm)
11 Riempimento in cls alleggerito con argilla espansa
12 Profilo angolare in acciaio zincato
13 Pietra rompi-goccia
14 Concio speciale sagomato (12,9x12,5x60 cm)
15 Piano inclinato rivestito in pietra di Cursi (sp. 8 cm)
16 Rivestimento del vano finestra in conci di pietra di Cursi (12,4 cm x lung. variabile a correre; sp. 4 cm)
17 Parete in blocchi di tufo (sp. 10 cm) intonacata
18 Mensola in c.a. (sp. 10 cm)
19 Serramento in alluminio, finitura in elettrocolore; apertura ad anta e a ribalta
20 Trave piatta in c.a. per soprafinestra (sp. 10 cm)
21 Avvolgibile in alluminio termolaccato
22 Sportello di accesso all'avvolgibile con foglio isolante (sp. 4 cm)
23 Manto isolante in pannelli rigidi (sp. 4 cm) con barriera al vapore sulla faccia interna
24 Parete inclinata in c.a. (sp. 25 cm; inclin. 16°)
25 Trave di bordo in spessore (80x30 cm)
26 Rasatura soffitto
27 Conci di rivestimento in pietra di Cursi trattata e incollata con resine
28 Parete inclinata in c.a. (sp. 20 cm)
29 Letto di posa in cls
30 Pietra di colmo (50x33 cm; sp. 4 cm)
31 Guaina in bitume armata con fibre di vetro
32 Tufo sciolto (sp. 4 cm)
33 Massetto alleggerito in cls di argilla espansa con pendenza 2%
34 Lastrico solare (sp. 4 cm)

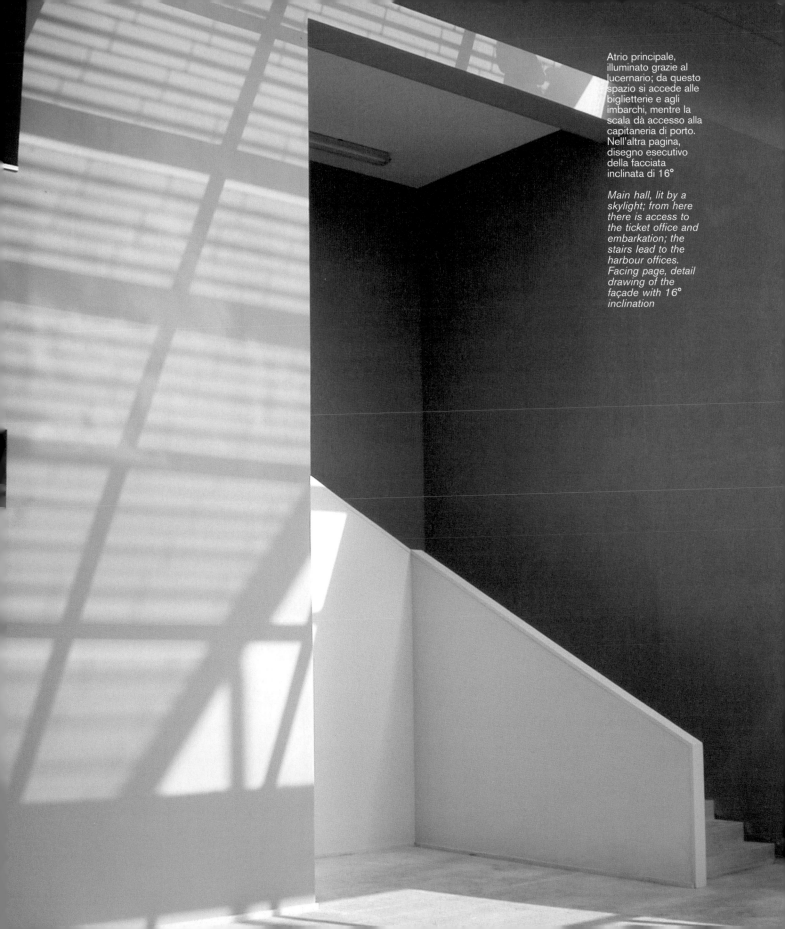

Atrio principale,
illuminato grazie al
lucernario; da questo
spazio si accede alle
biglietterie e agli
imbarchi, mentre la
scala dà accesso alla
capitaneria di porto.
Nell'altra pagina,
disegno esecutivo
della facciata
inclinata di 16°

*Main hall, lit by a
skylight; from here
there is access to
the ticket office and
embarkation; the
stairs lead to the
harbour offices.
Facing page, detail
drawing of the
façade with 16°
inclination*

Nella foto a lato,
passeggiata sulle
mura della città.
Sotto, sezioni della
nuova piazza e del
costone roccioso;
nello spazio pubblico
sono state
piantumate essenze
di oleandro e dei pini
della famiglia *pinus
negra*

*Right, the promenade
along the town walls.
Below, sections of
the new square and
the rocky spur; the
public space has
been planted with
oleanders and pines
of the* pinus nigra
family

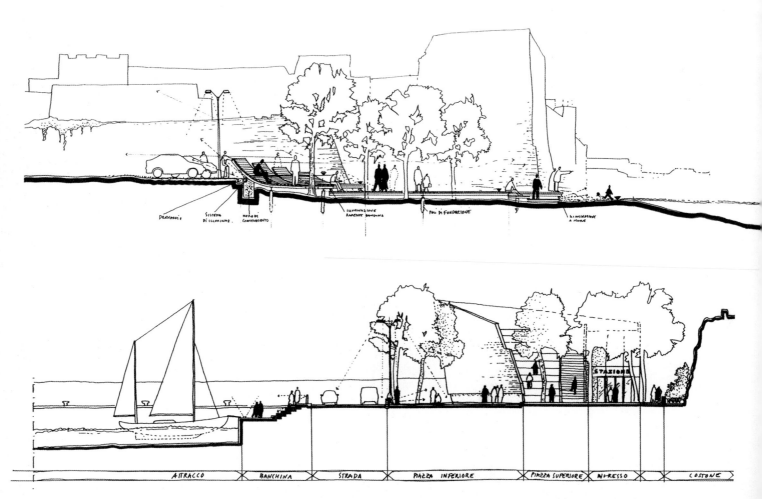

ATTRACCO · BANCHINA · STRADA · PIAZZA INFERIORE · PIAZZA SUPERIORE · INGRESSO · COSTONE

184

Dettaglio della
struttura
d'ombreggiamento
della piazza
realizzata con profili
in acciaio zincato;
le lamelle sono
realizzate in lamiera
forata

*Detail of the
shading of the
square made from a
galvanised steel
frame with
perforated sheet
metal louvers*

Credits

Location	Otranto (Le), Italy
Year	1999-2001
Commission	Public
Client	Comune di Otranto
Funded	Programma Interreg II Regione Puglia European Commission
Gross Floor Area	3.000 m²
MCA Design Team	Mario Cucinella Elizabeth Francis David Hirsch Francesco Bombardi Danilo Vespier Edoardo Badano James Tynan
Structural Engineers	Pierpaolo Cariddi Alfredo Ferramosca
Mechanical Engineer	Roberto Calà
Electrical Engineer	Luigi Ricciardi
Site Team	Mario Cucinella Pierpaolo Cariddi Alfredo Ferramosca Roberto Calà Luigi Ricciardi
Main Contractor	Monticava Strade srl
Civil Works	Edilcostruzioni srl
Metal Structure	Bizzarro Giuseppe
Stone Façades	Bianco Cave srl
Paving	Romano pietra di Soleto

Metro

Ligne 7 station Villejuif Léo Lagrange

Credits

Location	Paris, France
Year	1998-2000
Commission	Public Competition
Client	RATP - Paris
Gross Floor Area	1.000 m²
MCA Design Team	Mario Cucinella
	Elizabeth Francis
	Edoardo Badano
	Sophie Scheubel
	Danilo Vespier
Scenographie	Bick.s
Sport Curator	Philippe Fages
Graphic design	Julien Boitias
	Philippe Forestier
Lighting design	Jean-Yves Morvan
Site Manager	Edoardo Badano
Main Contractor	RATP

25

20

30

Villejuif Léo Lagrange

Carl LEWIS
1991
9" 86

SAUT EN HAUTEUR
JAVIER SOTOMAYOR, Fosbury, Cuba, 1993

3m
2m
1m

2

45

9 stations pour un centenaire

10
38 Tribune Ouest 40
 Rang A

La banchina con
la parete principale
dedicata alla corsa e
quella di fondo
dedicata al salto
in alto.
Nell'altra pagina,
progetto grafico
della parete

Parigi, Villejuif Léo Lagrange
Stazione della metropolitana

Per celebrare il centenario della metropolitana parigina, RATP (Régie Autonome des Transports Parisiens) ha promosso un concorso per la riqualificazione di dieci stazioni, stabilendo per ciascuna un tema che ha segnato il XX secolo.
Il progetto di MCA, sul tema dello Sport, riguarda la stazione di Villejuif-Léo Lagrange dedicata al grande sportivo ed ex ministro della Repubblica francese. L'intervento è consistito in una completa ristrutturazione della stazione, incluso il sistema di illuminazione che come gli altri elementi compositivi è stato organizzato in linea con il tema fissato. La collaborazione di architetti, scenografi, grafici e direttori sportivi – nel rispetto delle indicazioni di RATP – ha assicurato la piena valorizzazione dello spazio della stazione, dal piano ammezzato dell'ingresso a quello a tutta altezza delle banchine di attesa. Il tema sportivo si sviluppa attraverso un apparato scenografico dominato dai pannelli metallici modulari a parete (altezza 7 m), sui quali è stato applicato un film adesivo stampato ad alta definizione con rappresentazioni delle performance sportive di nuoto e corsa, messe a confronto con il mondo animale. Sulle pareti delle banchine sono inoltre riportati aneddoti della storia dello sport e record; segni e misure tipici dei campi sportivi, tracciati con diversi colori sui pavimenti, accompagnano i viaggiatori nei loro percorsi, mentre schermi televisivi, opportunamente dislocati, riportano in tempo reale i risultati degli eventi sportivi. I cestini portarifiuti, numerati come le magliette delle squadre sportive, e il sistema di illuminazione, realizzato con speciali cestelli ispirati alle luci dei campi di gioco, completano la scenografia d'insieme.

Paris, Villejuif Léo Lagrange
Metro station

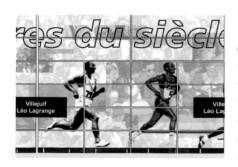

To celebrate the centenary of the Paris Underground, RATP (Régie Autonome des Transports Parisiens) held a competition for the renovation of ten stations, choosing for each one a theme marking some significant aspect of the 20th Century.
The MCA project, on the theme of Sport, saw the refurbishment of the station at Villejuif Léo Lagrange, named after the great sportsman and former Minister of the Republic of France. The station was completely renovated and reorganised in keeping with the chosen theme, including the lighting system and other components. The collaboration of architects, scenographers, graphic designers and sports managers – in accordance with the directives given by RATP – ensured the full exploitation and enhancement of the station space, from the mezzanine entrance floor to the double-height platform floor. The sport theme is developed by means of scene-setting apparatus dominated by modular metal wall panelling (height 7 m), to which high-definition printed adhesive film is applied. These show man's sports performances in the fields of swimming and running that are set in juxtaposition to similar performances from the animal world. The platform walls show records and anecdotes from the history of sport. Coloured symbols and measurements typical of sports fields are drawn on the floors and accompany the travellers. Television screens show the results of sporting events in real time. To complete the scene, the litter bins are numbered like the shirts worn by sports teams, and the lighting system features specially designed fixtures inspired by stadium lighting.

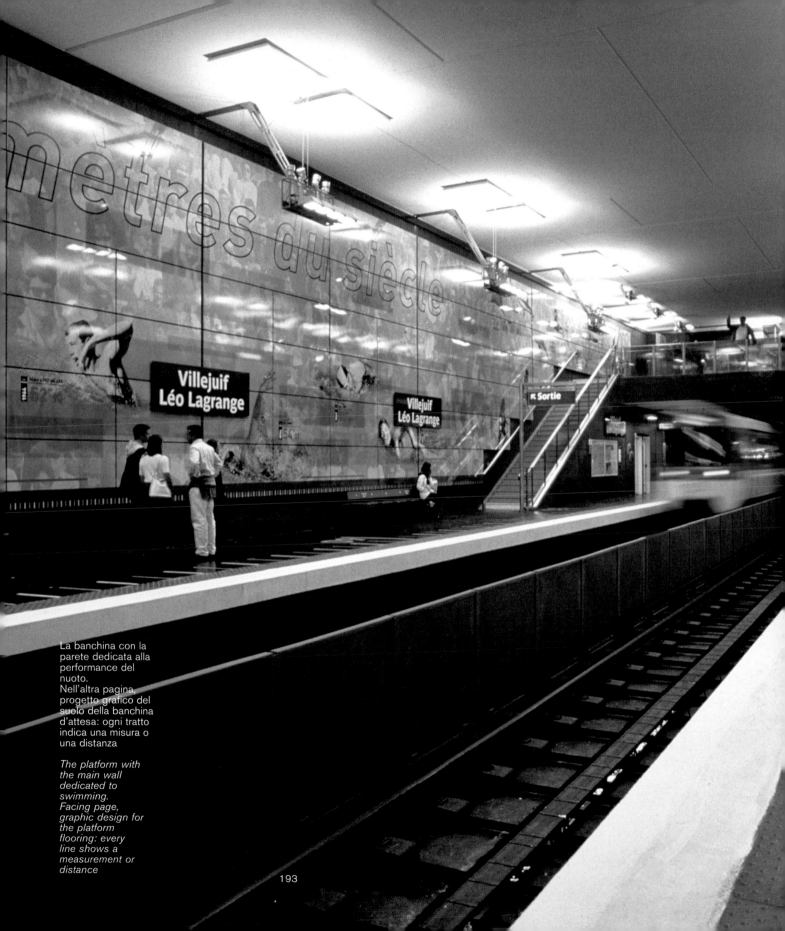

La banchina con la
parete dedicata alla
performance del
nuoto.
Nell'altra pagina,
progetto grafico del
suolo della banchina
d'attesa: ogni tratto
indica una misura o
una distanza

*The platform with
the main wall
dedicated to
swimming.
Facing page,
graphic design for
the platform
flooring: every
line shows a
measurement or
distance*

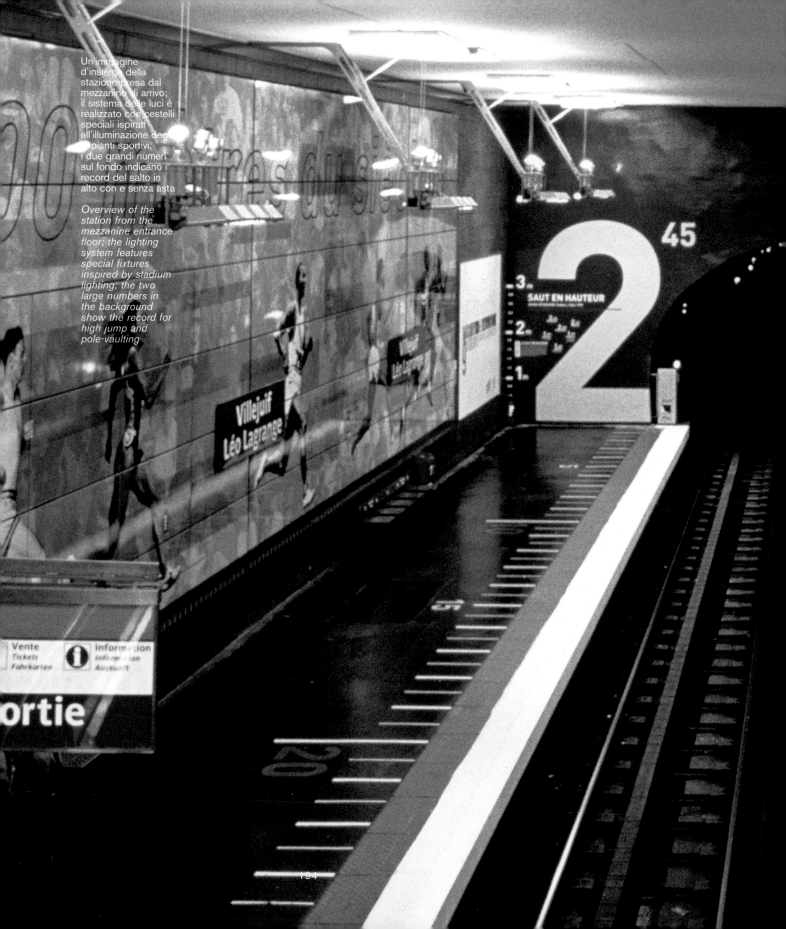

Un'immagine d'insieme della stazione presa dal mezzanino di arrivo; il sistema delle luci è realizzato con cestelli speciali ispirati all'illuminazione degli impianti sportivi; i due grandi numeri sul fondo indicano i record del salto in alto con e senza asta

Overview of the station from the mezzanine entrance floor; the lighting system features special fixtures inspired by stadium lighting; the two large numbers in the background show the record for high jump and pole-vaulting

Villejuif
Léo Lagrange

2 45

3 m
SAUT EN HAUTEUR

2 m

1 m

Vente
Tickets
Fahrkarten

Information
Information
Auskunft

ortie

Un'immagine della stazione con la parete che confronta le performance umane a quelle animali; al suolo sono disegnati i tratti tipici dei campi di gioco dei diversi sport basket, tennis ecc.); i cestini portarifiuti riportano i numeri come le magliette delle squadre sportive

A view of the station showing the wall comparing human performance with animal performance; symbols and measurements typical of various sports fields (basketball, tennis, etc.) are drawn on the floors; and the waste bins are numbered like the shirts worn by sports teams

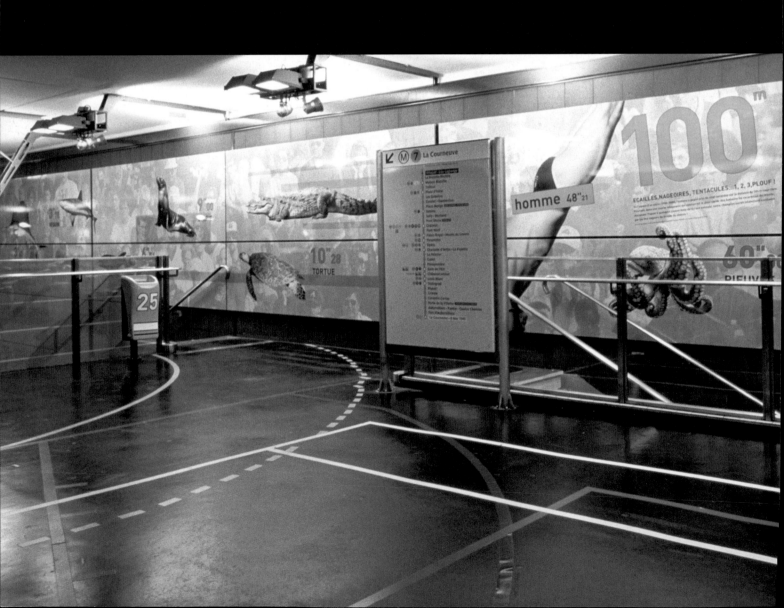

Particolare
attenzione è stata
data al sistema delle
luci: un braccio
sporgente sostiene
un cestello con
apparecchi di
illuminazione a luce
diretta e indiretta;
un sistema di spot
viene utilizzato per la
regia luminosa.
Sotto, alcune
immagini delle pareti
dedicate a vari temi
sportivi

*Special attention
has been given to
the lighting system:
a projecting bracket
supports a frame
containing devices
for direct and
indirect lighting;
a system of
spotlights is used
for scenic lighting
effects. Below,
views of the walls
dedicated to various
sports themes*

Uniflair

Uffici _ Offices

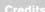

Credits

Location	Brugine (Pd), Italy
Year	2003
Commission	Private
Client	Uniflair SpA
Gross Floor Area	3.600 m²
MCA Design Team	Mario Cucinella
	Elizabeth Francis
	Tommaso Bettini
	Davide Paolini
	Eva Cantwell

Veduta dell'open
space degli uffici
con le sequenze dei
piani orizzontali dei
tavoli e dei
padiglioni circolari

*View of the open
plan offices with the
sequence of the
horizontal planes of
tables and the
circular pavilions*

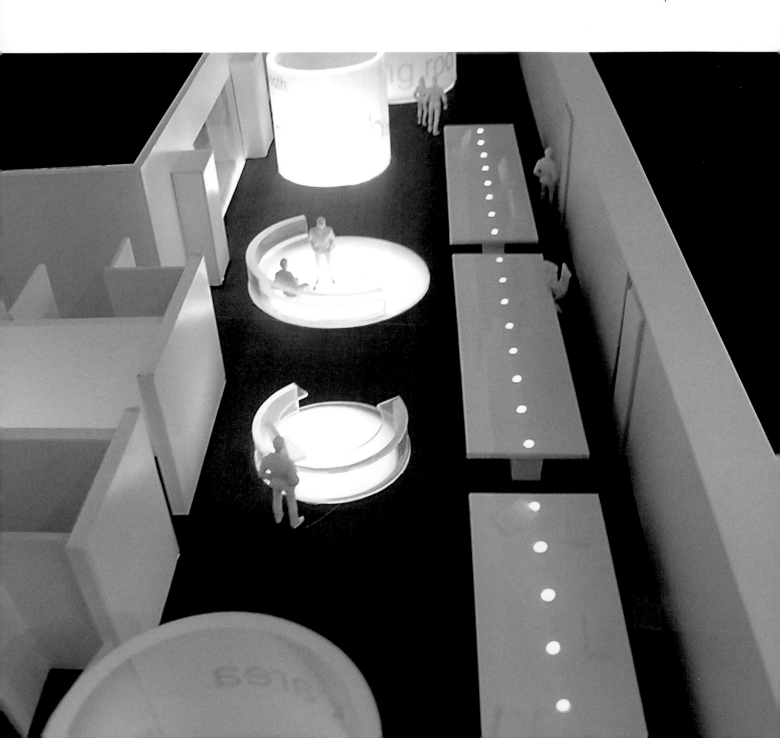

Brugine, Uniflair
Uffici tecnici

Il progetto per Uniflair si è sviluppato in due interventi: innanzitutto l'intervento paesaggistico dell'area, ideato come un patchwork o pattern a macchie che contaminano la dominante caratterizzazione industriale della zona. Trattandosi di sito in aperta campagna, l'intento è stato quello di evitare la percezione dell'industria che "sottrae terreno" al paesaggio, inserendo elementi piacevolmente ambigui rispetto al grigiore di cemento e asfalto: aree in cemento rosso, alberi variamente dislocati (che sembrano preesistenze), e aree a verde, come un giardino di bambù e un prato fiorito. Un altro intervento ha riguardato il layout interno dell'edificio riservato agli uffici tecnici. L'interno è stato ideato come un open space di 200 m lineari dove le postazioni lavorative sono raggruppate in un unico grande tavolo in modo da tracciare una sorta di segno continuo, spina dorsale ed esplicita rappresentazione dei processi aziendali. L'illuminazione dello spazio avviene attraverso un sistema di luce indiretta posizionato nella parte centrale dei tavoli. Accanto sono distribuite aree comuni d'incontro o per il relax realizzati come padiglioni circolari illuminati dall'interno. Accanto al grande tavolo una serie di spazi cilindrici ospitano le sale meeting, gli spazi relax e le aree comuni: in contrapposizione alla linearità del processo industriale questi spazi creano un nuovo paesaggio interno. Lo sfruttamento efficiente dell'illuminazione naturale e il suo controllo sono ottenuti grazie a tende a maglia fitta su rulli e cavi tesi montate all'esterno, con un impianto sensibile a vento e luce che ne regola la maggiore o minore apertura.

Brugine, Uniflair
Technical Offices

The Uniflair project consists of two interventions: the first concerns landscaping, seen as a patchwork that contaminates the mainly industrial character of the area. As the site is in the countryside, the intention was to avoid the idea of industry "stealing ground" from the landscape, adding pleasant elements far removed from the uniform greyness of cement and asphalt: areas in red concrete, trees scattered so as to seem pre-existing, and green areas, such as a bamboo garden and a flower-strewn field. The second intervention concerns the interior layout of the building allocated to the technical offices. The interior is a 200 m long open plan where the various workplaces are brought together around a single large table. This creates a continuous line, a visible backbone that is an explicit representation of company procedures. The space is lit by a system of indirect lighting positioned in the central part of the tables. Next to the large table a series of cylindrical spaces house meeting rooms, areas for relaxing, and communal areas. These look like circular pavilions and are lit from inside. In clear contrast with the linear layout of the industrial process, these spaces create a new interior landscape. Efficient use and control of natural light are obtained by means of closely-woven blinds mounted on rollers and cables outside the building, with a wind-sensitive and light-sensitive mechanism regulating the degree – greater or lesser – of opening.

Padiglioni circolari
che ospitano sale
meeting e spazi
riservati

*Circular pavilions
housing meeting
rooms and spaces
offering privacy*

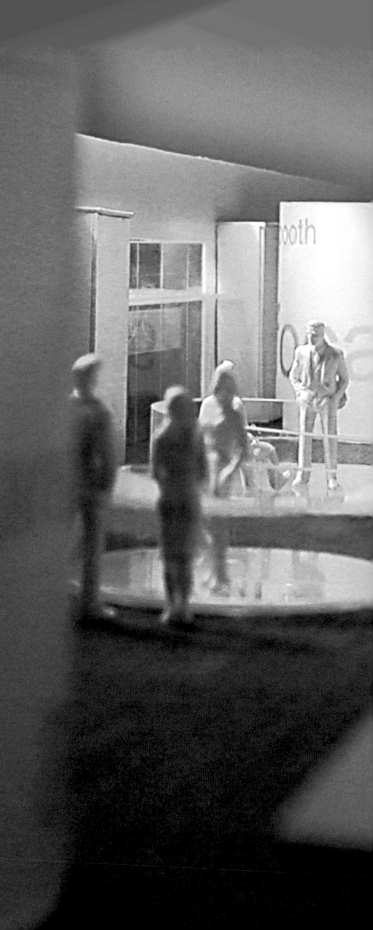

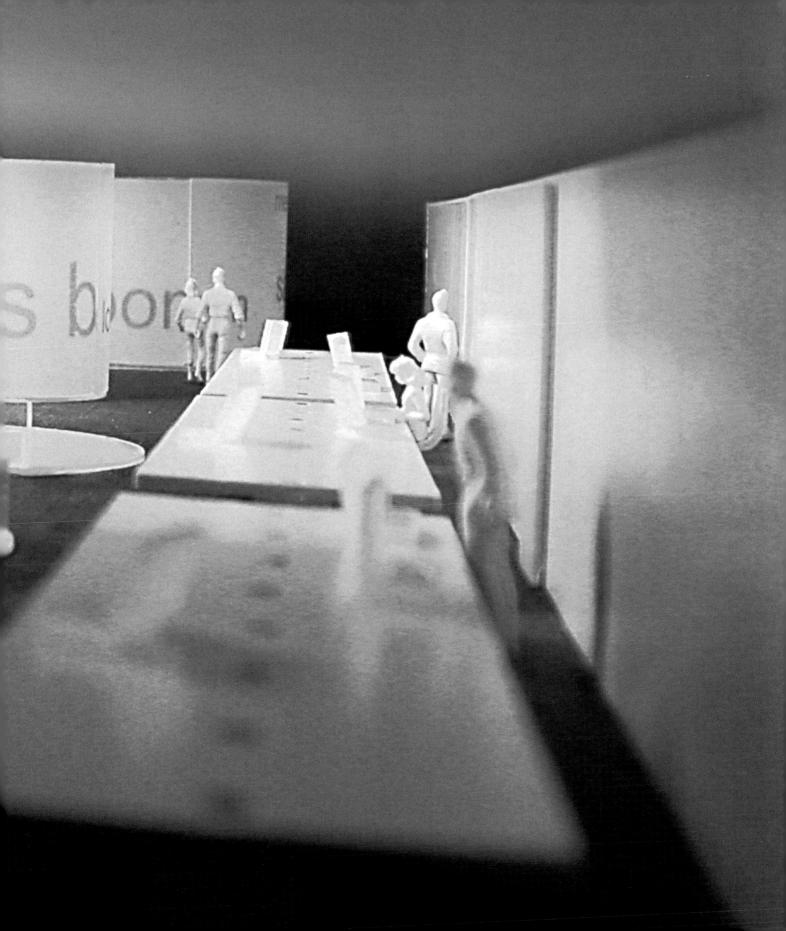

Serie di immagini
del modello degli
spazi degli uffici
tecnici e sezione
trasversale degli
uffici con evidenziate
le strategie relative
all'illuminazione
naturale

*Series of views of
the model showing
spaces of technical
offices and a cross
section of the
offices showing
natural lighting
strategies*

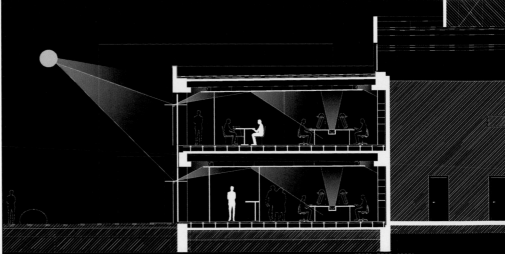

Landscaping dell'area industriale; il *concept* nasce dalla composizione di un *patchwork* di aree realizzate con diversi materiali: un'area in cemento rosso (parcheggio), un grande campo di lavanda (futura estensione della fabbrica), alberi variamente dislocati nella zona ovest del sito e che sembrano preesistenze, aree a prato; un giardino di bambù sarà il filtro solare per gli uffici tecnici esposti a sud-ovest

Landscaping of the industrial site; the concept comes from a patchwork composition of areas made from different materials: an area of red concrete (car park); a large lavender meadow (future extension of the building); trees scattered through the western area of the site, seemingly pre-existing; fields; a bamboo garden will act as a sun filter for the south-west-facing technical offices

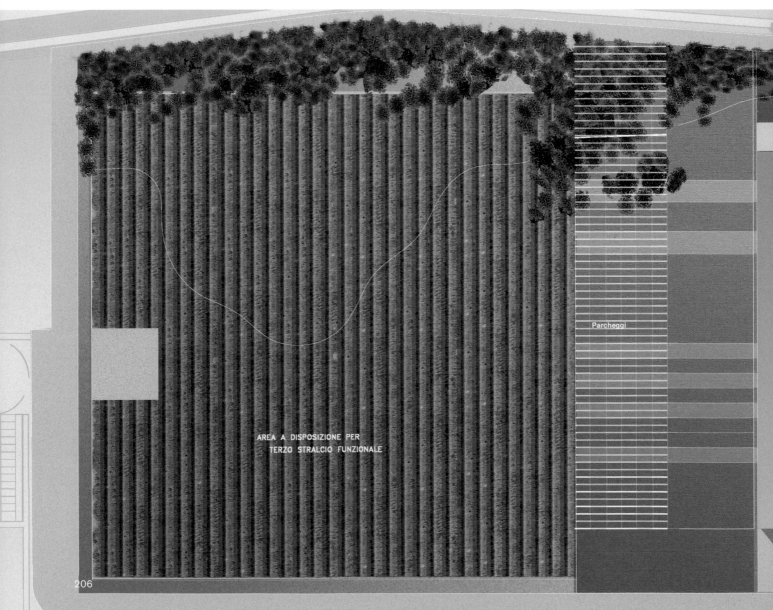

Parcheggi

AREA A DISPOSIZIONE PER
TERZO STRALCIO FUNZIONALE

Layout degli uffici; al piano terra si trovano le zone reception, di accoglienza del pubblico, la sala conferenza e gli uffici destinati alla ricerca; al piano superiore si sviluppano gli uffici tecnici

Layout of the offices. Ground floor: reception, public access, conference hall and research offices; upper floor: technical offices

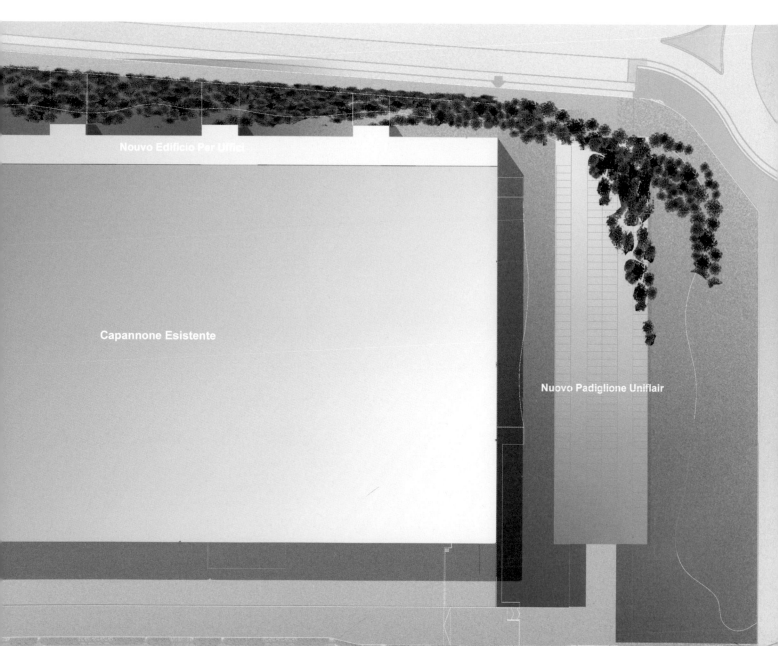

Nouvo Edificio Per Uffici

Capannone Esistente

Nuovo Padiglione Uniflair

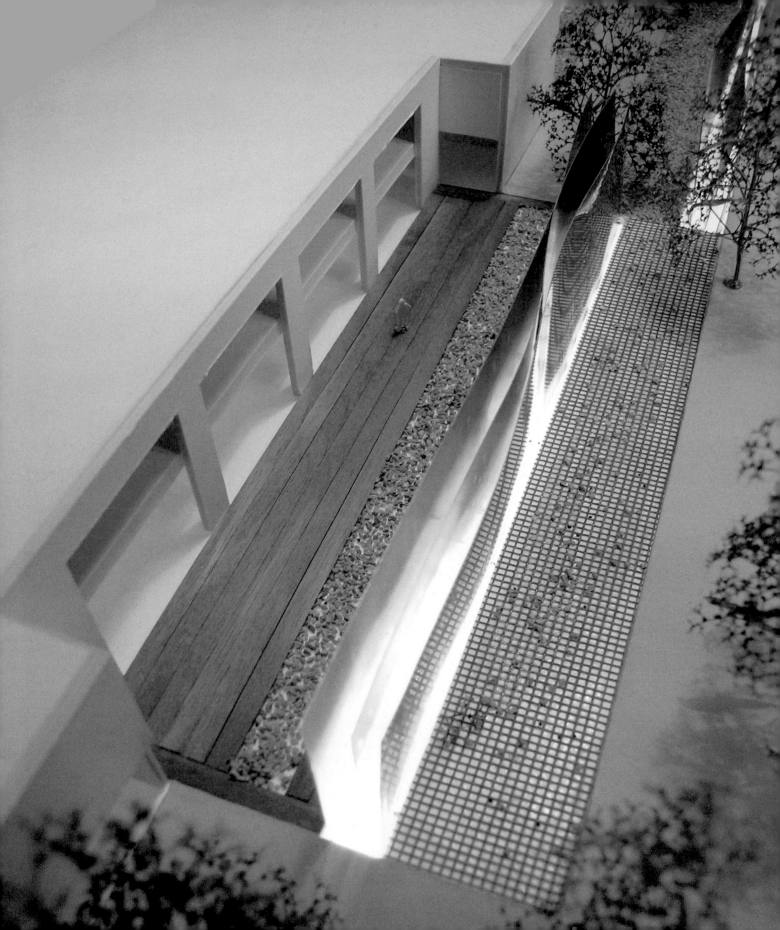

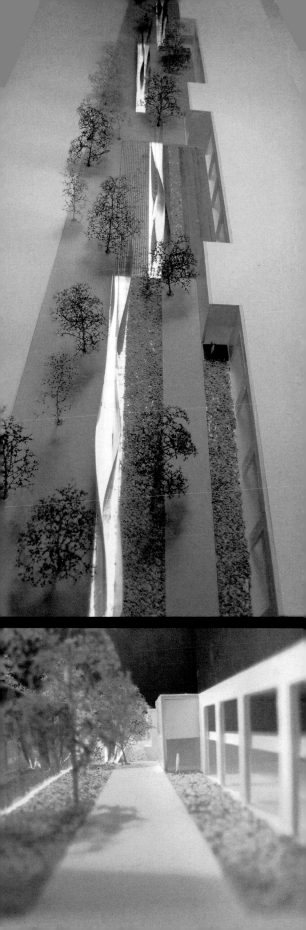

Strumenti_Tools

Brian Ford

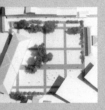 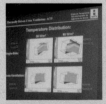

 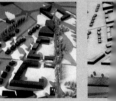

Alistair Guthrie

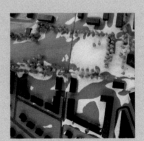

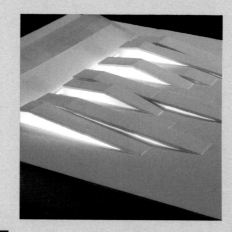

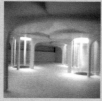
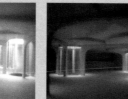

Huw Jenkins **Andrew Marsh**

Luce
Materia
Strumenti
Energia
Landscape

e-Bo
Bologna
Woody
Cremona
Hines
Otranto
Pdec
Piacenza mp
Piacenza
Ospedali

iGuzzini
Metro
Uniflair
Forlì
Enea
Ispra
Rozzano
Cyprus
Midolini
Aeroporto
Rimini

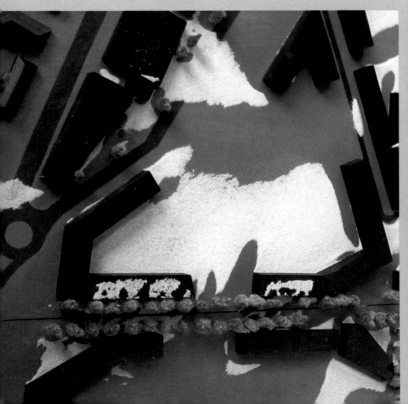

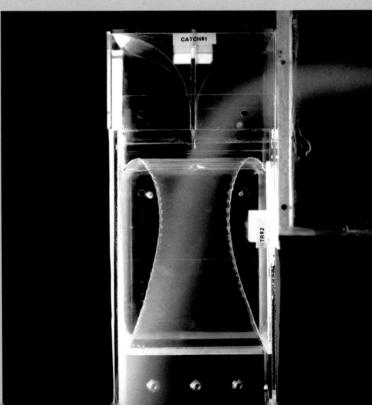

Strumenti
Incontro con Marsh e Jenkins
Tools
Conversation with Marsh
and Jenkins

MCA Al giorno d'oggi è un dato di fatto: gli strumenti sono al servizio dell'architettura e l'architettura ha bisogno di strumenti. Ma essi comportano diverse implicazioni che non hanno a che vedere soltanto con l'applicazione della tecnologia, ma anche con la capacità di integrare nella progettazione gli strumenti stessi, che, come risultato, determinano la progettazione stessa. Non è più – solamente – una questione estetica. Ogni luogo, ogni progetto presenta i propri elementi caratteristici che non possiamo ignorare fino alla conclusione della progettazione. Può trattarsi di elementi geomorfologici, considerazioni circa il flusso d'aria, il sole, l'ambiente, le preesistenze e perfino le persone che utilizzano o abitano un edificio o un sito. Ogni elemento richiede strumenti d'analisi specifici e probabilmente siamo tutti d'accordo sul fatto che essi dovrebbero far parte del progetto. Significa che la progettazione integra argomenti specifici e che traccia, o indica, le corrette linee guida per il futuro, sia per un edificio, per un masterplan ecc. Il primo punto chiave è, quindi, quando integrare tali strumenti...

Andrew Marsh Direi che è la differenza tra progettazione *generativa* e quella che potremmo definire progettazione tradizionale. Possiamo prendere come esempio il software Ecotect, la cui prima versione risale al 1997 come strumento concettuale per permettere anche al singolo architetto di condurre analisi (es. Quanto grande deve essere il dispositivo per l'ombreggiamento? O dov'è il sole rispetto ad esso?) addirittura prima che egli abbia iniziato a definire un edificio.

MCA Questo è il punto, giusto? Prima.

AM Ciò che accade molto spesso è che in realtà i progettisti si mettono a tavolino per iniziare a progettare e poi introducono gli strumenti d'analisi per vedere come è andata; così si ha poi un'intensa lotta per tentare di far combaciare un disegno CAD con lo strumento d'analisi, e sono due cose completamente diverse! È questo è il modo in cui l'architettura tradizionale impiega tali strumenti. Al contrario noi promuoviamo l'idea

MCA Nowadays it is given that tools serve architecture, and architecture needs tools. This has a wide range of implications that not only regard the application of technologies, but the integration of tools into the design process and, as a result, the determination of the design itself. It is no longer exclusively an aesthetic matter.
Each site, each project presents its own characteristics, which we can't ignore until the end of designing.
They could be geo-morphological factors or considerations about airflow, sunlight, the environment, existing elements and even the people who use or live in a building or site. We probably all agree that these should be part of the project and that each issue requires specific analysis tools.
This simply means that designing integrates specific issues and that it traces, or signals, the correct guidelines for the future, whether it's a building or a masterplan or whatever.
The first key point, then, is when to integrate such tools...

Andrew Marsh I would say, it's the difference between generative *design and what might be called traditional design. We can take as an example the Ecotect software, that we released first in 1997 as a conceptual tool to enable also the very small single architect to do some analysis (e.g. how big is your shading device? or where is the sun in relation to it?) before he even had started to define a building.*

MCA That's the point, isn't it? Before.

AM What really happens more often is that designers sit down and have a go at a design, and then put in the analysis tool to see how it went; so then there is this massive "struggle" to try and get a CAD drawing into the analysis tool, and they're two completely different things!
That's how traditional architecture is using such tools. On the contrary we are promoting the idea that before you have

213

che ben prima di lavorare con il CAD, prima di cominciare a disegnare un edificio, si deve iniziare ad analizzare ciò di cui si dispone e a capire che tipo di risorse sono già disponibili per quel sito in particolare.

MCA Siamo d'accordo. Ciò significa anche evitare inutili soluzioni ed evitare gli errori più comuni ed è in qualche modo una forma di rispetto del sito e della sua specificità. Forse ciò appare più esplicitamente quando bisogna intervenire su edifici esistenti, come è stato per via Bergognone 53 a Milano, o per la ex Casa di Bianco a Cremona. Si pensi anche ai problemi ecologici, come per il masterplan di Piacenza, dove abbiamo un grande parco e dobbiamo preservarlo e integrare considerazioni circa la gestione e il benessere dell'area. È un momento molto interessante per noi perché potrebbe essere una buona occasione, forse saremo tra i primi in Italia a sviluppare un masterplan attorno a elementi ambientali in tale maniera.

E tutto deve essere considerato fin dall'inizio, per vedere come funziona e per definire gradualmente il progetto.

Abbiamo pensato di creare un piccolo laboratorio ambientale in studio (non una galleria del vento, naturalmente, ma qualcosa del genere) che possa dare un'idea visiva di cosa si sta cercando di fare. Ma l'altro punto chiave è l'equilibrio tra il software ed i modelli empirici.

AM Ebbene, per esempio, Ecotect – che stiamo ancora perfezionando per renderlo più immediato – ha molti algoritmi di analisi; fondamentalmente, però, non possiamo mai simulare la realtà. Al momento prendiamo sempre una scorciatoia per modellarla. Voglio dire che per alcune analisi, come quella relativa all'illuminazione o al condizionamento dell'aria, è possibile utilizzare un software e poi Ecotect per la costruzione del modello. E questo richiede comunque un certo grado di conoscenza del modello. Ma per altri casi, come la galleria del vento, è tutta un'altra storia. Lo stato attuale della Fluidodinamica Computazionale (CFD) è che può fornire risposte ma bisogna sapere quali domande

even touched CAD, before you have started drawing your building, you start analysing what you have got and you start looking at what kind of free resources are available for the particular site.

MCA We agree. That also means avoiding unnecessary design and avoiding common pitfalls. It is somehow a form of respect for the site and its specificity. Maybe that seems more obvious when you have to intervene on existing buildings, as it was for 53 via Bergognone in Milan, or Casa di Bianco in Cremona. Ecological issues are also considered in new designs, for example in the Piacenza Masterplan. Here there is a large park that has to be preserved and integrated with considerations about management, comfort and the well-being of the area. It's a very interesting moment for us because it could be a good chance, perhaps, one of the first in Italy to develop a master plan structure around environmental issues. All this has to be taken into consideration from the beginning, to see how it works, and gradually define the design. We imagined making a little environmental workshop in the office (not a wind tunnel of course but something similar) that could give you a visual idea of what you are trying. The other key point is the balance between the software and the empirical models.

AM Well, Ecotect for instance – which we're still improving to make it more obvious and in order that it will let you do grids and exporting – has a lot of analysis algorithms but, basically, we can never simulate reality. At the moment, we are always taking a short cut, to try and model it. I mean, for some analysis, as for lighting or air conditioning ones, you can use software and then Ecotect to build your model. It requires however that you have a bit of expertise in the model. But for other issues, with the wind tunnel is a completely different story. Where CFD, or Computational Fluid Dynamics, sits now is that it can answer questions but you have

porre per ottenere le risposte. Quindi se si sta valutando il flusso d'aria attraverso una città, non si sa effettivamente da dove partire o su cosa concentrare l'attenzione se non si utilizza la galleria del vento.

Huw Jenkins Esattamente: la galleria del vento suggerisce sostanzialmente quali domande bisogna porre in ambito di CFD. Abbiamo avuto un'interessante discussione con alcuni ingegneri. C'era una varietà di questioni come a che punto il software dovrebbe essere in grado di fornire il modello tridimensionale su cui utilizzare la CFD, o se sia possibile creare griglie generali utilizzando il software... Alla fine è risultato che loro volevano creare le proprie griglie perché potevano intuitivamente sapere dove si sarebbero presentati problemi nel modello. D'altro canto il software non era a un punto in sui poteva dire: "Ah, questo è l'angolo di un edificio quindi bisognerebbe intensificare la griglia in questo punto". Pertanto c'è quel certo livello di intuitività circa il movimento dell'aria che il software non è in grado di simulare. Fornirà risposte, se si è in grado di porre quesiti specifici... Può accadere che esperti di CFD conducano una simulazione e nel momento in cui raggiunge l'equilibrio diano un'occhiata ai risultati, utilizzino la loro conoscenza ed esperienza e dicano: "Beh, in effetti non è molto verosimile che questo accada in realtà." Quindi potrebbero giocare con le condizioni al contorno fino a raggiungere un risultato plausibile. È uno strumento che richiede esperienza per poter essere utilizzato efficientemente.

MCA Esperienza ed intuizione...

AM Sì, penso che per questo tipo di analisi, che dovrebbe dirci come un edificio opera, si impari più dal lavorare con l'edificio piuttosto che dall'impostare una complicata griglia CFD dicendo: "In questa particolare situazione fai un'istantanea del suo comportamento". Ci impiega così tanto per fare ciò... Potrebbe anche essere accurato, ma non dice veramente cosa sta succedendo nell'edificio. Per questo stiamo studiando l'utilizzo di quel tipo di tecniche.

to know which questions to ask to get it to answer. Thus if you're looking at airflow through a city, you don't really know how to begin or what to focus on if you don't run with the wind tunnel.

Huw Jenkins That's it: the wind tunnel basically tells you what questions you need to ask in the CFD. We were having a discussion with some engineers and it was really interesting. There was a range of issues as at what point should software be able to give you the three dimensional model that you use CFD on or can you make general grids using software... In the end it turned out that they always wanted to generate their own grids because they could intuitively know where in the model there were going to be problems. On the other hand, software wasn't at a point where it could say: "Ah, this is the corner of a building, therefore you should tighten the CFD grid there." So there's that level of intuitiveness about air movement that software isn't capable of simulating. It will answer the questions, if you know the detailed questions to ask...
CFD practitioners may set up a simulation run and when it reaches equilibrium look at the results, use their knowledge and experience and say: "Well actually, that's unlikely to happen in reality."
So they may tinker around with the boundary conditions until they achieve a believable resolution.
It's a tool that requires expertise to be used effectively.

MCA Expertise and intuition...

AM Yes, I think that for such analysis that should tell you how the building operates you'll actually learn more by just playing with the building than by setting up a complicated CFD grid saying "In this particular situation, take this snapshot of its behaviour." It takes so long to do that... It may be accurate, but it doesn't really tell you what is going on in the building. So we're looking at doing those kinds of techniques.

HJ E ciò che è importante, quindi, è educare gli architetti ad essere consapevoli di questo e del fatto che dovrebbero condurre tali studi all'inizio della fase di progettazione invece che alla fine, come ha detto Andrew. Invece, spesso, all'ultimo minuto hanno il progetto definito e poi forse qualcuno ricorda che la concessione della pianificazione richiede un test in galleria del vento. Il progettista ha il progetto finito, lo mette nella galleria del vento per valutare se ha un impatto negativo sull'ambiente e in caso affermativo tutto ciò che si può suggerire è di aggiungere alberi o posizionare una scultura vicino alla base dell'edificio: dettagli estetici. Mentre in realtà avrebbe dovuto prestare attenzione prima, quando ancora poteva modificare la forma dell'edificio, così che questo tipo di problema non si verificasse. È qualcosa su cui dobbiamo insistere molto nelle scuole, dove si fa una forte progettazione ambientale, una filosofia, direi, e rendere gli studenti consapevoli degli strumenti di progettazione a disposizione.

HJ And what is important, then, is educating architects to be aware of that and that they should be doing these things early on in the design stage rather than at the end, as Andrew said. So often it's last minute, they've got the final design, and then maybe somebody said that planning permission requires that you need wind tunnel testing. The designer's got the finished article, he puts it in the wind tunnel to find out whether it has a detrimental effect on the environment and if it does, all you can suggest really is to add trees or place a sculpture near the base of the building, cosmetic steps. Whereas really and truly he should have been looking earlier on when he could have been changing the buildings' form., so that this type of problem doesn't occur in the first place. It's something we push quite hard in school, where we have a strong environmental design, philosophy, I suppose, and make the students aware of the design tools available.

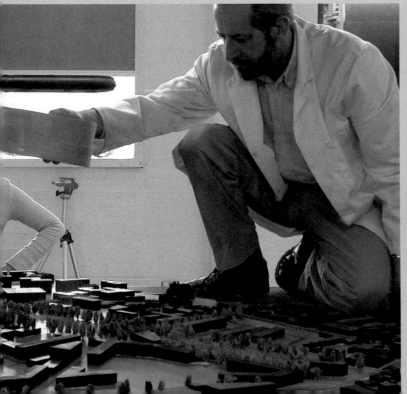

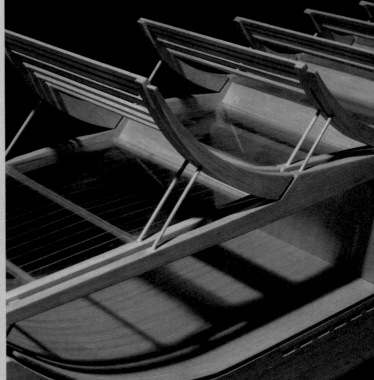

Strumenti
Incontro con Guthrie e Ford
Tools
Conversation with Guthrie and Ford

MCA Strumenti e progettazione. Stiamo cercando di fare il punto su quanto il lavoro di simulazione influenzi – o debba influenzare – l'effettiva progettazione. Abbiamo scelto di fare interagire il lavoro di laboratorio o di simulazione con la progettazione. Sappiamo cosa questo potrebbe significare, basti pensare all'ingegneria...

Alistair Guthrie Beh, al giorno d'oggi l'abilità di modellare oggetti utilizzando le tecniche di analisi al computer è molto maggiore rispetto a quanto sia mai stata in passato. Ci si allontana dalla modellazione tridimensionale o dai test della realtà e ci si dirige verso l'uso della simulazione al computer. Questo è interessante. Spero che non si vada completamente in quella direzione, perché penso che il modello fisico è in effetti alquanto valido. La differenza più grande del modello al computer è che è possibile fare normalmente molto più lavoro di analisi di quanto sia possibile con le prove sui modelli fisici. È possibile cambiare i parametri più facilmente e utilizzare un set di variabili più ampio. Questo ha molto valore ma, al momento, prove come quelle nella galleria del vento sono molto più accurate delle equivalenti simulazioni al computer.

MCA Perché sono più precise o perché viene richiesta immissione di molti più dati per ottenere lo stesso risultato?

AG Fondamentalmente i modelli al computer delle situazioni fisiche non sono molto ben definiti. Ad esempio è molto difficile modellare al computer la turbolenza ai bordi ma è possibile farlo nella galleria del vento. Il vantaggio di andare verso l'analisi al computer del flusso d'aria è che si sarebbe in grado di entrare maggiormente nel dettaglio. Cosa che è piuttosto difficile da fare con i test nella galleria del vento, per problemi di scala. Comunque per quel che riguarda l'interazione fra vento esterno e spazi interni la simulazione al computer può, o potrebbe, rappresentare un grande vantaggio.

Brian Ford Sono d'accordo che oggi si hanno molti più strumenti che in passato e che alcuni di essi sono alquanto sofisticati,

MCA Tools and design. We're trying to assess how much simulation work is – or should be – affecting the actual design. We have decided to integrate laboratory or simulation work into the design process. We know the implications of this, just look at engineering...

Alistair Guthrie Well there is a greater ability today to model things using computer analysis techniques than ever was in the past. There is a movement away from three-dimensional modelling or reality testing towards the use of computer simulation. This is interesting. I hope that it doesn't go, completely that way because I feel that physical modelling is actually very valuable. The major difference with computer modelling is that you can normally do more analysis work than you can do with physical model testing. You can change your parameters more easily and use a more comprehensive set of variables. This is very valuable but, at the moment, things like wind tunnel testing are more accurate than the equivalent computer simulations.

MCA Is this because they're more precise or is it because it takes much more data input to get the same result?

AG Basically, the computer models of the physical situations are not very well defined. For example, it is very difficult to model edge turbulence in a computer but you can model it in a wind tunnel. The advantage of moving towards computer analysis of free airflow is that we would be able to look much more at details. This is quite difficult to do in wind tunnel tests because of the scale problem. However, for the interaction between external wind and internal spaces, computer modelling can, or could be, a big advantage.

Brian Ford I agree that today we have more tools than ever before and some are very sophisticated, some more than others.

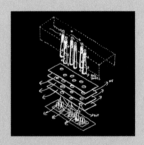

alcuni più di altri. Per molto tempo gli architetti hanno creato modelli fisici: è soltanto un'estensione di questo. Alcuni dei modelli più sofisticati sono comunque costosi in termini di tempo e conoscenza richiesta, e penso che stiamo veramente raggiungendo il limite. Specialmente in termini di quel che l'industria professionale è in grado di accettare al momento. Sappiamo tutti molto bene che vi sono solo alcune professioni dove è effettivamente possibile investire in questo senso. Si pensi soltanto alle gare d'appalto, che significano tempo limitato, notevoli vincoli sulle risorse... In qualche modo in casi del genere il team deve farsi guidare dall'esperienza per muoversi nella giusta direzione, ma potrebbe non presentarsi l'opportunità di fare un modello dettagliato.

MCA Quindi non è solo una questione di strumenti.

AG In qualsiasi analisi, se non comprendi i principi di base non otterrai le risposte giuste, indipendentemente da quanto potente sia il computer o quanto buono sia il software. Noi utilizziamo esperienza e pratica così come tecniche di modellazione, anche se le une certamente non sostituiscono le altre. Lo strumento più sofisticato nelle mani di uno studente non fornirà necessariamente la risposta giusta.

MCA Possiamo aggiungere che non è possibile progettare qualcosa con il computer, è solo possibile condurre test su ciò che già si conosce. Quello che strumenti come la modellazione al computer effettivamente permettono di fare è di rifinire il progetto usando analisi diverse e aiutare a risparmiare molto tempo per questioni progettuali.

BF È vero. Come hai detto, quindi, abbiamo sempre più strumenti per la parte ingegneristica del progetto ma il punto è che si può avere molti esiti dall'analisi, ma c'è pur sempre bisogno di qualcuno che capisca come mettere insieme tutti i pezzi. Questa è la ragione per cui, inoltre, bisognerebbe usare gli strumenti dall'inizio del processo di progettazione e ottenere immediatamente un feedback che potrebbe influenzarla molto

Architects for a long time have been making physical models: it is just an extension of that. However some of the more sophisticated models are expensive in terms of time and expertise, and I think we are reaching limits.
Particularly in terms of what the professional industry will accept at the moment. We all know that there are only certain jobs where we can actually invest in this. Just think about competitions and bidding process, that mean limited time, large constraints on resources...
Somehow, the team then needs guidance from experience to steer them in the right direction, but there may not be the opportunity for the detailed modelling.

MCA So it is not only a matter of tools.

AG In any analysis if you don't understand the basic principles you will not get the right answer regardless of how big the computer is, or how good the software is. We use experience and practice as well as modelling techniques, even though one certainly doesn't compensate for the other. The most sophisticated tool in the hands of a student isn't necessarily going to give you the right answer.

MCA We can add that you can't design something with a computer, you can simply test what you basically already know. What tools such as computer modelling really enable you to do is refine the design using quite complicated analysis and help you save a lot of time on design issues.

BF It's true. As you said, then, we have more and more tools for the engineering part of the project but the point is, you can have a lot of output from analysis, but you still need somebody who understands how to put all the pieces together.
That's the reason why, also, you should use tools right from the beginning of the design process to get feedback immediately which may influence it very

rapidamente.

MCA Ciò significa anche che dovrebbe esservi una responsabilità condivisa relativamente al progetto.

BF In realtà, a mano a mano che ci dirigiamo verso edifici nei quali forma e struttura stesse contribuiscono al controllo ambientale, il modo in cui l'edificio funziona, e come ognuno percepisce come l'edificio funziona, è qualcosa che va condiviso fra architetto e ingegnere, o probabilmente dall'intero team di progettazione.

MCA ... in modo che la progettazione integri le esigenze del progetto, siano esse in termini di struttura, ambiente o di risparmio energetico... Al momento, specialmente in Italia, si discute molto per quel che riguarda il controllo del lavoro ingegneristico. Si pensi alla Facoltà di Scienze Naturali di Cipro, dove Alistair ha suggerito di utilizzare un lago d'aria e noi eravamo profondamente convinti della forma dell'edificio e delle corrispondenti strategie. Si pensi alla ricerca PDEC... l'aria all'interno di un edificio è propriamente "architettonica" nel senso che quando si parla di flussi d'aria condotti passivamente attraverso edifici sono la forma dell'edificio, la geometria, la dimensione e la disposizione delle aperture, e il rapporto fra questi elementi, a definire lo schema e il volume.

A Cipro è stato come se l'architettura prendesse il posto dell'ingegneria, e quello è proprio il punto chiave.

AG Vi sono due fattori che fondamentalmente conducono l'aria attraverso un edificio ed entrambi possono essere influenzati dall'architettura: la temperatura e la differenza di pressione. La temperatura muove il flusso d'aria. Al cambiare della temperatura cambia anche la densità dell'aria con conseguenza che l'aria calda, più leggera, sale e l'aria fredda più pesante scende, generando così movimenti d'aria. Il secondo fattore è la pressione ovvero, in pratica, il vento. Le differenze di pressione fanno sì che l'aria fluisca dalle zone di alta pressione a quelle di bassa pressione. La forma degli spazi all'interno dell'edificio e le aperture verso

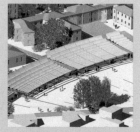

quickly.

MCA It also means that responsibility for the project should be shared.

BF Actually, as we move to buildings in which the form and fabric of the building themselves are contributing to environmental control, then the way the building works, and how everybody understands how the building works, is something which is shared between architect and engineer, or maybe the whole design team

MCA ... so that design integrates the project's needs, whether in terms of structure, environment, energy saving... Now, especially in Italy, there is a lot of discussion about the issue of control on the engineering work. Take for example the Faculty of Natural Science building in Cyprus. Alistair suggested using an air-lake and we were deeply convinced of the shape of the building and the corresponding strategies. In the PDEC research project the air inside a building is very architectural in the sense that when we're talking about passively driven air-flow through buildings, it is the building form, the geometry, the size and disposition of openings, and the relationship between them that defines the pattern and volume flow rate. In Cyprus it was as if the architecture overlapped the engineering. That is really the key point.

AG There are two things which fundamentally drive air through a building and both can be affected by the architecture: temperature and pressure difference. Temperature drives the airflow. As the temperature of the air changes so does its density causing the lighter warm air to rise and heavier cold air to sink generating air movement. The second thing is pressure, which is basically wind. Pressure differences cause the air to flow from high pressure to low pressure. The shape of the spaces within the building and outside openings can influence either one or both of those factors to change the way

l'esterno possono influenzare uno o entrambi questi fattori così da cambiare il modo in cui l'aria si muove nell'edificio. L'idea del lago d'aria è che l'aria più fredda viene a trovarsi sempre alla base, perciò la base di un edificio è a temperatura più bassa di qualsiasi altra zona. L'uso di questo concetto nella progettazione per Cipro ha reso possibile accrescere il benessere e ridurre il consumo energetico necessario per il raffrescamento.

BF Ma possiamo anche andare oltre e dire che è parimenti essenziale che i clienti siano coinvolti, in specie nella fase di definizione delle strategie di controllo, in termini di cosa è giusto per loro.

AG Sì, questo è un punto molto importante. Una delle cose che abbiamo potuto in parte sperimentare è l'utilizzo di controlli per l'interfaccia utente. La gente desidera avere un legame maggiore con l'ambiente e vuole poter modificare il proprio ambiente. Una delle cose su cui recentemente abbiamo lavorato è mandare messaggi alla gente sui loro PC, messaggi come "Perché non apri la finestra ora? Sarebbe la miglior cosa da fare". In tal modo i controlli divengano parte di un meccanismo globale. E non è nulla di tanto sofisticato. Penso che idee del genere potrebbero contribuire a dare la sensazione di essere maggiormente in controllo del proprio ambiente.

MCA Intendi dire che le persone devono essere integrate fin dall'inizio e durante la progettazione. Riteniamo che tutto ciò che è troppo sofisticato in termini di controllo è destinato a fallire, a meno che non ci si trovi in una situazione in cui le persone sono abituate ad avere a che fare con controlli complicati. Quelle che a noi sembrano sequenze di controllo relativamente dirette e semplici non sono necessariamente tali per gli utenti nel momento in cui un edificio viene consegnato. In alcuni progetti è accaduto che gli utenti non capivano effettivamente il funzionamento del complesso, così che molti dei vantaggi possibili non hanno avuto effetto. Credo che questa sia per noi una grande lezione.

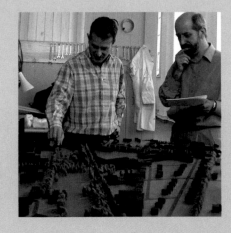

the air moves through the building. The idea of the air lake is simply that air that's colder than the surrounding always sits at the bottom of the space. Hence the bottom of the building is at a lower temperature than it is everywhere else.
Utilizing this fact in the design of the University of Cyprus increased comfort and reduced the energy necessary for cooling.

BF *Yes. But we can go further, and say it's equally crucial for the clients to be involved, especially at the stage of defining the control strategy, which should be defined in terms of what is right for them.*

AG *Yes, that is a really important point. One of the things that we have been experimenting with a little, and talking about, is the employment of user interface controls. People want to have much more connection with the environment and they like to be able to change their own environment. One of the things that we've been looking at recently is giving people messages on their PCs, e.g. "Why don't you open the window now? That would be the best thing to do". You make controls part of an overall suggestion mechanism. It is not something that's highly sophisticated. I think ideas like this might help to generate feeling of being more in control of ones environment.*

MCA *You mean people must be involved from the beginning and during the entire design process. We think that anything that is too sophisticated in terms of control is almost bound to fail unless it is in a situation where people are really used to dealing with complicated controls. What might seem to us to be relatively straightforward and simple control sequence is not necessarily so to the users. It has happened that once a building was handed over, the users didn't understand how it was to be operated and a lot of the benefits which should have been there weren't realised. I think that this is a big lesson for us to learn.*

Andrew Marsh

È ricercatore alla Scuola di Architettura del Galles - Università di Cardiff. Le aree di suo recente interesse includono lo sviluppo di vari software di progettazione ambientale, dotati di strumenti per l'analisi della progettazione dell'ombreggiamento, dell'accesso solare, della psicometria, del comfort, del rumore ambientale, dell'acustica degli ambienti, delle prestazioni termiche e della simulazione dell'illuminazione (Ecotect software). Ha sviluppato uno strumento per la valutazione del ciclo di vita dei materiali (LCAid).

Is a Research Fellow at the Welsh School of Architecture - Cardiff University, and his recent areas of interest have included the development of a range of conceptual environmental design software, including tools for the analysis of shading design, solar access, psychrometrics, human comfort, environmental noise, room acoustics, thermal performance and lighting simulation (e.g. ECOTECT software). He also developed a Life-Cycle Assessment tool (LCAid) as part of research carried out for the Department of Public Works and Services in Sydney.

Huw Jenkins

È ricercatore associato e manager del Laboratorio ambientale alla Scuola di Architettura del Galles - Università di Cardiff. Sta conducendo la sua ricerca presso il Laboratorio ambientale e la galleria del vento, studiando gli effetti del vento sulla progettazione con ventilazione naturale, gli ambienti lavorativi salubri e il monitoraggio di abitazioni a basso consumo energetico.

Is a Research Associate and Environmental Laboratory Manager at the Welsh School of Architecture - Cardiff University. He is developing his research at the Environmental Laboratory and Wind Tunnel, studying the effects of wind on natural ventilation design, healthy office environments, and the monitoring of low energy housing with particular interest in passive solar design.

Alistair Guthrie

È ingegnere meccanico e direttore di Ove Arup & Partners, ed è stato fino al 1989 direttore di Ove Arup & Partners sin California. Ha ampia esperienza di lavoro in team multidisciplinari per la progettazione e supervisione dei servizi in progetti di edifici in Inghilterra, Italia, Francia, America e Giappone; un'esperienza che include non solo un dettagliato lavoro di progettazione nei servizi meccanici ma anche lo studio della fisica degli edifici e dell'illuminazione naturale, analisi dei flussi d'aria e la creazione di microclimi.

Is a Mechanical Engineer and a Director of Ove Arup & Partners and was until 1989 a Director of Ove Arup & Partners, California. He has wide experience of working in multidisciplinary teams on the design and supervision of services in building projects in England, Italy, France, America and Japan. This experience includes not only detailed design work in mechanical services but also building physics, energy studies, daylighting, air movement analysis and the creation of microclimates.

Brian Ford

È un architetto e consulente di progettazione ambientale ed è attualmente direttore dell'Istituto di Architettura e professore di Architettura bioclimatica all'Università di Nottingham (UK). Ha progettato assieme ad Alan Short l'edificio con raffrescamento passivo per la Farsons Brewery a Malta (primo premio, International Low Energy High Architecture Award, 1991) e l'edificio Queens a ventilazione naturale per la De Monfort University (UK Green Building of the Year, 1995).

Is an architect and environmental design consultant, and is currently Director of the Institute of Architecture and Professor of Bioclimatic Architecture at the University of Nottingham (UK). Co-designer with Alan Short of the passively cooled Farsons Brewery building in Malta (1st International Low Energy High Architecture Award, 1991), and of the naturally ventilated Queens building for De Montfort University (UK Green Building of the Year, 1995).

Pdec

Research project _ Progetto di ricerca

CATCH#1

TR#2

Pdec
Progetto di ricerca

In questo testo è descritto il lavoro intrapreso dallo Studio Mario Cucinella Architects (MCA) come parte di un team europeo multidisciplinare di ricerca per lo studio dell'applicazione del sistema di raffrescamento evaporativo passivo a discendenza (Passive Downdraught Evaporative Cooling Pdec) in edifici per uffici. I partner per la ricerca sono stati, oltre a MCA, Università di Màlaga, Brian Ford & Associates, Conphoebus, De Montfort University, Microlide srl. Il progetto è stato parzialmente finanziato dalla Commissione Europea, nell'ambito del programma JOULE II. Lo scopo della ricerca è stato quello di integrare la competenza di architetti, ingegneri e industriali al fine di sviluppare un prototipo Pdec che potesse costituire un'alternativa realizzabile rispetto all'aria condizionata per edifici situati in zone con clima caldo secco. Nell'intraprendere questo progetto di ricerca, la volontà è stata quella di esplorare come la progettazione architettonica può essere impiegata per rispondere ad esigenze di ricerca scientifiche e tecniche. Di seguito sono descritti gli obiettivi della ricerca, la progettazione architettonica e gli innovativi risultati ottenuti.

Schema tradizionale distribuzione impianti e schema distribuzione aria edificio Pdec

Sketch comparing air distribution in a typical mechanically cooled building and a PDEC building

Pdec
Research project

Described here are the architectural tasks undertaken by Mario Cucinella Architects (MCA) as part of a multidisciplinary European research team investigating the application of Passive downdraught evaporative cooling (PDEC) in non-domestic buildings. The research partners were: MCA, Universidad de Màlaga, Brian Ford & Associates, Conphoebus, De Montfort University, Microlide srl. The project has been partly funded by the European Commission under the JOULE II Program. The intention of the research was to bring together the expertise of architects, engineers and industrialists to develop a PDEC prototype that would be a viable alternative to air conditioning in buildings located in hot dry climates. Our desire in undertaking this research project was to explore how architectural design can be used to address scientific and technical research issues. Here are detailed the research objectives, the architectural design process and the innovative results achieved.

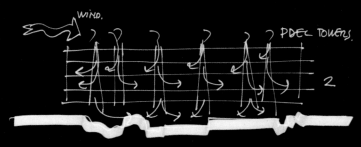

Vaporizzatore / *Microniser*

L'obiettivo della ricerca architettonica è stato quello di determinare se Pdec sia un sistema che può essere installato in qualsiasi edificio o se invece esista un "edificio Pdec", ovvero tale che la sua forma è determinata dal fenomeno Pdec. L'approccio del team al lavoro di ricerca ha dato rilievo all'interazione creativa fra le varie discipline al fine della progettazione architettonica. Il lavoro di progettazione, la sperimentazione e la valutazione delle prestazioni dell'edificio sono stati condotti come parte di un processo integrale di collaborazione. Gli specialisti consultati includevano un ingegnere aerodinamico, specialisti di illuminazione naturale, un laboratorio con galleria del vento, un paesaggista e un esperto di layout d'uffici.

I quattro compiti principali di MCA per la progettazione architettonica (progettazione dell'edificio sperimentale, progetto di un nuovo edificio in Italia, studio di dettaglio di Pdec e guida della progettazione architettonica) sono qui descritti con particolari riguardanti il lavoro di ricerca condotto ed i risultati raggiunti.

L'edificio sperimentale

Progetto del prototipo

Il raffrescamento evaporativo passivo a discendenza è una tecnica già usata per secoli in alcune parti del Medio Oriente, in particolare in Iran e Turchia. In tali usi, il sistema di captazione del vento guida l'aria esterna sopra vasi in terracotta riempiti

abbassamento della temperatura prima dell'ingresso dell'aria all'interno dei locali. Il progetto di ricerca Pdec mira ad applicare questa tecnica tradizionale a edifici contemporanei. Il primo passo nella ricerca è consistito nella progettazione e nella costruzione di un edificio sperimentale in scala 1:1 che rappresentasse l'applicazione di un sistema Pdec a una sezione di un tipico edificio per uffici. Realizzato e monitorato nel sito Conphoebus a Catania, l'edificio sperimentale era costituito da una torre di 3x3 m, alta 16 m, accoppiata a due unità di prova rappresentanti gli spazi per uffici sui lati nord e sud della torre. Le facciate interne ed esterne delle unità sono state progettate con dodici aperture dotate di cerniere modificabili in modo da permettere varie configurazioni d'apertura. La facciata sud era ombreggiata in modo da evitare problemi di surriscaldamento.

Lo scopo della torre era quello di catturare "passivamente" l'aria e creare un lento e uniforme flusso diretto attraverso i vaporizzatori di raffrescamento. La forma e l'aerodinamica dell'interno della torre in corrispondenza dell'ingresso dell'aria sono state valorizzate come elemento progettuale significativo; per questa ragione sono stati progettati tre componenti speciali per controllare il flusso d'aria: un captatore di vento, un riduttore di turbolenze e lamelle di ventilazione per controllare la portata d'aria in ingresso. Le lamelle servono per controllare la portata d'aria in ingresso e per chiudere la torre in caso di forte vento. Il captatore di vento cattura l'aria e la conduce dentro la torre. Il componente riduttore di turbolenze è stato progettato al fine di ridurre la turbolenza dell'aria in ingresso e per dirigere un

to contemporary buildings. The first step in the research process was to design and construct a full scale Experimental building that would represent the application of a PDEC system to a section of a typical office building. The building was built and monitored on Conphoebus' site in Catania. The Experimental building consisted of a 3x3x16 m high tower, with two test cells representing office spaces on the north and south sides of the tower. The internal and external façades of the cells were designed with twelve openings with modifiable hinges to allow varied configurations. The south façade was shaded to avoid problems of solar gain.

The purpose of the tower was to passively capture air and create a smooth uniform slow-moving flow directed across the cooling micronisers. The form and aerodynamics of the air inlet tower interior was highlighted as an important design issue. For this reason three special components were designed to control the airflow: a wind-catcher, an "air straightener" and louvers at the air inlet to control the amount of air entering the tower. The louvers serve to control the amount of air entering the tower and to close it off in times of strong wind. The wind-catcher captures air and conducts it down into the tower. The air straightener component was designed to reduce the turbulence in the incoming air and to direct a uniform flow across the micronisers. These components working together allow a better control of the air movement and distribution in

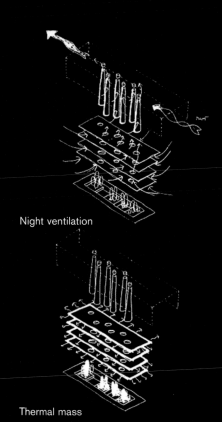

Night ventilation

Thermal mass

flusso uniforme attraverso i vaporizzatori. Il lavoro combinato di questi componenti permette un miglior controllo del movimento d'aria e della sua distribuzione all'interno dell'edificio.

Vari tipi di lamelle, captatori e riduttori sono stati progettati e sottoposti a prove nella galleria del vento. Per condurre le prove sono stati costruiti prototipi in plexiglas che consistevano in una torre che poteva venire montata con differenti teste e riduttori. È stato preparato un protocollo sperimentale per mettere a confronto le varie combinazioni. Sono stati progettati e testati quattro tipi di captatori di vento (simmetrico e asimmetrico, poco e molto curvato), tre tipi di riduttori (a griglia orizzontale, "tubo di Venturi" 1. stretto e 2. ampio) e tre tipi di lamelle (orizzontale, verticale 1. a grande distanza e 2. a distanza ravvicinata) sono stati progettati e su di essi sono state condotte le prove.

Prove con il fumo hanno dimostrato piuttosto chiaramente l'efficacia di ciascuna componente e la combinazione più efficiente si è rivelata essere quella con feritoie verticali a distanza ravvicinata, captatore di vento simmetrico con curva poco pronunciata combinato con un riduttore di turbolenze di tipo "Venturi" stretto. La progettazione di questi componenti è stata quindi sviluppata nel dettaglio per essere applicata all'edificio sperimentale.

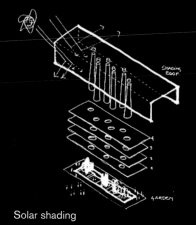

Solar shading

Pdec system

the building. Different louvers, wind-catchers and straightener were designed and tested in the wind tunnel. Plexiglas prototype models were made for testing that consisted of one tower that could be mounted with different heads and straighteners. An Experimental Protocol was prepared for the comparison between the different combinations. Four types of wind-catchers were designed and tested (symmetrical and asymmetrical with shallow curves and deep curves) three types of straightener (horizontal grill, Venturi form with 1. a narrow constriction and 2. a wide constriction) and three types of louvers (horizontal, vertical 1. widely spaced and 2. closely spaced).

Visual smoke tests showed quite clearly the effectiveness of each component and the most efficient combination was found to be vertical closely spaced louvers, a symmetrical wind-catcher with a shallow curve combined with a Venturi-type straightener with a narrow constriction. The design of these components was then developed and detailed and constructed in the Experimental building.

Progetto per un nuovo edificio in Italia

L'obiettivo di questo compito è stato quello di progettare un nuovo edificio a Catania, per applicazione di un sistema Pdec che permettesse di valutarne le prestazioni. Il progetto è stato condotto in tre fasi: preparazione di un programma; proposte di progettazione intermedie e proposte di progettazione definitive.

Catania è stata scelta come sito per l'edificio, in modo da sfruttare al massimo i dati climatici forniti da Conphoebus e i dati accumulati grazie alle prove relative all'edificio sperimentale. È stato preparato un rapporto per un edificio per uffici che rispondesse ai requisiti spaziali e funzionali standard del mercato. Il primo passo è stato pertanto uno studio sulla tipologia dell'edificio per uffici e sono stati stabiliti alcuni criteri generali per l'edificio (dimensioni minima e massima, indicatori di efficienza dell'edificio e standard di ventilazione e illuminazione).

L'edificio doveva essere alto quattro piani e ospitare uffici, un centro per conferenze e un atrio centrale per un totale di 4.000 m². L'approccio alla progettazione dell'edificio è stato orientato verso un'architettura di qualità e non invasiva per l'ambiente, con materiali di costruzione di facile manutenzione, non dannosi per l'ambiente e, soprattutto, in grado di migliorare la prestazione tecnica del sistema Pdec.

Progetto intermedio: la soluzione "ad atrio"
Lo scopo di questa fase del progetto è stato quello di identificare quali zone

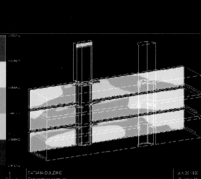

New build design (Italy)
The application of PDEC to an office building design
The objective of this task was to design a new building in Catania, Italy that would demonstrate the application of a PDEC system and allow performance qualifications. The design was undertaken in three stages: preparation of a realistic brief, interim design proposals and final design proposals.
It was decided to site the building in Catania so that maximum use could be made of the climatic data provided by Conphoebus and of the data accumulated from the tests in the Experimental building. A brief was developed for an owner-occupied office building that should respond to standard market demands for spatial and

dell'edificio servire con il sistema Pdec e sviluppare il meccanismo per distribuire l'aria raffrescata nei vari ambienti. La proposta iniziale è stata quella di un edificio con un atrio centrale dove una massa d'aria potesse essere raffrescata e in seguito distribuita nei vari uffici: una soluzione che sembrava appropriata per il sistema Pdec, per controllare il vento ed il flusso d'aria, il ricambio d'aria e l'illuminazione naturale. L'edificio consisteva in tre elementi principali: l'atrio e il tetto; il blocco uffici, la facciata e l'auditorium sotterraneo; le torri.

L'interazione fra questi elementi dava origine allo schema funzionale e formale dell'edificio. L'atrio aveva due funzioni principali: innanzitutto fornire un volume d'aria raffrescata con sistema Pdec e in secondo luogo portare la luce naturale agli uffici. Il tetto dell'atrio doveva fornire ombra e nello stesso tempo regolare l'aria immessa per il sistema Pdec. L'aria in ingresso veniva raffrescata da vaporizzatori collocati a livello del tetto. La facciata interna, verso l'atrio, era permeabile, così da permettere il movimento dell'aria attraverso i vari uffici. Un doppio rivestimento esterno ("doppia pelle") sarebbe servito a eliminare l'aria di scarico e a consentire la ventilazione naturale in caso di condizioni esterne favorevoli.

La soluzione "ad atrio" presentava difficoltà in termini di efficienza e controllo del sistema Pdec. È risultato difficile gestire il volume di aria fresca e la distribuzione dell'aria fra l'atrio e gli uffici; era necessario raffrescare un consistente volume d'aria anche nei casi di bassa richiesta di raffrescamento o in cui di fatto la richiesta era diversa nei vari uffici. Era difficile controllare il movimento dell'aria

m/s
7.36
6.13
4.90
3.68
2.45
1.23
0.00

24.7.97: 1300hrs

Simulazione CFD del comportamento del vento all'interno del captatore del vento. Nell'altra pagina, simulazioni CFD: distribuzione della temperatura dell'aria e velocità dell'aria

CFD simulation of air movement in the wind-catcher Facing page, CFD simulations: distribution of air temperature and air speeds

Interim design: the atrium solution

The objective of the interim design phase was to identify the zones of the building to be served by PDEC and develop the mechanism to move the PDEC cooled air to the spaces. The initial proposal was for a building with a central atrium where a body of air could be cooled and then distributed through the office spaces. This seemed to be an appropriate solution for PDEC, for controlling the wind and the airflow, fresh air changes and natural lighting. The building consisted of three major elements: the atrium and roof, the office block the façade and the underground auditorium and three towers. The interaction between these elements created the functional and the formal scheme of the building. The atrium had two main functions, firstly to provide a volume of cooled PDEC air and secondly to bring natural light to the office spaces. The atrium roof had to provide shade and at the same time regulate the air intake for the PDEC system. The incoming air was cooled at roof level by micronisers. The internal façade, towards the atrium, was permeable to let air move through into the offices. The double external skin served to extract exhaust air and to allow natural ventilation when external conditions were suitable. This atrium solution presented difficulties in terms of efficiency and control of the PDEC system. It was difficult to manage the cool air volume and the distribution of the air between the atrium and the office spaces. A large volume of air needed to be cooled even at times when the cooling demand was low or varied between

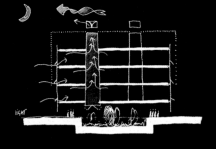

negli spazi dei piani più bassi e di ottenere un flusso d'aria uniforme attraverso gli uffici.

La tipologia "ad atrio", inoltre, era inefficiente in termini di costi di costruzione e di superfici utilizzabili, riducendo il rendimento complessivo del progetto.

Queste osservazioni hanno portato a riconsiderare l'approccio al progetto e ritornare al quesito iniziale (esiste un "edificio Pdec", un edificio la cui forma è determinata dal fenomeno Pdec?) e a riesaminare quanto appreso con il progetto dell'edificio sperimentale. Quando i vaporizzatori nebulizzano acqua nell'aria calda secca si crea una colonna di aria raffrescata discendente.

Questo fenomeno era stato sfruttato nell'edificio sperimentale ed è divenuto il punto di partenza per la revisione progettuale del nuovo edificio, che, invece di un atrio centrale e di un volume di aria fresca, ha un certo numero di torri Pdec che lo attraversano verticalmente.

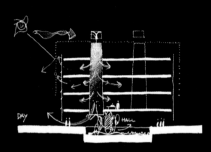

Il sistema presenta una serie di vantaggi rispetto alla soluzione "ad atrio":

- le torri Pdec combinano e sfruttano insieme i principi del raffrescamento evaporativo e l'effetto della discendenza;
- è possibile raffrescare aree diverse dell'edificio in tempi diversi, rispondendo alle effettive necessità;
- ciascuna torre può essere regolata in modo da fornire il potere di raffrescamento richiesto per ogni area nelle immediate vicinanze della torre stessa. Il sistema Pdec in ogni torre può essere attivato o disattivato a seconda

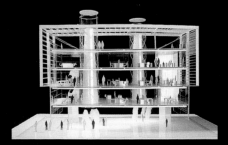

different office spaces. It was difficult to control the movement of the air into the lower floor spaces and to achieve uniform air speeds across the office spaces. The atrium typology was also inefficient in terms of the construction costs and useable floor area thus decreasing the overall sustainability of the design. These observations resolved us to reconsider our approach to the design and return to the initial research question – "is there a PDEC building, a building whose form and expression is derived from the PDEC phenomenon?" – and to re-examine what was learned through the design of the Experimental building. When the micronisers spray water into hot dry air a plume of cool downward moving air is created. This phenomenon was exploited in the Experimental building and became the starting point for the revised new building design. Instead of having a central atrium and a volume of cooled air, the building has a number of PDEC towers crossing the building vertically.

This system has a number of advantages over the atrium reservoir approach:

- the PDEC towers combine and exploit the concepts of evaporative cooling with the downdraught effect:
- it is possible to cool different areas of the building at different times to satisfy its real needs;
- each individual tower can be defined to provide the cooling power required for each area immediate to the tower. The PDEC system in each tower can be

delle esigenze, raffrescando quindi solo la quantità di aria richiesta dalla zona servita da una determinata torre. Ciò significa che il grado di raffrescamento può essere controllato così da rispondere alla domanda variabile in ogni zona dell'edificio;

- il sistema di gestione dell'edificio può essere più accurato grazie all'aumentata "sensibilità" del sistema di raffrescamento;

- la luce naturale può essere distribuita permettendo pertanto un aumento della profondità dei piani senza sacrificare il comfort.

Le torri sono state sviluppate come elemento architettonico e ambientale per fornire non solo raffrescamento ma anche struttura, ventilazione e illuminazione, funzioni che in edifici per uffici vengono generalmente espletate da elementi di servizio diversi. L'edificio è considerato come un organismo naturale che reagisce e si adatta ai cambiamenti esterni in maniera sensibile. Questa nuova strategia permette maggiore sensibilità nei confronti delle diverse esigenze di raffrescamento degli ambienti, mentre la forma più semplice e l'estensione dei piani contribuiscono a ridurre sensibilmente i costi di costruzione e di consumo energetico complessivo.

Lo sviluppo del progetto è stato concentrato sulla valutazione dell'efficienza delle torri di raffrescamento Pdec, definendo la loro dimensione, posizione ed il numero, l'estensione della pianta, la posizione delle aperture, lo schema strutturale, le facciate, il contributo delle torri ai livelli di luce diurna negli uffici e il layout degli uffici stessi.

switched on or off as needed, cooling only enough air as required by the zone served by that tower. This means that the amount of cooling can be controlled to respond to the varying demand in each part of the building;

- the building management system can be more accurate thanks to the increased sensitivity of the system;

- natural light can be distributed allowing an increase in the floor depth without reducing comfort.

The towers were developed as an architectural and environmental element providing not only cooling but structure, ventilation and daylight, functions that in office buildings are generally split into separate service components.

The building is considered as a natural organism that reacts and adapts to external changes in a sensitive way. This new strategy enables greater sensitivity to spatial cooling demands and the simpler shape and deeper plan engenders significant reductions in construction costs and overall energy consumption.

The design development concentrated on evaluating the efficiency of the PDEC cooling towers, defining their size, position and number, the depth of the plan, the position of the openings, the structural scheme, the façades, the contribution of the towers to daylight levels in the offices and the office layout.

L'obiettivo è stato quello di individuare una combinazione in grado di distribuire la portata d'aria in maniera conforme alle esigenze di raffrescamento dei vari ambienti. È risultato che le aperture nella torre con un basso rapporto di forma (larghezza su altezza), pari a circa 0.1, riducevano problemi quali la direzione del flusso d'aria verso l'interno dell'edificio, le differenze esistenti tra i piani superiori

The PDEC tower: Building Performance Assessment

The shape of the towers is derived from the form of the cool air plume. They are cylindrical, 3 m diameter in plan and are glazed creating a smooth conduit for the cooled air. The surface inside the towers is reflective to reflect daylight down in to the building. Early simulations of the tower performance by the Building Performance Assessment team (ESII) confirmed the potential of the towers in terms of cooling, comfort and rational use of energy. A comparison of the preliminary design (atrium) and final design (towers) showed a significant reduction of both peak cooling (25%) and cooling requirements (between 30% and 50% lower). of the hourly, daily and seasonal loads of the different zones of the building as well as cumulative frequency distribution of the cooling loads were calculated. For an internal temperature of 26°C the peak cooling load total was found to be 55.63 W/m² compared to 78.83 W/m² at 26°C in the atrium design. The height of the tower and different alternatives of openings were evaluated using CFD simulations. The objective was to find a combination able to distribute the air flow rates in a consistent way to the cooling requirements of the spaces. It was found that openings in the tower with a low aspect ratio

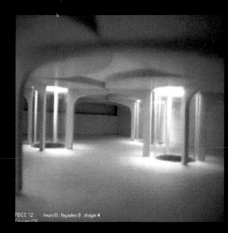

e inferiori e l'esistenza di flussi inversi. L'aumento dell'altezza della torre riduceva ulteriormente la differenza tra le aree richieste per le aperture ai diversi piani. L'impatto del layout sulle condizioni interne è stato simulato utilizzando il programma FLUENT 4.4, che ha chiarito come le torri potevano essere rifinite per garantire l'uniforme velocità dell'aria e la migliore distribuzione della temperatura negli uffici.
La più efficiente configurazione individuata è stata la seguente:

- esclusione degli effetti del vento così da poter considerare pari a zero la velocità dell'aria all'ingresso della torre. Una torre alta 5 m più del tetto permette l'evaporazione completa dell'acqua da parte dei vaporizzatori prima che l'aria raggiunga gli uffici;

- due torri con entrata dell'aria in alto e uscita in basso hanno fornito i migliori risultati in termini di temperatura e distribuzione della velocità dell'aria attraverso i

Risparmio energetico

È stata definita una strategia per raffrescamento e per il riscaldamento aggiuntiva così da "coprire" tutte le stagioni e stabilire il consumo energetico nell'arco dei dodici mesi. I dati risultanti dalle simulazioni sono incoraggianti per quel che riguarda il consumo complessivo dell'edificio, stimato attorno al 15% rispetto a quello di un edificio convenzionale delle stesse dimensioni. Simulazioni hanno inoltre mostrato che la temperatura e la velocità dell'aria erano ragionevolmente uniformi negli uffici.

Struttura dell'edificio

Come parte dello sviluppo della progettazione della torre quale elemento multifunzionale integrato dell'edificio, è stato concepito uno schema strutturale generato dalla geometria delle torri Pdec.
Le solette dei piani poggiano su anelli strutturali, a loro volta sorretti da quattro pilastri di cemento armato in corrispondenza di ciascuna torre. Gli anelli sono connessi orizzontalmente l'uno con l'altro e collegati ai pilastri mediante centine curve di calcestruzzo. Lungo le facciate una serie di colonne sostiene il perimetro. Questo schema concentra tutti gli elementi strutturali attorno alle torri di raffrescamento e la facciata, lasciando la pianta libera da colonne. La torre vetrata viene sorretta da questo sistema strutturale. Due blocchi di servizio alle estremità dell'edificio forniscono solidità strutturale all'insieme. Questo tipo di struttura enfatizza la geometria dell'edificio e sottolinea la continuità organica tra i diversi componenti.

Modello di studio.
Nell'altra pagina,
modello delle torri
di distribuzione
dell'aria e della luce
e pianta dell'edificio
tipo

Study model
Facing page, Model
of the PDEC
cooling towers and
typical floor plan

Energy savings

A strategy for extra cooling and heating was defined to cover all the seasons and to establish the energy consumption over twelve months. The figures resulting from the simulation are encouraging as the overall energy consumption of this building was estimated to be 15% of that of a conventional building of the same size. Simulations also showed that the temperature and air speed was reasonably uniform throughout the office spaces.

Building structure

As part of the development of the tower design as an integrated multifunctional

Layout degli uffici

L'introduzione delle torri Pdec nell'edificio definisce gli spazi e crea aree in grado di soddisfare le moderne esigenze di flessibilità nei luoghi di lavoro. Il progetto del layout è flessibile includendo uffici cellulari, aree di incontro flessibili e aree a open space.

La disposizione finale degli uffici si basa sui seguenti criteri:

- la soluzione a pianta estesa (27 m di profondità) permette un miglior uso dello spazio e maggiore flessibilità. Le torri Pdec forniscono passivamente livelli di comfort termico e visivo che generalmente non è possibile trovare in edifici a pianta profonda;

- la torre Pdec crea un'unità modulare che fornisce struttura, illuminazione, ventilazione e raffrescamento. Questo elemento ospita la maggior parte degli impianti dell'edificio, permettendo di aumentare la superficie effettivamente utilizzabile per gli uffici;

- le aree di circolazione e quelle condivise sono concentrate nella parte centrale della pianta, fra le torri;

- viene utilizzata una distribuzione a pianta aperta, con gli uffici chiusi lungo le facciate e quelli più flessibili (hot desking, desk sharing) lungo l'asse centrale.

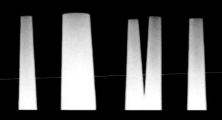

Office layout

The introduction of the PDEC towers into the building defines the spaces and creates areas that can respond to changing spatial needs in today's workplace. The layout design is flexible so as to include cellular office spaces, flexible meeting areas and open plan desk areas.

The final office layout is based on the following criteria:

- the deep-plan solution (27 m) allows better use of space and more flexibility. The PDEC towers passively provide levels of thermal and visual comfort not usually found in deep plan buildings;

- the PDEC tower creates a modular unit providing structure, lighting, ventilation and cooling. This element accommodates most of the building services, therefore increasing the usable surface area;

- circulation and shared areas are concentrated in the central part of the plan between the towers;

- an open plan distribution is used, with the permanent working desks along the façades and the more flexible ones (hot desking, desk sharing) on the central axis.

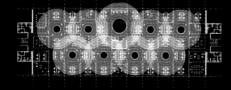

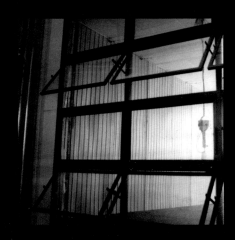

Prototipo in scala 1:1
del sistema della
facciata interna e
sezione longitudinale
dell'edificio tipo

*Internal view of the full
scale experimental
building showing the
façade openings and
longitudinal section of
the new office building*

Studi di illuminazione naturale

Per poter valutare il contributo della torre Pdec relativamente ai livelli di luce naturale negli uffici, MCA ha condotto alcuni studi presso il laboratorio di illuminazione LESO del Politecnico di Losanna in Svizzera.

È stato costruito un modello in scala 1:50 su cui condurre le prove sotto un cielo artificiale. Il modello era costituito da due moduli dell'edificio con diversi tipi di torri intercambiabili e con diversi livelli di riflettenza e trasparenza. È stato preparato un protocollo sperimentale per determinare la posizione dei sensori nel modello e quali test condurre. Le prove sono state svolte su quattro tipi di torre combinati con due tipi di facciata. Sono stati posizionati otto sensori all'interno del modello e uno sul tetto, e le misurazioni sono state effettuate sotto un cielo coperto standard CIE. Il fattore di illuminazione diurna è stato calcolato a partire dai dati ottenuti dai sensori e sono stati confrontati i risultati delle diverse prove.

Dall'analisi dei risultati è stato trovato che le torri contribuiscono ai livelli di luce naturale al centro dell'edificio. La soluzione più efficiente, una torre con 100% di riflettenza a livello del tetto, aumentava il fattore di illuminazione diurna del 10% se confrontata con lo stesso modello senza le torri. Le misurazioni hanno dimostrato l'efficienza delle torri nel ridurre la necessità di illuminazione artificiale, il che significa una riduzione del carico energetico ed un migliore standard di comfort visivo nell'edificio.

Daylighting studies

In order to evaluate the contribution of the PDEC tower to the daylight levels in the office spaces MCA carried out daylighting studies in the Lausanne Polytechnic's LESO lighting laboratory in Switzerland.

A 1:50 scale model was produced for testing under an artificial sky. The model consisted of two modules of the building and interchangeable tower types with different amounts of transparency and reflectance. An experimental protocol was prepared to determine the positions of the sensors in the model and the different tests to be undertaken. Four tower types were tested in combination with two types of façade. Eight sensors were placed inside the model and one on the roof and measurements were taken under a standard CIE overcast sky. The daylight factor was calculated from the data from the sensors and the results of the different tests compared.

From the analysis of the results it was found that the towers did contribute to the light levels in the centre of the building. The most efficient solution, a tower with 100% reflectance at the roof level, increased the daylight factor by 10% compared to the same model without the towers. The measurements have demonstrated that the towers are successful in reducing the need for artificial light, which means a reduction of energy load and a better standard of visual comfort in the building.

Conclusioni

Il nostro obiettivo in questo progetto era quello di sviluppare una metodologia di ricerca architettonica studiando attraverso la progettazione il potenziale di un fenomeno scientifico. L'intento non è stato solo quello di ottenere un sistema Pdec realizzabile ma anche di sviluppare un linguaggio architettonico che potesse reinterpretare in chiave contemporanea soluzioni del passato. Un approccio sistematico e scientifico a un problema tecnico, abbinato ad un processo creativo per il design architettonico, ha portato a un progetto che offre molte possibilità per il futuro della progettazione di edifici per uffici a basso consumo energetico.

Che cosa abbiamo imparato?

Prestazione di raffrescamento

La percentuale di raffrescamento che può essere ottenuta grazie al sistema Pdec dipende dall'umidità relativa dell'ambiente (una temperatura di bulbo bagnato pari a 24°C è il limite superiore). A Malta Pdec può raggiungere circa il 25% del carico di raffrescamento estivo di un ufficio, mentre a Siviglia circa l'85%. Ciò significa che, in pratica, in Europa nella maggior parte dei casi un sistema misto Pdec diretto e indiretto potrebbe venire adottato. In termini di energia Pdec può raggiungere da solo un risparmio di energia elettrica compreso tra 15 e 50 kWh/m² all'anno.

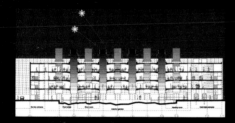

Conclusions

Our desire in this project was to develop a methodology for architectural research by exploring the potential of a scientific phenomenon through design. The intention was to not only achieve a viable working PDEC system but to develop an architectural language that could bridge the gap between historical and contemporary design. A systematic and scientific approach to a technical problem combined with a creative architectural design process has led to a project that opens up many possibilities for the future of office building design.

What have we learnt?

Cooling Performance

The percentage of cooling which can be met from PDEC depends on ambient relative humidity (a wet bulb temperature of 24°C is the upper limit). In Malta approximately 25% of the summer cooling load of an office can be met by PDEC, whereas in Seville approximately 85% of the cooling load can be met by PDEC. In practice this means that in most situations in Europe a hybrid PDEC / cooling coil system would be adopted. In energy terms PDEC alone can achieve savings of electrical energy between 15-50 kWh/m² per year.

Prototipo in scala 1:1
della torre Pdec

*Full scale PDEC
experimental building*

Costi

Si può contare su dati di costo affidabili per alcuni edifici di riferimento.
L'installazione alla Borsa di Malta è costata 115 euro/m² di area trattata con
sistema Pdec, o 177 euro/m² includendo scambiatori e sistemi evaporativi indiretti.
Nell'edificio di Siviglia l'installazione di Pdec è costata 77 euro/m², o 96 euro/m²
includendo scambiatori e sistemi evaporativi indiretti.

Un sistema di raffrescamento misto con Pdec presenta in linea generale un buon
rapporto fra costi e benessere in termini di raffrescamento, mentre un sistema
esclusivamente con aria condizionata è molto più costoso. Esprimendosi in
percentuale di costo per una nuova costruzione, Pdec è dell'ordine del 4-12%, da
confrontare con il 19-23% per l'installazione di un sistema esclusivamente con
aria condizionata. Percentuali che quasi raddoppiano per quel che riguarda il
lavoro di manutenzione.

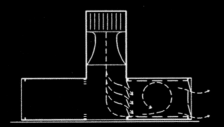

Cost

*We have reliable cost data for a few benchmark buildings. The installation in the
Malta Stock Exchange cost 115 Euro/m² treated floor area for PDEC, or 177
Euro/m² including chillers and cooling coils. In the Seville building the PDEC
installation cost 77 Euro/m², or 96 Euro/m² including chillers and cooling coils.
Typically a PDEC / Hybrid cooling system is comparable in cost with comfort
cooling, whereas full air conditioning is significantly more expensive. Expressed
as a percentage of new build costs, PDEC is in the order of 4-12% compared
with 19-23% for full AC installations. The percentages are approximately double*

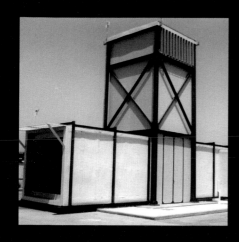

Applicazione ad edifici esistenti

L'analisi di aree campione caratterizzate da predominanza di edifici commerciali in grosse città in Spagna, Italia e Portogallo ha rivelato quale è la proporzione del parco immobiliare che risulta adatta per diversi livelli di intervento con il sistema Pdec. In Spagna, il 35-46% di tutti gli edifici potrebbe ospitare un intervento Pdec. Mentre in Italia si tratta del 22%, del 27% in Grecia e del 33% in Portogallo. Se si includono interventi più consistenti, il 62-82% di tutti gli edifici è adatto per l'applicazione di Pdec. Se implementato, questo sistema potrebbe portare a un risparmio di energia elettrica a livello nazionali dell'1-2,5%.

MCA desidera ringraziare: Ing. Peter Heppel, T.P.E. Ingegneria (Italy), DEGW (Londra), Università di Ancona, Politecnico di Losanna

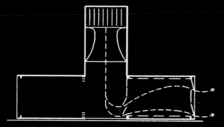

Application to existing buildings

Analysis of sample areas of predominantly commercial buildings in major cities in Spain, Italy and Portugal has revealed the proportion of the building stock which is suitable for different levels of PDEC intervention. In Spain, 35-46% of all buildings are capable of having either minor or intermediate PDEC interventions. This compares with 22% in Italy, 27% in Greece, and 33% in Portugal. If major interventions are included then between 62% and 82% of all buildings are suitable for the application of PDEC. If implemented, this would lead to national savings of 1-2.5% in electrical energy.

MCA wish to thank: Ing. Peter Heppel, T.P.E. Ingegneria (Italy), DEGW

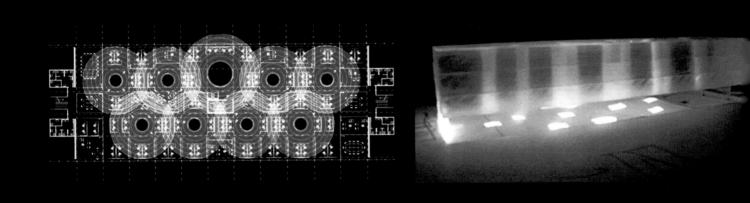

Forlì

Campus universitario _ University campus

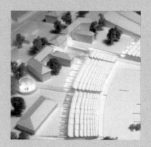

Credits

Location	Forlì, Italy
Year	1998-1999
Commission	International Competition
Client	Comune di Forlì
Gross Floor Area	34.000 m²
MCA Design Team	Mario Cucinella Elizabeth Francis Francesco Bombardi David Hirsch Edoardo Badano Manuela Carli Enrico Contini Giovanna Latis Glenn O'Brien James Tynan
Environmental Strategies	Alistair Guthrie - Ove Arup & Partners

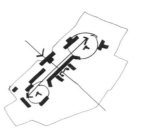

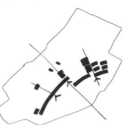

Modello di studio in legno: la trave in legno lamellare porta i pannelli curvi per l'ombreggiamento ed è il supporto per i pannelli fotovoltaici. Nelle immagini piccole, schemi dei nuovi dipartimenti e degli edifici esistenti. Nell'altra pagina, planimetrie generali dell'intervento

Timber study model: the laminated timber beam supports the curved shading panels and the support for the photovoltaic panels. Small sketches, plans of the new departments and existing buildings. Facing page, site plans

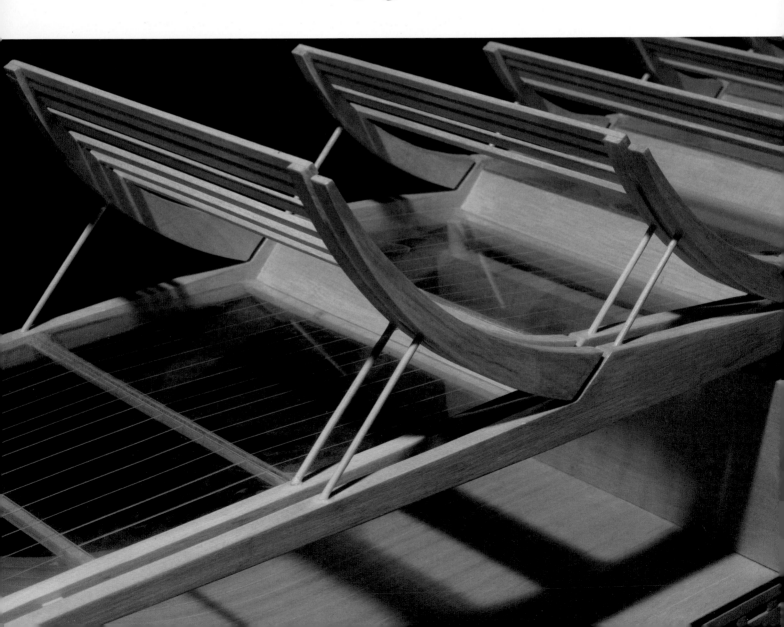

Forlì

Campus universitario

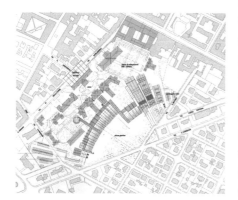

Il progetto risponde a un concorso internazionale indetto dal Comune di Forlì per la conversione del complesso dell'ottocentesco ospedale Morgagni in campus universitario.

In stretto dialogo con il contesto urbano, il sito è stato interpretato come un parco universitario, luogo pubblico d'incontro accessibile. L'intervento è stato concepito per una realizzazione in diverse fasi: il riordino del nucleo ospedaliero originario (già oggetto nel corso del tempo di vari interventi) e degli accessi presenti, la costruzione di nuove volumetrie in luogo di quelle demolite, la conservazione e valorizzazione delle alberature esistenti. I nuovi corpi delle aule, disposte a ventaglio verso il parco e leggermente interrate per ridurre l'impatto visivo, sono strutturati come una grande impronta nel terreno; l'auditorium, sopra la linea di terra, segnala la presenza dell'intervento e definisce la nuova piazza pubblica. La copertura del nuovo edificio, interpretata come "moderatore climatico", è realizzata in legno lamellare con supporti curvati e pannelli fotovoltaici per l'ombreggiamento, mentre lo sviluppo orizzontale su un unico piano assicura il contatto con il suolo dove si effettua lo scambio termico: l'aria che entra – calda in estate e fredda in inverno – attraverso le torri di ventilazione viene temperata in un collettore/lago d'aria sottostante il pavimento e distribuita, riducendo le potenze impiantistiche e ottimizzando l'uso dell'energia nelle mezze stagioni.

Forlì

University campus

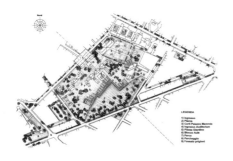

This project derives from an international competition held by Forlì Council for the purpose of converting the nineteenth-century Morgagni hospital into a university campus.

The site has been interpreted as a university park, a public place accessible to all, that is in close dialogue with its urban setting. The intervention is planned for execution in different stages: reorganisation of the original hospital nucleus (which has already undergone numerous alterations over time) and existing entrances; the building of new volumes to replace those demolished; and conservation and enhancement of existing trees. The new lecture halls, designed to fan out towards the park and slightly sunken to reduce visual impact, are structured like a giant footprint on the terrain. The auditorium, above ground level, signals the new intervention and gives character to the new public meeting place. The roof of the new building, intended as a 'climatic moderator', is made of laminated timber with curved supports and photovoltaic panels to provide shade. The single storey horizontal layout ensures contact with the ground and favours heat transfer. The air entering the ventilation towers – hot in summer, cold in winter – is tempered in an air-lake underneath the building and then distributed, reducing plant power and making optimum use of energy during the spring and autumn seasons.

245

Strategie climatiche: l'edificio sviluppato su un solo piano presenta un'ampia superficie di contatto con il suolo dove, in un lago d'aria, avviene lo scambio termico. Sopra, in estate l'aria esterna calda (30-35°C) entra attraverso le torri di ventilazione, passa nel solaio sotto l'edificio e viene raffreddata dal contatto con le superfici a temperature costanti (18°C).
Sotto, in inverno l'aria esterna fredda (3-7°C) viene preriscaldata dal contatto con le superfici interne riducendo così il fabbisogno energetico per il riscaldamento

*Climatic strategies: the single storey horizontal layout provides ample contact with the ground and favours heat transfer by means of an air-lake. Above, in summer hot air (30-35°C) from outside enters the ventilation towers, passes under the floor, and is cooled by contact with surfaces at a constant temperature of 18°C.
Below, in winter cold air (3-7°C) from outside is pre-heated by contact with the internal surfaces, reducing the quantity of energy required for heating purposes*

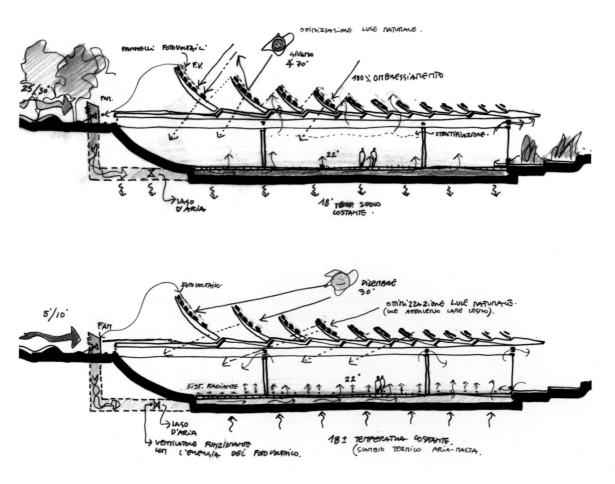

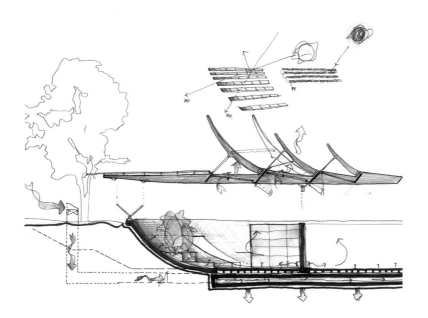

Sezione dell'edificio riservato alle aule didattiche: le grandi travi in legno lamellare sostengono dei supporti curvi per l'alloggiamento dei pannelli fotovoltaici per l'ombreggiamento. Sotto, modello in legno

Section of the building destined for lecture rooms: large laminated timber beams support curved structures for fixing of the photovoltaic shading panels. Below, timber model

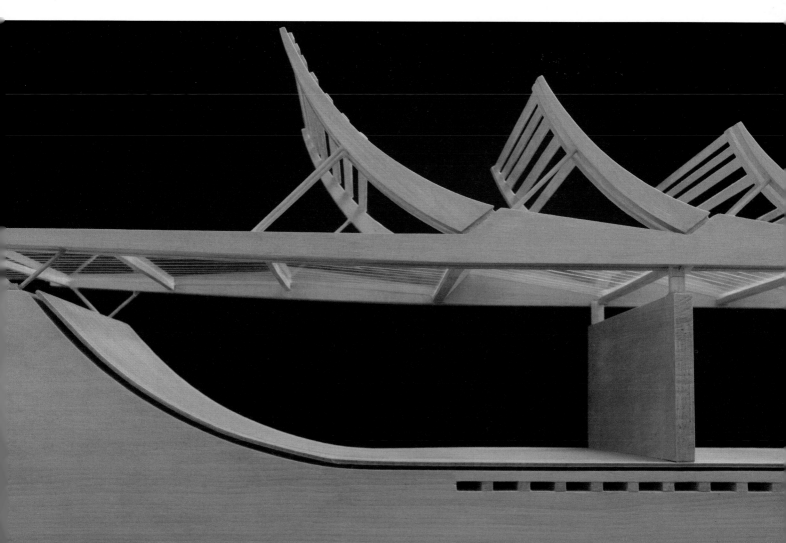

Vista del modello dalla parte del nuovo edificio per le aule didattiche disposte "a ventaglio" verso il parco; gli edifici esistenti conservati sono riservati agli uffici dipartimentali. Nell'altra pagina, sotto, planimetria generale dell'intervento; sopra, modello realizzato durante la prima fase del concorso: l'edificio delle aule è immaginato come una fessura nel parco; a lato, schema di funzionamento della ventilazione naturale

View of the model showing the new lecture-room building, arranged in a fan-shape towards the park; the existing buildings which have been preserved are destined for use as departmental offices Facing page, below, general plan of the project; above, model made during the initial stage of the competition: the new lecture-room building appears as a fissure in the park; facing, diagram showing functioning of natural ventilation

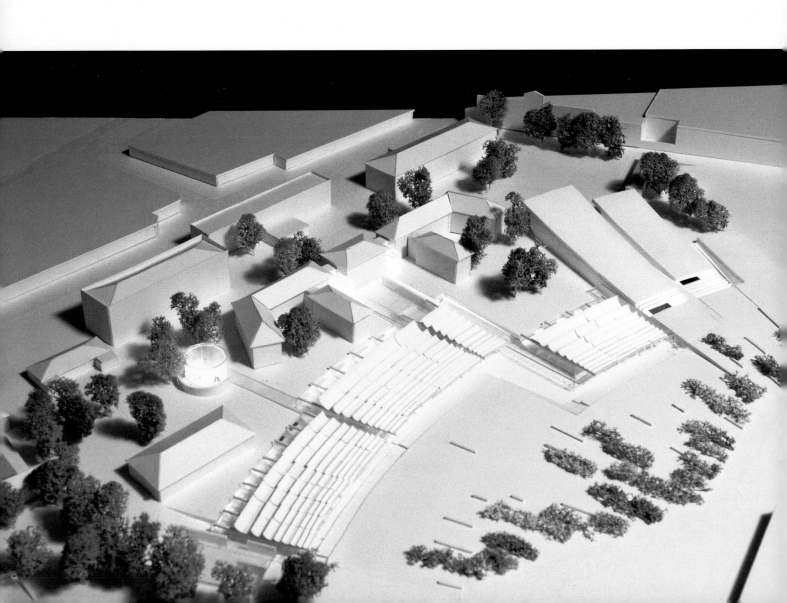

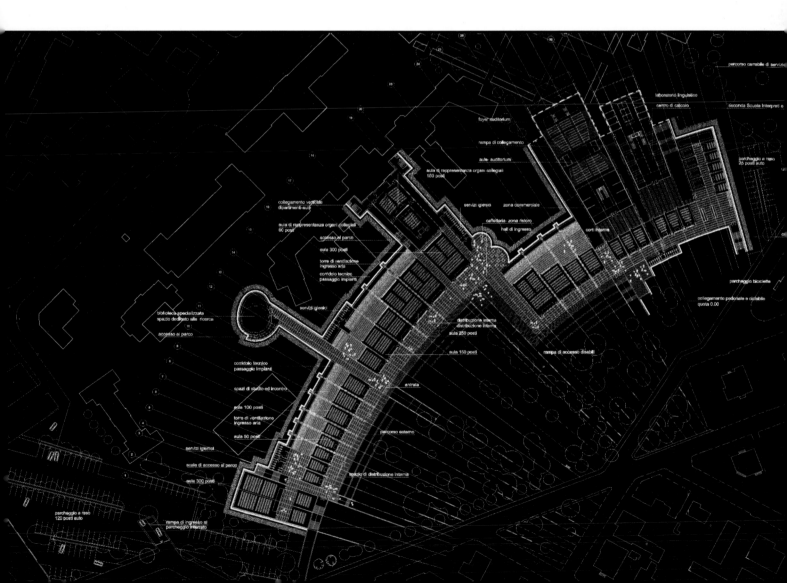

In queste pagine, veduta notturna del modello; in evidenza l'edificio circolare che ospita la biblioteca, con un accesso indipendente dal parco. La nuova piazza pubblica su cui si affaccia l'auditorium. Sotto, un'altra veduta del modello e il concept del progetto: l'edificio è ideato come una grande impronta profonda 2 m, con una copertura che protegge dal sole e regola il clima sottostante

In these pages, views of the model by night; in evidence the circular building housing the library with a separate entrance from the park. The new public square overlooked by the auditorium. Below, another view of the model and the concept of the project: the building is designed as a giant footprint 2 m deep, with protective roofing which provides shelter from the sun and regulates the environment below it

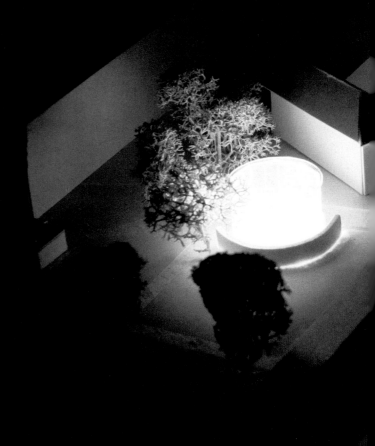

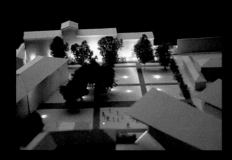

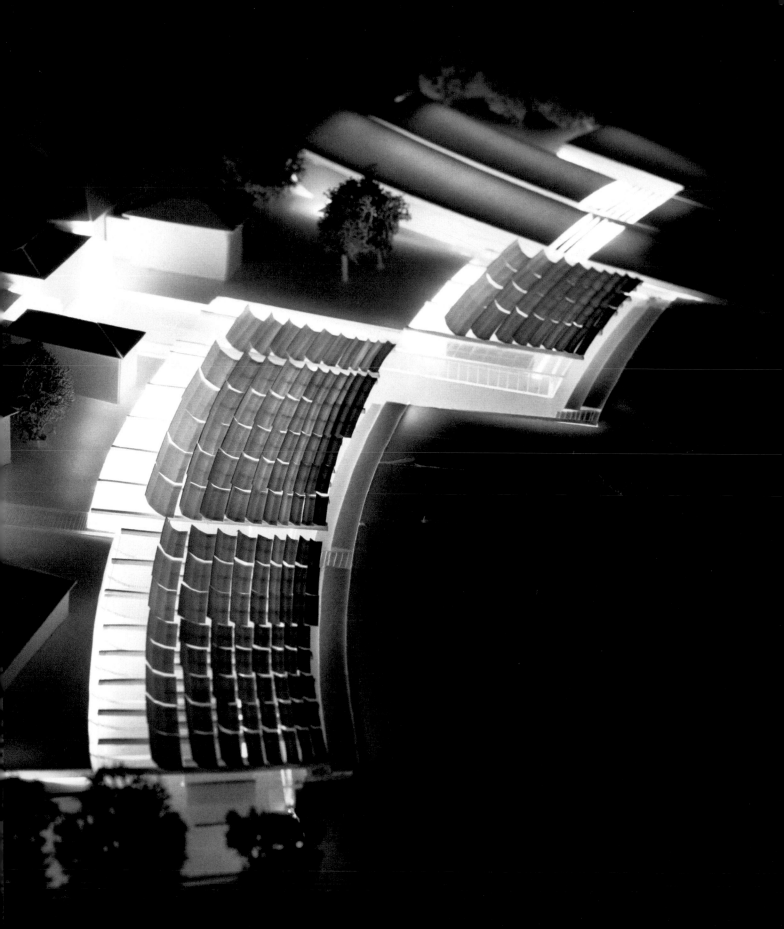

Enea

Parco dell'energia _ Energy park

Credits

Location	Manfredonia (Fg) Italy
Year	2002
Commission	Public
Client	Enea
Gross Floor Area	1.800 m²
Design Team	Mario Cucinella Elizabeth Francis Davide Paolini Cristina Garavelli
	Marco Citterio Alessandra Scognamiglio - Enea

Schizzo della sezione del nuovo intervento con le strategie climatiche (estate). Sotto: prototipo di modulo dei pannelli fotovoltaici per lo sfruttamento dell'energia solare. Nell'altra pagina, il sito Delphos a Manfredonia, con la più grande estensione di pannelli fotovoltaici in Europa; cellule fotovoltaiche.

A sketch section showing climatic strategies for summer. Below, prototype of a module of photovoltaic panels for exploiting solar energy. Facing page, the Delphos site in Manfredonia, with the largest series of photovoltaic panels in Europe; photovoltaic cells

GIUGNO

PV MICROFORATI PER OMBREGGIAMENTO

COLLETTORE SOLARE AD ARIA

PANNELLI FOTOVOLTAICI

a tutte le utenze

LAGO D'ARIA

FAN

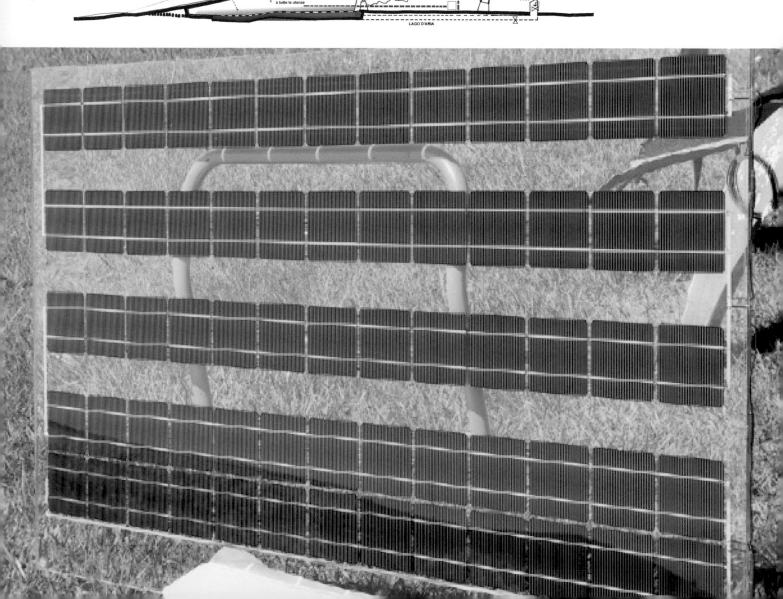

Manfredonia, Delphos
Parco dell'energia

Nato negli anni Ottanta come centro di studio e valutazione tecnico-economica per l'applicabilità di impianti avanzati di elettrificazione di località isolate, il Delphos (Demonstration Electric Photovoltaic System) dell'Ente per le nuove tecnologie, l'Energia e l'Ambiente (Enea) viene ora proposto come un vero e proprio Parco dell'Energia, nel quale la ricerca si integra con la comunicazione e la diffusione delle informazioni. La proposta architettonica trae origine dalla lettura della struttura dei pannelli fotovoltaici del Delphos come una lama adagiata sul pendio che sale dalla pianura verso il Gargano, una sorta d'impronta artificiale che modifica il profilo del paesaggio in un contesto naturale di grande fascino. L'intervento architettonico, in considerazione dell'obiettivo, della particolare forma e dell'orientamento del luogo, sfrutta al massimo le strategie passive e attive per ridurre i consumi energetici. Non potendo la struttura dei pannelli reggere ulteriori edificazioni, i nuovi volumi si sviluppano indipendenti a ridosso del Delphos, al quale sono strettamente collegati. I corpi – che ospitano uffici ricerca, auditorium, sale espositive e aule per la formazione – nascono come modifiche del terreno, in modo da mediare visivamente la variazione di pendenza tra il profilo naturale del paesaggio e quello artificiale; una mediazione sviluppata con linee e livelli differenti e determinata anche dalla volontà di favorire il controllo luminoso degli ambienti e quello energetico del complesso. Il nuovo centro mantiene la sua caratterizzazione di luogo sperimentale e di monitoraggio, nel quale sono state introdotte e combinate applicazioni differenziate, come pannelli fotovoltaici, *ground cooling* e sistemi di illuminazione naturale.

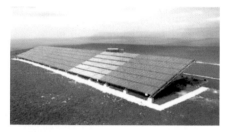

Manfredonia, Delphos
Energy park

The Delphos (Demonstration Electric Photovoltaic System) Centre of the Body for New Technologies, Energy and the Environment (Enea) was developed in the 1980s as a centre for the study and evaluation of the technical and economic applicability of advanced systems of energy production in isolated localities. Today it is to be re-developed as an Energy Park, where research can be integrated with communication and dissemination of information. The architectural concept derives from a reading of the Delphos photovoltaic panels as a blade resting on the hill that rises from the plains up to the Gargano headland, a kind of artificial footprint altering the profile of the landscape in a setting of outstanding natural beauty. In response to the project objectives and the particular formation of the terrain and its orientation, the architectural intervention makes maximum possible use of passive and active strategies for reducing energy consumption. The buildings house research departments, an auditorium, exhibition spaces and teaching rooms, and are conceived as modifications of the landscape. They act as a visual mediation between the difference in incline of the natural and artificial forms; a mediation developed along differing lines and levels and determined in part by the desire to facilitate the control of light and energy throughout the complex. The new Centre preserves its nature as a place of experimentation and monitoring to which are added differentiated applications such as photovoltaic, ground cooling, and natural lighting systems.

Modello di lavoro
con la distribuzione
delle attività e delle
destinazioni d'uso;
nelle immagini
piccole, tipologie di
cellule al silicio con
diverse colorazioni

*Working model
showing distribution
of activities and
uses; small figures,
different coloured
silicon-cell
typologies*

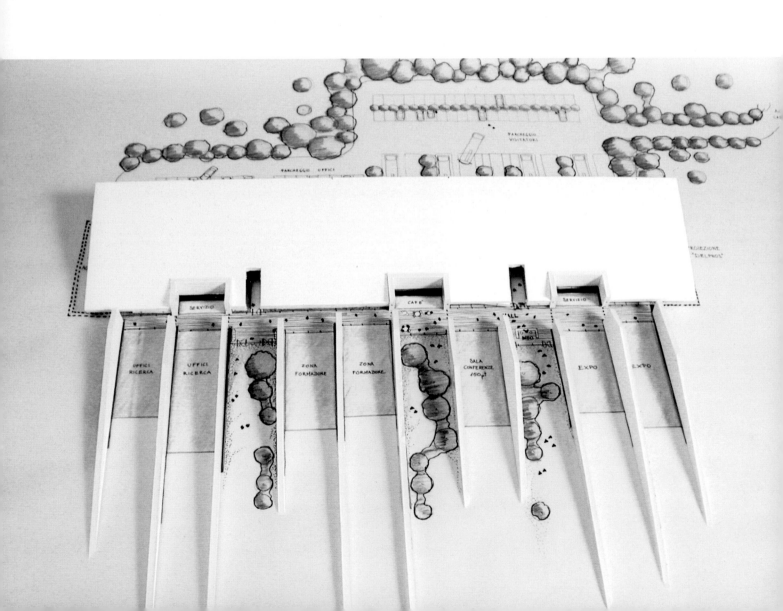

Schizzo della
sezione del nuovo
intervento con le
strategie climatiche
(inverno).
Sotto, modello di
studio delle strutture
principali
dell'intervento

*Sketch section of
winter climatic
strategies.
Below, study model
of the main
structures of the
intervention*

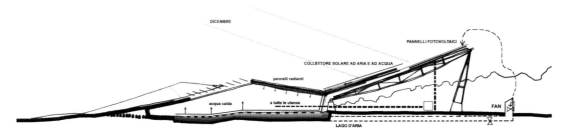

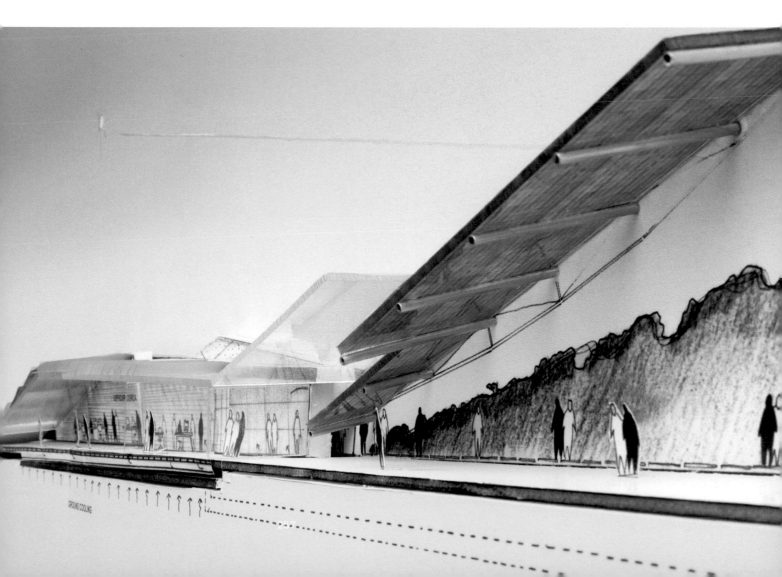

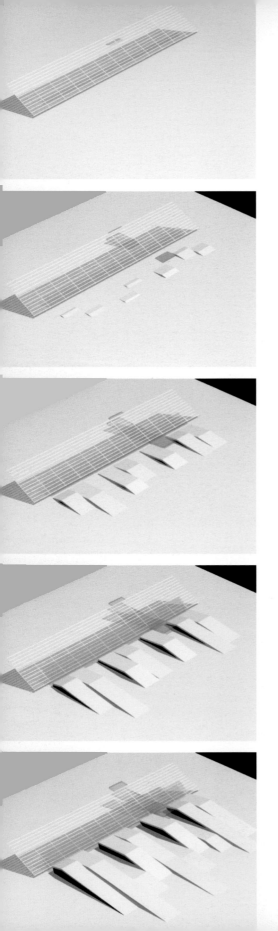

Fasi successive
dell'intervento:
l'edificio si sviluppa
come una modifica
morfologica del
terreno.
Nell'altra pagina,
vista notturna del
modello

*Successive stages
of the project: the
building develops
as a modification of
the morphology of
the terrain
Facing page, view
of the model by
night*

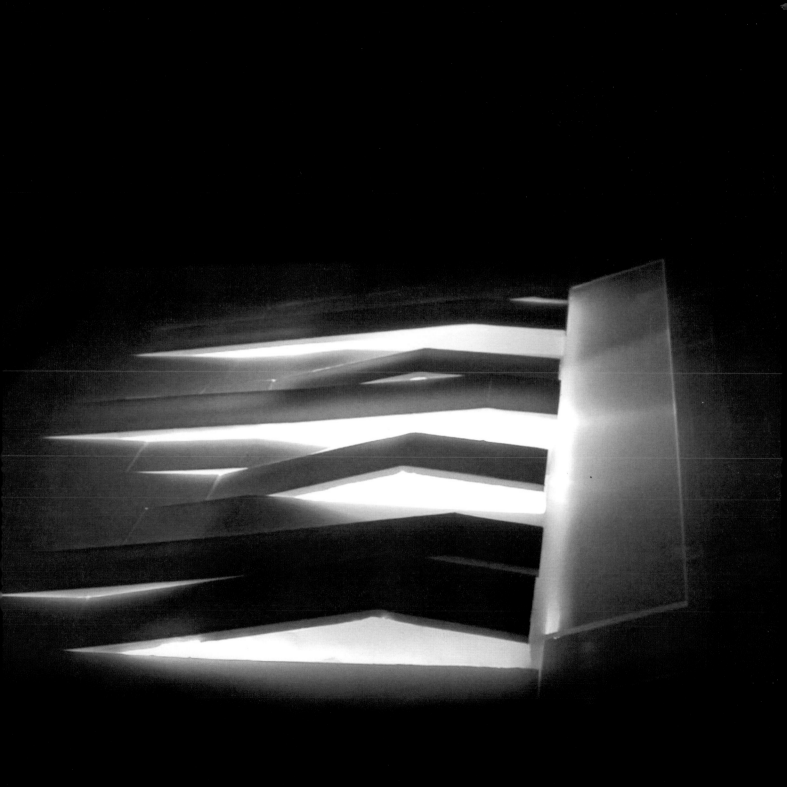

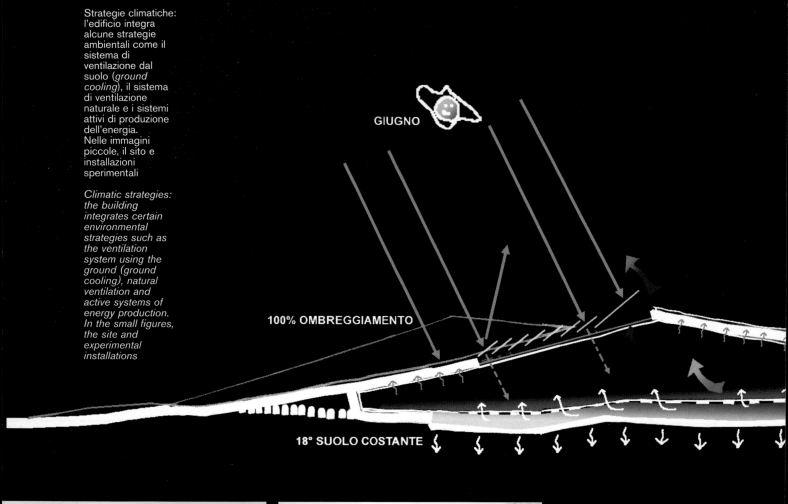

Strategie climatiche: l'edificio integra alcune strategie ambientali come il sistema di ventilazione dal suolo (*ground cooling*), il sistema di ventilazione naturale e i sistemi attivi di produzione dell'energia. Nelle immagini piccole, il sito e installazioni sperimentali

Climatic strategies: the building integrates certain environmental strategies such as the ventilation system using the ground (ground cooling), natural ventilation and active systems of energy production. In the small figures, the site and experimental installations

GIUGNO

100% OMBREGGIAMENTO

18° SUOLO COSTANTE

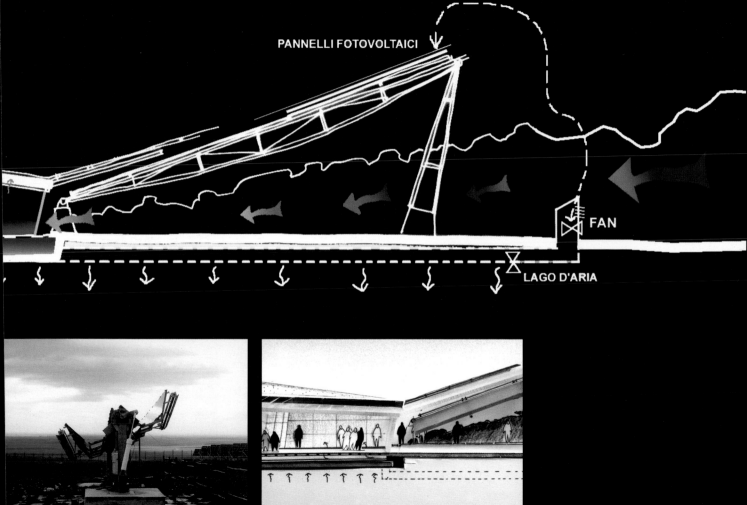

PANNELLI FOTOVOLTAICI

FAN

LAGO D'ARIA

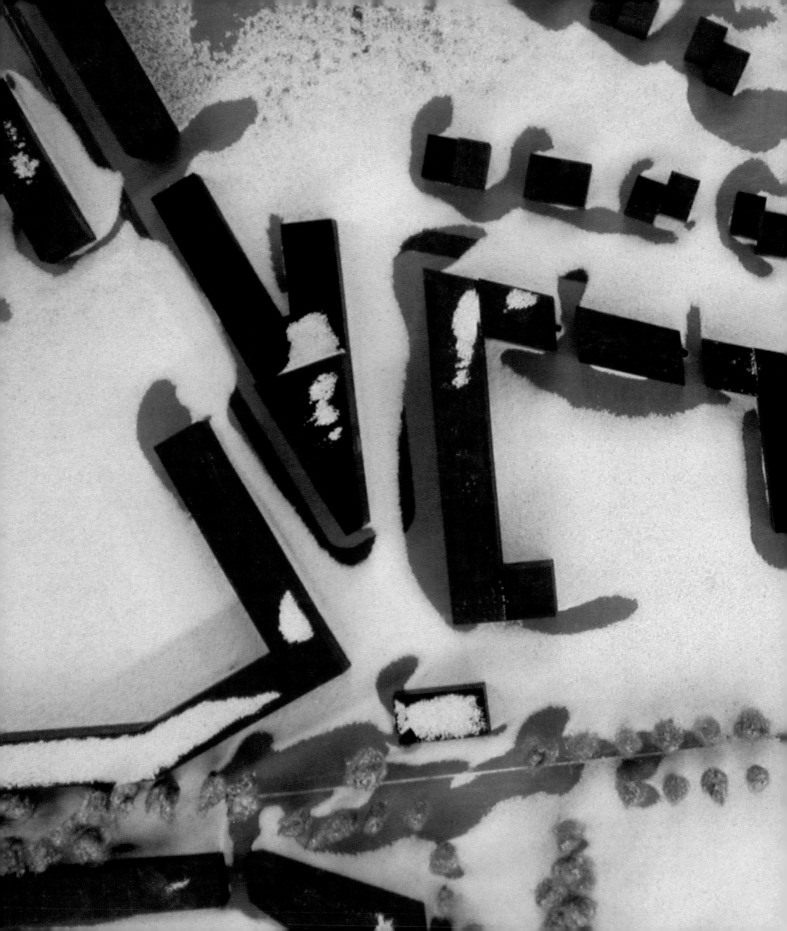

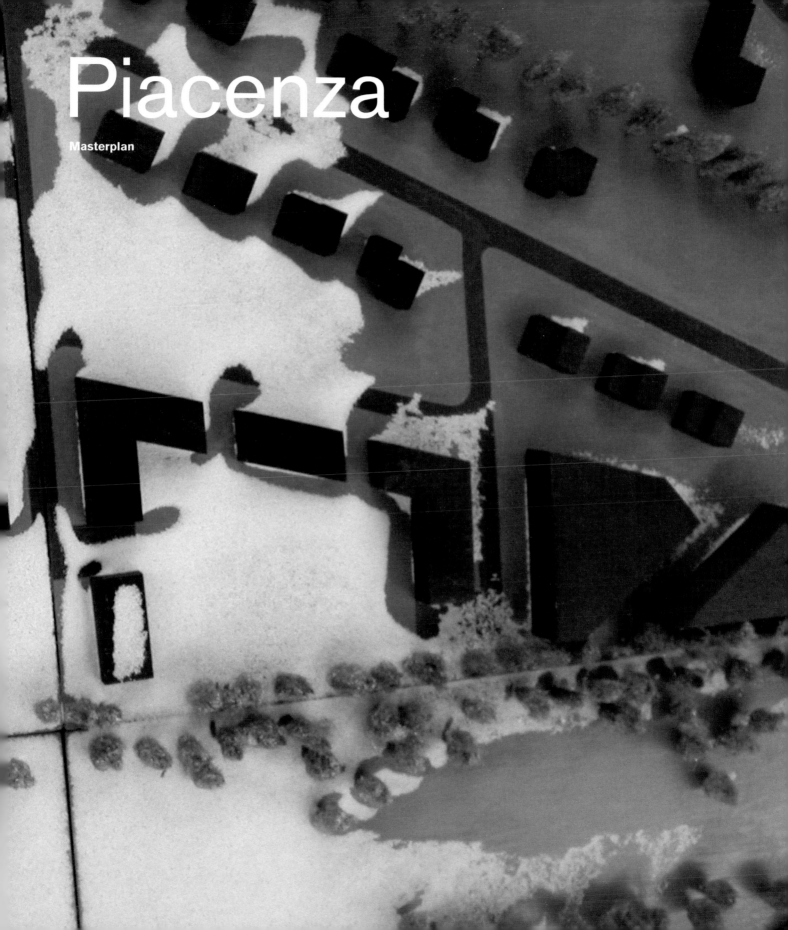

Piacenza

Masterplan

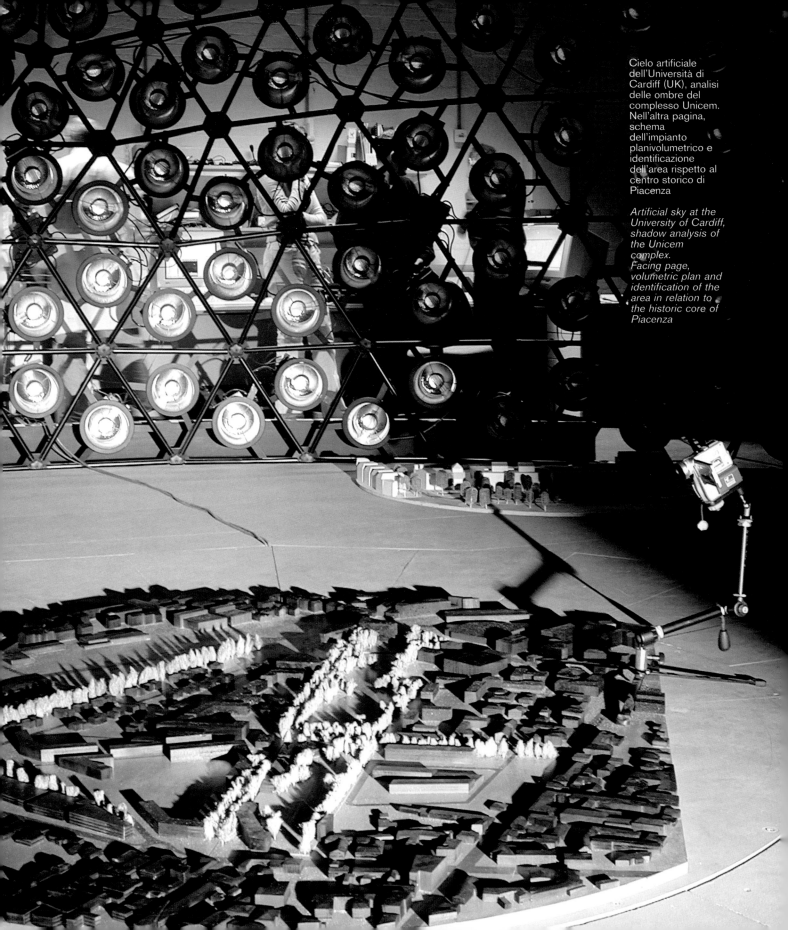

Cielo artificiale
dell'Università di
Cardiff (UK), analisi
delle ombre del
complesso Unicem.
Nell'altra pagina,
schema
dell'impianto
planivolumetrico e
identificazione
dell'area rispetto al
centro storico di
Piacenza

*Artificial sky at the
University of Cardiff,
shadow analysis of
the Unicem
complex.
Facing page,
volumetric plan and
identification of the
area in relation to
the historic core of
Piacenza*

Piacenza
Masterplan

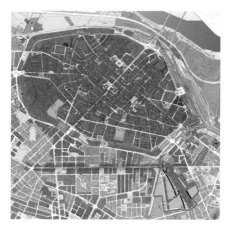

Piacenza
Masterplan

Il *masterplan* riguarda la progettazione dell'area dell'ex cementificio Unicem, a ridosso del centro storico di Piacenza, ed è stato sviluppato in diverse fasi; il rilevante apporto fornito dall'analisi ambientale, l'analisi di elementi critici, l'integrazione di precise considerazioni in materia di sicurezza hanno permesso la progressiva definizione dell'intervento. Il piano valorizza in particolare il viale dei Tigli, asse di collegamento pedonale attorno al quale si sviluppa e ordina un sistema di strade, aree edificate e aree verdi, private e pubbliche. Il piano stabilisce una gerarchia di spazi individuati e differenziati, preservando come elementi di valore il grande parco a est e la piazza urbana che nasce all'intersezione fra il viale dei Tigli e la via che fungeva da accesso allo stabilimento: un luogo di memoria storica per la presenza della palazzina dell'ex cementificio, che viene conservata e destinata ad attività di carattere pubblico e sociale. Si prevedono per questa zona, prevalentemente pedonale, un maggiore carattere urbano e una più alta densità di attività e costruzioni, con edifici a più piani disegnati e tagliati in modo da sviluppare aperture prospettiche verso il parco, i viali alberati, la chiesa. Costruzioni sono previste lungo l'asse ovest del viale dei Tigli, che si apre verso il parco in una sequenza di corti verdi, giardini privati e semiprivati, e lungo l'asse sud-orientale. Gli edifici a est del parco sono prevalentemente residenziali (con spazi verdi privati), la cui via di collegamento principale è la strada Farnesiana a cui si affianca un'area per usi commerciali. Intorno ed entro l'area determinata dagli assi principali e dal parco si sviluppa un sistema di strade che servono i vari comparti, senza però attraversare il parco stesso, così da garantirne il carattere pedonale, preservandolo come spazio verde deputato ad essere il nuovo

The masterplan concerns the design for upgrading the former Unicem cement factory area close to the historic core of Piacenza. It has been developed in stages that progressively define the project: environmental analysis, analysis of critical elements, integration of security considerations. The plan lends especial significance to Viale dei Tigli, a pedestrian thoroughfare around which develops a system of roads, built areas and private and public green spaces. The plan defines a hierarchy of identifiable and differentiated spaces, preserving valuable features such as the large park and the urban square formed by the intersection of Viale dei Tigli and the old site access road. This is a place of historic significance because the offices of the former cement factory are located here. The building is to be retained and used for public and social purposes. The area is destined to become more urbanised with higher building densities and will be mainly reserved for pedestrians. Buildings will be several storeys high, designed and constructed so as to overlook the park, the tree-lined roads and the church. Construction along the western branch of the viale dei Tigli opens out towards the park in a sequence of green courtyards with private and semi-private gardens along the south-eastern branch. The buildings to the west of the park are mainly residential with private gardens. Around and within the area bounded by the main roads and the park is a system of roads serving the different sectors without actually crossing the park itself, thus maintaining its pedestrian nature and

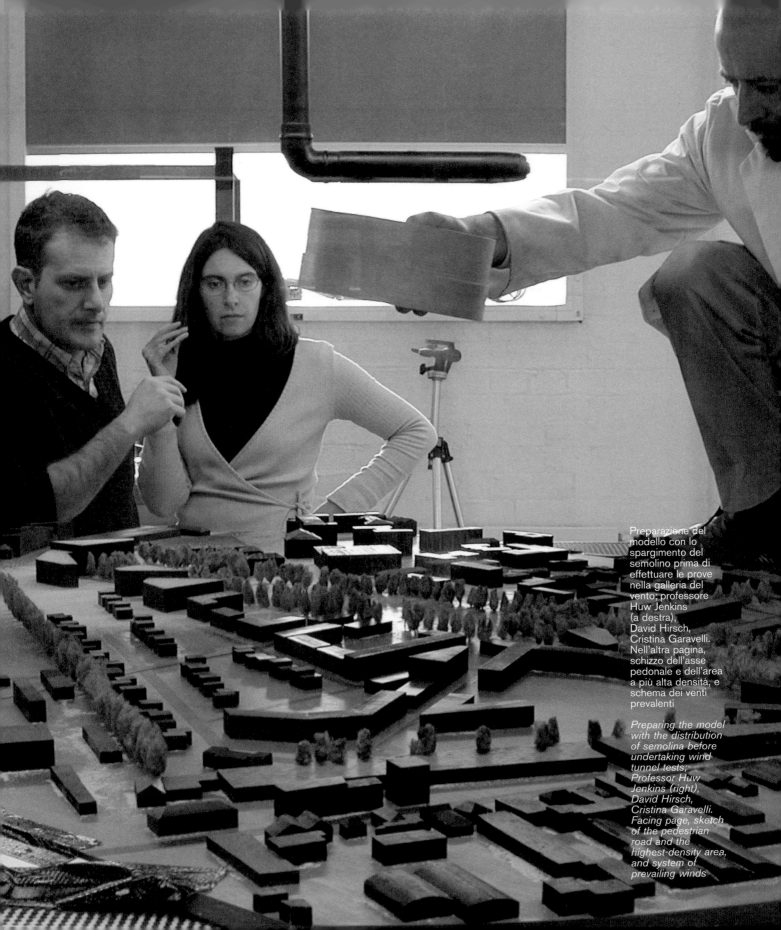

Preparazione del modello con lo spargimento del semolino prima di effettuare le prove nella galleria del vento; professore Huw Jenkins (a destra), David Hirsch, Cristina Garavelli. Nell'altra pagina, schizzo dell'asse pedonale e dell'area a più alta densità, e schema dei venti prevalenti

Preparing the model with the distribution of semolina before undertaking wind tunnel tests; Professor Huw Jenkins (right), David Hirsch, Cristina Garavelli. Facing page, sketch of the pedestrian road and the highest-density area, and system of prevailing winds

parco cittadino, fruibile anche dagli abitanti esterni all'area Unicem. Si è cercata la maggiore sicurezza attraverso un disegno urbano fortemente caratterizzato e con luoghi facilmente identificabili: gli spazi di attività e incontro ben individuati generano meccanismi di sorveglianza automatica tipici delle piccole comunità; la piazza – come spazio dedicato alla collettività – presenta un insieme di attività che ne caratterizzano la vita fino alle ore serali; i parcheggi non sono concentrati ma distribuiti uniformemente vicino alle residenze o lungo le strade, per evitare il crearsi di aree desolate. La forza e l'unicità di questo progetto nasce dalla matrice ecologica di tipo francese HQE (strutturata in 14 punti), rinominata AQA - Alta Qualità Ambientale, che ha guidato il *masterplan*. AQA è un approccio alla progettazione che coinvolge nel processo le strategie climatiche, impiantistiche e architettoniche, controllando gli effetti del costruito sull'ambiente esterno e creando condizioni di benessere e di comfort nell'ambiente interno. Gli obiettivi sono stati quelli di ridurre i consumi globali di energia, le emissioni di anidride carbonica, i consumi di acqua potabile, aumentare il comfort degli abitanti e la salubrità degli ambienti, migliorare il funzionamento dell'edificio nel tempo. L'approccio AQA suddiviso in quattro aree d'intervento – obiettivi di Eco-Costruzione, Eco-Gestione (gestione dell'energia, gestione dell'acqua, gestione dei rifiuti), Eco-Comfort, Eco-Salute – è divenuto metodo di lavoro che, come una vera e propria matrice, ha interagito e si è sovrapposto alle componenti urbanistiche e architettoniche. L'integrazione tra le necessità di carattere urbanistico e ambientali è quindi la sfida di questo progetto.

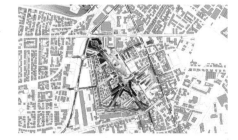

preserving it as a green space destined to become the new city park, accessible also to citizens living outside the Unicem district. Increased security has been sought by means of a town plan featuring easily identifiable places. Well defined spaces for activities and meetings generate their own mechanisms of automatic surveillance typical of small communities. The square, identified as a community space, has a number of activities which keep it busy and lively until the evening. Parking spaces are not all concentrated in one area but are distributed close to the residential areas or along the streets to avoid creating deserted stretches. The strength and uniqueness of this plan comes from its adherence to the 14 point French HQE (High Environmental Quality) plan. HQE is a planning approach which takes into consideration strategies regarding climate, engineering services, architecture, well-being and comfort in interiors and monitors the effects of building work on the environment. The objectives were to reduce energy consumption, carbon monoxide emissions and water consumption and to increase the comfort of the occupants, enhance the environment and optimise the functioning of the buildings over time. The HQE approach is sub-divided into four areas: eco-construction, eco-management, eco-comfort and eco-health. It has been adopted as a methodology that forms the basis for the integration of urban and architectural designs. The integration of town-planning requirements and environmental requirements is the real challenge of this Master Plan.

Modelli di studio:
modello della piazza
pubblica su cui si
affacciano gli edifici
residenziali e dove è
prevista una
pensilina a
protezione del
mercato; modello
d'insieme con la
distribuzione dei
volumi

*Study models:
model of the public
square onto which
face the residential
buildings and where
a cantilever roof for
protection of the
market is planned;
overall model
showing distribution
of building volumes*

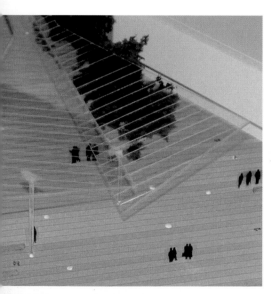
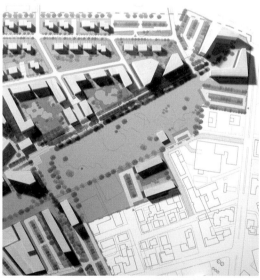
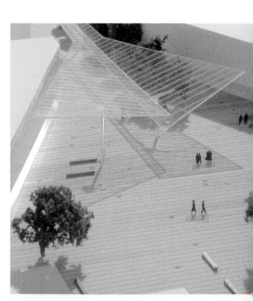

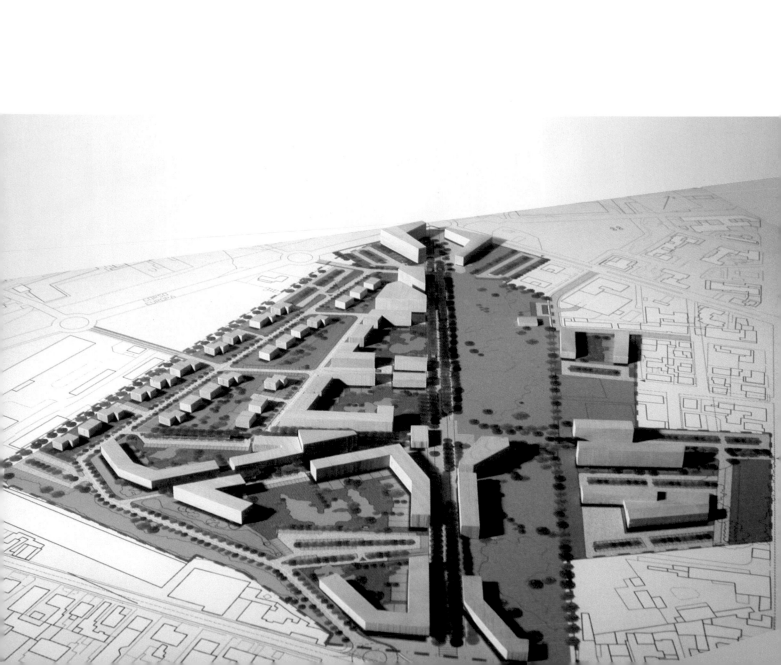

Cielo artificiale, analisi delle ombre portate; sotto, preparazione del modello prima di effettuare le prove nella galleria del vento.
Nell'altra pagina, serie di immagini relative alle diverse prove in cui si evidenzia lo spostamento del semolino che indica le zone di pressione e quelle di accumulo

Artificial sky, shadow analysis; below, the model prepared before undertaking the wind tunnel tests.
Facing page, series of images relative to the different tests, showing the movement of the semolina which indicates pressure and accumulation zones

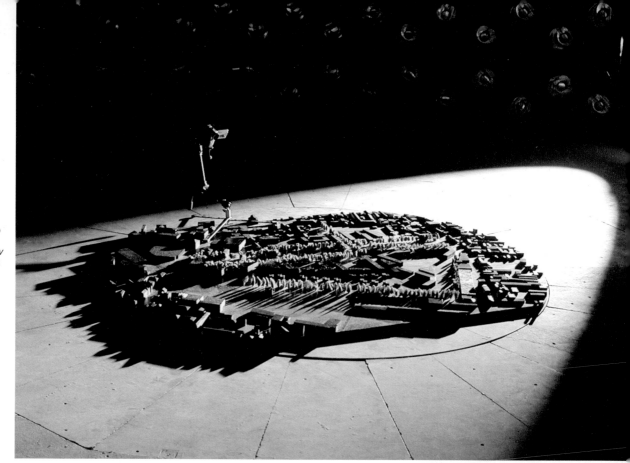

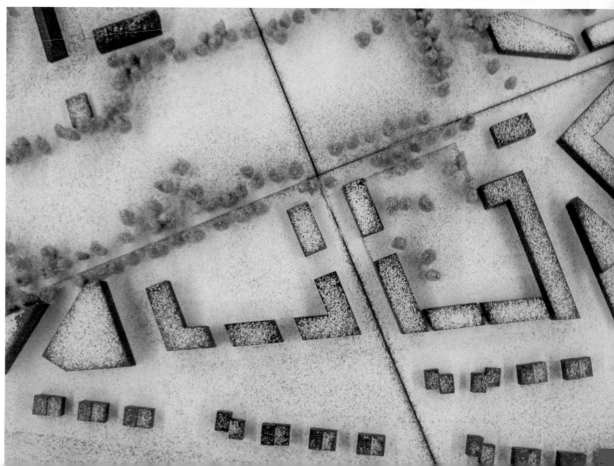

271

Due immagini
relative alle prove
effettuate con il
sistema di fumi per
la visualizzazione
aerodinamica, e
immagini relative alla
preparazione del
modello prima di
effettuare le prove.
Nell'altra pagina, il
modello sotto il cielo
artificiale per l'analisi
delle ombre

*Two images relative
to tests carried out
with a smoke
system for
aerodynamic
visualisation, and
images relative to
preparing the model
before carrying out
the tests.
Facing page, the
model under the
artificial sky for
shadow analysis*

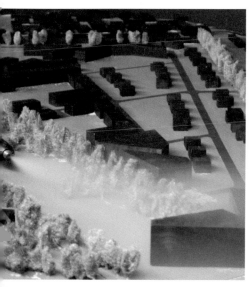

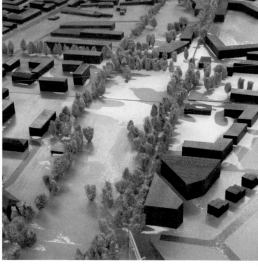

Immagini della
preparazione
del modello nello
studio MCA

*Photos of the
preparation of the
model in MCA's
studio*

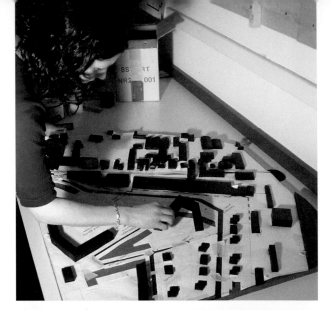

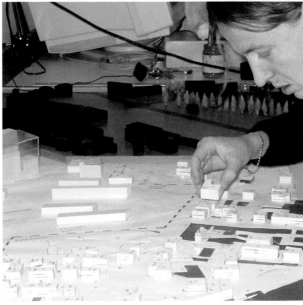

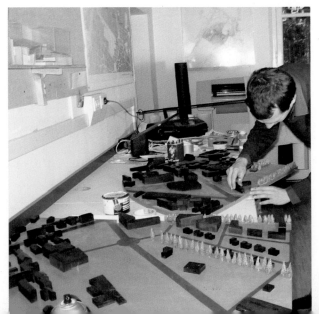

274

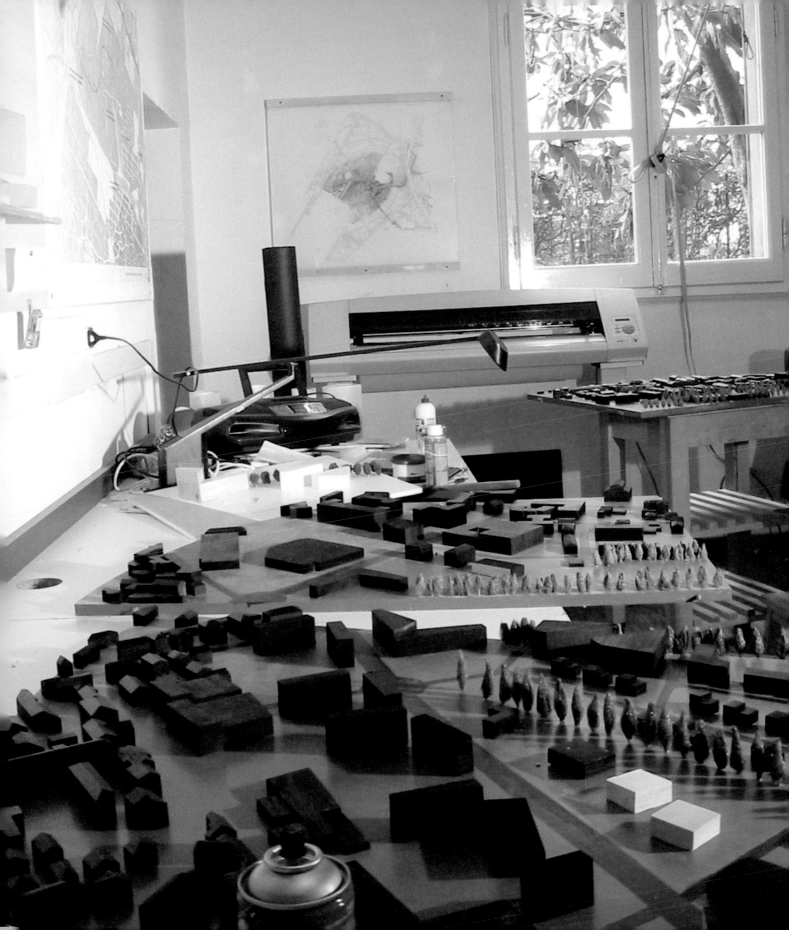

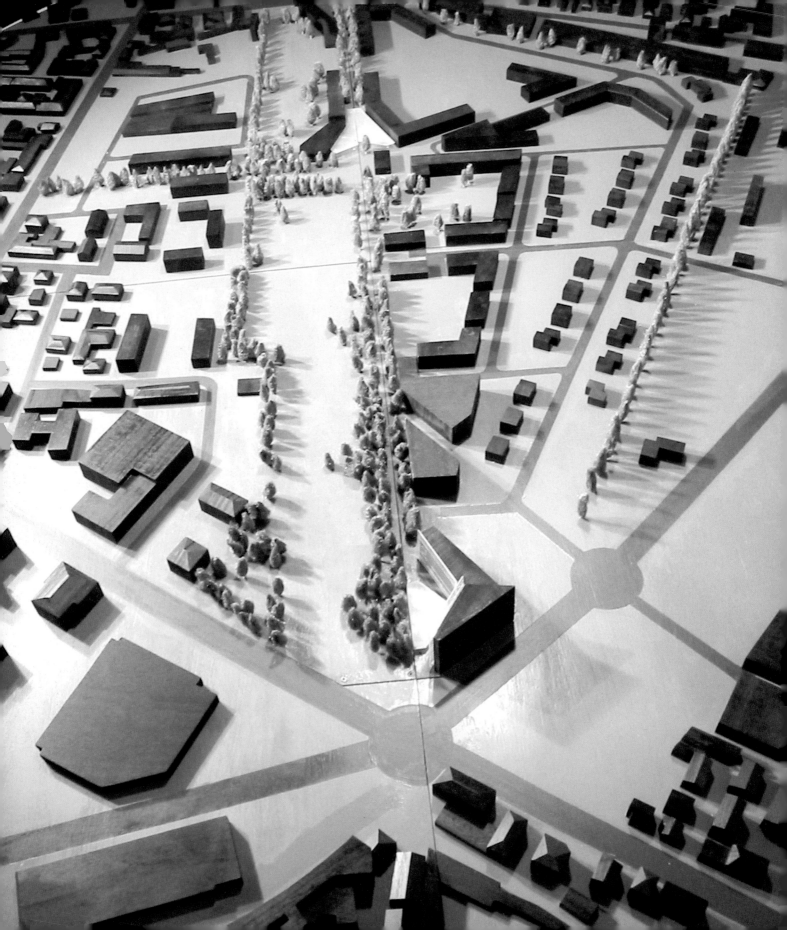

Credits

Location	Piacenza, Italy
Year	2002-2003
Commission	Private
Client	Baia del Re
Gross Floor Area	75.000 m²
MCA Design Team	Mario Cucinella Elizabeth Francis David Hirsch Matteo Lucchi Luigi Orioli Eva Cantwell Christina Garavelli Roberta Grassi Davide Paolini
Model	Natalino Roveri
Associates	Salvarani Architetti Zilli Ingegnere
Wind Tunnel Tests	Huw Jenkins - University of Cardiff

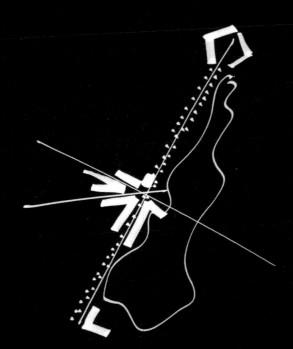

Energia_Energy

Marco Citterio

Dario Malosti

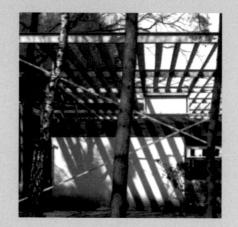

Federico Butera

Niccolò Aste

Luce
Materia
Strumenti
Energia
Landscape

e-Bo
Bologna
Woody
Cremona
Hines
Otranto
Pdec
Piacenza mp
Piacenza
Ospedali

iGuzzini
Metro
Uniflair
Forlì
Enea
Ispra
Rozzano
Cyprus
Midolini
Aeroporto
Rimini

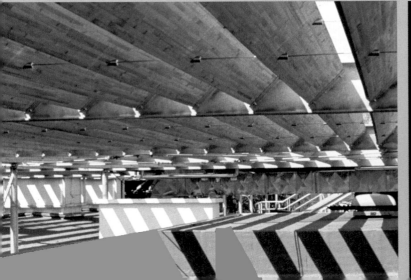

LA PLASTICA

Energia
Incontro con Aste, Butera, Citterio e Malosti
Energy
Conversation with Aste, Butera, Citterio and Malosti

MCA Energia e architettura. Sembra che oggi sia sempre più importante parlarne, e ancora più mettere in pratica un approccio integrato anche in questo senso.

Federico Butera Possiamo dire che il tema dell'energia ha cominciato a prendere peso con le crisi petrolifere degli anni settanta, perché era una questione che assunse scala mondiale. Oggi mi pare piuttosto che il rilievo sia dato dalla visibilità delle problematiche connesse, a partire dai cambiamenti climatici, con quello che comportano.

Dario Malosti Il panorama si è ampliato: ormai è dato per assunto che i consumi energetici sono quelli che maggiormente compromettono la sostenibilità, ma non si deve più parlare solo in termini strettamente energetici bensì ambientali. In questo senso si pensi che una quota pari al 30-35% dell'energia consumata da ogni nazione è imputabile al settore abitativo e terziario, per cui si capisce il nesso stringente fra architettura ed energia. Cito un dato: l'abitazione media italiana misura circa 85 m², per la cui realizzazione occorrono circa 100 tonnellate di materiali prodotti attraverso processi di cottura che richiedono come alimentazione circa 5 tonnellate di petrolio. Una volta costruita tale abitazione consuma per il solo riscaldamento 1 tonnellata di petrolio all'anno a cui vanno sommati i consumi aggiuntivi, per esempio quelli legati all'uso di elettrodomestici.

Quindi, in definitiva, un'abitazione media consuma in tre anni l'energia che è servita a costruirla. I costi energetici di gestione sono molto più rilevanti dei costi industriali di realizzazione. È bene discuterne; ma purtroppo l'utente non ha strumenti efficaci per riconoscere l'edificio buono sul piano energetico.

MCA Quali possono essere gli ostacoli principali a una corretta e diffusa percezione del problema?

FB Quello principale deriva dal fatto che, mentre tutte le innovazioni introdotte finora nella vita quotidiana hanno migliorato in modo percepibile la qualità della vita, quelle relative

MCA Energy and architecture. Nowadays it seems increasingly important to talk about these two themes, and still more important to enact an integrated approach to the two.

Federico Butera We can say that the theme of energy began to gain prominence at the time of the petroleum crisis in the 1970s, because it was a world-wide problem. Today I would say that it is the high visibility of the related problems which lends weight to the question, beginning with climate change and all that it entails.

Dario Malosti The horizon has widened: today it is taken for granted that it is energy consumption levels which most compromise sustainability, but we should not speak strictly in terms of energy. We should be looking at the overall environmental situation.
If we bear in mind that about 30-35% of energy consumed is used by the domestic and services sectors, then the close connection between architecture and energy becomes evident.
Let me quote just one example: the average Italian home covers a surface of approximately 85 m², and requires about 100 tons of materials, produced by means of firing processes which consume about 5 tons of oil. Once built, this home will consume about 1 ton of oil a year just for heating, without taking into account the added consumption needed for household appliances and so on.
So, in short, the average home consumes in three years the same amount of energy as was required to build it. The energy costs of day-to-day running are far greater then the industrial costs of producing. This is something we should be discussing; but unfortunately the average user does not have the necessary instruments for distinguishing a good building in terms of energy consumption.

MCA What are the main obstacles to necessary and widespread understanding of the problem?

FB The main obstacle is that while all the technological innovations which have come into our lives to date have noticeably improved quality of life, those

281

all'uso razionale dell'energia o all'impiego delle fonti rinnovabili non hanno questa caratteristica: il calore e l'energia elettrica che si producono con l'energia solare non danno un comfort termico o un'illuminazione migliore di quella che si ha con fonti fossili. Eppure, in termini di qualità della vita sul lungo periodo la differenza è sostanziale.

MCA La nostra esperienza, comunque, è che il tema del comfort e della qualità della vita trova maggiore attenzione nel committente rispetto alle considerazioni sul risparmio energetico... magari insistendo su aspetti come la luce naturale.

FB Questo perché esiste un valore aggiunto percepibile.

Nicolò Aste Si tenga presente che non è corretto puntare semplicemente al risparmio energetico. Prendiamo ad esempio un piccolo impianto fotovoltaico della potenza di 1 kWp, corrispondente a 8-10 m² di pannelli, collegato a un'utenza domestica. In un contesto come quello italiano, questo impianto produce annualmente all'incirca 1.000 kWh elettrici e comporta, per l'utente che l'ha installato, un risparmio che si aggira intorno ai 130 euro l'anno, una cifra veramente contenuta. Estendiamo, con le dovute proporzioni, l'esempio a un'azienda che realizzi per la sua sede un impianto dieci volte maggiore: anche in questo caso si otterrà un risparmio non proprio consistente, soprattutto se messo in relazione con le dimensioni del soggetto interessato. A una prima analisi, dunque, il fotovoltaico sembrerebbe un investimento poco attraente. Se però si considera che a ogni kWh di energia elettrica, prodotta da fonti convenzionali e consumata nel nostro paese, bisogna inevitabilmente associare l'emissione in atmosfera di quasi un chilogrammo di anidride carbonica e di altri agenti inquinanti, la prospettiva cambia decisamente. Una famiglia italiana media è responsabile ogni anno di qualche tonnellata di emissioni nocive, dovute al suo fabbisogno elettrico. Se estendiamo il problema ai settori terziario e industriale, emerge la reale "convenienza"

relative to the rational use of energy or the use of renewable energy sources, have not. Solar-powered heating and electricity do not give better thermal comfort nor lighting than that obtained from fossil fuels. And yet, in the long term, the difference in our quality of life is substantial.

MCA *Our experience, however, suggests that the theme of comfort and quality of life is given greater importance by clients than considerations of energy-saving... for example in insisting on aspects such as natural light.*

FB *That's because here there is noticeable added value.*

Niccolò Aste *We should bear in mind that looking merely at ways of saving energy is not the right approach. Take for example a small photovoltaic plant of 1 kWp power, corresponding to 8-10 m2 of solar panels, connected to a domestic user. In an Italian context, this plant produces approximately 1,000 kWh of electricity a year and gives the user who installed it a saving of about 130 Euro a year, a very small sum. If we extend the example, with the necessary proportions, to a business which installs a plant ten times this size in its workplace, we still see a relatively small saving, especially in comparison with the size of the user in question. At first analysis, then, photovoltaic plant does not seem a particularly attractive investment. But if we consider that every kWh of electricity produced from conventional sources and consumed in our country inevitably causes the emission into the atmosphere of almost one kilogram of carbon dioxide and other pollutants, then the perspective changes enormously. The average Italian family is responsible for several tons of toxic emissions every year, caused by its electricity requirements. If we extend this to industry and services, we soon see the real "saving" of investing in renewable sources. The environmental costs of the*

dell'investimento nelle fonti rinnovabili. I costi
ambientali legati agli impatti sull'ecosistema
non vengono computati nelle varie bollette,
ma vengono comunque sostenuti dalla
collettività e, quindi, dai singoli, anche se
inconsapevolmente. Lo stimolo verso la
sostenibilità non deve, e attualmente non
potrebbe, venire dal risparmio economico, ma
dalla cultura della consapevolezza.
MCA sensibilizzare rispetto a un approccio
bioenergetico. Parliamo di edifici, per così
dire, di nuova generazione con un livello di
comfort più elevato, per i quali servono
ancora delle linee guida.

FB In questa direzione, l'attività
di ricerca si sta orientando verso il concetto
di "zona di comfort", cioè verso la possibilità
di creare le condizioni di benessere volute
solo nel luogo e nel momento in cui servono,
non sempre e in tutti gli ambienti, anche
quando sono vuoti, come avviene oggi.
MCA Certamente la qualità in questi termini
può poi essere perseguita a ogni livello.
Recenti esperienze su larga scala come il piano
particolareggiato per Piacenza ci hanno posto
a confronto con committenti che comprendono
il tipo di guadagno di interventi attenti sul piano
dell'energia e della qualità. Si tratta di una
presa di coscienza nuova e straordinaria, che si
discosta dalla tradizionale speculazione edilizia.
In Italia ancora solo poche persone sono
disposte a pagare di più una casa realizzata
con sistemi energetici passivi o autosufficienti,
e il mercato e i costruttori continuano a
comportarsi di conseguenza, non rischiano il
loro profitto. C'è da dire che in Emilia-Romagna
si è sviluppata una cultura cooperativa forte,
con risvolti molto interessanti anche da questo
punto di vista. Al di là dei risultati formali, è
rilevante che esista un mercato disposto a
pagare di più per avere materiali che non
inquino. Purtroppo attualmente la tendenza è
quella della bioarchitettura piuttosto che della
bioclimatica; eppure è molto più sostenibile una
casa a consumi energetici ridotti piuttosto che
una con il parquet riciclato. Forse è una
conseguenza della complessità delle
problematiche relative ai temi energia e

*impact on the eco-system do not show up
on our various bills, but are nevertheless
paid by the community and consequently
by every single user, although the
individuals concerned may not be aware
of this. The search for sustainability should
not, and in the present situation could not,
derive from a desire to save money, but
rather from a culture of awareness.*
MCA *What we must do is bring about
respect for a bio-energy approach. Here we
mean so-called "new-generation" buildings
that have increased levels of comfort.
Guide-lines are still needed for these.*
FB *In this sense, research is tending towards
the concept of a "comfort zone": the
possibility of creating the desired conditions
of well-being only in the place and at the
time they are needed, rather than everywhere
and all the time, including times when the
building is empty, as is the case at present.*
MCA *Of course quality in this sense can be
sought at every level. Recent large-scale
experiences such as the detailed master plan
for Piacenza have brought us into contact with
clients who appreciate the advantages of
design that takes into account energy and
quality. This is a new and unusual awareness,
far removed from traditional speculative
building. In Italy there are still very few people
prepared to pay more for a home built with
passive or self-sufficient energy systems, and
the market and the builders continue to act
accordingly. They are not prepared to put their
profits at risk. It should be said that in the
Emilia-Romagna region a solid culture of
cooperatives has grown up, with significant
implications on this front too.*
*Beyond the formal outcome, it is noticeable
that there is a market prepared to pay more in
order to have non-polluting materials.
Unfortunately, the present trend is more
towards bio-architecture rather than bio-
climatics; even though a home with reduced
energy consumption is far more sustainable
than one with – say – recycled parquet floors.
Perhaps it is because the problems relative to
energy issues and the environment are so*

ambiente. Pensiamo ai protocolli di Kyoto. Quali strategie si stanno adottando, in Italia e non solo, relativamente al settore delle costruzioni, come risposta a queste convenzioni?

FB Devo ammettere che, forse paradossalmente, su questi temi è la seconda volta che sono ottimista.

La prima volta fu alla fine degli anni settanta, quando sembrava essere giunto un punto di svolta; ora spero che le tensioni in Medio Oriente facciano lievitare il prezzo del petrolio, costringendo a promuovere l'utilizzo delle fonti rinnovabili. L'importanza di Kyoto risiede anche nella presa di coscienza di non potere dipendere esclusivamente dai pochi paesi che possiedono il petrolio.

MCA Che cosa si è fatto per la ricerca di fonti alternative o rinnovabili?

DM Per quanto concerne le applicazioni solari termiche per produrre acqua calda e i sistemi fotovoltaici per produrre elettricità è stata fatta molta ricerca, e ancora si sta facendo. Si tratta però di settori tecnologicamente maturi, dove cioè esiste un mercato delle applicazioni, ma dove, pure, sono presenti alcune lobby basate sulla filosofia del vendere pochi impianti ad alto prezzo piuttosto che molti impianti a basso costo. E la copertura per questa situazione è il finanziamento pubblico, per cui i costi reali non sono attualmente evidenti... appena cesseranno i fondi pubblici il mercato crollerà. Uno dei difetti, almeno per il fotovoltaico, è che il finanziamento concesso premia l'investimento, cioè il costo dell'impianto, e non l'energia prodotta. L'utente particolarmente cosciente e sensibile alle problematiche ambientali valuta che spendere 8 mila euro per un tetto fotovoltaico è una spesa utile per la comunità e la sostiene. Nel frattempo procede anche la ricerca sulle fonti rinnovabili. Temo invero che il bilancio complessivo di alcune esperienze come quelle delle automobili con l'idrogeno nel motore a scoppio non sia favorevole. In ogni caso qualcosa bisogna pur fare per promuovere le applicazioni in questo campo.

complex. Look at the Kyoto protocol. What strategies are being adopted, in Italy and elsewhere, in response to these agreements?

FB I have to confess that, perhaps paradoxically, where this subject is concerned I am optimistic for a second time. The first time was at the end of the 1970s when it seemed we had reached a turning-point; now I hope that the tension in the Middle East brings about a rise in oil prices, and consequently a large-scale promotion in the use of renewable sources. The significance of the Kyoto agreement lies partly in the growing awareness that we cannot continue to be dependent on those few nations which possess oil.

MCA What has been done in research for alternative or renewable sources?

DM As regards thermal solar applications for producing hot water and photovoltaic systems for electricity production, considerable research has been carried out, and is still ongoing. These however are technologically mature sectors, where there is already a market for applications but where there are also a certain number of lobbies who have a philosophy of selling a small quantity of high-cost plant rather than low-cost plant in large quantities. Since public funding is the cover for this situation, the real costs are not at present visible... as soon as public funding dries up, the market will collapse. One of the defects, at least where photovoltaic systems are concerned, is that the funding granted rewards the investment, that is to say the cost of the plant, not the energy produced. A user who is particularly conscientious and aware of environmental problems takes into account that spending eight thousand Euro in photovoltaic roofing is an investment useful to the community, and makes the outlay. Meanwhile, research into renewable energy sources is still ongoing. I am very much afraid that certain experiments, such as hydrogen-powered piston-engine motor cars, are not giving favourable results. In any case something needs to be done to promote applications in this field.

MCA A partire dagli anni ottanta tuttavia pare essersi sviluppata una certa consapevolezza generale. Il mondo accademico, i professionisti, le persone comuni sono maturati grazie a un notevole lavoro di ricerca e comunicazione, e ai molti esperimenti.

DM Va detto però che nei fatti l'Italia sta facendo ben poco. Premetto che il nostro è un paese energeticamente efficiente e che consuma poca energia in rapporto al prodotto interno lordo, grazie alla mitezza del clima. Per dare un'idea, un dollaro di prodotto interno lordo italiano implica il consumo di 1/5 di chilo di petrolio; negli Stati Uniti il consumo è doppio. Se però depuriamo questi consumi della mitezza del clima, scopriamo che anche in Italia il consumo è relativamente elevato. Ciò nonostante il settore civile non è stato molto considerato nell'ambito dell'applicazione dei protocolli di Kyoto. Qualcosa è stato fatto, per esempio con le leggi che riconoscevano sconti per gli interventi di ristrutturazione legati all'energia, o con l'iniziativa del Ministero dell'Ambiente riguardante finanziamenti per i tetti fotovoltaici; oppure con alcune iniziative sorte ancora a seguito delle esperienze delle crisi energetiche degli anni settanta: la legge n. 373 del 1976 sull'isolamento e la legge n. 10 del 1991. Tuttavia queste normative sono rimaste per lo più inapplicate. Piuttosto è stato privilegiato il settore dei trasporti, anche perché è quello maggiormente problematico.

Per fare un altro esempio, su incarico del Ministero abbiamo elaborato una tabella dei coefficienti di dispersione, ma non è mai stata applicata. Eppure in Italia sperimentiamo una crescita dei consumi...

MCA ... specialmente in estate.

DM Sì. In Italia circa il 35% dei consumi è legato al settore civile ma la statistica tende a nascondere alcuni dati, perché stabilisce che 1 kWh termico consumato in casa equivale totalmente a 1 kWh elettrico. Invece il kWh termico ha richiesto, in termini di importazione di gas o di petrolio, un 10% in più dell'energia corrispondente, per perdite e rendimenti di trasformazione, mentre il kWh

MCA Still, from the 1980s onwards there seems to have been a rise in general awareness. Academia, professionals, ordinary people, have all become more mature thanks to a considerable effort in research and communication, and to much experimentation.

DM All the same, it has to be said that in Italy, very little is being done. I must first state that ours is an energy-efficient country and consumes relatively little energy considering its gross domestic product. To give an idea, one dollar of Italian gross domestic product implies consumption of 1/5 of a kilogram of oil. In the United States the consumption is double this figure. If however we take into account the mildness of the climate, we see that in Italy too consumption is relatively high. Nevertheless, the domestic sector did not receive much attention in applying the Kyoto protocols. Some things have been done. See for example the laws giving reductions for renovation work to do with energy, or the initiative by the Ministry for the Environment concerning funding for photovoltaic roofing, or certain initiatives which came out of the 1970s energy crisis, law no. 373, year 1976, regarding insulation is a case in point, another is law no. 10, year 1991. However, these regulations have remained mostly on paper and have not been applied. Attention has rather been given to the transport sector, partly because this is the sector with the greatest problems. To give another example, we were charged by the Ministry with drawing up a table showing the coefficients of dispersal, but this was never applied. Yet in Italy we're seeing a crisis in consumption...

MCA ... especially in summer.

DM Yes. In Italy approximately 35% of consumption is for domestic use, but statistics tend to conceal certain data. Statistics determine that 1 kWh consumed in thermal terms in the home corresponds to 1 kWh of electricity; whereas the thermal 1 kWh has required 10% more of the corresponding energy in imported oil or gas, due to leakage and transformation output, and the 1 kWh of

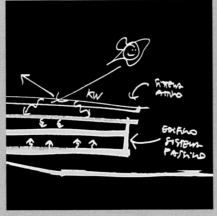

elettrico ha richiesto un'energia primaria, per essere prodotto, pari a 3,5 volte. I consumi elettrici incidono molto più dei consumi termici, e crescono progressivamente, fra elettrodomestici e impianti di condizionamento. Condizionare elettricamente un edificio che non è isolato è un delitto termodinamico, oltre che uno spreco economico. Il panorama si profila preoccupante, e sarebbe necessaria una disciplina dei consumi. L'intera rete italiana ha una potenza totale disponibile di circa 55.000 megawatt, cioè 55 gigawatt. Ultimamente il picco estivo è stato di 51 gigawatt, quindi siamo vicini al blackout. Eppure, ciò nonostante, il settore civile non è stato molto considerato nell'ambito dell'applicazione dei protocolli di Kyoto, fatte salve alcune leggi che riconoscevano sconti per gli interventi di ristrutturazione legati all'energia, o l'iniziativa del Ministero dell'Ambiente riguardante i finanziamenti per i tetti fotovoltaici. D'altronde non basta risanare...

MCA In che cosa non sono sostenibili gli edifici?

Marco Citterio Molti edifici italiani hanno bisogno di essere trasformati e per quanto l'intervento principale avvenga sull'involucro, fatalmente si finisce con l'intervenire anche sull'interno. Il che, fra l'altro, provoca un'enorme quantità di rifiuti... e questo è un elemento che apre un possibile campo di ricerca per l'utilizzo del materiale di scarto. Per quel che riguarda la qualità degli edifici esistenti, in particolare quelli progettati a partire dagli anni sessanta, si tratta di costruzioni a bassa inerzia e nei quali è data troppa importanza all'impianto. Bisognerebbe avere il coraggio, in alcuni casi, di demolire e ricostruire, ma questo è un problema politico e urbanistico, prima che tecnico. Inoltre bisogna puntare alla soddisfazione degli utenti, ma come si diceva non si riescono a ottenere risultati incoraggianti, a causa delle scarse informazione e consapevolezza.

MCA L'integrazione fra considerazioni bioenergetiche e architettura naturalmente è

electricity has required for its production the use of 3.5 times as much primary energy. Electricity consumption makes a far greater impression than thermal consumption, and it is constantly increasing through increased use of household appliances and air-conditioning systems. Using electrically-powered air-conditioning systems in uninsulated buildings is a thermo-dynamic crime, as well as a huge waste of money. The scenario is worrying, and consumption needs to be regulated. Italy's entire national grid has a total power availability of about 55,000 megawatts, that is 55 gigawatts. Recently, peak consumption in the summer reached 51 gigawatts, which means we are on the edge of blackout. Yet despite this, little attention was paid to the domestic sector in applying the Kyoto protocols, excepting a few laws granting reductions for renovation work concerned with energy, or the initiative by the Ministry for the Environment touching funding for photovoltaic roofing. However, reclamation alone is not enough...

MCA In what way are buildings not sustainable?

Marco Citterio Many buildings in Italy need to be altered, and although interventions are mainly carried out on the exterior envelope, unfortunately one always end up by modifying the interior too. Which, among other things, inevitably generates vast amounts of refuse and rubble... and this consideration opens up a possible field of research into reclaiming discarded materials. As regards the quality of existing buildings, especially buildings designed from the 1960s onward, these are mainly low inertia structures where too much attention has been given to the plan. We should have the courage, in some cases, to demolish buildings and start again, but this is a problem for politicians and town-planners, rather than a technical problem. Moreover, we should concentrate on user satisfaction, but as has already been pointed out, results are not encouraging, owing to lack of information and awareness.

MCA It is naturally much easier to integrate bio-energetic considerations and

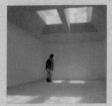

possibile al meglio là dove si tratta di costruire *ex novo*.

DM Il punto è mantenere saldi i nessi fra l'edificio e il contesto ambientale, e sfruttare al meglio la tecnologia; io sono un sostenitore dell'unione della bioclimatica con la tecnologia elettronica, strumentale e informatica.

MCA Quanto può una nuova tecnologia influenzare l'architettura?

MC Parlando di nuove tecnologie, sempre più spesso abbiamo a che fare con facciate "intelligenti", pareti ventilate, sistemi di ventilazione naturale mista, sistemi fotovoltaici. Sono soluzioni che hanno un indubbio impatto sulla forma dell'edificio ed è evidente che debbano essere studiate in collaborazione con l'architetto progettista, nella visione d'insieme.

E viceversa. Non è pensabile che un architetto prima elabori il progetto e in un secondo tempo lo passi all'impiantista. Fin dall'inizio architetto, impiantista e colui che si occupa dei controlli devono collaborare.

MCA In effetti quando si parla di energia in architettura, di fatto si va delineando la necessità di una figura nuova, più complessa, capace di dialogare di scienza, di tecnica e di tecnologia.

MC Credete che il sistema accademico italiano generi architetti di questo tipo?

MCA L'impressione che abbiamo è che le facoltà di Architettura, in generale, non siano preparate. Qualcosa sta cambiando, per esempio, a Ferrara, Napoli, Roma, Genova, Torino e Milano. Si comincia a fare strada l'idea che la composizione non possa essere fine a se stessa... È un tema che presenta, si può dire, risvolti etici: si tratta di costruire con rispetto. Rispetto per l'ambiente, e per l'uomo.

FB Sì, lievi segnali cominciano a notarsi. Benché, nella mia esperienza di docente, presso la facoltà di Architettura di Milano, ho sempre avuto difficoltà enormi a fare recepire questo tipo di messaggio: l'importanza della relazione con l'ambiente, intesa non solo

architecture when building ex novo.

DM The point to keep firmly in mind is the connection between the building and its environmental context, and make the best possible use of technology; I am greatly in favour of uniting bio-climatic considerations and electronic, instrumental, and information technology.

MCA How great an influence can a new technology have on architecture?

MC Speaking of new technologies, we have to work with "intelligent" façades, ventilated walls, mixed systems of mechanical and natural ventilation, photovoltaic systems: solutions which have an undeniable impact on the form of the building, and they need obviously to be studied in collaboration with the architect responsible for the design, in order to have a complete overview. And vice-versa. It is unthinkable that an architect should design the building first, before looking at the necessary plant and systems. It needs collaboration from the very beginning between the architect, the plant and systems expert, and the person responsible for controls.

MCA It is true that when we talk about energy in architecture we begin to see the need for a new figure, a more complex figure, someone who can discuss science, technique, and technology.

MC Do you believe the Italian University system can produce this type of architect?

MCA Our impression is that the Faculties of Architecture are not generally prepared for this. Things are beginning to change, for example in Ferrara, Naples, Rome, Genoa, Turin and Milan. The idea is gaining ground that composition cannot be an end in itself. It's a theme which implies, one might say, ethical considerations. We have to build with respect, respect for the environment, and respect for man.

FB Yes, some small signs are beginning to appear. In my teaching experience at Milan Faculty of Architecture, I have always found it very difficult to get this kind of message across: the importance of our relationship with the environment, and not just in the sense of

come integrazione nel verde, che pure è tema molto importante ma rischia di distogliere l'attenzione da altri elementi ben più gravi. Per quanto istituzionalmente inserite nei programmi universitari certe tematiche trovano ben poco posto e inevitabilmente lo studente, futuro professionista, non li assimila come aspetti prioritari. Allo stesso modo la ricerca universitaria rimane sovente fine a se stessa, senza collegamento con il mondo produttivo; ma le responsabilità sono su entrambi i versanti.

MCA Del resto a stimolarci è proprio la consapevolezza che integrare, collegarsi, aprirsi è l'unico modo in cui l'architettura possa cavalcare il proprio tempo, altrimenti rischia di diventare una specie di forma stilistica fine a se stessa.

including green areas when we build, even though this is a very important consideration, but it does tend to distract attention from other much more serious elements. Even though they are part of the university curriculum, certain issues receive very little attention, and the student, the professional figure of the future, inevitably does not assimilate them as priorities. In the same way, research is all too often seen as an end in itself, devoid of any connection with the world of production. The responsibility for this lies with both sides.

MCA *On the other hand, what keeps us going is precisely the awareness that integrating, linking, opening our horizons, is the only possible way for architecture to keep abreast of its time. Otherwise it runs the risk of becoming a mere exercise in style and an end in itself.*

Nicolò Aste

Laureato in Architettura presso il Politecnico di Milano con una tesi sui sistemi fotovoltaici, ha conseguito il titolo di Dottore di Ricerca in Innovazione tecnologica. Ricercatore presso il Dipartimento di Energetica del Politecnico di Milano, è docente di Fisica tecnica ambientale presso le facoltà di Ingegneria e di Architettura dell'ateneo. Svolge attività di ricerca, sviluppo e progettazione nell'ambito dell'edilizia sostenibile e dell'architettura bioclimatica.

He has a degree in Architecture from Politecnico di Milano; his degree dissertation was on photovoltaic systems. He holds a PhD in Technological Innovation. He is a researcher at the Department of Energy, Politecnico di Milano, and he lectures in Environmental Technical Physics at the Faculty of Engineering and Architecture there. He is active in the field of research, development, and design in sustainable building and bio-climatic architecture.

Federico Butera

Dal 1973 svolge attività di ricerca relativamente all'uso razionale dell'energia e nel settore delle fonti rinnovabili nell'ambiente costruito. Ha collaborato, in qualità di esperto, con numerose istituzioni internazionali (International Energy Agency - IEA, ONU, World Bank, Commissione europea). È professore di Fisica tecnica ambientale presso il Politecnico di Milano.

Since 1973 he has been conducting research into the rational use of energy and in the sector of renewable energy sources in buildings. He has collaborated as a consultant with a number of international institutions (International Energy Agency - IEA, ONU, World Bank, European Commission). He holds the Chair of Environmental Technical Physics at Politecnico di Milano

Marco Citterio

Nato a Milano nel 1958 si è laureato in Ingegneria civile presso l'Università La Sapienza di Roma. Ricercatore dell'ENEA (Ente per le nuove tecnologie, l'Energia e l'Ambiente) dal 1985, attualmente fa parte dell'Unità tecnico-scientifica Fonti rinnovabili e Cicli energetici innovativi. Esperto di analisi e valutazione del comportamento energetico degli edifici, mediante l'uso di codici di simulazione dinamici, dal 1994 ha fatto parte di numerosi gruppi di lavoro dell'International Energy Agency (IEA). Dal 1997 è docente presso la facoltà di Architettura di Roma III.

Born in Milan in 1958, he received a degree in Civil Engineering from La Sapienza University, Rome. He has been a researcher at ENEA since 1985; at present he is a member of the Technical-scientific Unit for Renewable Energy Sources and Innovative Energy Cycles. He is an expert in the field of analysis and evaluation of energy behaviour in buildings, by means of dynamic simulation codes, and since 1994 he has been a member of various working parties at the International Energy Agency (IEA). Since 1997 teaching at the Faculty of Architecture at Roma III.

Dario Malosti

Laureato in Fisica presso l'Università di Roma, ha svolto la sua attività lavorativa presso il CNEN (oggi ENEA – Ente per le nuove tecnologie, l'Energia e l'Ambiente), prima nel settore nucleare e, dal 1980, nell'energetica (energie rinnovabili, uso razionale dell'energia, analisi di sistemi e scenari energetici). Dirige una Divisione impegnata in numerosi progetti comunitari, sui temi quali mobilità, trasporti e sistemi civili. È docente presso l'Università La Sapienza, l'Università di Terni, l'Università Campus Biomedico di Roma.

He has a degree in Physics from the University of Rome, and has worked for CNEN (now ENEA - Body for New Technologies, Energy and the Environment), first in the nuclear sector and, since 1980, in the energy sector (renewable energy forms, rational use of energy, systems analysis and energy strategies). He is the Director of a Division working on a number of community projects, on themes such as mobility, transport and civic systems. He is a Lecturer at La Sapienza University, Terni University, and Università Campus Biomedico in Rome.

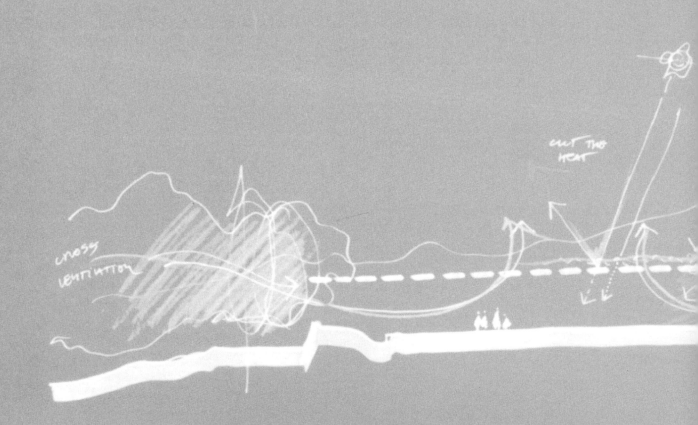

Ispra

Ristrutturazione _ Retro-fitting

Credits

Location	Ispra (Va), Italy
Year	1993
Commission	International Competittion
Client	JRC Ispra
Gross Floor Area	2.500 m²
MCA Design Team	Mario Cucinella Elizabeth Francis Edoardo Badano Chantal Cattaneo della Volta Enrico De Carlo Anna Fabro Roberto Leoni Vittorio Grassi Hembert Peñaranda
Structural Engineer	Peter Hartigan - Ove Arup & Partners
Mechanical and ElectricalEngineers	Alistair Guthrie Guy Channer - Ove Arup & Partners
Site Managers	Mario Cucinella Elizabeth Francis
Main Contractor	Impresa Dioguardi

La copertura realizzata in lamelle di legno lamellare presenta diverse angolazioni e percentuali di ombreggiamento in relazione all'edificio sottostante; nella fotografia si vedono due tessiture di ombreggiamento al 50% e al 100%. Nell'altra pagina, sopra, planimetria dell'intervento; sotto, schizzi della struttura di copertura realizzata in profili di acciaio zincato

The roof, with laminated timber louvers, has varying angles and percentages of shade in relation to the building below; the photograph showing two textures of shade at 50% and at 100%. Facing page, above, plan of the project; below, sketches of the roof support structure, made from galvanised steel profiles

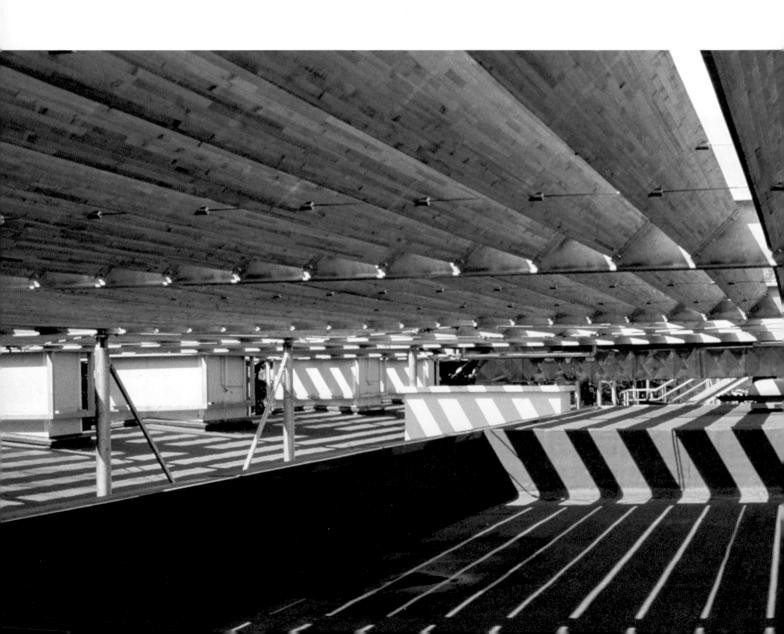

Ispra, JRC
Eco Center, edificio n. 8

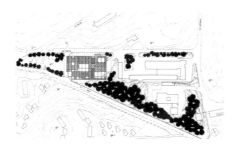

L'intervento nasce in risposta al concorso della Commissione Europea (1993) per la ristrutturazione del JRC (Joint Research Center); MCA con Ove Arup & Partners si è aggiudicato la progettazione di quattro edifici di cui il n. 8 – che ospita cucina e sala mensa – è il primo completato. L'obiettivo (e tema stesso del concorso) è stato trovare soluzioni energetiche e architettoniche innovative il cui costo sia compensato dal risparmio energetico del complesso in un periodo massimo di 15 anni (*retro fit*). La fase progettuale si è concentrata nello studio dell'edificio e degli accorgimenti per sfruttare al meglio la luce e la ventilazione naturale tenendo conto dei volumi già esistenti. L'intervento principale è consistito nella realizzazione di una grande copertura (5.000 m²) che si estende al di sopra degli edifici costruiti in maniera difforme negli anni Sessanta (una superficie di 2.500 m²). La copertura, in lamelle di legno lamellare protegge dall'irraggiamento solare e impedisce il surriscaldamento estivo degli edifici (riducendo il fabbisogno di raffrescamento meccanico); funziona da moderatore climatico grazie a percentuali di ombreggiamento differenti a seconda dei padiglioni sottostanti, e nel contempo supporta i collettori solari per il riscaldamento dell'acqua per gli usi delle cucine. Realizzata in modo da rispettare gli alberi e la vegetazione, la copertura unisce l'edificio al paesaggio e dona all'insieme un'immagine unitaria.

Le nuove facciate sono realizzate con vetri basso-emissivi e con serramenti a taglio termico, mentre l'inserimento di camini di luce (con superficie interna a specchio) ottimizza l'illuminazione naturale degli spazi interni. I camini, inoltre, contribuiscono alla ventilazione naturale degli spazi, eliminando il ricorso al sistemi di condizionamento estivo.

Ispra, JRC
Eco Center, Building no. 8

This project is the response to the competition held by the European Commission in 1993 for the renovation of the JRC (Joint Research Centre) in Ispra. MCA together with Ove Arup & Partners was awarded the design of four buildings, of which number 8 – housing the kitchen and canteens – is the first to be completed. The theme and objectives of the competition was to find innovative architectural and energy solutions, the cost of which would be offset by energy savings over a maximum period of 15 years. The design stage concentrated on a study of the building and strategies for making optimum use of natural light and ventilation, bearing in mind the constraints of the existing buildings. The main intervention consisted in creating a vast shading roof (5,000 m²) to cover the numerous buildings that developed haphazardly during the 1960s (collectively 2,500 m²). The roof, made from laminated timber louvers, gives shelter from strong sunlight and thus from excessive heating of the buildings in summer, reducing the need for mechanical cooling. It acts as a climatic moderator by creating different degrees of shade to the various pavilions below, and at the same time functions as a support for solar panels that heat water for use in the kitchens. Designed so as to respect existing trees and vegetation, the roof creates a connection between the building and its landscape, giving an appearance of unity to the whole. The new façades use low-emmisivity glazing and thermal-break frames, while the addition of chimney-like skylights with mirrored inner surfaces optimises natural lighting of interiors. The skylights also contribute to natural ventilation, eliminating the need for air-conditioning in summer.

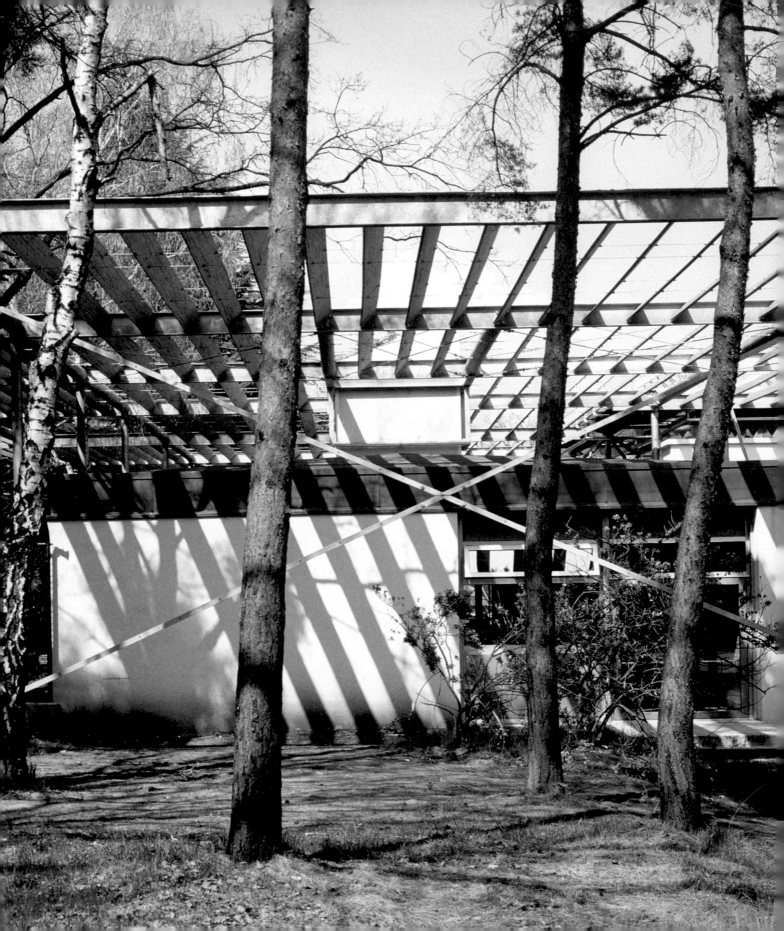

Assonometria dei
diversi livelli del
progetto:
1 le piante rampicanti
2 la trama delle
 lamelle in legno
 lamellare
3 la maglia
 strutturale della
 copertura
4 inserimento dei
 camini di luce
5 isolamento termico
 dell'involucro
 esistente
6 nuove facciate.
Nell'altra pagina,
veduta esterna;
la copertura è stata
progettata
rispettando la
presenza arborea

*Axonometric of the
different levels of
the project:
1 climbing plants
2 grid of the
 laminated timber
 louvers
3 structural grid of
 the roof
4 position of
 skylights
5 thermal insulation
 of existing
 envelope
6 new façades.
Facing page,
view of the exterior;
the roof was
designed to respect
existing trees and
planting*

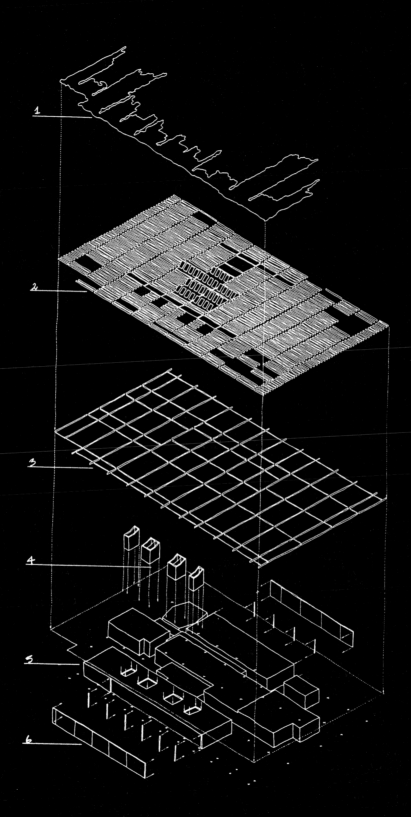

Alcune immagini sullo studio della luce naturale con l'utilizzo del cielo artificiale del Politecnico di Losanna; il modello rappresenta una porzione dell'edificio con inseriti i camini di luce. Sotto, disegno esecutivo del camino di luce, e due fotografie; l'interno è stato rivestito con specchi per migliorare la riflessione luminosa; la doppia inclinazione della parte superiore è stata disegnata per catturare la luce solare nel periodo invernale; il diaframma che divide il camino all'interno permette un'illuminazione diffusa anche nel periodo estivo

Figures showing study of natural light using the Lausanne Polytechnic artificial sky; the model represents a portion of the building with new skylights. Below, detail drawing of the skylights, and two photographs; the inner surface is faced with mirrors to improve light reflection; the double inclination of the upper part is designed to capture sunlight during the winter months; the diaphragm dividing the interior of the chimney makes possible indirect lighting even during the summer

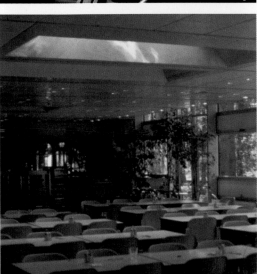

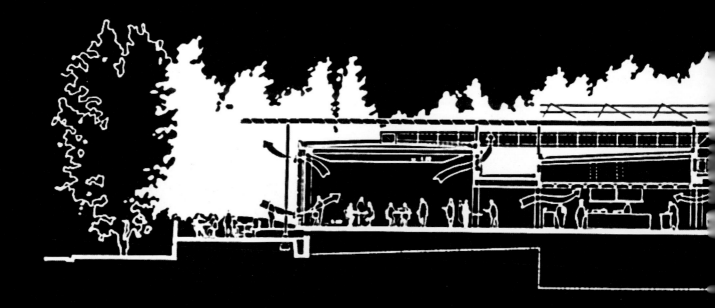

In queste pagine, sezione trasversale dell'intervento: la nuova copertura costituisce l'elemento unificante che riordina i diversi edifici (costruiti in differenti periodi), protegge dall'irraggiamento estivo, supporta i pannelli per il riscaldamento dell'acqua e i camini di luce.
Qui a lato, nodo principale della struttura di copertura; sotto, due immagini dell'edificio prima e dopo l'intervento.
Nell'altra pagina, due immagini della realizzazione

In these pages, cross section of the building: the new roof is a unifying element for the different buildings erected at different times; it gives shelter from the sun's radiation in summer, and provides support for the solar collectors for heating water and for the skylights.
Left, the main joint of the roof structure; below, two views of the building before and after the intervention.
Facing page, two views of work in progress

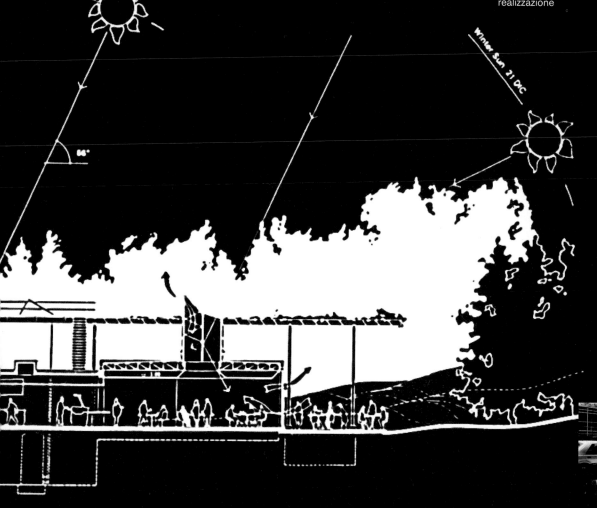

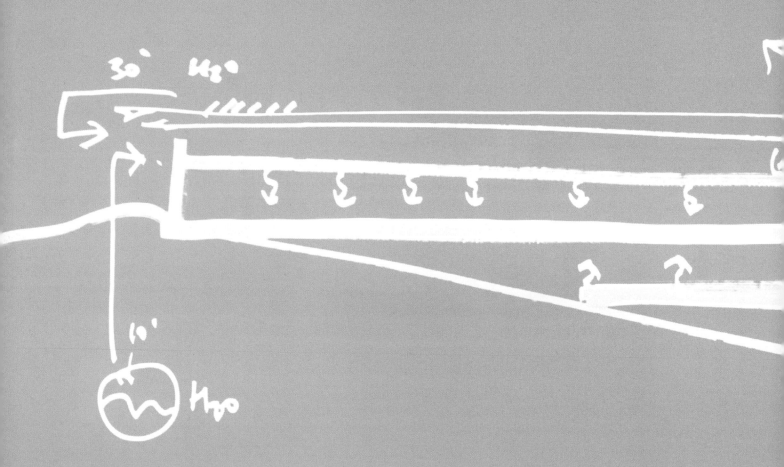

Rozzano

Edificio didattico _ University building

Credits

Location	Rozzano (Mi), Italy
Year	2002
Commission	Private
Client	Techint SpA
Gross Floor Area	7.500 m²
MCA Design Team	Mario Cucinella
	Elizabeth Francis
	Filippo Taidelli
	Andrea Gardosi
	Davide Paolini

KW

SISTEMA ATTIVO

EDIFICIO SISTEMA PASSIVO

Modello di studio:
l'edificio si sviluppa
attorno a uno spazio
interno ribassato,
creando una sorta di
corte interna su cui
si affacciano le
attività pubbliche.
Nell'altra pagina,
schizzi della sezione
dell'edificio e del
principio di mobilità

*Study model: the
building is developed
around a lowered
central space,
creating a central
courtyard on to
which face various
public spaces.
Facing page, sketch
sections of the
building and
movement principles*

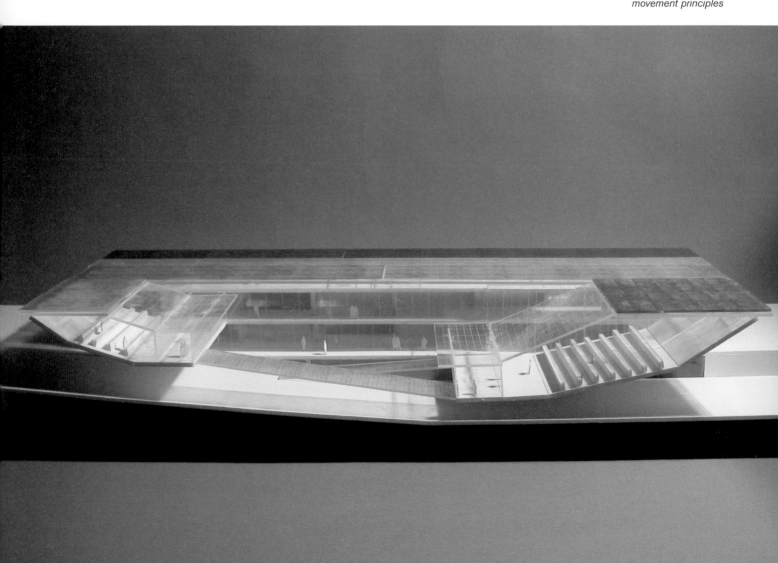

Rozzano, Humanitas
Edificio didattico

Il progetto, nato in risposta a un concorso, riguarda la realizzazione di un edificio universitario in una zona del comune di Rozzano (Mi) situata fra il complesso ospedaliero Humanitas e un nuovo quartiere residenziale. L'intento progettuale è quello di creare uno spazio per lo studio e per la ricerca che sia strettamente connesso all'ospedale, e che preservi nel contempo la vivibilità e l'atmosfera della corte, tipologia diffusa sul territorio. Il nuovo edificio si sviluppa come un anello geometrico attorno a uno spazio interno – ribassato rispetto al piano stradale – creando una piazza alberata sulla quale si affacciano i due blocchi simmetrici delle aule e dei laboratori. Un sistema di passerelle collega i diversi livelli, trasformando l'edificio in una serie di piani di collegamento. Studi particolari relativi all'esposizione solare dell'area hanno portato a concepire la copertura come una pelle fotosensibile modulata in maniere differenti a seconda dei volumi sottostanti (e alle loro destinazioni d'uso) e alle esigenze energetico-climatiche dell'edificio. L'utilizzo di pannelli fotovoltaici, pannelli solari ed elementi per l'ombreggiamento provvedono rispettivamente al fabbisogno di energia elettrica, di acqua sanitaria e al comfort termico del complesso. L'edificio visto dall'alto crea una nuova tessitura che rimanda a quella del paesaggio coltivato.

Rozzano, Humanitas
University building

This competition project concerns the creation of a university building in an area in the municipality of Rozzano (Milan). It is located between the Humanitas hospital building and a new residential district. The aim of the project is to create a study and research space which is closely connected to the hospital while at the same time preserving the atmosphere and quality of a courtyard typology typical of the town. The new building is planned as a geometrical ring surrounding an inner space which is at a lower level than the street. It forms a public square with trees, onto which face the two symmetrical blocks that house the lecture rooms and laboratories. The various levels are connected by means of walkways, transforming the building into a series of connecting floors. Detailed studies of the exposure of the area to sunlight have inspired the design of photo-sensitive roof modulated according to the spaces and uses below and to the energy and climatic requirements of the building. The use of photovoltaic panels, solar panels, and shading elements provide respectively for requirements relative to electricity, domestic hot water, and thermal comfort of the complex. The building seen from above has a texture that recalls a cultivated landscape.

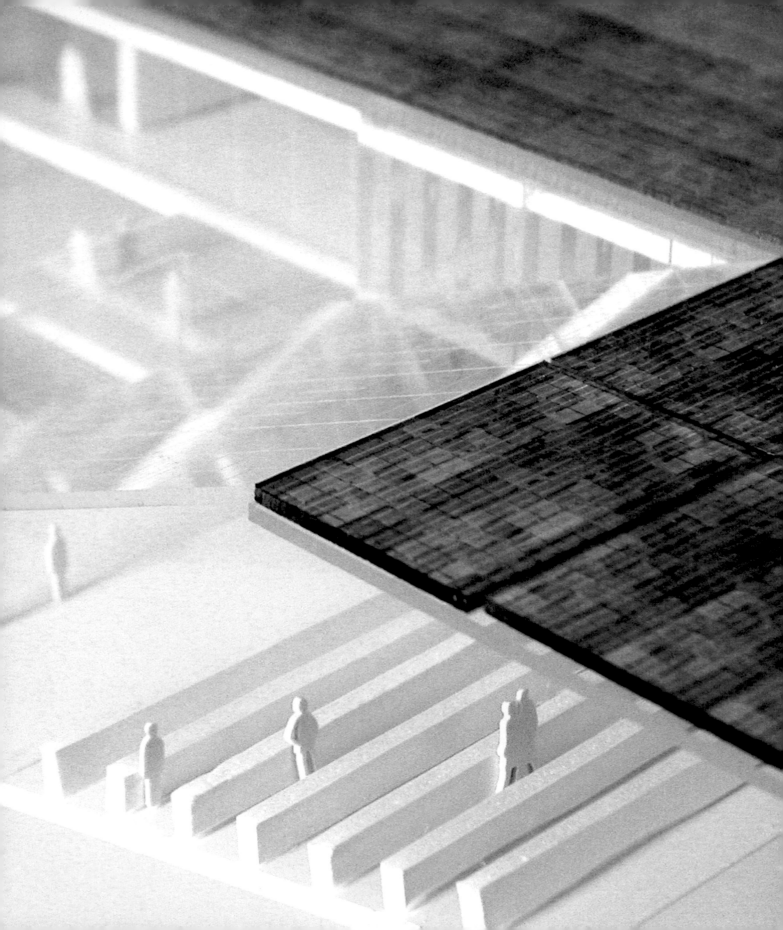

Vista dell'interno del
foyer dell'auditorium.
Nell'altra pagina,
dettaglio del
modello con la
copertura di pannelli
fotovoltaici

*Interior view of
the foyer of the
auditorium.
Facing page, detail
of the model with
covering of
photovoltaic panels*

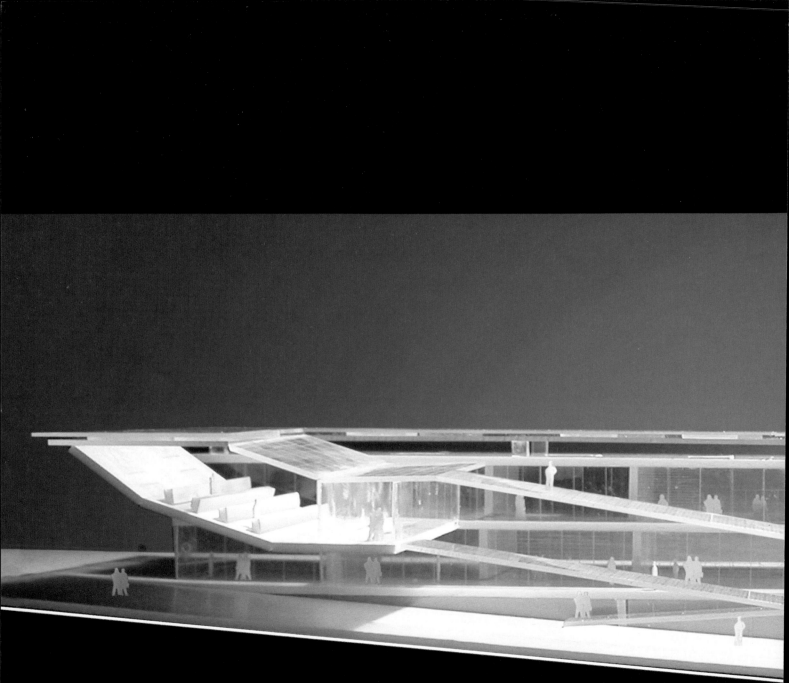

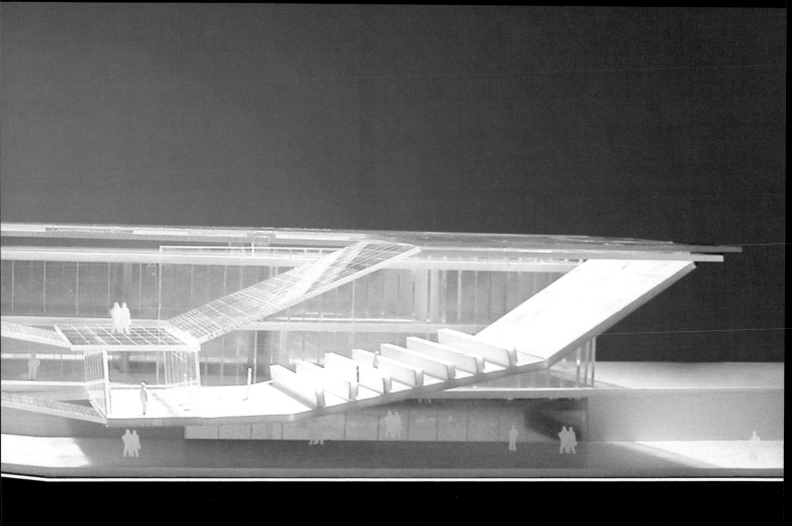

L'edificio si sviluppa
attorno alla corte
interna di cui sono
evidenziati i
collegamenti degli

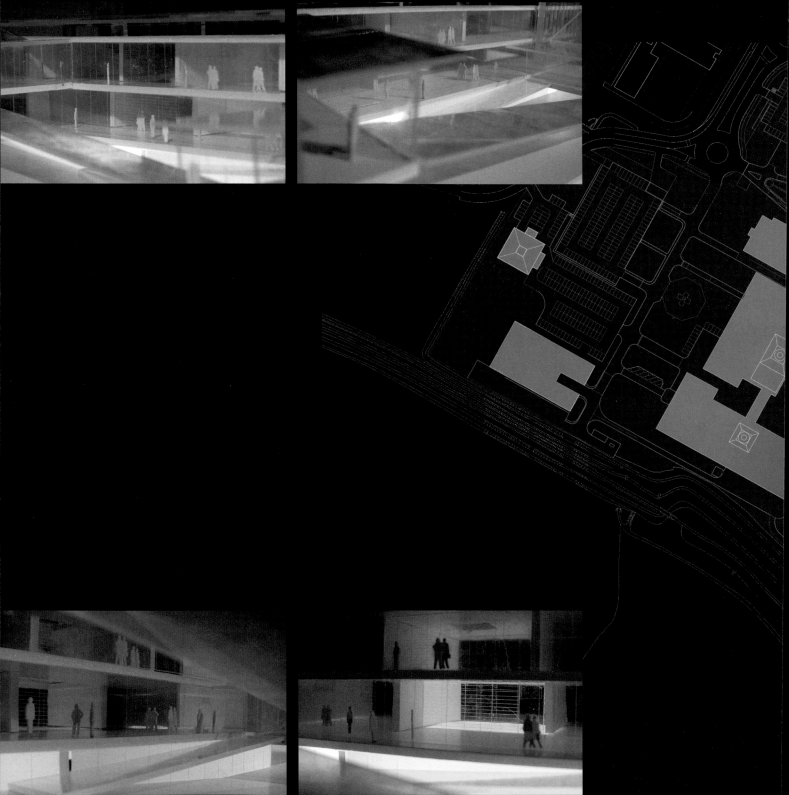

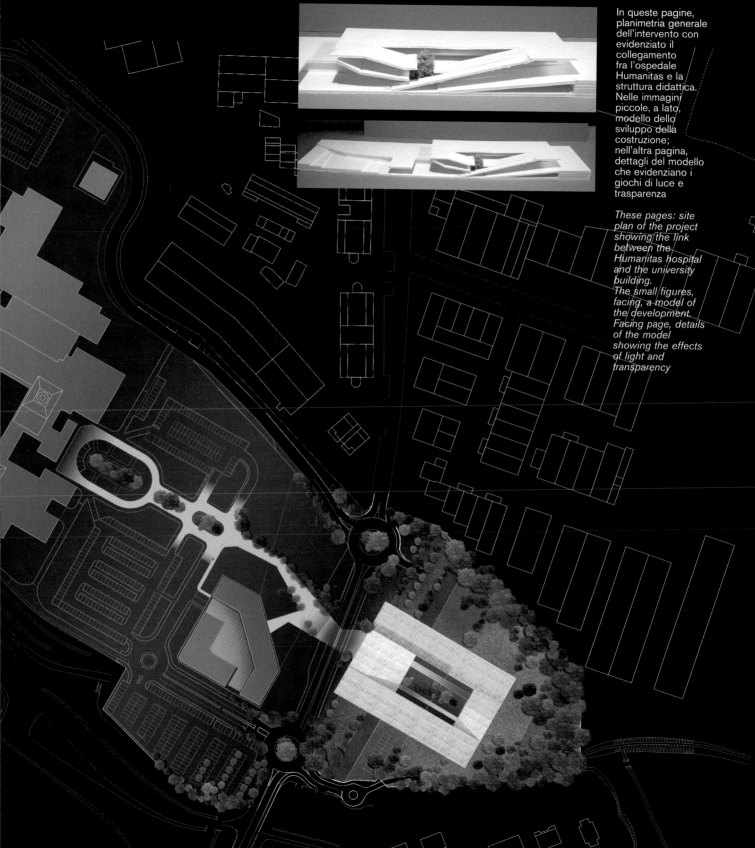

In queste pagine,
planimetria generale
dell'intervento con
evidenziato il
collegamento
fra l'ospedale
Humanitas e la
struttura didattica.
Nelle immagini
piccole, a lato,
modello dello
sviluppo della
costruzione;
nell'altra pagina,
dettagli del modello
che evidenziano i
giochi di luce e
trasparenza

*These pages: site
plan of the project
showing the link
between the
Humanitas hospital
and the university
building.
The small figures,
facing, a model of
the development.
Facing page, details
of the model
showing the effects
of light and
transparency*

Landscape_

Ospedali in Toscana

Cipro

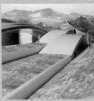
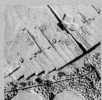

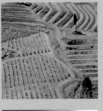
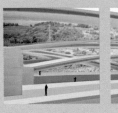

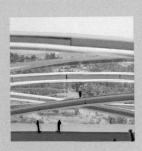

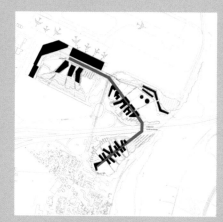

Aeroporto

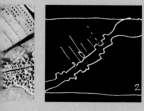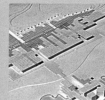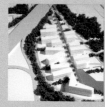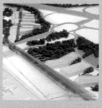

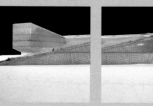

Cantine Midolini

Piacenza Sede Unica

Luce
Materia
Strumenti
Energia
Landscape

e-Bo
Bologna
Woody
Cremona
Hines
Otranto
Pdec
Piacenza mp
Piacenza
Ospedali

iGuzzini
Metro
Uniflair
Forlì
Enea
Ispra
Rozzano
Cyprus
Midolini
Aeroporto
Rimini

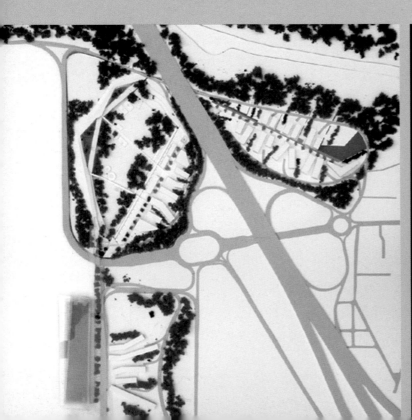

John Olley
Empatia creativa. Il paesaggio
produttivo dell'architettura
Creative Empathy. The Productive
Landscape of Architecture

Nel 1734 Lady Anne Conolly scrive al padre dall'Irlanda a proposito della sua nuova residenza, Castletown: «il bosco è a una certa distanza dalla casa, e non la ripara, giacché è assai rado». Alla fine dello stesso secolo Emily, duchessa di Leinster, sorella e vicina di Louisa Conolly, scrive che la foresta di Castletown «vale un patrimonio per la gente che ci vive in inverno, a parte la sua bellezza in estate, perché è delizioso fare una passeggiata o una cavalcata tanto incantevoli in un luogo riparato dai venti e su un terreno asciutto».

L'area boscosa crebbe, contribuendo a creare condizioni confortevoli all'interno della casa e nelle sue vicinanze. Il terreno circostante divenne un'estensione della casa, un luogo esteticamente piacevole da abitare. Il bosco crea un microclima caratteristico e la sua influenza si estende oltre i suoi confini.

Il biologo R.C. Lewontin suggerisce che «dobbiamo sostituire la concezione adattazionista della vita con una concezione costruzionista. Non è che gli organismi, una volta trovato un ambiente, debbano scegliere fra adattarsi o morire. Essi *costruiscono* il loro ambiente». L'ambiente in cui costruiamo è esso stesso costruito. Progettare e costruire solo in risposta alle condizioni esistenti significa rinunciare a un'opportunità. Una sensibilità all'ambiente del tipo "tocca la terra con leggerezza" si rivela deludente. L'atto del costruire modifica le proprietà del sito, la sua capacità di riparare, le condizioni di riflessione della luce, la sua massa termica e perciò altera le condizioni in cui verrà a trovarsi l'edificio, trasformando nel contempo le condizioni esperite dai siti e dagli edifici circostanti.

L'architettura tradizionale implicava in genere una conoscenza intima dei siti e del suo potenziale in termini di sostenibilità. A ciascun edificio, e a un intero insediamento, corrispondeva un *paesaggio*. Le abitazioni "sorgevano" dalla terra e la loro pianta e forma erano configurate nel modo ad essa più favorevole. Oggi le abitazioni

In 1734, Lady Anne Conolly writes to her father from Ireland concerning her new home, Castletown: «the wood tis a good disteance from the house, and is no shelter to it, since there is very little timber in it.» Later in the century, Emily, Duchess of Leinster, neighbour and sister to Louisa Conolly writes that Castletown wood «is worth a million to people who live here in winter, besides the beauty of it in summer, for to have so charming a walk or ride where no winds come nor wet underfoot is delightful.»

The woodland matured and as it did it contributed to the comfort within and around the house. The surrounding land became an extension of the house, a place of aesthetic delights to inhabit. The woodland creates its own characteristic microclimate and affects conditions beyond its boundary.

The biologist R.C. Lewontin suggests that: «We must replace the adaptionist view of life with a constructionist one. It is not that organisms find environments and either adapt themselves to the environment or die. They actually construct their environments.» The environment in which we build is itself built. To design and build solely in response to the existing conditions is to miss an opportunity. Sensitivity to the environment that adheres to the mantra "touch the land lightly" deludes. The act of building changes the properties of the site, its shelter, albedo and thermal mass and hence alters the conditions the building itself will experience, and indeed transforms the conditions experienced by neighbouring sites and buildings.

Vernacular architecture generally embodied an intimate knowledge of its locality and its potential for sustainability. For each building, and for a whole settlement, there was a corresponding landscape. Dwellings were individually made from the land on which they stood and their plans and forms favourably

tradizionali, adattate al clima, alla cultura e al contesto, vengono via via soppiantate da abitazioni informate da mode d'importazione e da una conoscenza astratta, insensibili alla sottile sapienza che si ottiene attraverso un'esperienza profonda della natura del microclima locale e delle sue potenzialità in termini di adattamento e manipolazione.

configured. Adapted to climate, culture and context, traditional dwellings are being supplanted by those informed by imported fashions and abstract knowledge, and insensitive to the subtle wisdom gained by an intimate experience of the nature of the local microclimate and its potential for adaptation and manipulation.

Oggi per ogni edificio ci sono altri *paesaggi*, quelli che si estendono oltre il sito in cui sorge: un edificio ha un'*impronta* più estesa della sua pianta, un'impronta che lo collega ad altri luoghi. Costruire significa consumare materiali e risorse energetiche. Anche vivere un edificio significa consumare risorse e produrre rifiuti da smaltire. La *biografia* dei materiali e dell'energia usati è importante. Quanta energia è stata consumata nell'estrazione dei materiali, nella loro lavorazione ed elaborazione, nel loro trasporto e assemblaggio nell'edificio finale? La longevità dei materiali e la loro capacità di contribuire a far sì che un edificio in uso abbia un impatto ambientale moderato diventano elementi significativi. Come si possono scrivere i singoli capitoli della biografia di un materiale in modo da contribuire alla sostenibilità? C'è un modo per far sì che la produzione di materiali diventi un punto di forza e rechi vantaggio all'ambiente e alle sue risorse piuttosto che consumarli?

Today there are other landscapes for each building, ones that extend beyond its site. A building has a footprint larger than its plan and one that treads on other locations. To build consumes material and energy resources. To inhabit a building also consumes resources and produces waste to be disposed of. The biography of the materials and energy used is important. How much energy was consumed in the extraction of materials, their manufacture and processing, their transportation and assembly into the final building? The longevity of materials and their ability to contribute to a low environmental impact of a building in use becomes significant. How can each chapter of the material's biography be written to contribute to sustainability? Is there a way that the production of materials might become an asset and contribute to, rather than consume, the environment and its resources?

Nel XVIII secolo il bosco di Castletown provvedeva amenità e riparo, ma avrebbe potuto essere una fonte di materiali e di energia. Se gestito, avrebbe potuto costituire una fonte rinnovabile di legname da costruzione e di combustibile per la produzione di calce. All'interno di una visione complessiva del paesaggio del Demesne avrebbe potuto essere parte integrante dell'estetica del progetto, oltre che un punto di forza dal punto di vista funzionale. Il paesaggio infatti può essere *disegnato* per creare un luogo abitabile: si può alterarne il microclima, creare condizioni amene e fornire fonti

The woodland at Castletown in the eighteenth century provided amenity and shelter, but it may have been a source of materials and energy. If managed it was potentially a renewable source of timber for construction and fuel for the production of lime. Within the landscape vision of the Demesne it was an integral element of the aesthetic of the design as well as being a functional asset. A landscape can be designed to make a place to dwell, to alter its microclimate, create an amenity and provide renewable

314

materiali rinnovabili per la costruzione e per il processo di occupazione del territorio.

Le cave rappresentano una fonte essenziale di pietra da costruzione, pietrisco e calcare per la produzione di calce e derivati. Si tratta di un'attività di forte impatto ambientale, e come tale è diventata controversa. Qualsiasi richiesta di permesso di sfruttare una cava esige che si proponga un piano di recupero a conclusione dei lavori; ma raramente questo piano è concepito come elemento integrante del processo di estrazione. Con il grado di evoluzione raggiunto dalle attuali tecniche di brillamento è possibile scolpire il terreno della cava in modo da produrre un valore aggiunto: attraverso il suo aspetto, l'inclinazione e la capacità di riparare, la topografia finale può creare un microclima unico e benefico, un luogo adatto a ospitare colture, attività ricreative o edifici. Il processo di estrazione diviene il preliminare ingegneristico necessario a creare *in loco* qualità particolari.

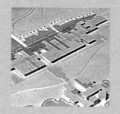

Quanto spesso si modellava il terreno in passato? I fianchi delle colline venivano terrazzati per poter essere coltivati. Per creare le cavee dei grandi teatri dell'antica Grecia si modificava la topografia. A Dublino, nel XVI secolo, si scavò il letto del fiume Dodder, un affluente del Liffey, per estrarre il granito impiegato nella ricostruzione della cattedrale di Christchurch. La cava divenne parte del processo di regimazione dell'acqua e dello sfruttamento del fiume come fonte di energia per i mulini. Il parco parigino di Butte-Chaumont, progettato da Alphand nel 1866, fu realizzato sfruttando il paesaggio drammatico e pittoresco delle miniere di gesso. Più di recente in Cornovaglia una cava di caolino in disuso è diventata sede dell'Eden Project. In questo caso, però, il sito è stato più un punto debole che un punto di forza. Il suo uso è stato un gesto polemico di risanamento ambientale piuttosto che lo sfruttamento delle potenzialità peculiari della topografia della zona circostante la cava per la creazione di speciali microclimi adatti alla coltivazione di

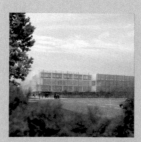

material sources for building and the process of occupation.

Quarrying provides an essential source of building stone, aggregates and limestone for the manufacture of lime and cement products. It is an activity with a conspicuous environmental impact, and as such has become contentious. Each application for permission to quarry demands a rehabilitation plan following completion. The plan is rarely conceived as integral with the process of extraction. With the increasing knowledge and skill of contemporary techniques of rock blasting, it is possible to sculpt the terrain of the quarry to produce extra value. The final topography, through its aspect, slope and shelter, could create a unique and beneficial microclimate, a place for horticulture, leisure activities or one in which to build. The process of quarrying then becomes the engineering preliminaries of site work to create special qualities.

In the past how often land was shaped? Hillsides were terraced for the benefit of horticulture. Topography was modified in the creation of the stepped seating of the great auditoria of ancient Greek theatres. In Dublin in the sixteenth century the bed of the river Dodder, a tributary of the Liffey, was quarried for the granite used in the rebuilding of Christchurch Cathedral. The quarry became part of the process of water management and the exploitation of the river as a source of energy for mills. Parc des Butte-Chaumont in Paris, designed and laid out by Alphand in 1866, was laid out exploited the picturesque and dramatic landscape of gypsum quarries. More recently a disused china clay pit in Cornwall in England was the site for the Eden Project. However, here the site was more of a liability than an asset. Its use was more a polemic of environmental healing than an exploitation of the particular qualities that the circumstantial topography of the pit might offer for the creation of special microclimates for cultivating plants

piante provenienti da ogni parte del globo.

Per questioni di sicurezza, una cava in produzione deve prevedere un'area cuscinetto fra la zona delle operazioni e il paesaggio circostante. Questo cordone, in assenza di interventi, diviene ricco di flora e di fauna; non subisce l'attacco dell'agricoltura intensiva, delle monocolture o dell'uso incessante di prodotti chimici. Le facce della cava presentano differenti orientazioni e offrono pertanto un ricco insieme di microclimi che divengono nicchie ecologiche sfruttate dalla natura. Convertire il del processo di estrazione dei materiali in un'attività positiva e benefica, capace di creare valore aggiunto, richiede un certo atteggiamento nei confronti del paesaggio, concepito come un processo nel quale il tempo è parametro essenziale.

Quella che un tempo era un'isola brulla e spazzata dal vento, Ilnacullin nel sud-ovest dell'Irlanda, è oggi un lussureggiante giardino subtropicale. A partire dalla prima metà del XX secolo la sua evoluzione ha modificato la capacità di riparare, l'umidità e l'equilibrio energetico, creando un microclima in grado di far crescere una varietà prodigiosa di piante di origine esotica la cui vitalità e dimensioni sarebbero inconsuete nella loro stessa regione di origine.

Il primo intervento fu piantare lungo il perimetro dell'isola un anello protettivo di conifere a crescita rapida, resistenti alla salsedine e al vento. Furono poi selezionate specie capaci di adattarsi facilmente al nuovo clima realizzato. Man mano che queste piante crescevano, alterando la configurazione del riparo, dell'equilibrio energetico e di quello idrico, il *suolo* veniva preparato per un altro gruppo di piante, più esotiche e delicate. Il microclima si evolveva progressivamente; il sito diventava una base sempre più favorevole per la generazione successiva di vita vegetale. Mentre le piante crescevano, lo sviluppo e la decomposizione della

from each part of the globe.

For security, a quarry in production is required to have a buffer zone between the operations and the surrounding landscape. This cordon, if neglected, becomes rich in flora and fauna. It is not under attack from intensive agriculture with its regimes of monocultures and relentless use of chemicals. The faces of the quarry, with their small-scale variations in orientation, provide a rich assemblage of microclimates that become habitat niches that nature exploits. Turning the process of material extraction into a positive and beneficial activity that creates additional value requires an attitude to landscape that is conceived as a process where time is an essential parameter.

Today, the once-barren and wind-swept island of Ilnacullin in the south west of Ireland is a lush, sub-tropical garden. Its evolution since the first half of the twentieth century has modified shelter, humidity and energy balance to create a microclimate that can sustain a prodigious variety plants of exotic origin whose vitality and size would be unusual even in their country of origin.

First, a shelterbelt of fast-growing salt and wind-resistant conifers was planted around the periphery of the island. Next came a selection of species that could easily adapt to the initial climate modification that was achieved. As these plants matured, altering the pattern of shelter and the energy and water balance, the ground was prepared for the subsequent group of plants, more exotic and delicate.
The microclimate progressively evolved; each time the site became a more advantageous starting point for the next generation of plant-life. As plants matured, the lushness of the growing and decaying

vegetazione cominciarono a produrre humus, arricchendo il suolo e creando un equilibrio idrico ideale e un potenziale di conservazione peculiare, il tutto protetto e stabilizzato proprio dalla crescita della vegetazione che ne era all'origine. I problemi iniziali della mancanza di suolo fertile e di fonti idriche naturali finirono per recedere.

In una prima fase l'architetto e designer di giardini Harold Peto realizzò un progetto per una casa e per il giardino. La struttura di quest'ultimo doveva essere data dalla creazione di viali e assi accentuati e segnati da spazi architettonici e da costruzioni di ispirazione italianeggiante. La coerenza del progetto originario fu frammentata e sopraffatta dalla vegetazione in evoluzione, che dava vita a una propria struttura. L'originario schema di giardino all'italiana fallì: le condizioni di base dell'isola non potevano consentire la sua attuazione; dovevano per forza evolversi. Il giardino subtropicale si è sviluppato ed evoluto in un processo continuo di risposta determinata dalle alle condizioni e alle opportunità del momento. Per ogni nuova pianta il giardiniere trovava la migliore collocazione possibile, in modo da arrecare beneficio alla pianta senza per questo diminuire l'accesso alla luce e all'acqua della sua vicina.

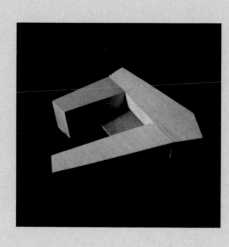

Gli spruzzi di acqua salata e i venti sono stati placati, e attraverso l'aggiunta di nuove piante e la crescita delle singole specie è emerso un luogo di delizia olfattiva, uditiva e visiva. Ogni aggiunta ha contribuito a creare qualcosa di nuovo, ma ha richiesto il contributo dell'esistente. Questo processo, proprio perché si svolge nel tempo, si rivela essere l'antitesi del progetto originario: si tratta di un processo evolutivo, in quanto ogni singola parte è stata aggiunta per rendere possibile una complessità in costante crescita e uno straordinario risultato d'insieme.

Qualsiasi progetto costruttivo ridisegna il paesaggio: il suo inserimento in un contesto rurale o urbano può contribuire alla

vegetation began to manufacture humus, enriching the soil and creating its own favourable water balance and conservation potential, all protected and stabilised by the very growing vegetation that was its source. Initial problems of the lack of soil and natural springs of water receded.

Initially the architect and garden designer, Harold Peto, produced a design for a house and the garden. The garden was to receive its structure from the creation of walks and axes augmented and marked by architectural spaces and garden buildings of Italianate inspiration. The coherence of the original design was fragmented and overlaid by the evolving planting that created its own structure and incidents. Italianate in inspiration the original planting scheme failed. The initial conditions of the island could not support this vision. The conditions had to evolve. The way this sub-tropical garden developed and evolved was a process of continuing informed response to current conditions and opportunities. The gardener, when presented with a new plant, would find the best existing conditions for its location, both benefiting the plant and not diminishing its neighbour's access to light and water.

The salt spray and winds have been calmed and a place of olfactory, aural and visual delight has emerged through succession and growth. Each addition contributed to something new, but required the contribution of what went before. As a process in time it is the antithesis of the master plan. A process of evolution as each ordinary part was added to make possible an ever-increasing complexity and extraordinary whole.

Each building project redesigns the landscape. Its addition within the rural or urban setting has the potential to contribute

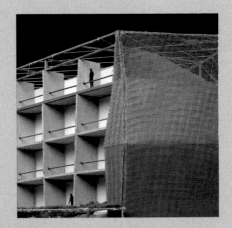

sostenibilità dei siti adiacenti nonché influenzare quelli, più lontani, da cui ha attinto risorse materiali ed energetiche per soddisfare le proprie esigenze. L'approccio alla progettazione sostenibile dovrebbe comportare non una sorta di simpatia sottomessa rispetto alle condizioni esistenti, ma un'empatia creativa con i sistemi naturali.

Ma come può chi progetta prepararsi a questo compito? La formazione universitaria in generale ha favorito una conoscenza astratta rispetto a quella fondata sull'esperienza. L'attuale formazione dell'architetto è dominata dalla preoccupazione per la forma. La forma è dominante nel linguaggio del dibattito e della critica e nel modo in cui la stampa presenta l'architettura. Un altro termine salta all'occhio in questo contesto: *estetica*. L'Oxford English Dictionary presenta due definizioni di *estetica*: 1. la scienza delle condizioni della percezione sensoriale; 2. la filosofia del gusto o della percezione del bello. Nel corso del XIX secolo il significato di questa parola è passato gradualmente dalla prima alla seconda definizione. L'esperienza condotta attraverso i sensi è stata svalutata a favore di criteri cerebrali ed elitari di discussione e valutazione dell'arte, dell'architettura e del design. Buona parte della storia dell'architettura e della storia del design è scritta dal punto di vista della seconda definizione.

Nell'introduzione a *Flesh and Stone. The Body and the City in Western Civilisation* Richard Sennett traccia le ragioni della sua ricerca: «Sono stato spinto a scrivere questo saggio dal mio turbamento di fronte a un problema contemporaneo: la deprivazione sensoriale che sembra colpire come una maledizione la maggior parte delle costruzioni moderne; il grigiore, la monotonia e la sterilità tattile che affliggono l'ambiente urbano. Questa deprivazione sensoriale è tanto più degna di nota quando si pensa che i tempi moderni hanno tanto privilegiato le sensazioni corporee e la libertà dell'esistenza fisica».

to the sustainability of adjacent sites and to influence those further afield where its material and energy requirements might have been drawn from. The approach to sustainable design should not be one of submissive sympathy with the existing conditions, but of creative empathy with natural systems.

But how might the designer be prepared for this task? University education in general has favoured abstracted knowledge over experiential knowledge. Current architectural education is dominated by a preoccupation with form. Form is prominent in the language of debate and criticism and the presentation of architecture in the press. Another word, aesthetics, is conspicuous in the lexicon. The Oxford English dictionary gives two definitions of aesthetics: 1. The science of the conditions of sensuous perception; 2. The philosophy of taste or of the perception of the beautiful. The meaning of this word aesthetics shifted in the nineteenth century from the first to the second definition. Experience through the senses was diminished in favour of the cerebral and elitist criteria for discussing and assessing art, architecture and design. Much of architectural history and the history of the designed artefact is written from the perspective of the second definition.

In the introduction to his book, Flesh and Stone. The Body and the City in Western Civilisation, Richard Sennett sets out his motivation for his research: «I was prompted to write this history out of bafflement with a contemporary problem: the sensory deprivation which seems to curse most modern building; the dullness, the monotony, and the tactile sterility which afflicts the urban environment. This sensory deprivation is all the more remarkable because modern times have so privileged the sensations of the body and the freedom of physical life.»

Lo sviluppo urbano che ha caratterizzato il XX secolo nella maggior parte dei paesi europei ha condotto a una degradazione dell'ambiente umano e del godimento percettivo di esso. Gli approcci che mirano a uno sviluppo sostenibile portano con sé una serie di impegni nei confronti dell'ambiente, che a sua volta può offrire un'opportunità per risensibilizzare il *corpo nella città*. La chiave della formazione progettuale può essere la conoscenza sperimentale. La creazione di microclimi è qualcosa da mettere alla prova, sperimentare e sottoporre a ricerca per scoprire i parametri che ne governano la manipolazione. Sono le qualità degli spazi interni ed esterni a determinare il costituirsi di un ambiente che arricchisca e faciliti la vita e il lavoro. Lo spazio intorno a un edificio spesso riceve poca attenzione all'interno della progettazione e dei bilanci. L'architettura del paesaggio corre il rischio di essere ridotta a una sorta di fregio decorativo intorno al perimetro di un edificio. Essa è invece in grado di migliorare il benessere degli abitanti, l'edificio e l'ambiente, e di creare luoghi in cui si possa vivere con piacere.

The twentieth century urban developments in most European countries have led to a degradation of the human environment and its perceptual enjoyment. Approaches to sustainable development bring with them an agenda towards the physical environment that in turn might provide for an opportunity to re-sensitize the body in the city. The key to design education may be experiential knowledge. The creation of microclimates is something to be probed, to be experienced and researched to discover the parameters that govern its manipulation. It is the qualities of the internal and external spaces that determine the achievement of an enriching and enabling environment for life and work. The space around a building often receives less attention in design and budgetary allocation. Landscaping is in danger of being reduced to a kind of decorative frill around the skirt of a building. It has the potential to enhance the health of the inhabitants, the building and the environment, and to create enabling places of delight.

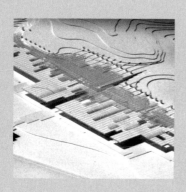

John Olley

John Olley è stato un ingegnere, fisico e biologo prima di occuparsi di architettura. Ha insegnato nelle università di Bristol e Cambridge e attualmente è professore presso la Scuola di Architettura dell' University College Dublin dove svolge attività di ricerca in storia e teoria dell'architettura - urbanistica e paesaggio.

Dr. John Olley was an engineer, physicist and biologist before turning to architecture. He has taught in the universities of Bristol and Cambridge and is currently directing teaching and research in the History and Theory of Architecture, Urbanism and Landscape at the School of Architecture University College Dublin.

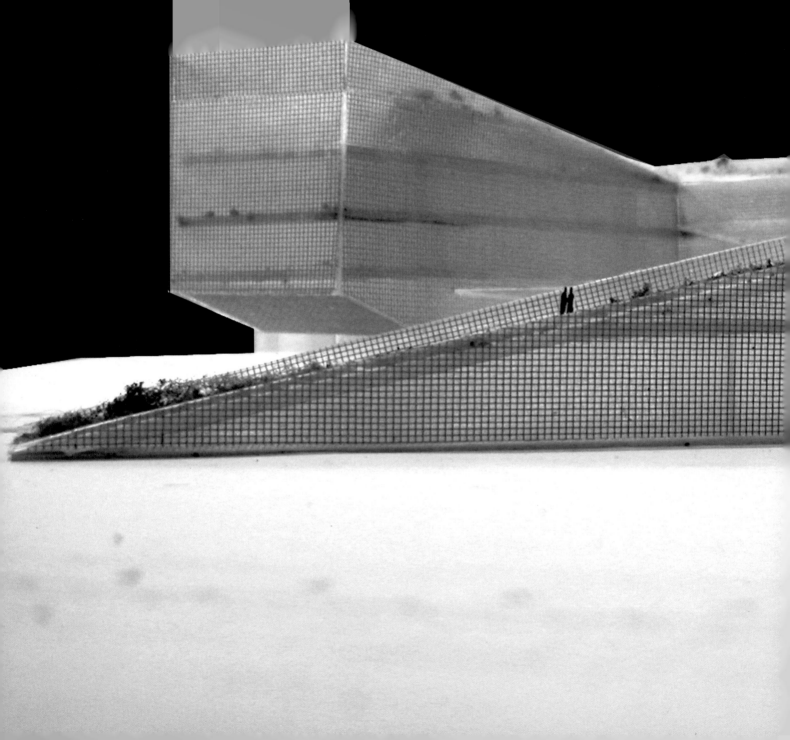

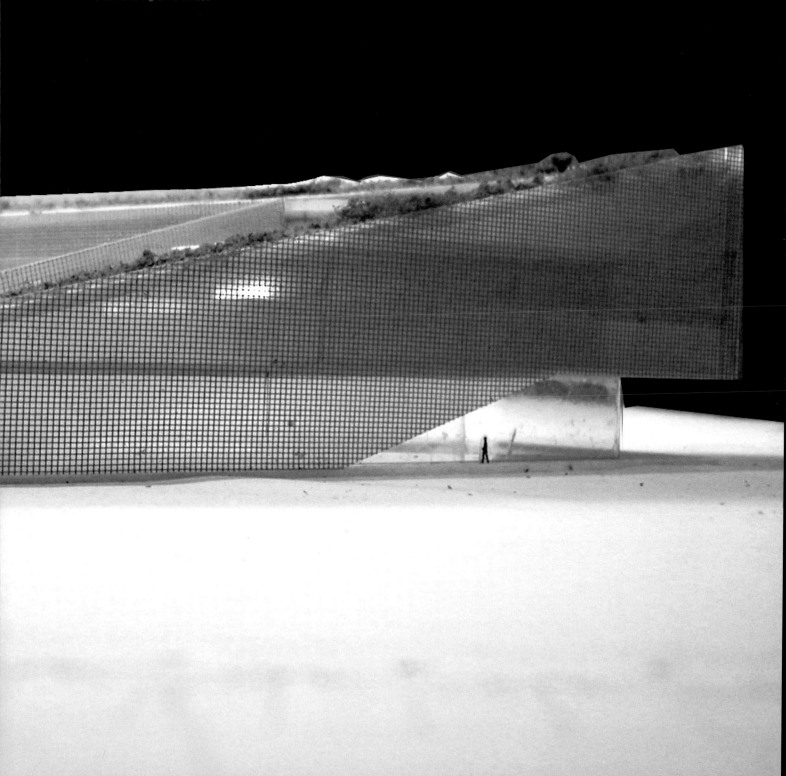

Piacenza

Sede comunale _ Civic offices

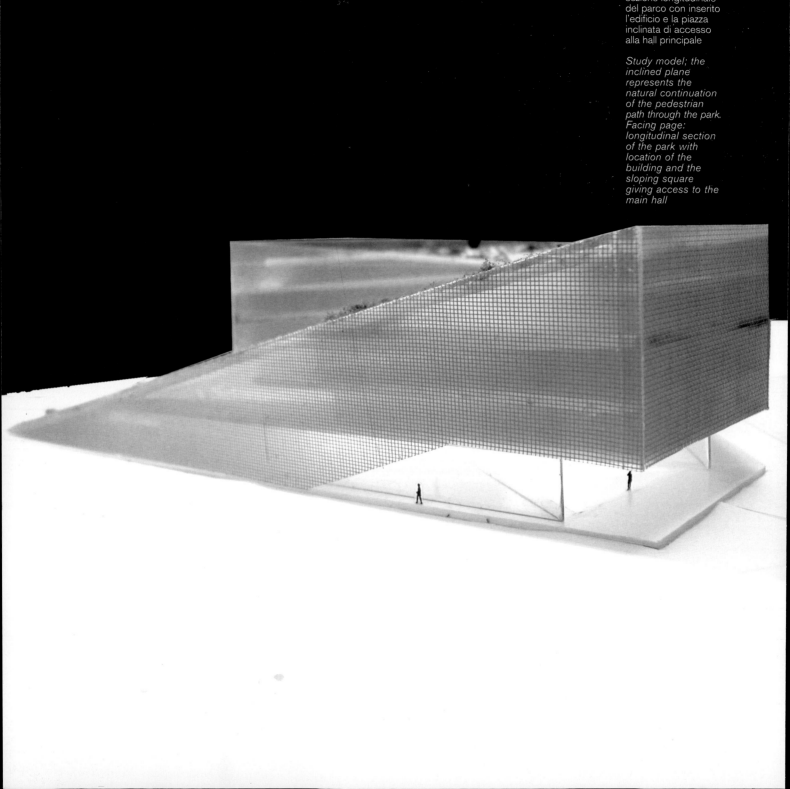

sezione longitudinale
del parco con inserito
l'edificio e la piazza
inclinata di accesso
alla hall principale

*Study model; the
inclined plane
represents the
natural continuation
of the pedestrian
path through the park.
Facing page:
longitudinal section
of the park with
location of the
building and the
sloping square
giving access to the
main hall*

Piacenza

Sede unica comunale

Il progetto è nato in risposta a un concorso di *project financing* per ricollocare e accorpare la maggior parte dei principali servizi funzionali e amministrativi del Comune di Piacenza in precedenza dispersi in 18 sedi. La localizzazione in testa all'area dell'ex cementificio Unicem – della quale il nuovo piano particolareggiato prevede la riqualificazione – ha consentito di sviluppare l'intervento come un forte segno costruito, un vero e proprio "luogo urbano", facilmente accessibile e in posizione baricentrica, così da costituire una "cerniera" fra la città storica e la città contemporanea. Gli assi viari principali, in particolare il lungo viale dei Tigli (valorizzato dal piano particolareggiato), assumono una funzione di relazione fra la Sede Unica e il territorio, contribuendo al suo carattere insieme monumentale e mimetico rispetto al grande parco a ovest del viale. Il parco è lasciato libero di affiancare la costruzione, creando una sorta di fascia di protezione, mentre il viale alberato si sdoppia e conduce sulla terrazza-giardino del quinto piano e nel cuore dell'edificio.

Il disegno dell'edificio si sviluppa come un ferro di cavallo irregolare i cui bracci tendono a chiudersi formando una vasta corte-giardino interna. Lo spazio centrale (che parte da un piano seminterrato) è concepito quale fulcro delle attività propriamente pubbliche, con i servizi informativi e di accoglienza, le attività commerciali e la hall d'accesso principale.

Il layout complessivo e l'attenta distribuzione degli spazi e delle funzioni mirano a orientare l'attività amministrativa quale vero e proprio servizio all'utente. Attorno allo spazio della corte si sviluppano aree comuni di sosta e incontro, mentre gli

Piacenza

Civic offices

This project is the outcome of a project financing competion for the re-location and unification of the main functional and administrative services of Piacenza Council, which were previously scattered through 18 different buildings. The building is located on the site of the former Unicem cement factory, a zone which has been earmarked for upgrading. This allows the development of a strong built form, a veritable "urban place" that sits mid-way between the historic core and the modern city. The surrounding network of roads forms a connection between the Civic Offices and the landscape, in particular the Viale dei Tigli which is part of an overall improvement scheme. The building is bordered by a large park to the west of this road. It forms a protective green belt while the tree-lined avenue splits to lead up to a roof garden and down to the heart of the building courtyard. The building is designed as an irregular

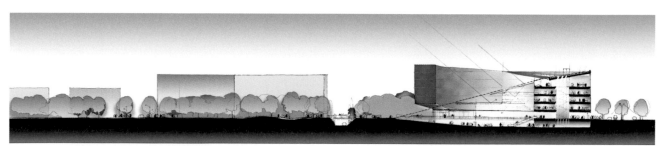

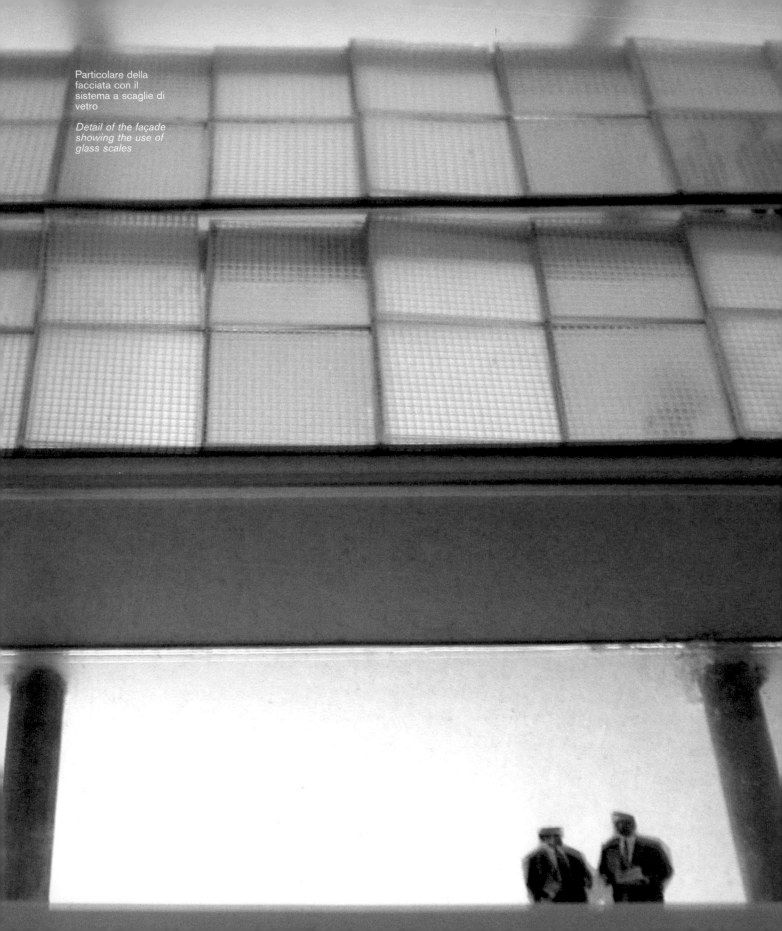

Particolare della
facciata con il
sistema a scaglie di
vetro

*Detail of the façade
showing the use of
glass scales*

uffici chiusi e gli ambienti open space sono stati organizzati nelle ali est e ovest. L'organizzazione dello spazio e dei moduli degli uffici garantiscono privacy e flessibilità a seconda delle esigenze. Servizi aggiuntivi sono previsti nell'area commerciale per migliorare la qualità dell'ambiente lavorativo.

Massimo è lo sfruttamento dell'energia solare: dei raggi del sole in inverno e della ventilazione naturale in estate. L'orientamento del blocco, la distribuzione delle attività in differenti aree e la "pelle" architettonica a scaglie che riveste l'intero corpo di fabbrica migliorano l'efficienza energetica del complesso. Per i fronti maggiormente esposti – sud e ovest – il piano della facciata è stato arretrato di circa 1,5 m in modo tale da poter disporre piani di ombreggiamento sia orizzontali, con pannelli di lamiera microforata, sia verticali con vetri serigrafati.

Schizzo della
sezione dell'edificio

Sketch section

horse-shoe embracing a huge internal garden. The central space (which has a partial semi-basement) is conceived as the fulcrum for the public services such as reception and information, shops, offices and the main entrance hall.

The overall layout and the careful allocation of spaces and functions aim to present administrative activities as genuine services to citizens. Around the courtyard space are areas for meetings and breaks, while closed offices and open-plan areas are located in the east and west wings. The organisation of spaces ensures privacy and flexibility as required. Additional services are planned in the office area to improve the quality of the working environment.

Maximum use is made of solar energy: of the sun's rays in winter and natural ventilation in summer. The orientation, the distribution of the various activities in different areas, and the architectural envelope surrounding the building serve to maximise the energy efficiency of the block. On the more exposed sides – south and west – the plane of the façade is set back about 1.5 m to provide shade both vertically with perforated metal louvers and horizontally with fretted glass.

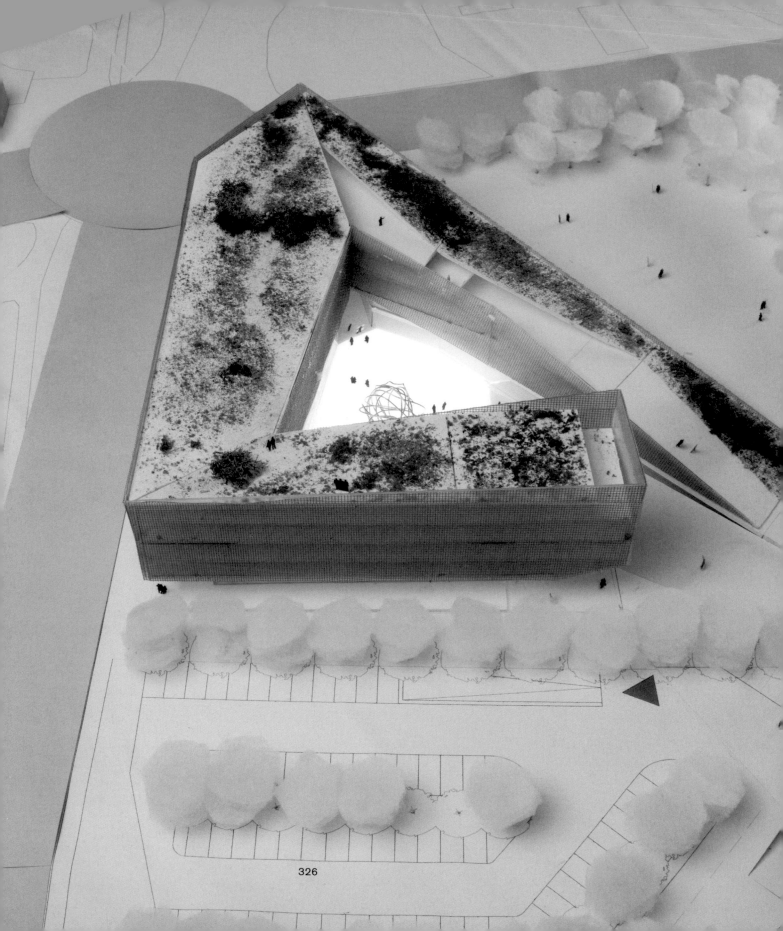

Modello in legno per
lo studio della forma.
Nell'altra pagina,
modello di studio:
vista dal lato sud-
ovest con l'area
destinata a
parcheggio pubblico
e con il tetto-
giardino

*Wooden study
model. Facing page:
study model: view
from the south-west
side showing the
area destined for
public parking and
the roof-garden*

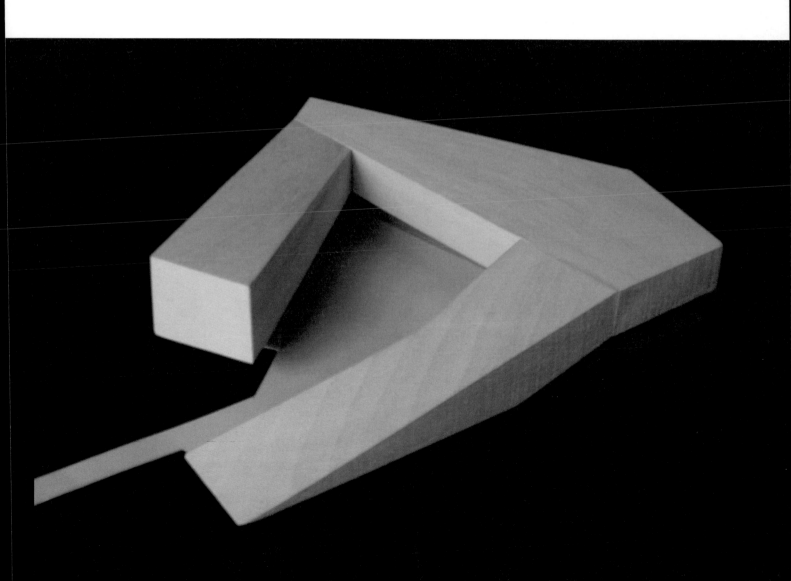

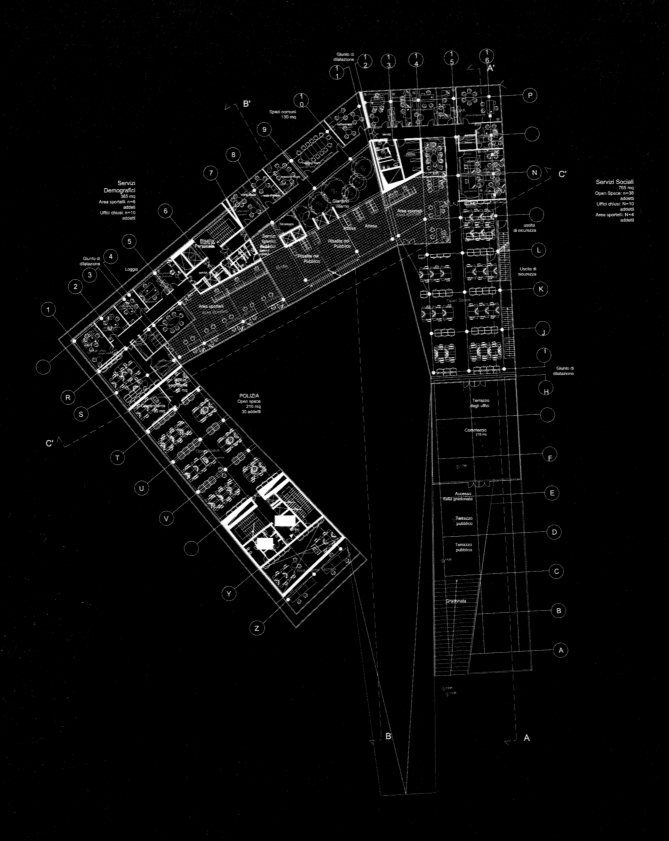

Servizi
Demografici
365 mq
Area sportelli: n=6
addetti
Uffici chiusi: n=10
addetti

Servizi Sociali
765 mq
Open Space: n=38
addetti
Uffici chiusi: N=10
addetti
Area sportelli: N=4
addetti

Spazi comuni
130 mq

POLIZIA
Open space
210 mq
30 addetti

328

Stacking plans della
distribuzione delle
funzioni all'interno
dell'edificio.
Nell'altra pagina,
pianta tipo
dell'edificio con
indicata la zona
destinata alla hall
principale

*Stacking plans for
the distribution of
functions inside the
building.
Facing page:
sample plan of
building showing
the area destined
for the main hall*

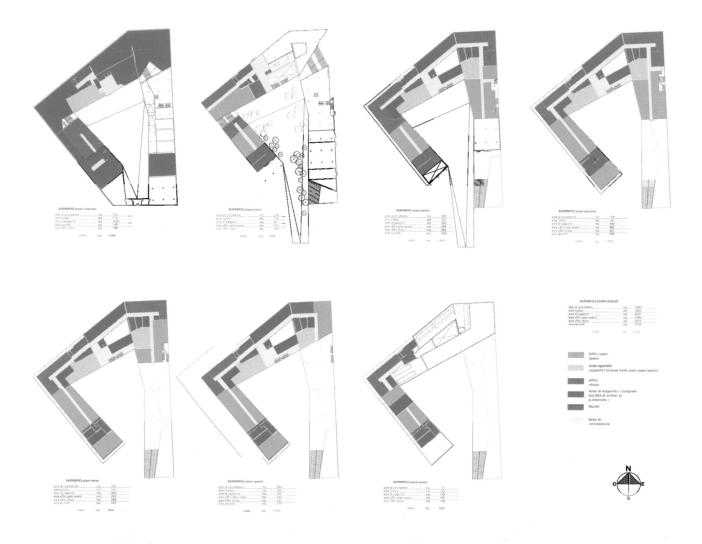

Sequenza
di immagini relative
alla corte
centrale e della
frammentazione
della copertura
realizzata in scaglie
di vetro orientate
secondo
l'andamento solare

*Sequence of images
showing the central
courtyard and the
fragmentation of the
roof glass with
louvers inclined
according to the
position of the sun*

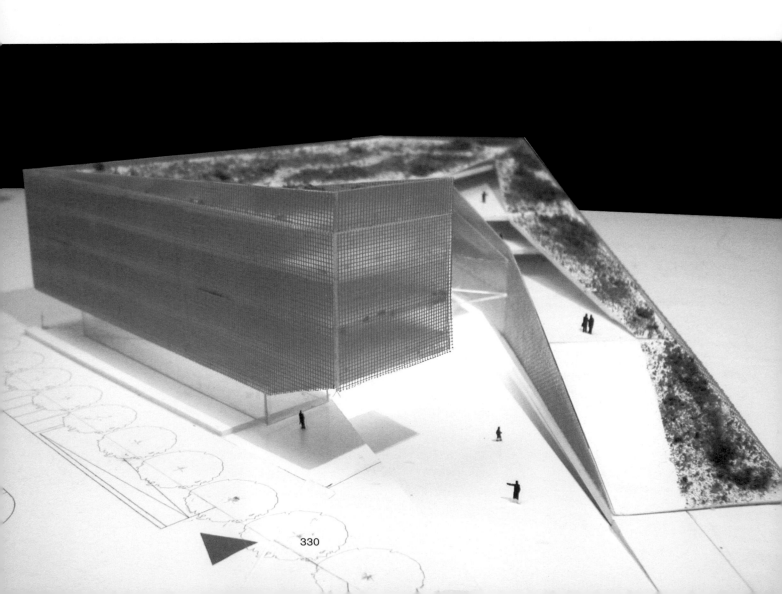

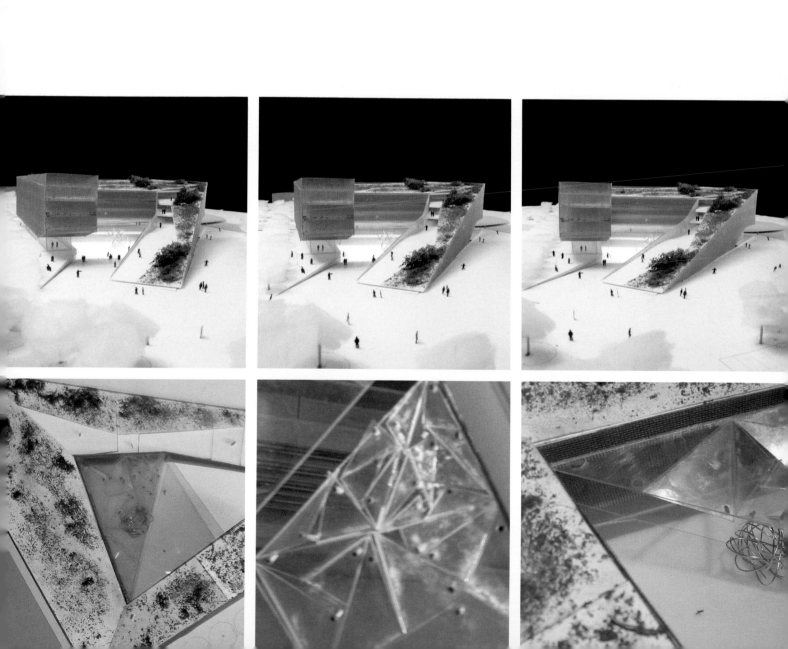

Serie di modelli in
legno per lo studio
della forma

*Series of wooden
study models*

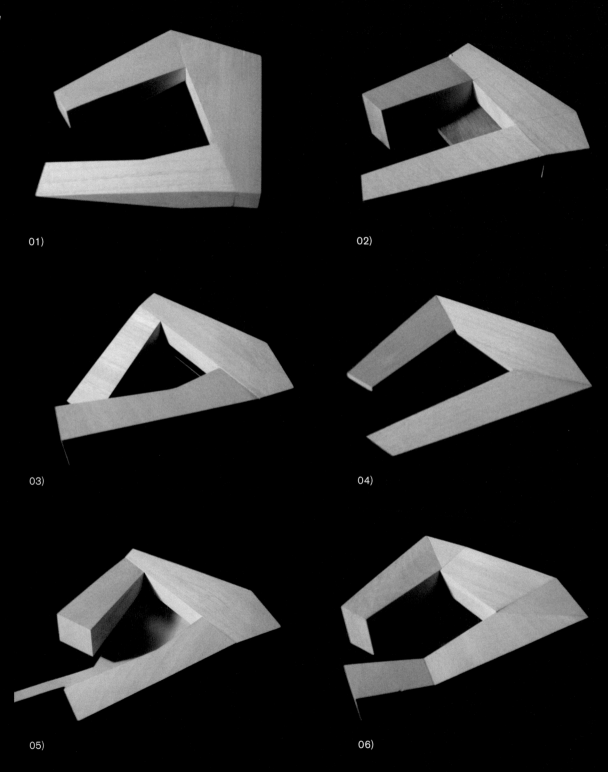

01)

02)

03)

04)

05)

06)

07)

08)

09)

10)

11)

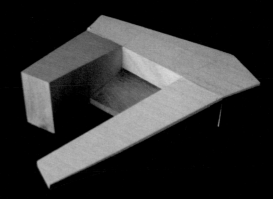

12)

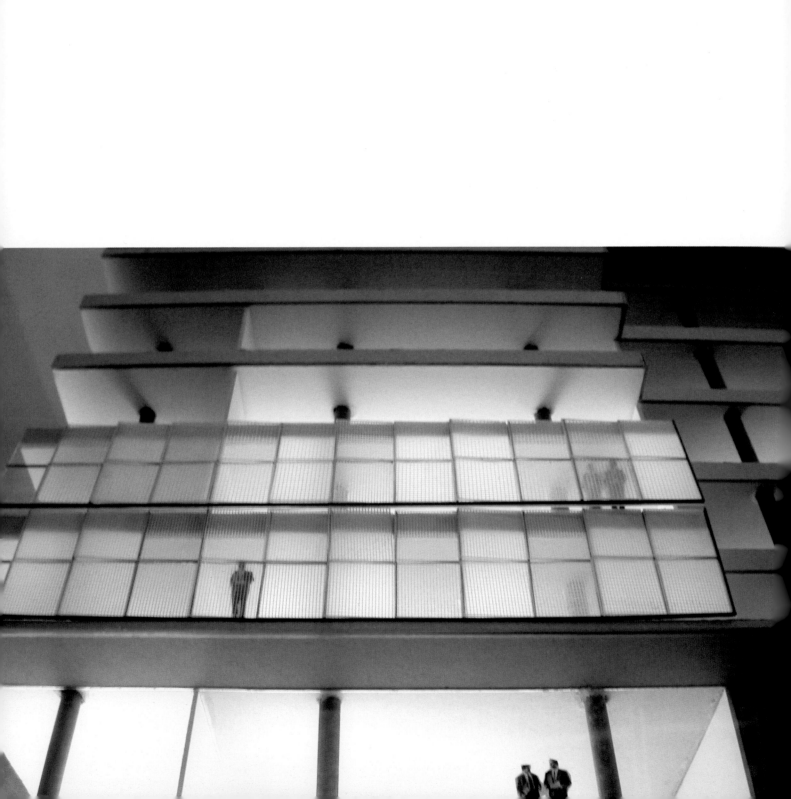

Modelli di studio
della tessitura della
facciata realizzata in
scaglie di vetro
nelle parti piene;
nelle zone orientate
a sud-ovest è
previsto
l'arretramento della
facciata per creare
logge di protezione
dall'irraggiamento
solare

*Study models of
the texture of the
glass façade; in
areas facing south-
west the façade is
set back to create
loggia for protection
from sunlight*

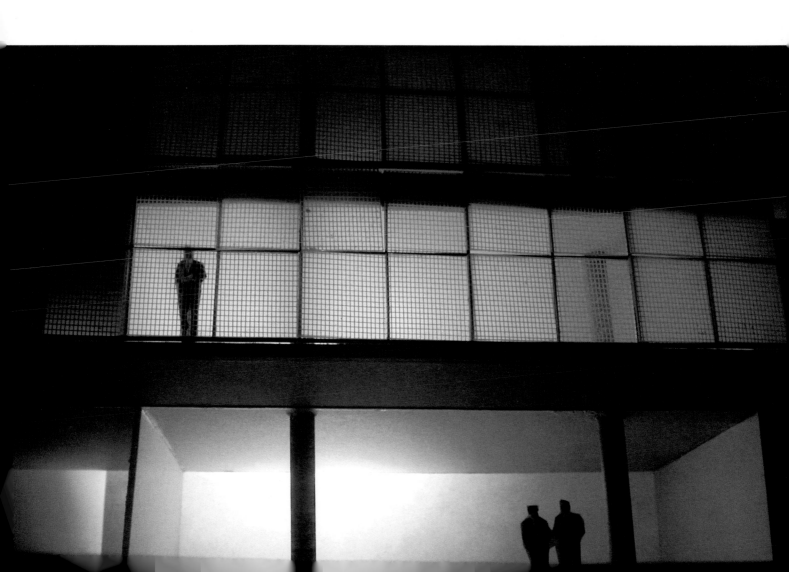

Location	Piacenza, Italy
Year	2003-2004
Commission	Private
Client	Orion scrl
Gross Floor Area	15.000 m²
MCA Design Team	Mario Cucinella Elizabeth Francis David Hirsch Tommaso Bettini Luigi Orioli Eva Cantwell Cristina Garavelli
Structural Engineer	Massimo Majowiecki
Mechanical Engineers	Studio Isoclima
Quantity Surveyor	Orion scrl
Space Planner	D2U Jacopo della Fontana Corrado Caruso
Contractors	Orion scrl Consorzio Cooperativo Costruzioni

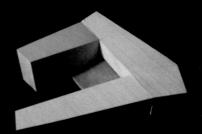

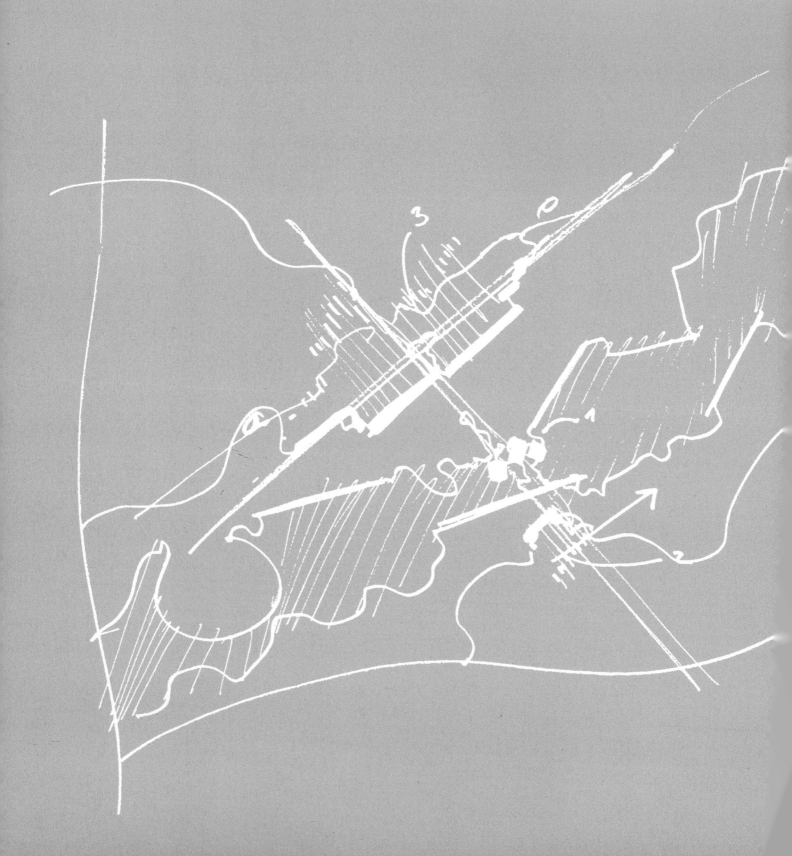

Cyprus

Campus universitario _ University campus

Credits

Location	Nicosia, Cyprus
Year	1992
Commission	International Competition
Client	University of Cyprus
Gross Floor Area	100.000 m²
MCA Design Team	Mario Cucinella Vittorio Grassi Julien Descombes
Environmental Strategies	Alistair Guthrie - Ove Arup & Partners
Quantity Surveyor	Clyde Malby Tim Gatehouse DL&E

Modello della vasta
copertura; nell'area
nord sono collocate
le torri del vento,
mentre le diverse
tessiture indicano
le zone di
ombreggiamento.
Nell'altra pagina,
schizzo della frattura
tettonica che
caratterizza il
concept dell'intervento

*Model of the vast
roof of the complex;
to the north are
wind towers, while
the different patterns
indicate shaded
areas.
Facing page, sketch
of the tectonic
fracture which is the
design concept*

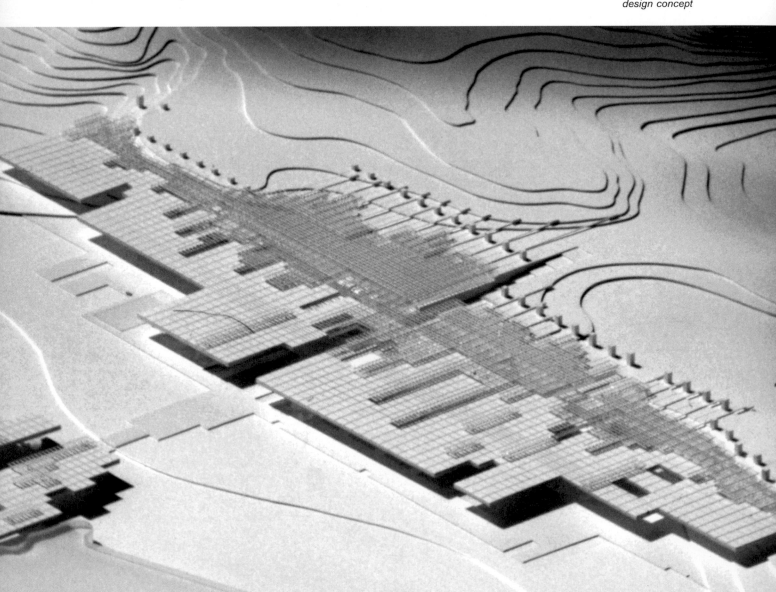

Cipro

**Masterplan del campus
universitario**

Il *masterplan* interpreta l'inserimento del nuovo campus come la realizzazione di un nuovo paesaggio integrato con la morfologia del territorio.

L'edificio, correttamente orientato, si sviluppa orizzontalmente come una "seconda pelle" che si estende sul paesaggio, di cui sfrutta al massimo le risorse naturali (vento e sole) nell'ottica della riduzione dei consumi energetici.

L'Università, pertanto, diviene parte integrante del paesaggio e, grazie allo sviluppo orizzontale, presenta una flessibilità intrinseca che ne consentirà l'estensione preservando la concezione di base.

La topografia collinare è prolungata nella grande copertura che costituisce l'elemento unificante del complesso e funziona da moderatore climatico: protegge dall'irraggiamento solare e controlla l'accesso della luce naturale grazie agli elementi modulari (con differenti gradi di trasparenza), creando così le migliori condizioni per le attività sottostanti e riducendo i costi d'impianto ed esercizio. Al di sotto della copertura si articolano lungo una strada interna i diversi dipartimenti, le aule, l'auditorium e il complesso sportivo. Il benessere termico è garantito anche dalla presenza di torri di captazione del vento dominante, attraverso le quali l'aria – calda in estate e fredda in inverno – raggiunge il lago d'aria sotto l'edificio, dove viene preriscaldata in inverno e preraffrescata in estate grazie allo scambio termico con le superfici a temperatura costante del sottosuolo (*ground cooling*).

Cyprus

**University campus
masterplan**

The master plan sees the design of the campus as the creation of a new landscape integrated with the morphology of the site.

The building is developed horizontally, like a "second skin" that extends over the landscape, and makes maximum use of the available natural resources (wind and sun) with a view to limiting energy consumption. The University, then, becomes an integral part of the landscape and by virtue of its horizontal development possesses an intrinsic flexibility which permits extension while preserving the fundamental design concept. The hilly topography of the site is continued in the extensive roofing which is the unifying feature of the complex. It functions as a climatic moderator, protecting the building from the sun's rays and regulating the access of natural light, by means of modular elements of varying degrees of transparency, thus creating optimum conditions for the activities taking place inside the building while reducing installation and running costs. Beneath the roof, the various departments, lecture halls, the auditorium, and the sports complex are set out along an internal street. Thermal comfort is assured by the towers built to catch the prevailing wind and channel the air – hot in summer, cold in winter – into an air-lake underneath the building. The air is pre-heated in winter and pre-cooled in summer by means of heat transfer with the ground surface which is at a constant temperature (ground cooling).

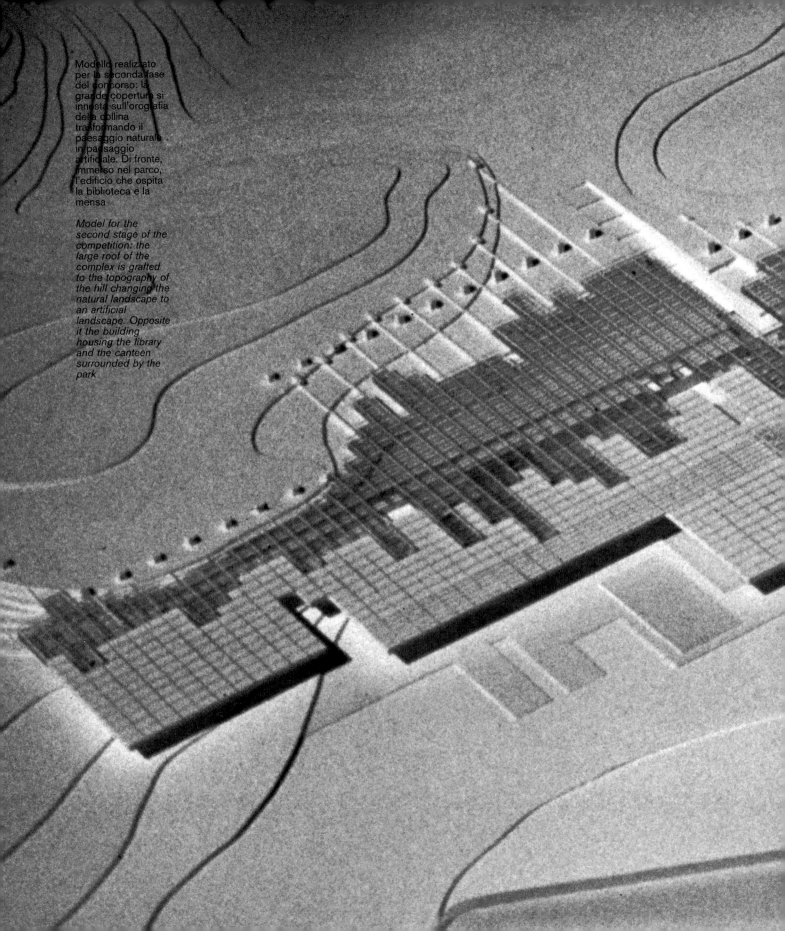

Modello realizzato per la seconda fase del concorso: la grande copertura si innesta sull'orografia della collina trasformando il paesaggio naturale in paesaggio artificiale. Di fronte, immerso nel parco, l'edificio che ospita la biblioteca e la mensa

Model for the second stage of the competition: the large roof of the complex is grafted to the topography of the hill changing the natural landscape to an artificial landscape. Opposite it the building housing the library and the canteen surrounded by the park

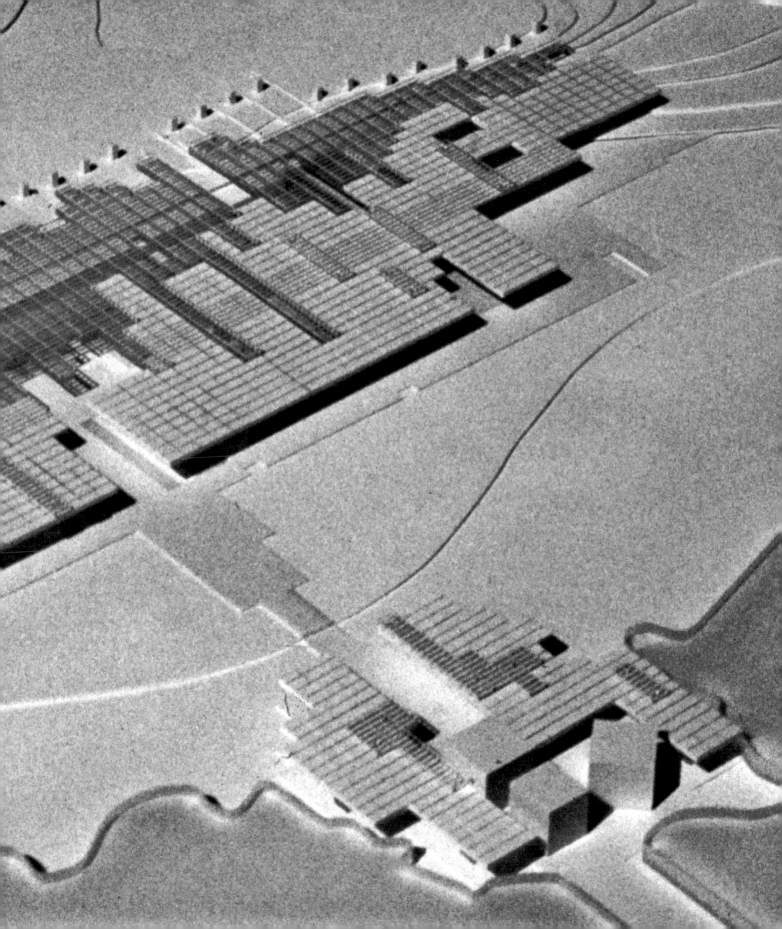

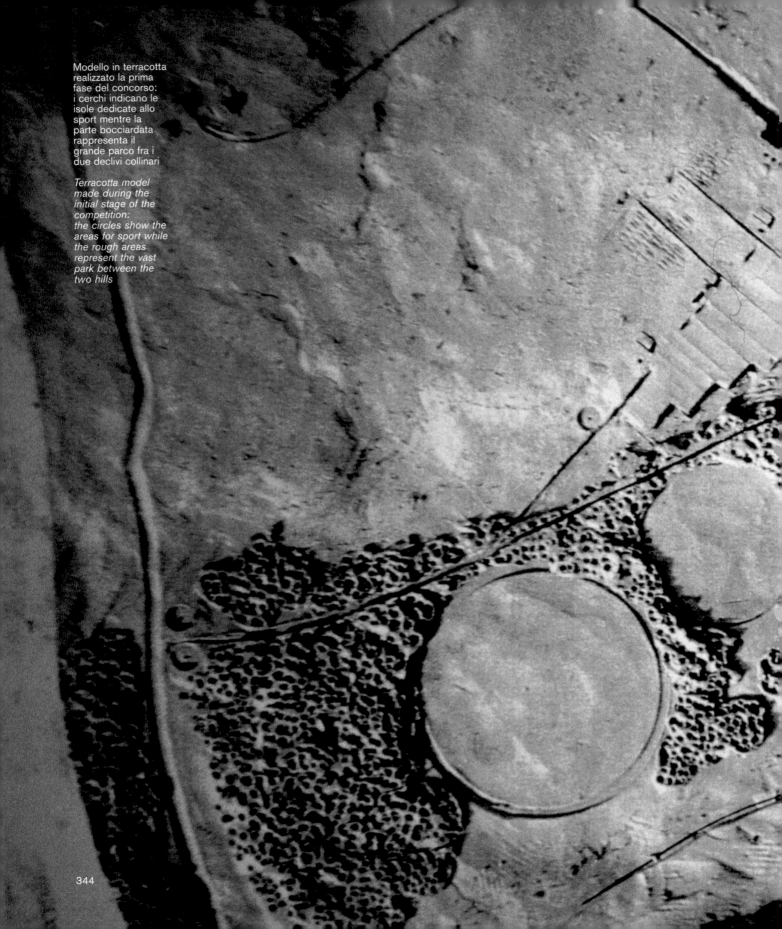

Modello in terracotta
realizzato la prima
fase del concorso:
i cerchi indicano le
isole dedicate allo
sport mentre la
parte bocciardata
rappresenta il
grande parco fra i
due declivi collinari

*Terracotta model
made during the
initial stage of the
competition:
the circles show the
areas for sport while
the rough areas
represent the vast
park between the
two hills*

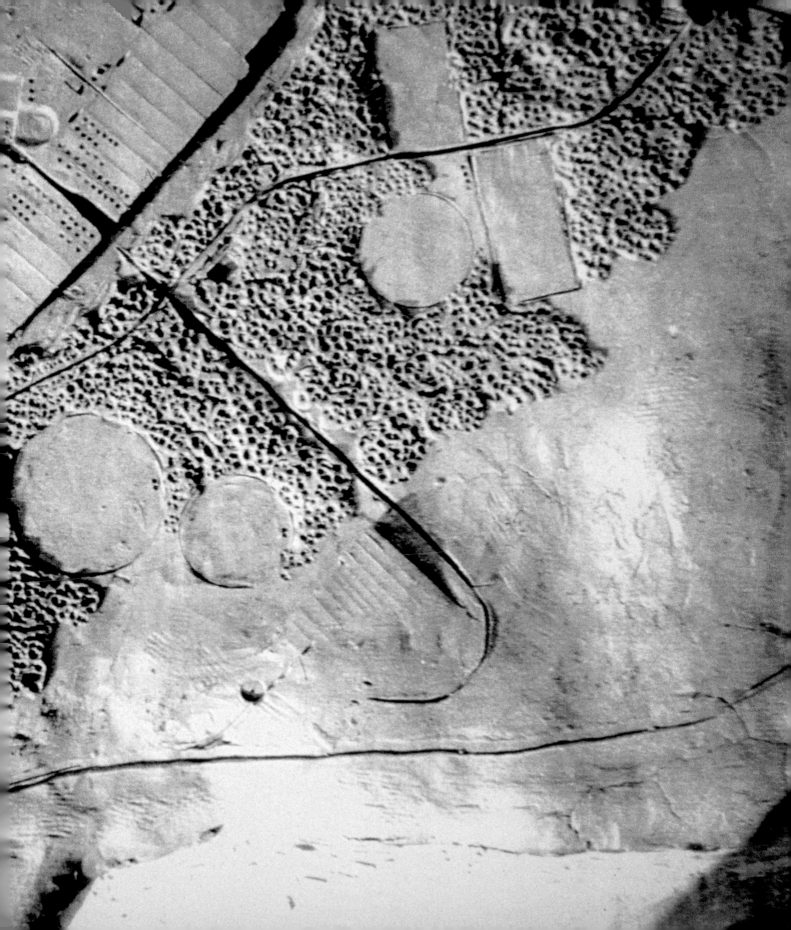

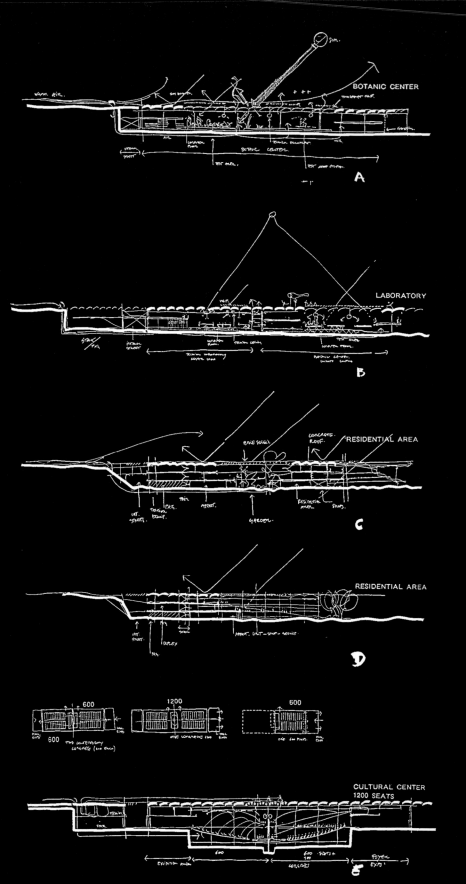

BOTANIC CENTER

A

LABORATORY

B

RESIDENTIAL AREA

C

RESIDENTIAL AREA

D

CULTURAL CENTER 1200 SEATS

E

Sezioni trasversali delle diverse attività svolte sotto la copertura: l'auditorium, il giardino botanico, le aule didattiche, lo sport center e la piscina. Nell'altra pagina, sopra, schizzo delle strategie climatiche: l'edificio sfrutta il grande lago d'aria a contatto con il terreno: la temperatura costante delle superfici (17-18°C) permette il preraffrescamento dell'aria in entrata a 45°C in estate e il preriscaldamento di quella in entrata a 5-8°C d'inverno; sotto, planimetria generale con evidenziata la frattura tettonica e il grande parco e i giardini dell'università

Cross-sections of the different activities present under the roof: the auditorium, the botanic garden, lecture rooms, the sports centre and the swimming pool.
Facing page, above, sketch showing climatic strategies: the building exploits the large air-lake in contact with the ground: the constant temperature of the surfaces (17-18°C) enables pre-cooling of incoming hot air (45°C) in summer and pre-heating of incoming cold air (5-8°C) in winter; below, general plan showing tectonic fracture and the large park and university gardens

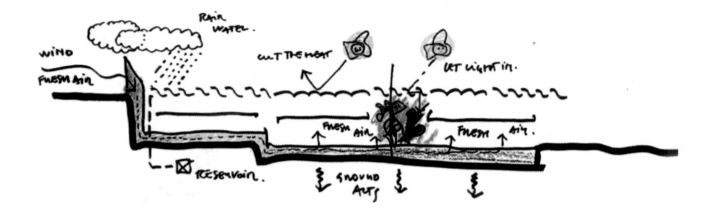

WIND
FRESH AIR
RAIN WATER.
CUT THE HEAT
LET LIGHT IN.
FRESH AIR
FRESH AIR
RESERVOIR.
GROUND AIRS

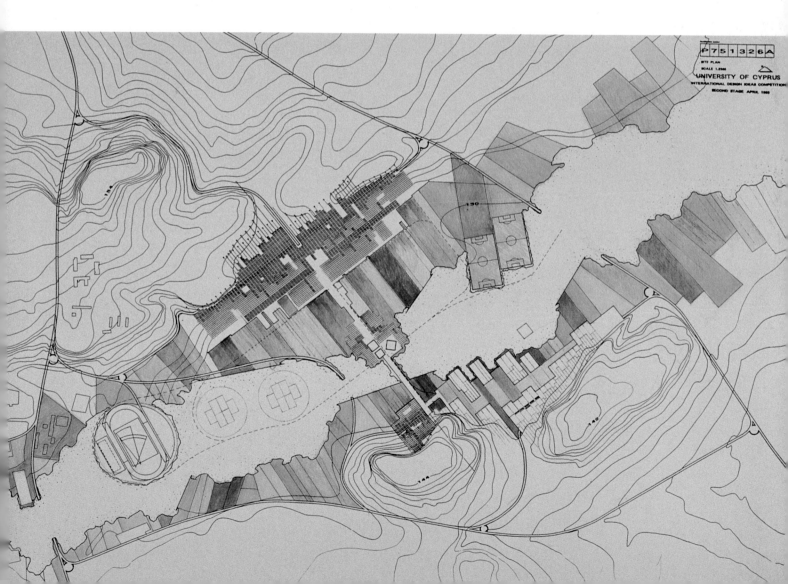

P 7 5 1 3 2 6 A
SITE PLAN
SCALE 1:2500
UNIVERSITY OF CYPRUS
INTERNATIONAL DESIGN IDEAS COMPETITION
SECOND STAGE APRIL 1993

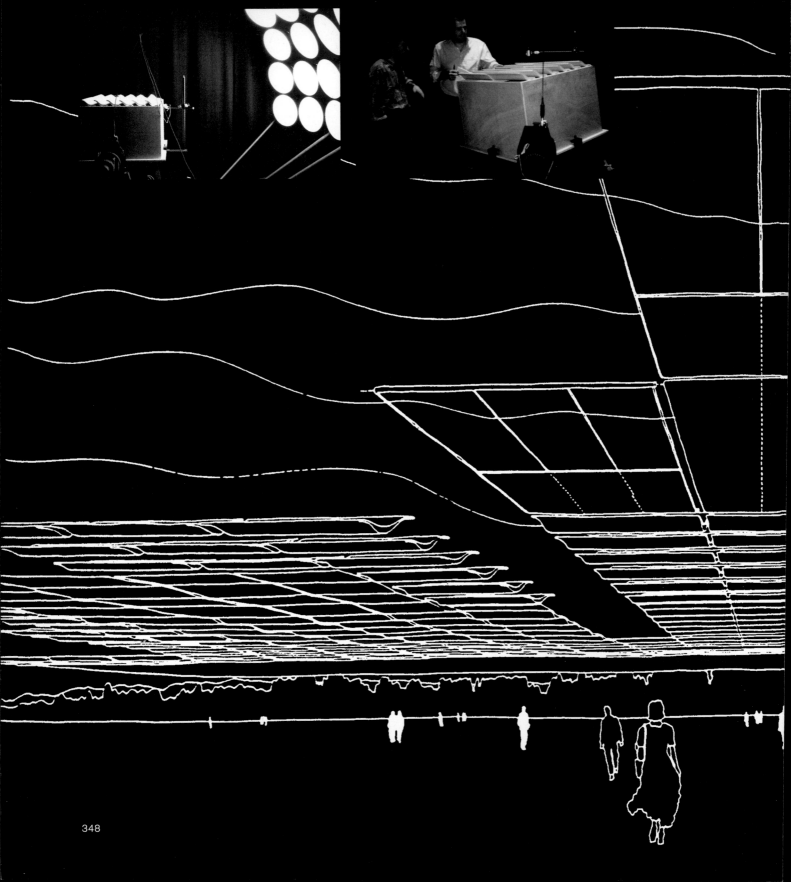

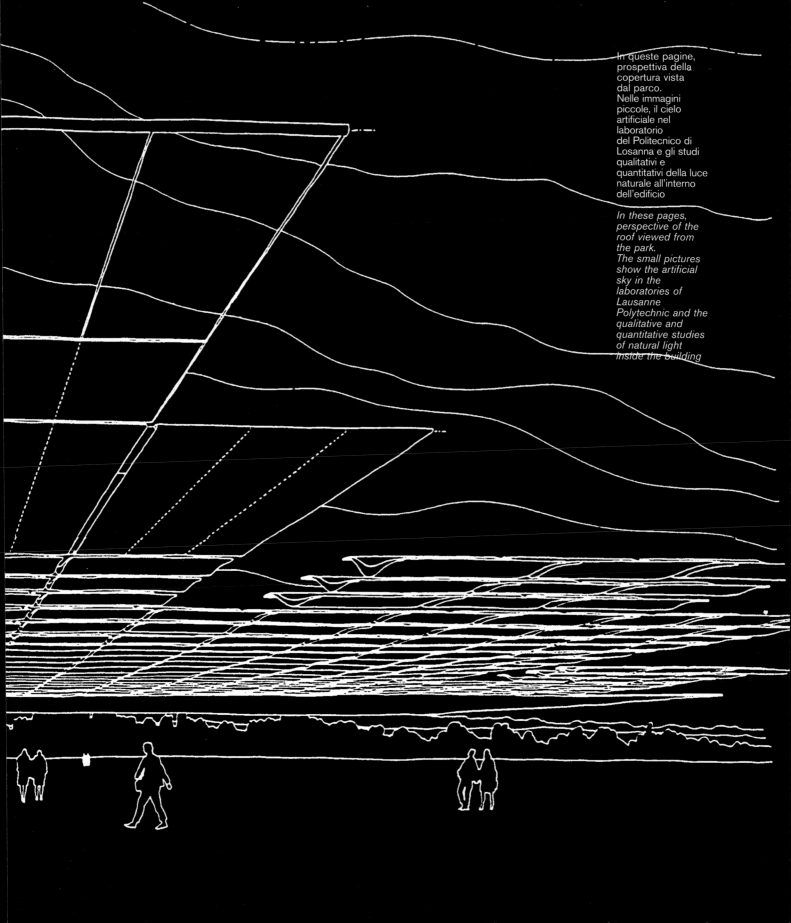

In queste pagine,
prospettiva della
copertura vista
dal parco.
Nelle immagini
piccole, il cielo
artificiale nel
laboratorio
del Politecnico di
Losanna e gli studi
qualitativi e
quantitativi della luce
naturale all'interno
dell'edificio

*In these pages,
perspective of the
roof viewed from
the park.
The small pictures
show the artificial
sky in the
laboratories of
Lausanne
Polytechnic and the
qualitative and
quantitative studies
of natural light
inside the building*

Midolini

Cantine vitivinicole _ Winery

Credits

Location	Manzano (Ud), Italy
Year	2003
Commission	Private
Client	Gloria Midolini
Gross Floor Area	3.000 m²
MCA Design Team	Mario Cucinella
	Elizabeth Francis
	Elena Lavezzo
	Tommaso Bettini
	Eva Cantwell
Model	Natalino Roveri

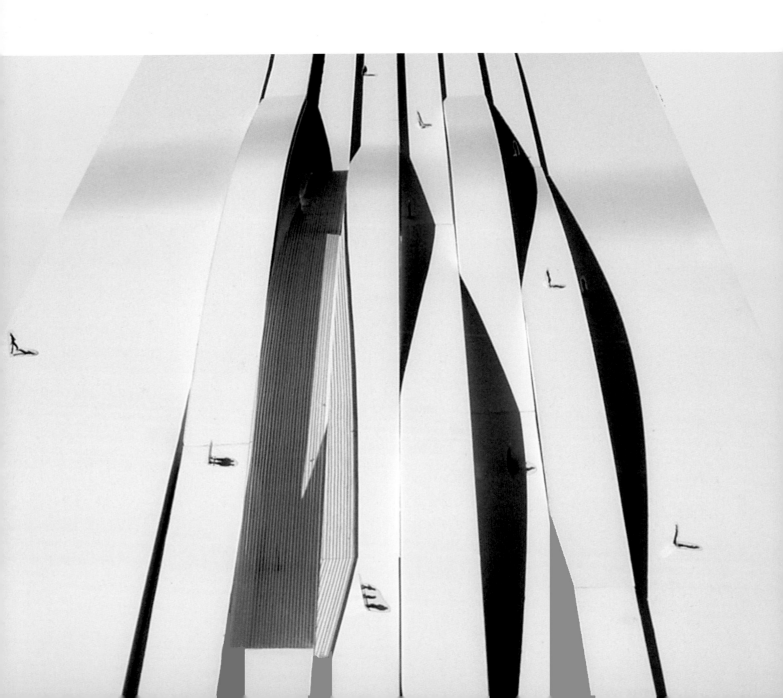

Manzano, Midolini
Cantine vitivinicole

Il *concept* del progetto per la nuova cantina nasce principalmente dall'osservazione del paesaggio dei colli orientali del Friuli-Venezia Giulia in cui la proprietà Midolini si colloca e dallo studio delle caratteristiche geomorfologiche del territorio.

Interpretando il tema delle cantine voltate, sei lunghi archi ribassati, leggermente sfalsati tra loro, sembrano emergere dal terreno e prolungare le linee del paesaggio; i volumi creano una sorta di tessitura artificiale sul crinale della collina. Queste strutture coprono un unico grande ambiente ad altezza crescente nella direzione che dalla vallata sale verso la sommità del promontorio. Gli archi ribassati sono caratterizzati da una struttura portante in legno lamellare, lasciata a vista all'interno dell'edificio; l'esterno, invece, in parte è ricoperto da un sottile manto erboso e in parte è rivestito in rame, assicurando la continuità con l'ambiente circostante.

All'interno sono previsti ampi ambienti termoregolati per la vinificazione, l'affinamento e lo stoccaggio dei vini, una piccola foresteria, un'area per la degustazione e l'accoglienza degli ospiti; il progetto include inoltre un'ampia zona aperta, protetta dalla pioggia, per il lavoro con mezzi meccanici per lo scarico e il primo trattamento dell'uva raccolta.

Manzano, Midolini
Winery

The concept for the new Midolini winery comes from observing the landscape of the eastern hills in the Friuli-Venezia Giulia region where the property is located, and from a study of the geo-morphological characteristics of the terrain.

Inspired by the theme of vaulted wine-cellars, six long low arches, slightly staggered, seem to rise from the ground, continuing the line of the landscape. The buildings create a kind of artificial tapestry on the crest of the hill. These structures cover one large space which increases in height climbing from the valley towards the summit of the promontory. The low arches are characterised by a load-bearing support structure in laminated timber, left visible inside the building. The exterior is partly covered by vegetation and partly by copper, ensuring continuity with the surrounding landscape.

The building houses large rooms with controlled temperature for wine-making, refining, and storage, a small visitor's centre and an area for receptions and wine-tasting. The project also includes a large open space, sheltered from the rain, for working with mechanical equipment and for unloading and preliminary treatment of the grapes harvested.

Paesaggio collinare
della campagna
friulana in cui si
trova la proprietà
Midolini.
Nell'altra pagina,
studio della cantina
inserita nel
particolare contesto
paesaggistico

*Landscape of the
Friuli hills where the
Midolini property is
located.
Facing page, study
of the winery set in
the context of the
landscape*

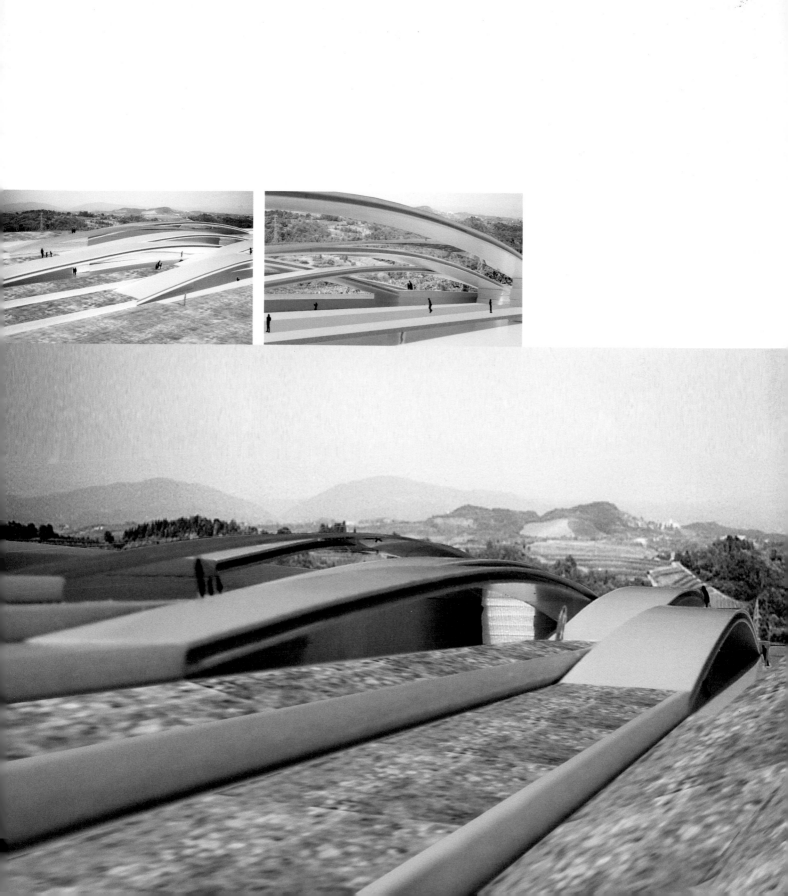

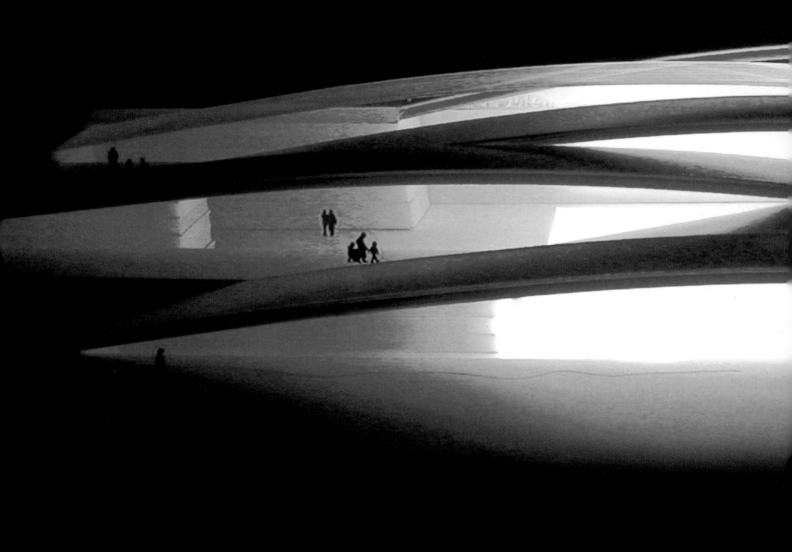

Vista notturna
dell'edificio: gli archi
sfalsati creano una
sorta di frattura da
cui esce la luce

*View of the building
by night: the
staggered arches
create a fracture
from which light
emerges*

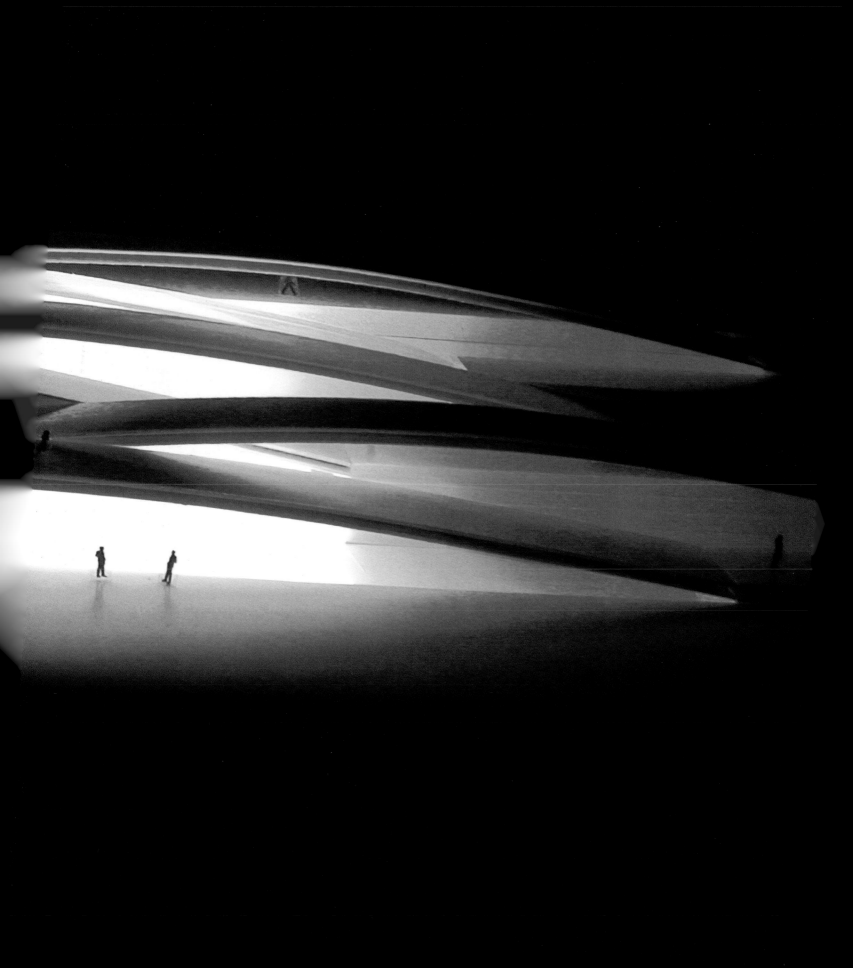

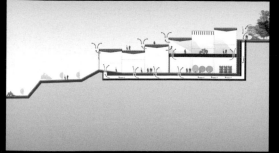

In queste pagine,
sezione
dell'intervento sul
versante collinare.
Nelle immagini
piccole, schema
delle strategie
climatiche e una
planimetria generale
dell'intervento

*IIn these pages,
section of the
building on the
slope of the hillside.
In the smaller
figures, plan of
climatic strategies
and site plan*

Aeroporto

Airport Business Center

Credits

Location	Bologna, Italy
Year	2002
Commission	Private
Client	Gruppo Maccaferri ING Real Estate Schiphol Real Estate Grontmij Real Estate Cave Reno
Gross Floor Area	150.000 m²
MCA Design Team	Mario Cucinella Elizabeth Francis David Hirsch Filippo Taidelli con Matteo Lucchi Andrea Gardosi
Traffic and Logistic Consultant	Schiphol Real Estate
Quantity Surveyor	Alberto Lacchini - BEAR Project Management

Modello di studio: in primo piano l'aeroporto con le future estensioni e il collegamento con la cava dove sono ospitate le attività alberghiere, il parcheggio a lungo termine e la strada commerciale di accesso agli uffici. Nell'altra pagina, sezione della nuova stazione e schema dei tempi di percorrenza pedonale dalle due nuove stazioni metropolitane

Study model: in the foreground the airport with the future extensions and connection to the quarry where the hotels, the long-stay car park and the access road to the shops and offices are located. Facing page, section of the new station and plan showing time taken to walk from the two new metro stations

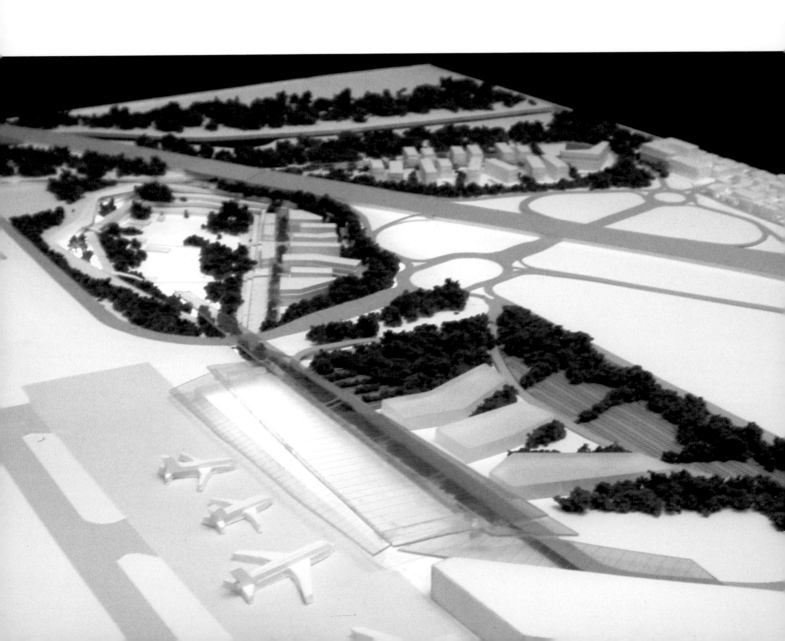

Bologna
Airport Business Center

Il *masterplan* si sviluppa in una zona di Bologna in cui grandi infrastrutture già esistenti – quali l'aeroporto, la tangenziale e l'autostrada A1 – saranno in tempi brevi integrate da altre – come la nuova linea metropolitana e lo sviluppo del terminal aeroportuale – che contribuiranno a implementare la complessa qualificazione dell'area. L'obiettivo dell'intervento, che riguarda una superficie di circa 150.000 m² – distribuita su tre zone: quella della cava Barleta, l'area verso zona del Triumvirato e l'area prospiciente l'aeroporto –, è quello di integrare nel tessuto ambientale e paesaggistico del sito edificazioni destinate ad attività commerciali, ricettive e di servizio. Particolare cura è stata dedicata nel preservare la qualità ambientale e paesaggistica dell'area, e specialmente la zona della cava e il vicino parco del fiume Reno. L'immagine esterna complessiva è quella di un parco all'aperto con l'inserimento discreto di edifici e volumi. La zona della cava è stata disegnata per dare forma al vuoto, con l'inserimento, su un versante, di una struttura alberghiera – che nella linea prosegue il declivio naturale – e, sull'altro lato, di uffici affacciati sul parco. Nella cava sono previsti i nuovi parcheggi dell'aeroporto e un grande canyon attrezzato collegherà il terminal con il parco, l'albergo e gli spazi commerciali.

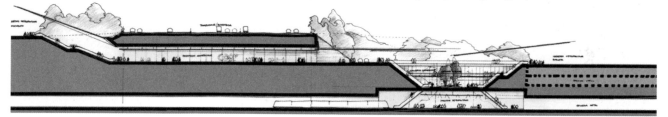

Bologna
Airport Business Center

The masterplan *concerns an area of Bologna where there is existing large-scale infrastructure – the airport, the ring road and the A1 motorway. Further infrastructure will soon be added, such as the new inner-city railway line and the airport terminal extension. Together these will add up to a complex transformation of the district. The intervention concerns a surface area of about 150,000 m², covering three zones: the Barleta quarry, the Via Triumvirato district, and the area facing the airport. Its objective is to integrate the environmental setting and the scenery of the site with buildings destined for shops and offices, hotels, and services. Particular care has been taken to preserve the environmental quality and the landscape of the area, especially around the quarry and the river Reno. The overall exterior view is that of an open park with the discreet addition of buildings and volumes. The quarry area has been used to give form to the open space, with the addition on one side of a hotel structure – the line of which will follow the natural line of the sloping ground – and, on the other side, of offices overlooking the park. In the quarry itself, the new airport parking space is planned. A canyon-like pedestrian thoroughfare will connect the terminal building to the park, the hotel, and the shops and offices.*

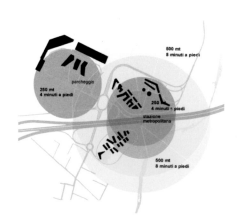

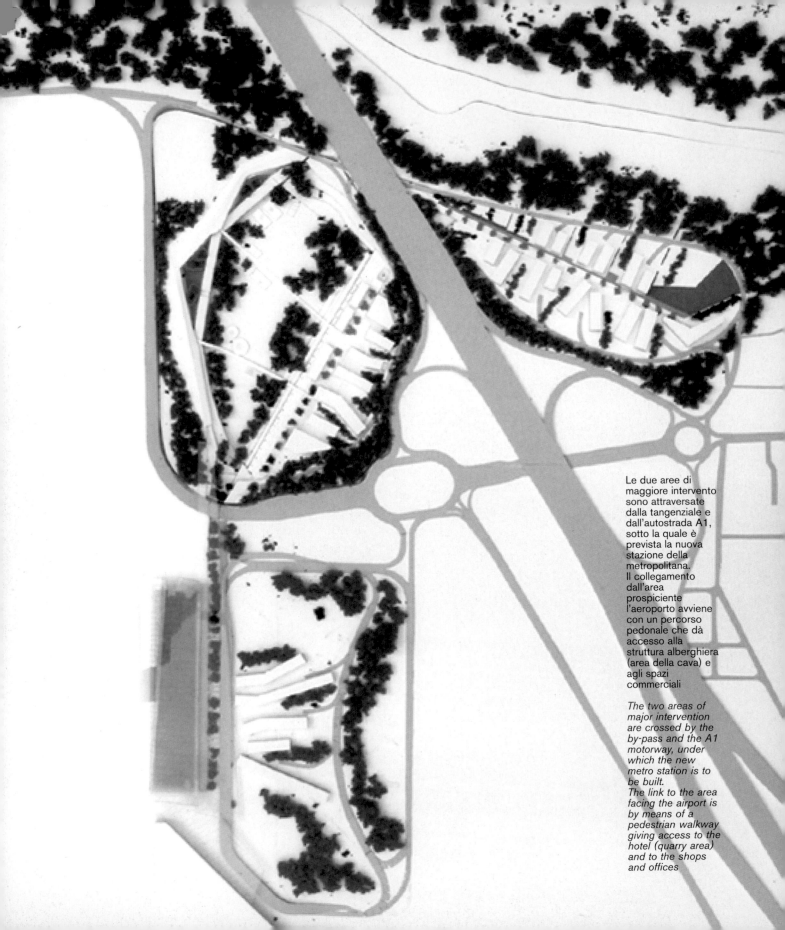

Le due aree di maggiore intervento sono attraversate dalla tangenziale e dall'autostrada A1, sotto la quale è prevista la nuova stazione della metropolitana.
Il collegamento dall'area prospiciente l'aeroporto avviene con un percorso pedonale che dà accesso alla struttura alberghiera (area della cava) e agli spazi commerciali

The two areas of major intervention are crossed by the by-pass and the A1 motorway, under which the new metro station is to be built.
The link to the area facing the airport is by means of a pedestrian walkway giving access to the hotel (quarry area) and to the shops and offices

Il diagramma
rappresenta il
sistema stradale
interno al complesso.
Le linee sottili
indicano gli accessi
principali

*Diagram showing
street layout inside
the complex; lines
indicate access flow
to the various areas*

Sopra, sezione-rilievo della cava: i bordi sono costruiti per ridare forma al grande vuoto; da una parte l'albergo si appoggia al declivio e diventa così parte costitutiva del paesaggio; dall'altra si distribuiscono i nuovi uffici che guardano il parco centrale che ospita attività sportive e un *leisure center*

Above, relief section of the quarry: the edges are built to give shape to the vast empty space; on one side the hotel follows the natural line of the sloping ground, becoming part of the landscape; on the other side are new offices overlooking the central park which houses sports grounds and a leisure centre

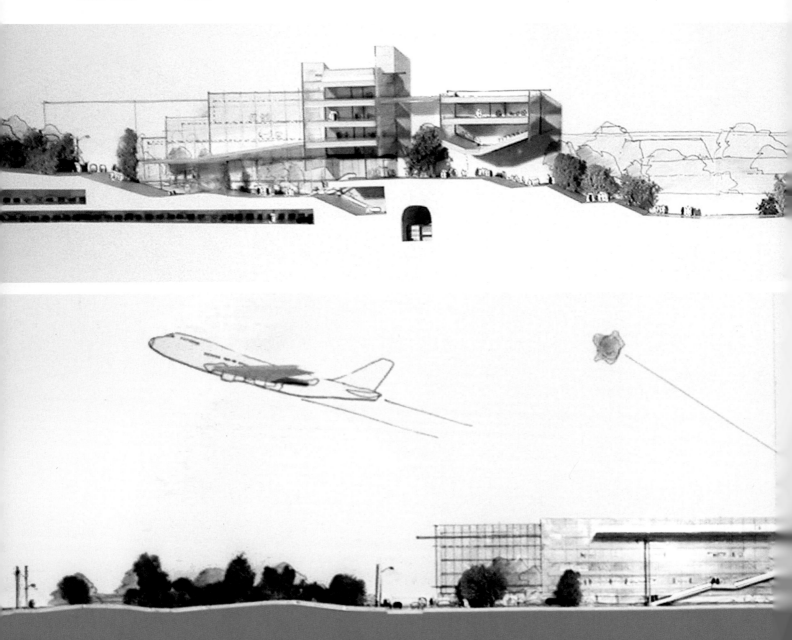

Sotto, ipotesi per
il nuovo terminal
dell'aeroporto con
i nuovi edifici di
supporto

*Below, plan for the
new airport terminal
with new support
facilities*

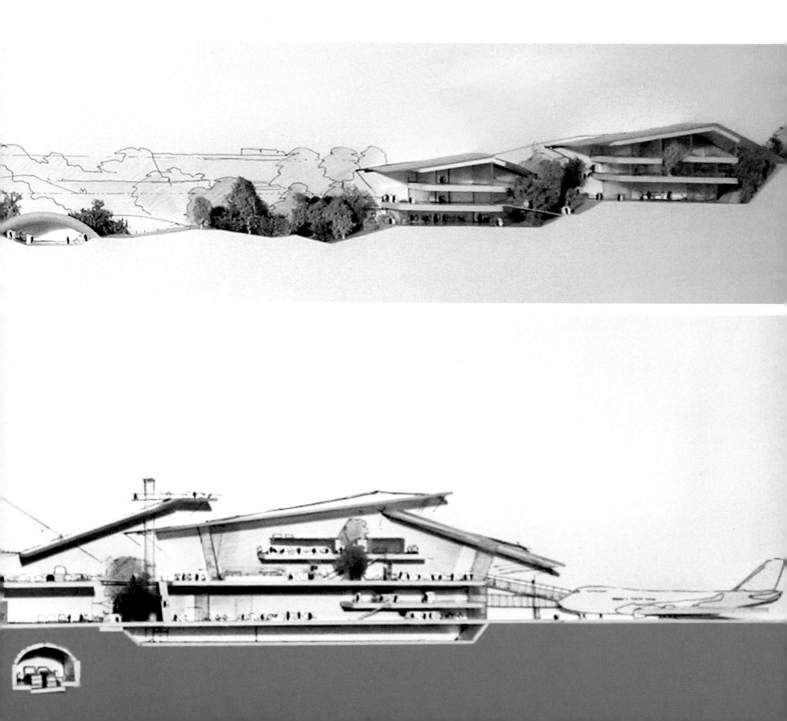

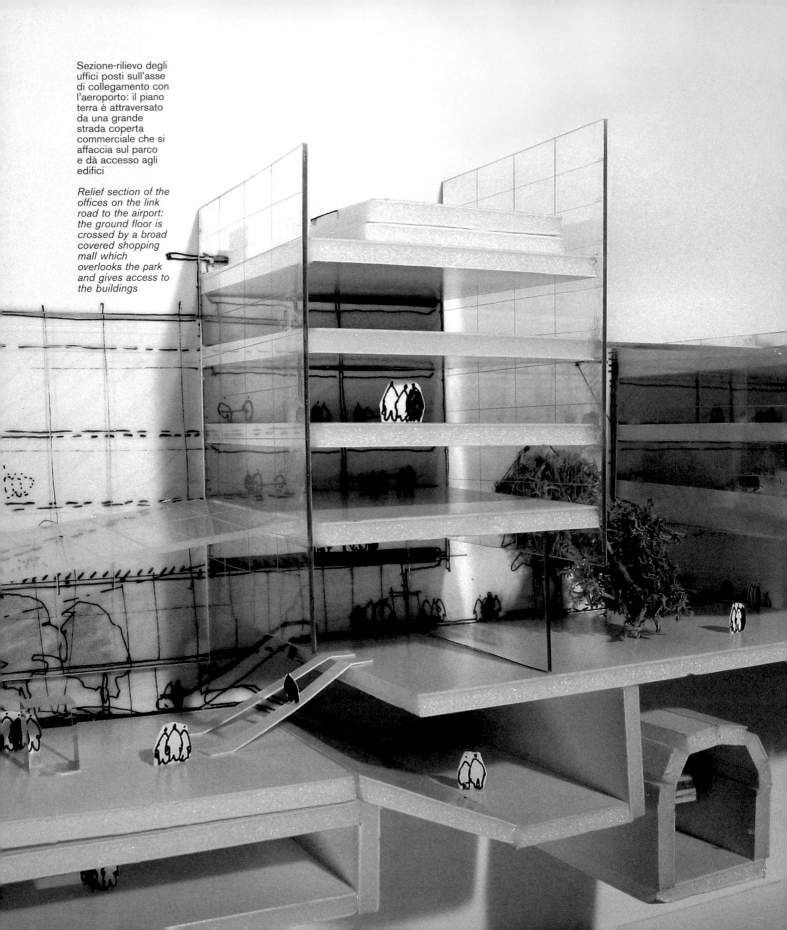

Sezione-rilievo degli uffici posti sull'asse di collegamento con l'aeroporto: il piano terra è attraversato da una grande strada coperta commerciale che si affaccia sul parco e dà accesso agli edifici

Relief section of the offices on the link road to the airport: the ground floor is crossed by a broad covered shopping mall which overlooks the park and gives access to the buildings

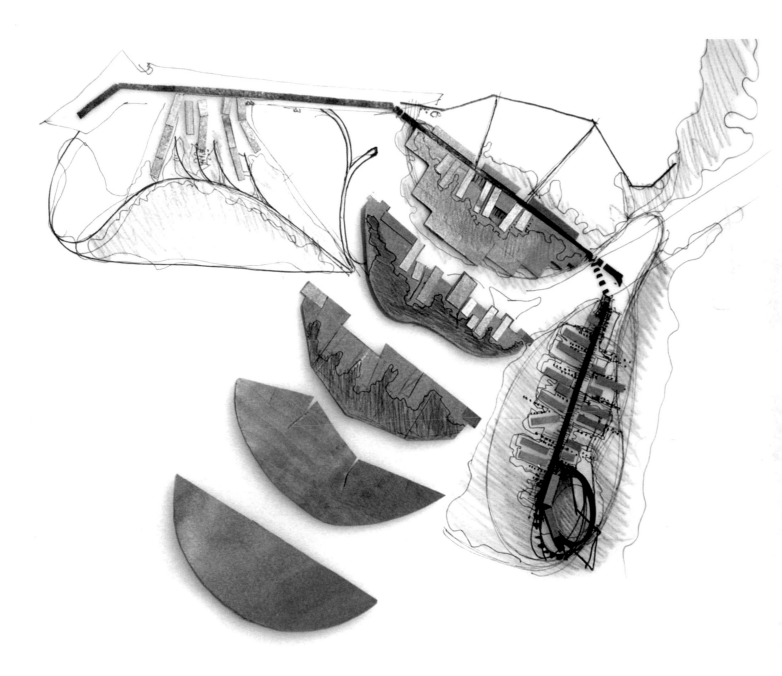

Sviluppo del
progetto nell'area
della cava con la
determinazione dei
volumi e delle aree
verdi

*Project development
in the quarry area
showing
building volumes
and green
areas*

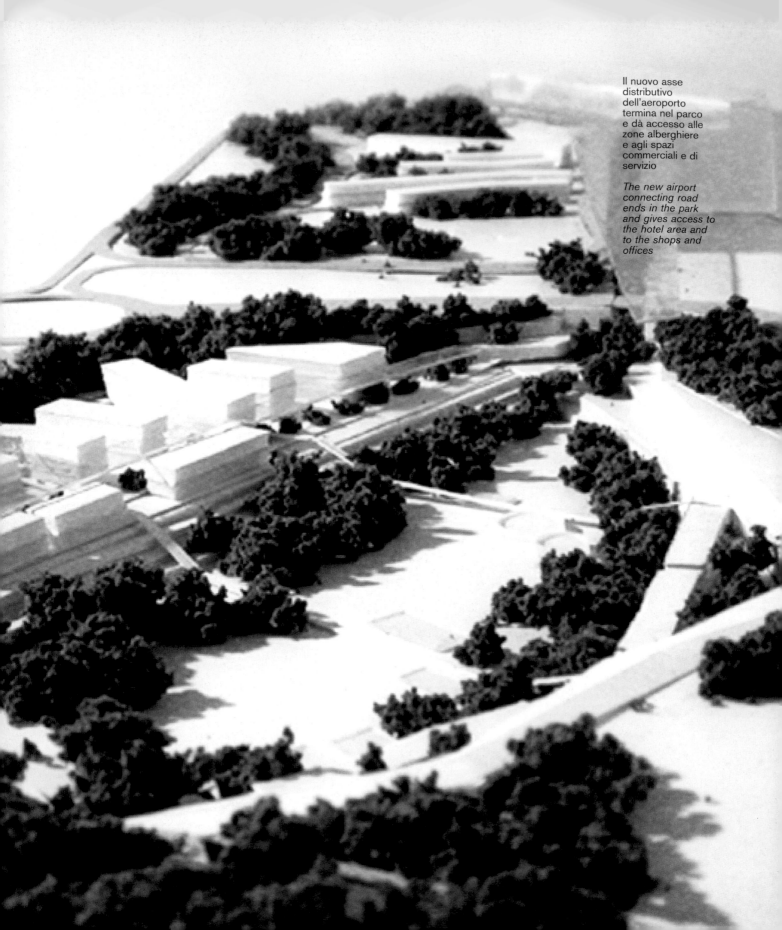

Il nuovo asse
distributivo
dell'aeroporto
termina nel parco
e dà accesso alle
zone alberghiere
e agli spazi
commerciali e di
servizio

*The new airport
connecting road
ends in the park
and gives access to
the hotel area and
to the shops and
offices*

Diagramma della
viabilità interna al
complesso; le linee
indicano i flussi di
accesso alle varie
aree

*Diagram showing
street layout inside
the complex; lines
indicate access flow
to the various areas*

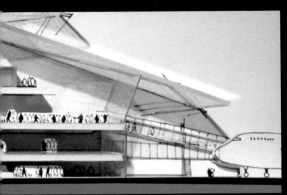
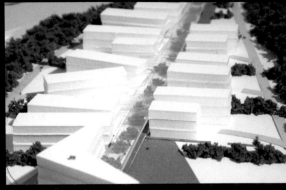

Viste del modello
e dell'area oggetto
dell'intervento

*Views of the model
and of the project
area*

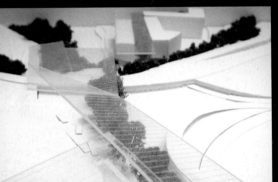
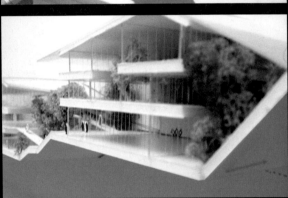

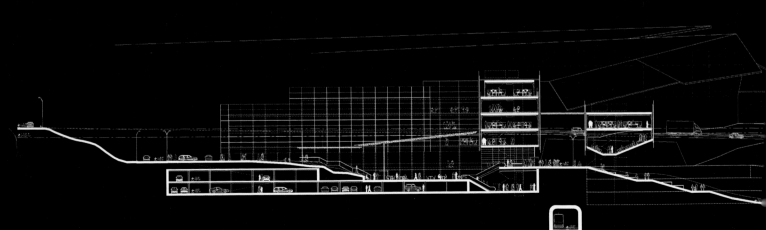

Qui sotto, *stacking plans* del grande parcheggio a servizio dell'aeroporto

Below, stacking plans for the large car park which will serve the airport

Sezione generale della cava: al di sotto del blocco uffici si trovano i parcheggi e le hall di accesso agli edifici; il blocco appoggiato al declivio della cava è sollevato di un piano per permettere la vista sul parco

Section of the quarry: car parks and the entrance buildings halls are below the office block; the block against the side of the quarry is raised one floor to give a view over the park

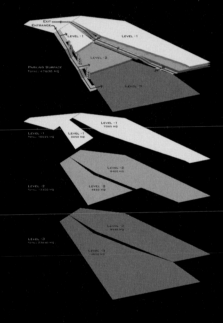

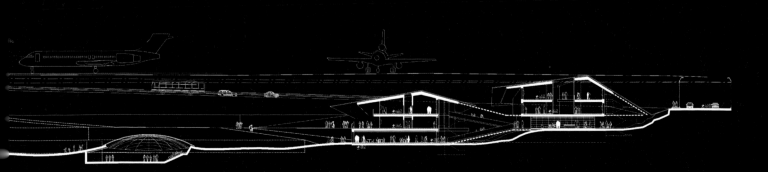

Rimini

Nuovo edificio _ Mixed use building

Credits

Location	Rimini, Italy
Year	2003
Commission	Private
Client	Edile Carpentieri srl
Gross Floor Area	1.500 m²
MCA Design Team	Mario Cucinella Elizabeth Francis Davide Paolini Enrico Iascone con Andrea Gardosi Matteo Lucchi
Structural and Mechanical Engineer	Gilberto Sarti - Polistudio

L'edificio visto dalla strada, con in evidenza la "spaccatura" d'accesso e la pelle esterna vegetale. Nell'altra pagina, sezione e fronte interno: la pianta dell'edificio si sviluppa verso l'esterno con una superficie curva e verso l'interno con due facciate fra loro ortogonali

The building from the road, clearly showing the entrance "fracture" and the exterior green skin. Facing page, section and interior façade: the plan of the building features a curved surface towards the street and two right-angled façades towards the courtyard

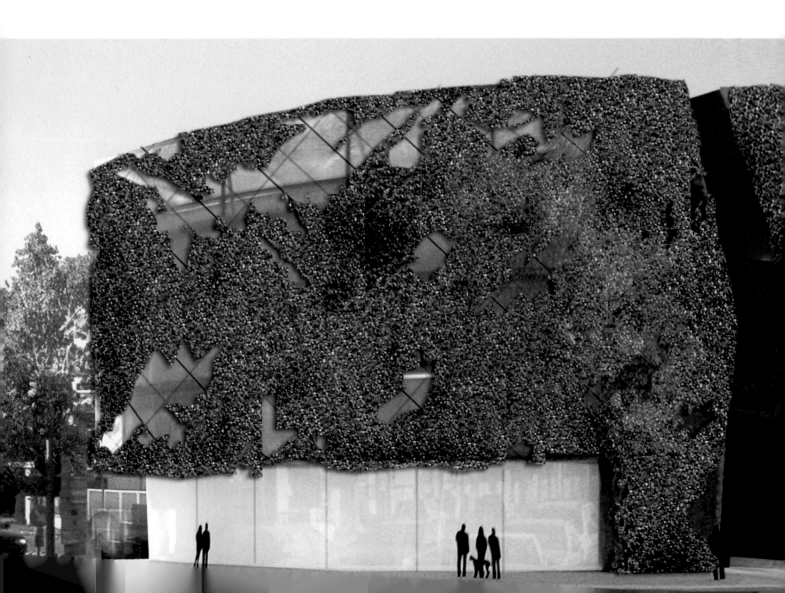

Rimini

**Edificio per uffici
e usi commerciali**

Il progetto riguarda la sistemazione del lotto nella zona sud di Rimini e la definizione di un edificio destinato a ospitare attività commerciali al piano terra e uffici ai piani superiori. La costruzione si sviluppa su una pianta disposta a "L", di fronte a un importante svincolo stradale, con ingresso in corrispondenza dell'incrocio dei bracci. L'accesso è marcato da una profonda frattura – in corrispondenza dell'incrocio stradale – che risalta rispetto alla massa compatta delle facciate, che si sviluppano come un quarto di cerchio e, da una parte, sono rivestite da una sorta di "pelle" vegetale, in maniera da creare un fronte urbano compatto, mentre dall'altra presentano una finitura lignea. L'involucro sarà realizzato con elementi schermanti in vetro e trefoli in acciaio, fissati puntualmente alla struttura dei ballatoi di accesso agli uffici, e sui quali cresceranno essenze rampicanti: l'aspetto sarà di un giardino verticale, che rievoca l'immagine degli edifici ricoperti di edera. Sul retro, le due facciate rivolte all'interno del lotto formano un angolo di circa 90° e creano una zona protetta da adibire a giardino o piazza coperta.

Rimini

Mixed use building

The project concerns the organisation of a site in the southern part of Rimini and the design of a building to house shops on the ground floor and offices on the upper floors. The building is located opposite a major junction and has an L-shaped plan. It is entered at the point where the two bars of the "L" meet. The entrance is characterised by a deep fracture in the building opposite the junction. This contrasts with the compact mass of the curved façades. They are covered on the street side by a sort of green "skin", so as to create a compact urban front. The courtyard façade is made from timber. The external envelope is composed of glass screens and steel cables that are fixed to the structure of walkways that give access to the offices. Climbing plants are trained on this façade, creating the appearance of a vertical garden and calling to mind ivy-covered buildings. At the back the two façades facing the interior of the lot form a 90° angle creating a sheltered space suitable for a garden or covered piazza.

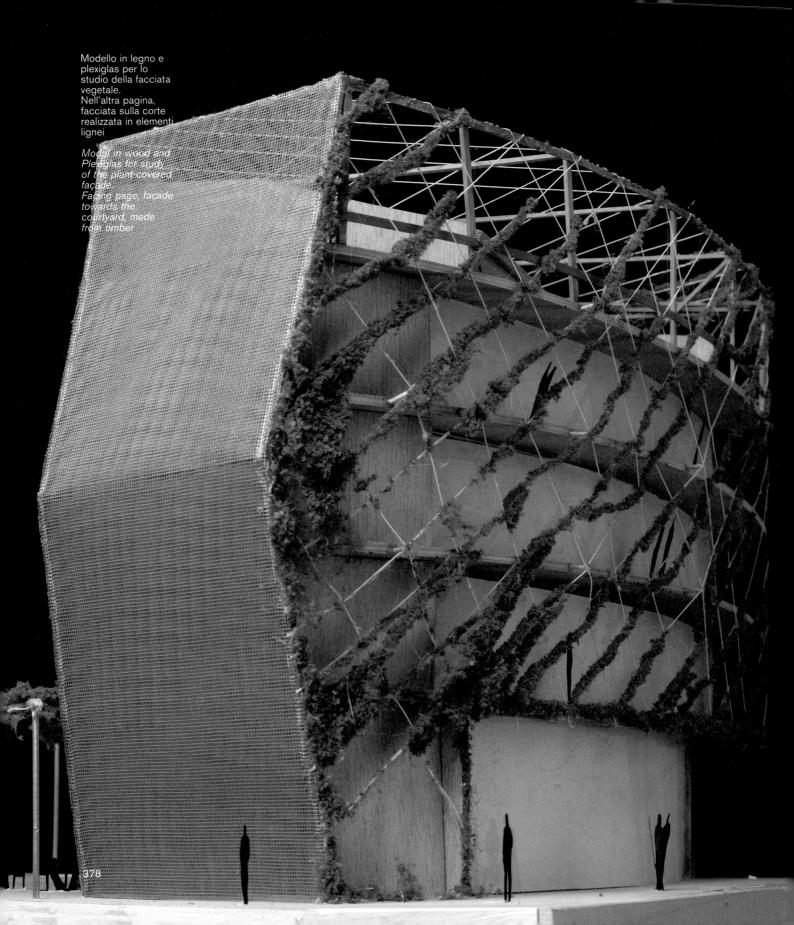

Modello in legno e
plexiglas per lo
studio della facciata
vegetale.
Nell'altra pagina,
facciata sulla corte
realizzata in elementi
lignei

*Model in wood and
Plexiglas for study
of the plant-covered
façade.
Facing page, façade
towards the
courtyard, made
from timber*

378

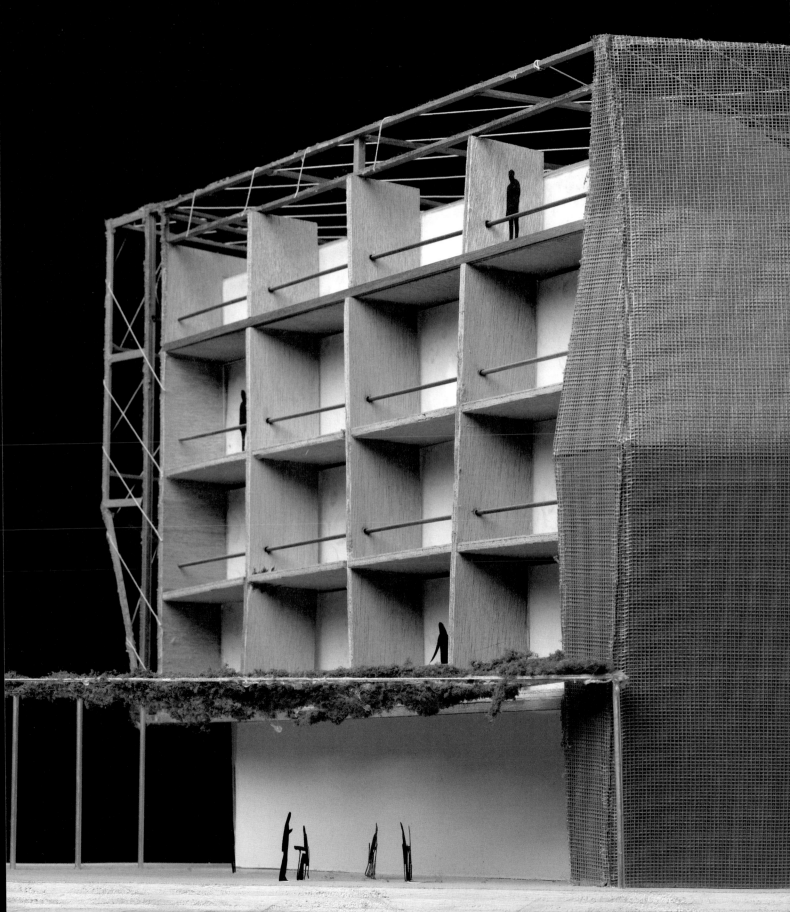

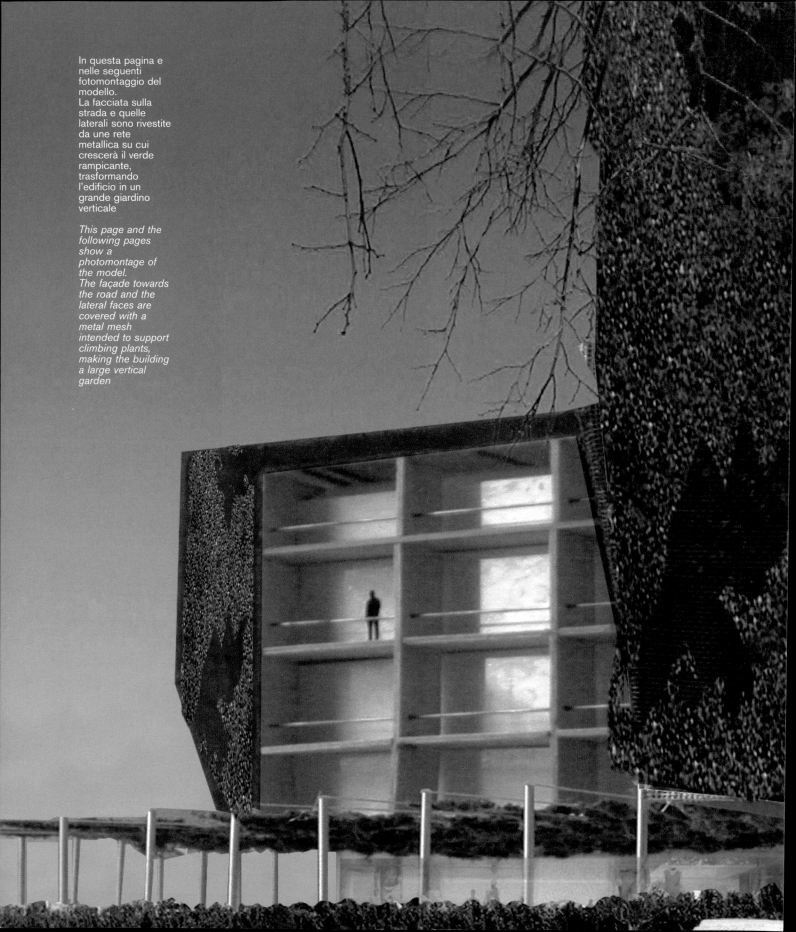

In questa pagina e nelle seguenti fotomontaggio del modello.
La facciata sulla strada e quelle laterali sono rivestite da une rete metallica su cui crescerà il verde rampicante, trasformando l'edificio in un grande giardino verticale

This page and the following pages show a photomontage of the model.
The façade towards the road and the lateral faces are covered with a metal mesh intended to support climbing plants, making the building a large vertical garden

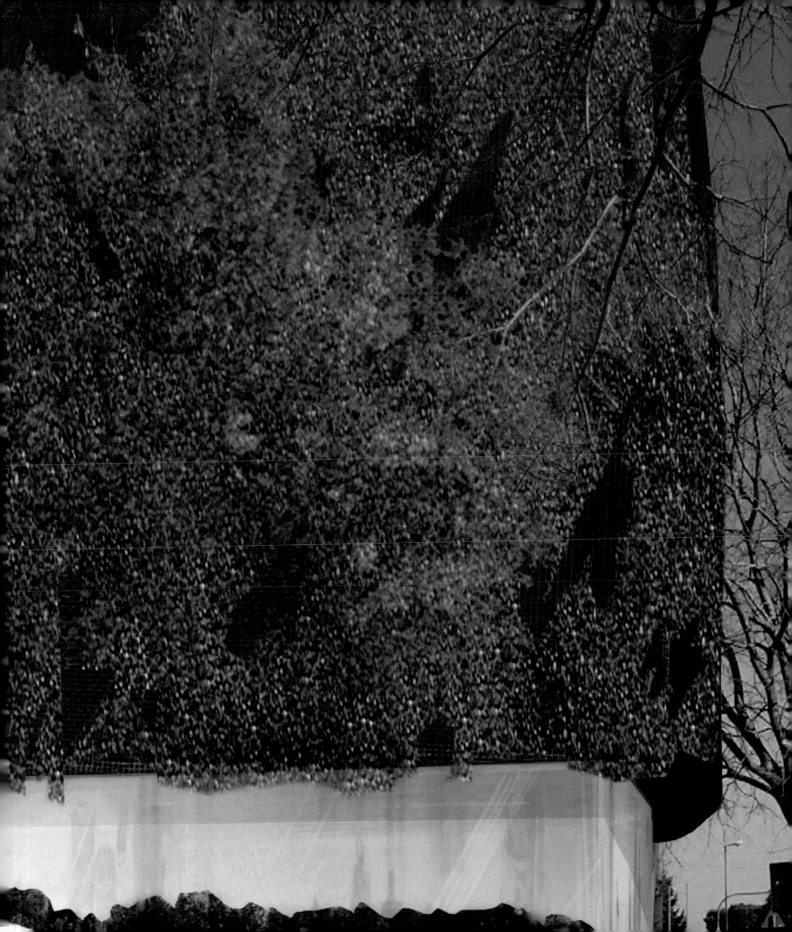

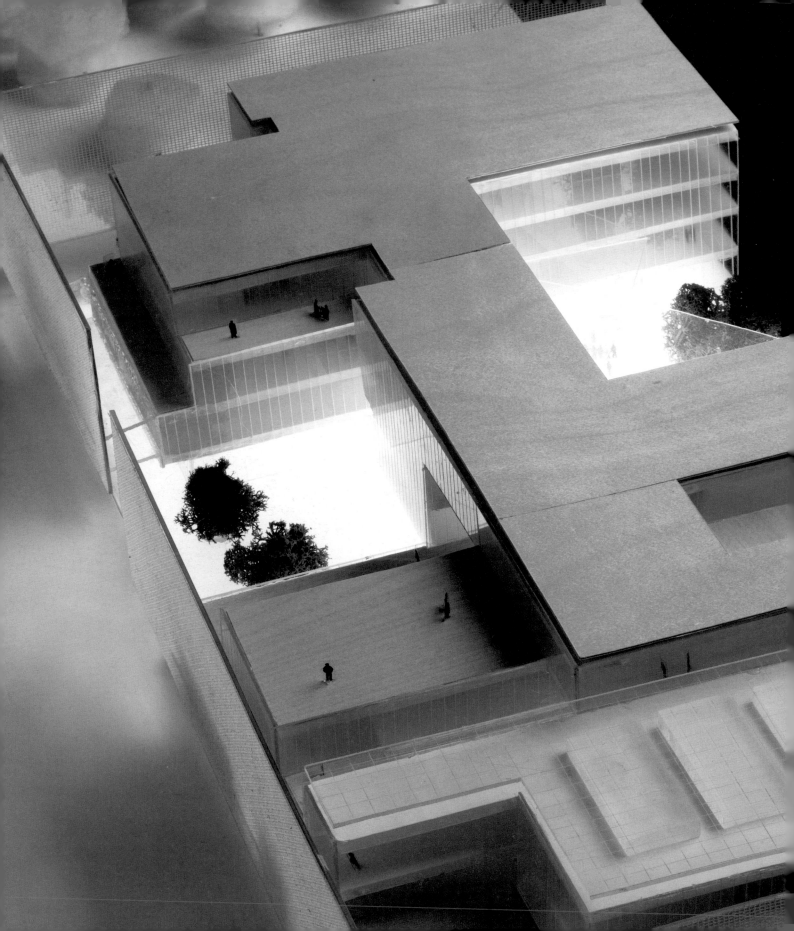

Toscana

Ospedali Apuane _ Hospitals

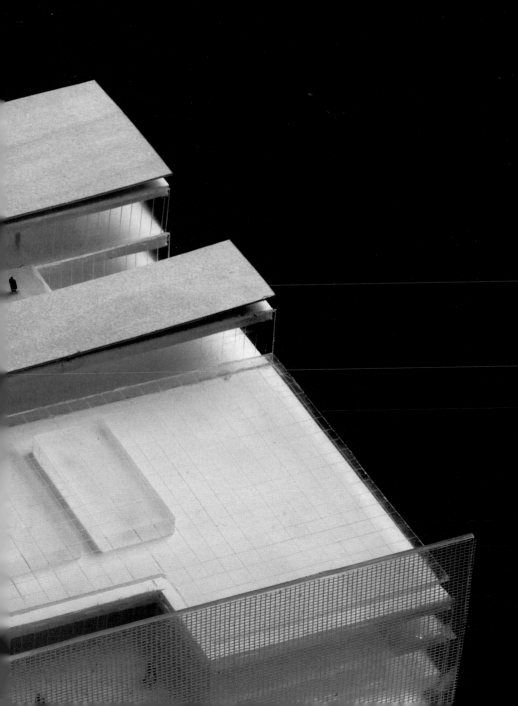

Vedute del modello
dall'alto.
Nell'altra pagina
schizzi della
sovrapposizione dei
piani

*Views of the model
from above.
Facing page,
sketches showing
overlapping of floors*

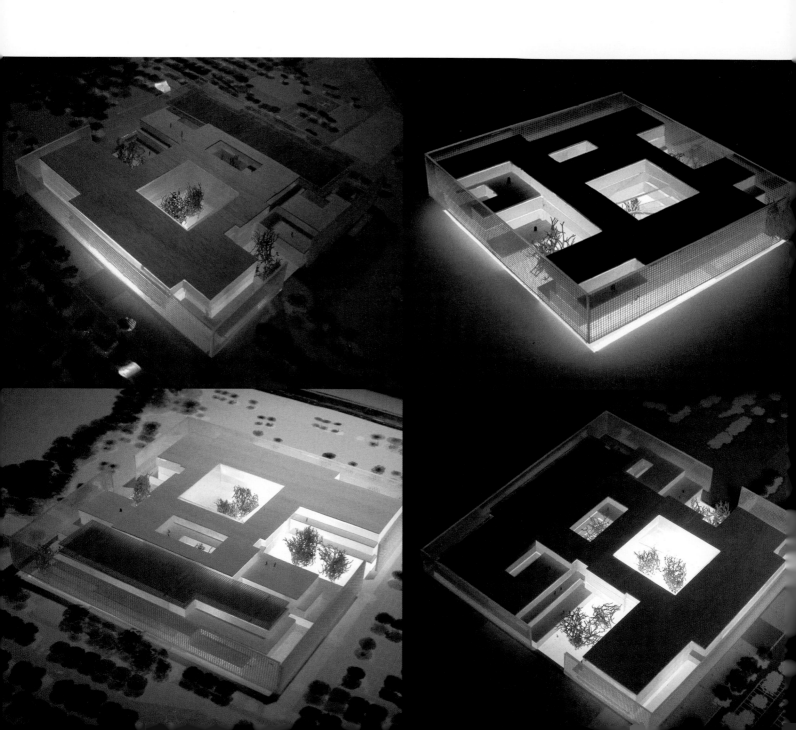

Toscana
Ospedali delle Apuane

Il progetto per quattro nuovi ospedali delle Apuane (Lucca, Massa, Pistoia, Prato) – in risposta a un concorso di project financing – è stato concepito, in termini di flessibilità, come un "modello" di edificio ospedaliero che potesse essere interpretato nel rispetto di singoli contesti. La filosofia del progetto aderisce alle linee guida promosse dall'ex ministro della Sanità Umberto Veronesi e dall'architetto Renzo Piano per l'"ospedale modello", e ai suoi dieci principi informatori, tra cui, in primis, l'umanizzazione della struttura ospedaliera. Tali linee guida prevedono la stretta connessione con il territorio ma in posizione decentrata rispetto al centro cittadino e un'articolazione in due blocchi: il primo destinato alle degenze ad alto grado di assistenza (high care), e il secondo alla degenza successiva (low care), un vero e proprio albergo, aperto 24 ore su 24 ai parenti dei ricoverati, con camere rigorosamente singole e attrezzate. La volontà di rispondere adeguatamente al progresso tecnologico, all'evoluzione socio-economica e culturale dello scenario in cui si inserisce, l'intervento propone il malato e, insieme, la massima attenzione per il personale che lo cura come elementi fondamentali dell'ospedale.

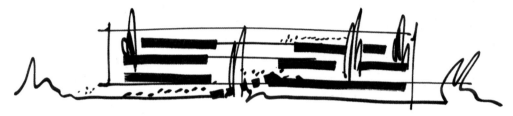

Tuscany
Apuane Hospitals

Four new hospitals will be built in Tuscany in the towns of Lucca, Massa, Pistoia and Prato as a result of a project financing competition. The project has been conceived as a model hospital building that has the flexibility to be adapted to respect the different contexts. The philosophy of the project conforms to the "guidelines for a model hospital" set out by the former Italian Minister for Health Umberto Veronesi and the architect Renzo Piano, and to their ten guiding principles, including in primis the humanisation of the hospital structure. These guidelines envisage a close relationship with the population basin but a location outside of the city centre. Buildings should be developed in two distinct blocks: high care for patients requiring intensive nursing and assistance and low care which patients can be then moved to. This second block is like a hotel that is open 24 hours a day to patient's relatives and consists exclusively of fully-equipped single rooms. In its desire to respond appropriately to technological progress and to the socio-economic and cultural evolution of its context, the design centres firmly on the patients and on maximum support for the staff

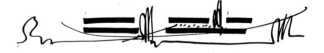

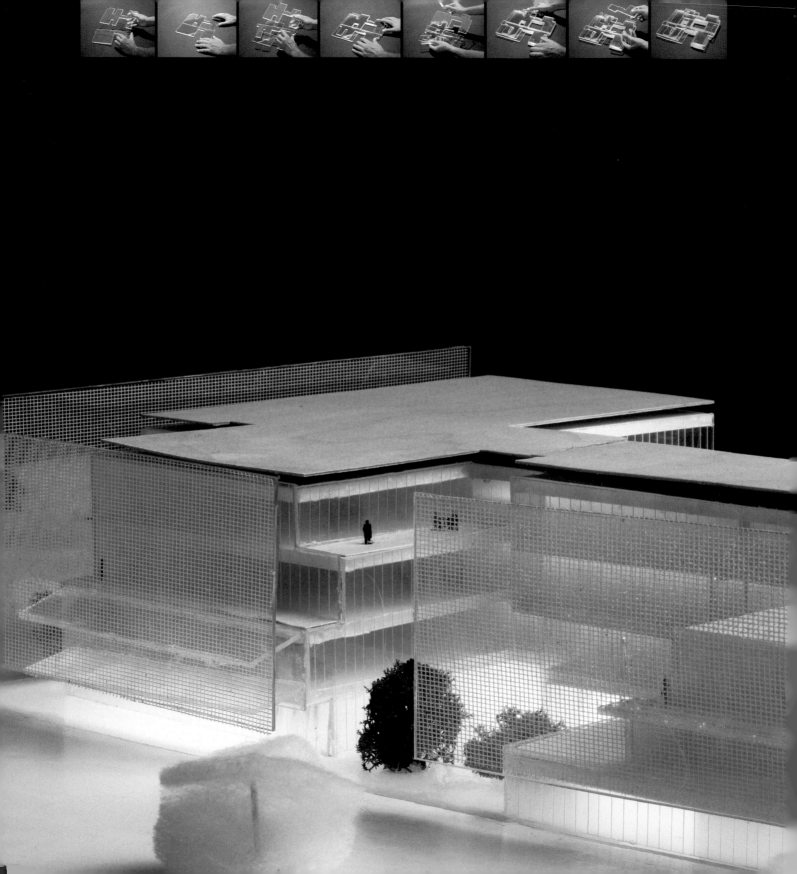

L'impianto planimetrico e l'intervento sono organizzati secondo un approccio multidisciplinare in cui sono integrate considerazioni in merito a:

 compattezza della struttura

 contiguità dei servizi che intervengono nei più diffusi processi

 studio accurato degli accessi e dei percorsi esterni

 studio accurato dei percorsi e dei flussi interni (sporco/pulito)

 ottimale localizzazione dei principali servizi di supporto

 alte prestazioni e tecnologie sia pure su dimensioni contenute.

La filosofia progettuale ha contemplato inoltre la creazione di ambienti amichevoli, spazi verdi e corti interne e l'adattabilità del modello alle mutazioni delle esigenze funzionali, puntando a fare dell'ospedale un luogo della città e per la città, quindi non ripiegato in se stesso ma neppure incombente.

L'architettura di questo edificio nasce da un'attenta analisi del sistema dei flussi e del funzionamento dei reparti, ed è stato perciò interpretato come una serie di stratificazioni funzionali che sovrapponendosi creano spazi differenziati: corti, terrazze giardino e grandi vuoti in contatto con il parco. L'edificio si qualifica in questo modo come una sovrapposizione di pieni e di vuoti. L'articolazione e la complessità della massa edificata sono alleggerite dalla trama leggera che costituisce l'involucro e la facciata dell'edificio e che ridefinisce con precisione il perimetro, rendendo così l'intervento un elemento preciso e identificabile nel paesaggio. La trama, inoltre, a seconda dell'esposizione funziona anche da elemento di protezione dall'irraggiamento.

dedicated to caring for them. The location plan and buildings are organised according to a multi-disciplinary approach which integrates:

 compactness of the layout

 proximity of the services most often required

 careful study of access and external routes

 careful study of internal routes and flux (soiled/clean)

 optimum location of main support services

 high-quality services and technologies, albeit small

The philosophy of the project envisages the creation of friendly surroundings, green spaces and inner courtyards. The adaptability of the model to suit changing functional requirements aims to make the hospital a place of the city and for the city, neither over-detached nor overpowering. The architecture of the building arises from a careful analysis of flow systems and the operation of different departments. It has therefore been interpreted as a series of functional layers that are superimposed to create differentiated spaces: courtyards, terraced gardens and large open spaces bordering a park. The building appears as series of superimposed solids and voids. The layout and complexity of the building mass are made lighter by the delicate treatment of the outer envelope and façade. The external edge is precisely defined making the building a strong element in the landscape. The envelope serves as a protection from the sun's rays where necessary.

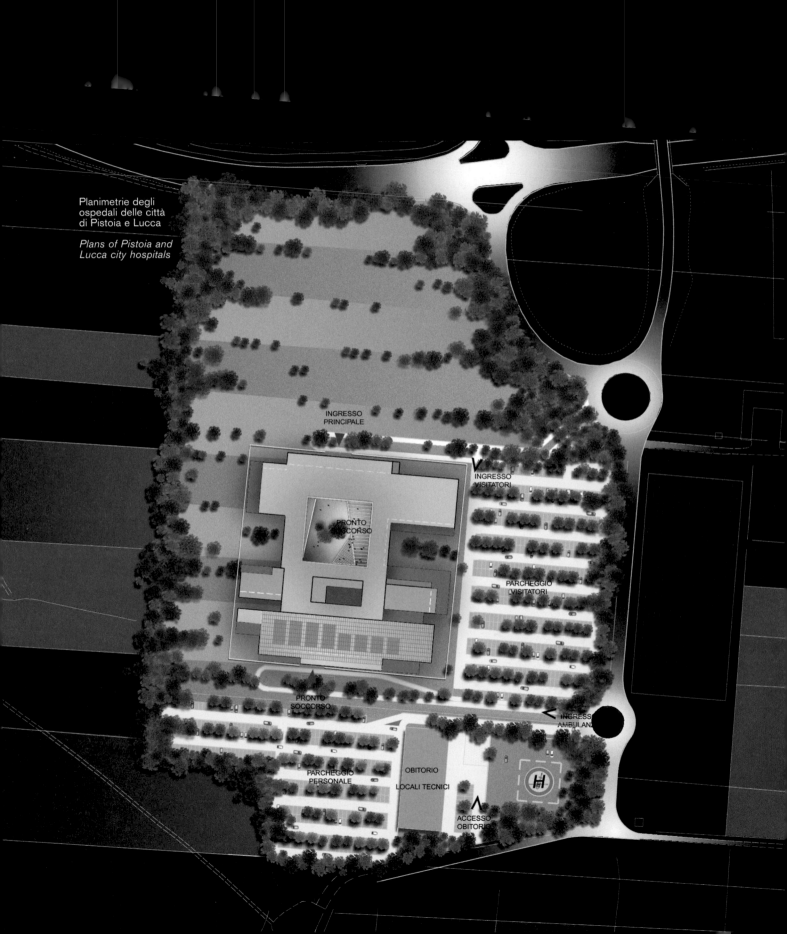

Planimetrie degli
ospedali delle città
di Pistoia e Lucca

*Plans of Pistoia and
Lucca city hospitals*

INGRESSO
PRINCIPALE

INGRESSO
VISITATORI

PRONTO
SOCCORSO

PARCHEGGIO
VISITATORI

PRONTO
SOCCORSO

INGRESSO
AMBULANZE

PARCHEGGIO
PERSONALE

OBITORIO

LOCALI TECNICI

ACCESSO
OBITORIO

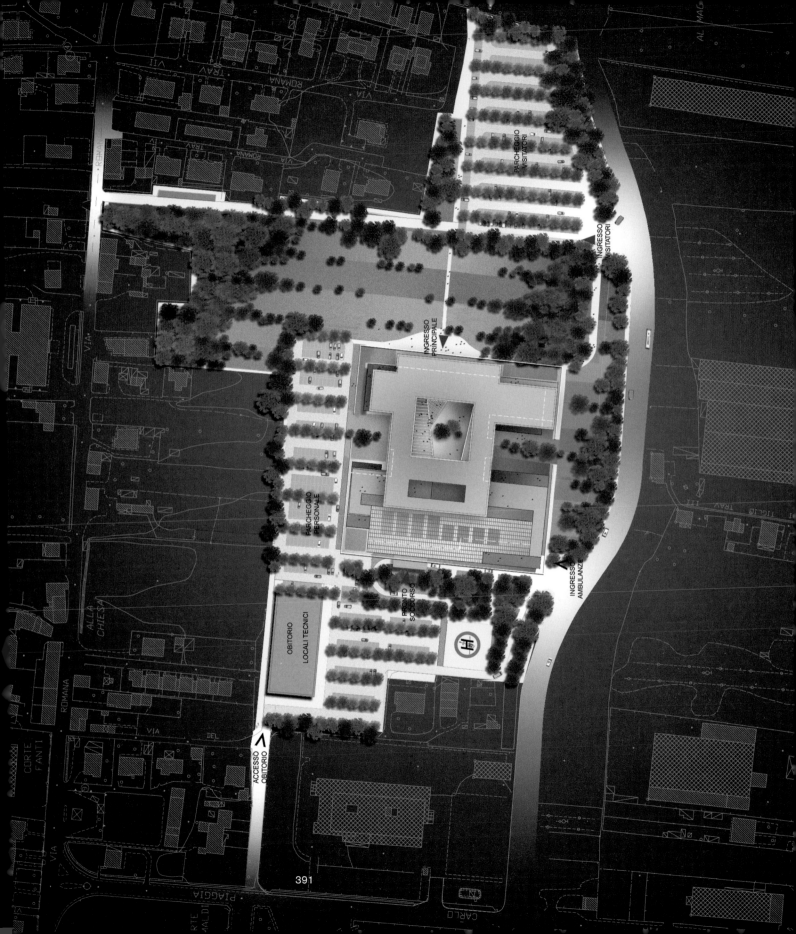

PARCHEGGIO
VISITATORI

INGRESSO
VISITATORI

INGRESSO
PRINCIPALE

INGRESSO
AMBULANZE

PARCHEGGIO
PERSONALE

PRONTO
SOCCORSO

OBITORIO
LOCALI TECNICI

ACCESSO
OBITORIO

391

Vedute dei modelli
di studio

*Views of the study
models*

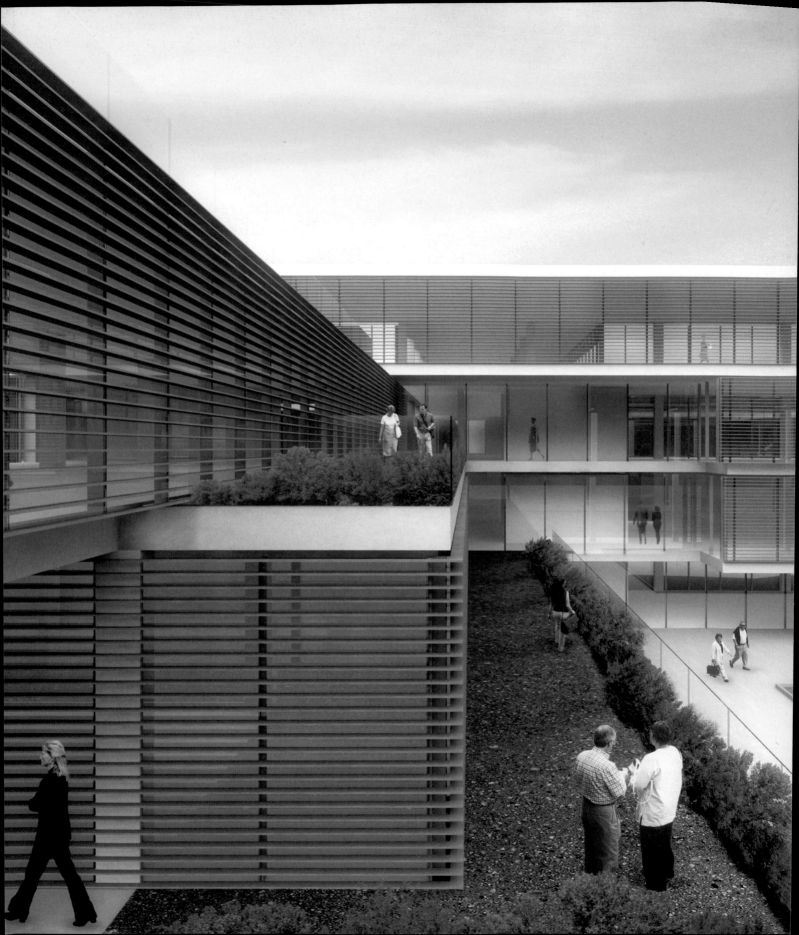

Location	Tuscany, Italy
Year	2003
Commission	Private
Client	Astaldi SpA Pizzarotti & C. SpA Techint SpA
Design Team	MCA Mario Cucinella Studio Altieri Alberto Altieri
Consultants	Prof. Maurizio Mauri Arch. Gabriella Ravegnati Morosini Studio del Bino
Model	Natalino Roveri
Multimedia Design	Studio Dim
Mechanical and Electrical Engineers	Studio Sani

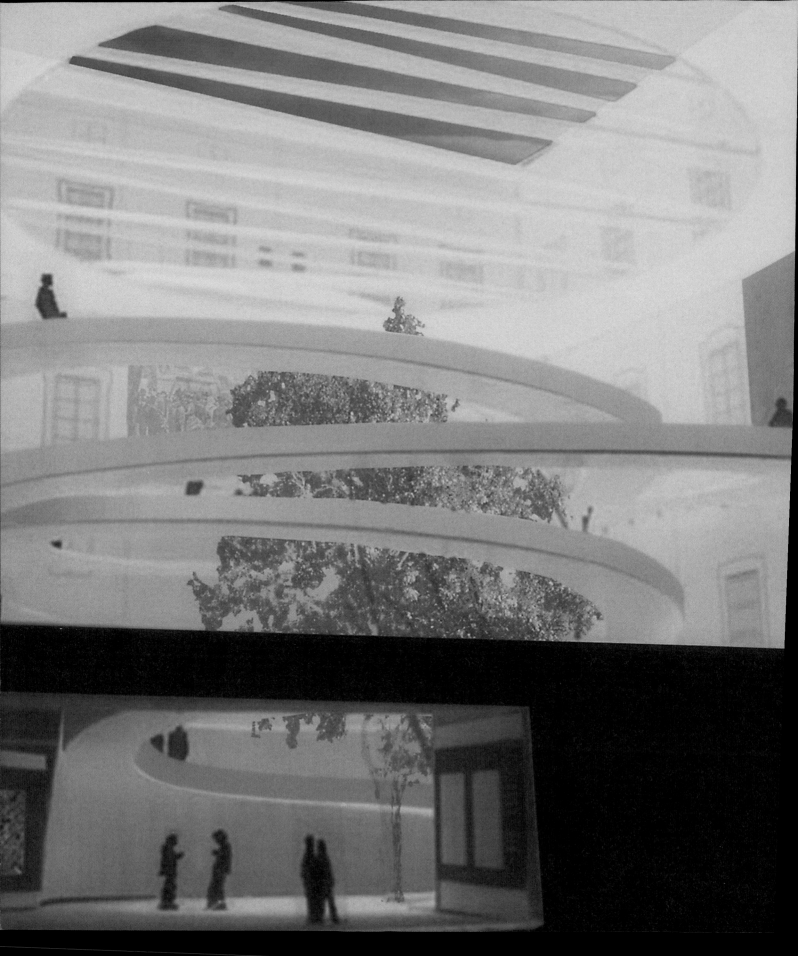

Post scriptum

Mario Cucinella

Dopo la laurea presso la Facoltà di Architettura di Genova e l'approfondimento dello studio di Urban Design, Mario Cucinella (Palermo 1960) ha lavorato nello studio RPBW di Renzo Piano a Genova e Parigi (1987-1992). Nel 1992 ha fondato MCA - Mario Cucinella Architects a Parigi, puntando fin dall'inizio sulla formazione di gruppi di lavoro multidisciplinari, per un approccio integrato alla progettazione a ogni scala: dal design industriale alla ricerca tecnologica per progettazione di edifici, dalla ristrutturazione al landscaping, dallo studio di specifiche strategie ambientali per il controllo climatico ai grandi progetti urbani. Nel 1999 ha ricevuto il premio per l'Architettura dalla Akademie der Kunste di Berlino; nello stesso anno ha fondato a Bologna MCA Integrated Design, insieme a Elizabeth Francis, dal 1997 partner associato di MCA. Dal 1999 è docente di Tecnologia dell'Architettura presso la Facoltà di Architettura di Ferrara. Lo studio MCA ha ricevuto importanti riconoscimenti in concorsi internazionali di progettazione, ricerca e studio. Mario Cucinella riceve nel 2004 il premio Outstanding Architect all'VIII World Renewable Energy Congress (Denver).

After gaining a degree from the Faculty of Architecture at Genoa University and pursuing studies in Urban Design, Mario Cucinella (born in Palermo in 1960) worked in Renzo Piano's RPBW studio in Genoa and in Paris (1987-1992). In 1992 he set up MCA - Mario Cucinella Architects in Paris, concentrating from the beginning on the formation of multi-disciplinary teams, in order to ensure an integrated approach to design at all scales. From industrial design to technological research for the design of buildings, from renovation to landscaping, from the study of specific environmental strategies for climate control to large-scale urban projects. In 1999 he received the Prize for Architecture from Akademie der Kunste in Berlin. In the same year he founded MCA Integrated Design, in Bologna, together with Elizabeth Francis, an associate partner with MCA since 1997. Since 1999 he has been a Lecturer in Technology of Architecture at the Faculty of Architecture at Ferrara University. MCA has received significant recognition in a number of international competitions for design, research and study. Mario Cucinella has been chosen for the Outstanding Architect award at the 8th World Renewable Energy Congress (Denver) in the year 2004.

**Elisabeth Francis
Associate**

Collabora con MCA dal 1994 ed è partner associato dal 1997. Nata in Irlanda nel 1969, ha studiato architettura all'University College di Dublino, dove si è laureata con lode nel 1993. Prima di collaborare con MCA ha studiato e lavorato in Francia, Irlanda e nel Regno Unito. Ha ricevuto una borsa di studio di ricerca per un dottorato di ricerca presso l'University College e ha insegnato Progettazione ambientale presso la facoltà di Architettura di Dublino. Elizabeth ha uno specifico interesse per la ricerca architettonica e ha sviluppato diversi progetti quali JOULE e la ricerca europea Altener.

Joined MCA in 1994 and is an associate since 1997. Born in Ireland in 1969, she studied architecture at University College Dublin and graduated with honours in 1993. Prior to joining MCA she studied and worked in France, Ireland and the UK. She received a research scholarship from UCD for a PhD and has taught Ecological Design Studio in the faculty of Architecture, University College Dublin. Elizabeth has a particular interest in architectural research and has developed a variety of projects such as JOULE and Altener European research.

**David Hirsch
Leader Architect**

Laureato in architettura al Politecnico di Torino nel 1994, ha cominciato a collaborare con MCA nel 1998. Prima di lavorare con MCA, David ha studiato e lavorato nel Regno Unito, e ha conseguito un master in Ambiente ed Energia presso l'Associazione Architetti di Londra.

Graduated in architecture from the Politecnico di Torino in 1994. He joined the practice in 1998. Previous to joining MCA he studied and worked in the UK gaining a masters degree in Environment and Energy from the Architectural Association in London.

**Filippo Taidelli
Leader Architect**

Laureato al Politecnico di Milano, collabora con MCA dal 2000. Prima di lavorare con MCA, Filippo ha studiato e lavorato in Spagna e nel Regno Unito, maturando un'esperienza in diversi tipi di edifici.

Joined the practice in 2000. He is a graduate of the Politecnico di Milano. Previous to joining MCA Filippo studied and worked in Spain and the UK. He has experience in various building types.

Simona Agabio
Giulio Altieri
Fabio Andreetti
Edoardo Badano
Francesco Barone
Marie Bazin
Sara Bergami
Tommaso Bettini
Donata Bigazzi
Sabino Bizzocca
Francesco Bombardi
Stefano Brunelli
Gianni Cafaggini
Eva Lucy Cantwell
Marco Capelli
Andrea Capurro
Mariaelisa Castelli
Chantal Cattaneo della Volta
Tania Ciammitti
Catherine Clermont
Nancy Colace
Enrico Contini
Dario Cottone
Enrico de Carlo
Dahlia De Macina
Julien Descombes
Vincenzo Di Serio
Gabriele Evangelisti
Anna Fabro
Francesca Filippetti
George Frazzica
Andrea Gardosi
Cristina Garavelli
Roberta Grassi
Vittorio Grassi
Alain Guez
Thomas Jay
Susanna Lampronti
Giovanna Latis
Elena Lavezzo
Roberto Leone
Matteo Lucchi
Clara Masotti
Filippo Meda
Stefano Morisi
Carmel Nolan
Glenn O'Brien
Luigi Orioli
Cristiana Paoletti
Davide Paolini
Mauro Parravicini
Hembert Peñaranda
Nadia Perticone
Cristina Pin
Nicola Ragazzini
Giacinto Ricchetti
Natalino Roveri
Kira le Roy
Daniel Ryan
Manuel Salone
Valeria Salvaderi
François Santos
Celestina Savoldi
Sophie Scheubel
Elisabetta Trezzani
James Tynan
Anna Vecchi
Danilo Vespier
Benta Claire Wiley

*** I nomi in nero si riferiscono ai collaboratori attuali**

*** Names in black are of current team**

1992
_ Francia. Ristrutturazione dello showroom iGuzzini Illuminazione a Parigi
_ Ungheria. Consultazione a inviti dell'Università di Budapest per il piano generale per la sistemazione dell'area intorno al lago Balaton
_ Egitto. Concorso internazionale Cintus II bandito dalle Nazioni Unite per uno studio sull'applicazione di nuove tecnologie allo sviluppo urbano nell'area del delta del Nilo. Primo premio
_ Francia. Concorso internazionale Europan 2 per il piano della città di Evian Les Bains. Menzione speciale
_ Germania. Concorso internazionale per il palazzo del Reichstag a Berlino

1993
_ Progettazione degli apparecchi illuminanti serie Confort e Pixi per iGuzzini Illuminazione (Italia)
_ Svizzera. Ristrutturazione di casa Kunz a Ginevra, cofinanziato dal programma di ricerca "D.I.A.N.E." dell'Office Fédéral de l'Energie del Governo svizzero relativo allo sfruttamento della luce naturale in ambiente residenziale
_ Cipro. Concorso internazionale per il *masterplan* dell'Università di Cipro a Nicosia. Selezionato per la seconda fase e Secondo premio
_ Italia. Concorso internazionale della Comunità Europea per la ristrutturazione – con soluzioni innovative per la riduzione dei consumi energetici – di sei edifici del JRC (Joint Research Center) a Ispra (Va). Primo premio per quattro edifici
_ Portogallo. Concorso internazionale per la sistemazione generale dell'area dell'Expo 98 a

Lisbona. Progetto selezionato
_ Portogallo. Concorso internazionale per il Water Pavilion per l'Expo 98 a Lisbona. Progetto selezionato
_ Svizzera. Concorso internazionale per un parcheggio di 500 posti auto da realizzare nel centro storico di Ginevra in associazione con Georges Descombes. Primo premio

1994
_ Cipro. Concorso internazionale per la sede del Parlamento
_ Estonia. Concorso internazionale per la progettazione di un museo d'arte a Tallinn
_ Grecia. Concorso internazionale *Zephyr* per la realizzazione di edifici residenziali ad Atene
_ Irlanda. Concorso internazionale per la progettazione della sede comunale a Dun Laoghaire - Dublino
_ Italia. Concorso internazionale a inviti per la progettazione di tre nuovi edifici: ECB (uffici, archivi e sala conferenza), EI e STI (uffici e laboratori) all'interno del JRC (Joint Research Center) a Ispra (Va)
_ Libano. Concorso internazionale per la ricostruzione dei suk di Beirut

1995
_ Italia. Ristrutturazione dell'edificio n. 8 destinato alla mensa del JRC (Joint Research Center) a Ispra (Va)
_ Francia. Concorso a inviti selezionati per il progetto di recupero di un edificio industriale destinato a centro studi e laboratori prove della società Valeo a Château Rouge
_ Giappone. Concorso internazionale a inviti con Ove Arup & Partners per uno stadio sportivo a Oita.

Secondo premio alla terza fase
_ Italia. Concorso per la *Città dei ragazzi* di Cosenza

1996
_ Progettazione degli apparecchi illuminanti per esterni serie Woody e MiniWoody per iGuzzini Illuminazione (Italia)
_ Francia. Ristrutturazione dello showroom Fiat Auto France, Avenue Jean Jaurès a Parigi
_ Italia. Concorso nazionale per il nuovo polo fieristico di Brescia. Quarto premio
_ Sri Lanka. Concorso internazionale per la stesura del nuovo piano urbanistico della città di Colombo. Primo premio

1996-98
_ CE. Partner in un gruppo di ricerca selezionato dalla Commissione della Comunità Europea per il progetto di ricerca Joule III per l'applicazione di un sistema di raffrescamento passivo negli edifici per uffici (Pdec - Passive downdraught evaporative cooling)

1997
_ Francia. Ristrutturazione degli showroom di Fiat Auto France a Issy-les-Moulineaux, Marsiglia, Boulogne Billancourt
_ Francia. Diagnostica e ristrutturazione della cupola settecentesca e di alcuni locali della sede della Rappresentanza permanente d'Italia presso l'OCSE (Organizzazione per la Cooperazione e lo Sviluppo Economico) a Parigi
_ Italia. Progetto e realizzazione dell'edificio per il nuovo ufficio tecnico di iGuzzini Illuminazione a Recanati (Mc)
_ Italia. Progettazione e realizzazione della nuova

sede centrale degli uffici direzionali di iGuzzini Illuminazione a Recanati (Mc)
_ Italia. Concorso nazionale per abitazioni sociali nell'area Colognola a Bergamo

1998
_ Cipro. Concorso internazionale per la progettazione della facoltà di Scienze e Tecnologia nel nuovo campus universitario di Athalassa, Nicosia. Primo premio e premio speciale per le strategie ambientali
_ Cuba. Studio preliminare dell'illuminazione naturale per il Museo di Belle Arti di L'Avana
_ Francia. Concorso *10 stazioni-simbolo* per il 2000 organizzato da RATP (Régie Autonome des Transports Parisiens). Progetto vincitore per la ristrutturazione della stazione metropolitana di Parigi Villejuif - Léo Lagrange. Realizzazione: 1998-2000
_ Italia. Concorso internazionale a inviti per la riqualificazione dell'ex area industriale Falck a Sesto San Giovanni (Mi). Progetto menzionato

1999
_ Progettazione degli apparecchi illuminanti per esterni serie Platea per iGuzzini Illuminazione (Italia)
_ Francia. Sistemazione paesaggistica del sito Fiat Auto France a Trappes
_ Italia. Sistemazione paesaggistica del sito industriale iGuzzini a Recanati (Mc)
_ Francia. Progetto preliminare per un edificio commerciale nel centro storico di Cannes
_ Italia. Progetto preliminare per un edificio per uffici per la società Unigrà SpA a Imola (Bo)

_ Italia. Progetto preliminare per la ristrutturazione di un edificio per uffici in via Chiabrera a Milano
_ Montecarlo. Progetto preliminare per uno showroom della società Samfet
_ Ungheria. Progetto preliminare per la trasformazione di un edificio storico in albergo da 200 stanze nel centro di Budapest
_ Italia. Concorso internazionale a inviti per il nuovo polo universitario di Forlì. Secondo premio nella fase finale
_ Italia. Concorso a inviti per la ristrutturazione di un edificio commerciale e la realizzazione di una ludoteca nella ex "Casa di Bianco" nel centro storico di Cremona

1999-2001
_ Italia. Progetto e realizzazione della Stazione marittima e della Capitaneria di porto di Otranto, con sistemazioni della piazza annessa e del lungomare

2000
_ Progettazione degli apparecchi illuminanti per esterni serie ColourWoody per iGuzzini Illuminazione (Italia)
_ Italia. Concorso per la progettazione dell'area ferroviaria a Caselle Torinese (To). Invito alla seconda fase
_ Italia. Concorso internazionale a inviti Ponte Parodi e la città di Genova

2000-2004
_ Italia. Progetto e ristrutturazione di un edificio commerciale e residenziale nel complesso della ex "Casa di Bianco" nel centro storico di Cremona

2001
_ Arabia Saudita. Concorso a inviti per il

progetto della nuova sede del Ministero del Turismo a Riyadh
_ Italia. Piano guida per lo sviluppo sostenibile di un'area Peep (Sant'Egidio) della città di Cesena
_ Italia. Concorso internazionale a inviti per la ristrutturazione di un complesso immobiliare per uffici a Milano per la società immobiliare Hines - Bergognone 53. Primo premio. Realizzazione: 2004
_ Italia. Concorso internazionale a inviti per la progettazione della nuova sede di IBM Europa a Milano

2002
_ Italia. *Masterplan* per lo sviluppo dell'Airport Business Center nell'area ex cava Barleta a Bologna
_ Italia. Progetto di un edificio per uffici per la società Focchi SpA a Rimini
_ Francia. Concorso internazionale a inviti per il progetto del nuovo palazzo comunale a Echirolles
_ Israele. Concorso internazionale a inviti per la nuova Scuola di Studi ambientali e il *visitors' center* per l'Università di Tel Aviv
_ Italia. Concorso a inviti per il piano urbanistico per una zona di Reggio Emilia
_ Italia. Concorso a inviti per la progettazione del nuovo campus universitario Humanitas a Milano
_ Italia. Progetto preliminare per la trasformazione del sito Enea a Monte Aquilone - Manfredonia (Fg) in un parco a tema sull'energia

2002-2003
_ Italia. Progetto e realizzazione di un padiglione dedicato all'esposizione delle grandi opere infrastrutturali per la città di Bologna (e-Bo)

2003
_ Cina. Progetto di ricerca sviluppato nell'ambito degli accordi tra il Ministero dell'Ambiente italiano e il Ministero per la Scienza e la Tecnologia cinese, in collaborazione con il Politecnico di Milano, per la costruzione di una nuova facoltà di Studi ambientali dell'Università di Tsinghua a Pechino
_ Italia. *Masterplan* per la riqualificazione dell'area dell'ex cementificio Unicem a Piacenza
_ Italia. *Masterplan* per un complesso di edifici a Linate (Mi) in un'area Pirelli
_ Italia. Progetto per interni e per gli uffici della sede Uniflair SpA a Padova
_ Italia. Progetto per la nuova sede della cantine Midolini SpA a Manzano (Ud)
_ Italia. Progetto per un edificio per uffici e usi commerciali a Rimini
_ Italia. Concorso di *project financing* per la nuova sede dei servizi unificati del Comune di Bologna (Consorzio Cooperative Costruzioni mandatario). Progetto vincitore. Inizio lavori: primavera 2004
_ Italia. Concorso di *project financing* per la nuova sede del Comune di Piacenza (Consorzio Cooperative Costruzioni mandatario, Orion scrl). Progetto vincitore
_ Italia. Concorso di *project financing* per la progettazione di quattro nuovi ospedali per la regione Toscana in associazione con lo studio Altieri (Gruppo Astaldi SpA, Techint SpA, Pizzarotti SpA). Progetto vincitore
_ Italia. Concorso internazionale a inviti per la nuova sede della Regione Lombardia a Milano, in associazione con Norman Foster
_ Italia. Concorso nazionale a inviti per la

riqualificazione dell'area Fiera a Milano, in associazione con Richard Roger, Jean Nouvel, Erik van Egeraat, Joe Coenen
_ Italia. Concorso nazionale a inviti per il nuovo museo della Città di Bologna

1996
_ Design of Woody and MiniWoody external lighting units for iGuzzini Illuminazione (Italy)
_ France. Renovation of the Fiat Auto France showroom, Avenue Jean Jaurès in Paris
_ Italy. National competition for the new exhibition centre in Brescia. 4th prize
_ Sri Lanka. International competition for the new urban plan of the city of Colombo. 1st prize

1996-98
_ EC. Partner in a research group selected by the European Commission for the Joule III research project for the application of a passive cooling system in office buildings (PDEC - Passive Downdraught Evaporative Cooling)

1997
_ France. Renovation of the Fiat Auto France showrooms in Issy-les-Moulineaux, Marseilles, Boulogne Billancourt
_ France. Survey and renovation of the eighteenth-century dome and a number of rooms in the Italian Delegation headquarters at OECD (Organization for Economic Co-operation and Development) in Paris
_ Italy. Design and construction of the building for the iGuzzini Illuminazione new technical offices in Recanati (Macerata)
_ Italy. Design and construction of the new head office of iGuzzini Illuminazione in Recanati (Macerata)
_ Italy. National competition for low-cost housing in the Colognola area, Bergamo

1998
_ Cyprus. International competition for designing the Faculty of Science and Technology at the new university campus in Athalassa, Nicosia. 1st prize and special prize for environmental strategies
_ Cuba. Preliminary study for natural lighting in the Havana Art Gallery
_ France. Competition for 10 stations to be symbols for the year 2000 organised by RATP (Régie Autonome des Transports Parisiens). Prize-winning design for the renovation of the Villejuif - Léo Lagrange metro station in Paris. Works during 1998-2000
_ Italy. International competition by invitation for renovating the former Falck industrial area at Sesto San Giovanni (Milan). Project mentioned

1999
_ Design of Platea external lighting units for iGuzzini Illuminazione (Italy)
_ France. Landscaping of the Fiat Auto France site at Trappes
_ Italy. Landscaping of the iGuzzini industrial site in Recanati (Macerata)
_ France. Sketch design for a mixed-use building in the historic core of Cannes
_ Italy. Preliminary plan for an office building for the Unigrà SpA company in Imola (Bologna)
_ Italy. Sketch design for the renovation of an office building in via Chiabrera, Milan
_ Monaco. Design of a showroom for the Samfet company, Montecarlo
_ Hungary. Feasibility study for converting a historic building in the centre of Budapest into a 200-room hotel
_ Italy. International competition by invitation for the new University of Forlì campus. 2nd prize in the final stage
_ Italy. Competition by invitation for the renovation of a mixed-use building and creation of a games library in the former Casa di Bianco complex in the historic core of Cremona

1999-2001
_ Italy. Design and construction of the new ferry terminal and harbour office in Otranto, with landscaping of the adjoining square and the sea-front promenade

2000
_ Design of ColourWoody external lighting units for iGuzzini Illuminazione (Italy)
_ Italy. Competition for designing the railway area at Caselle Torinese (Turin). Invitation for bids regarding the second stage
_ Italy. International competition by invitation for Ponte Parodi in the city of Genoa

2000-2004
_ Italy. Design and renovation of a building destined for shops and offices and residential units in the former Casa di Bianco complex in the historic core of Cremona

2001
_ Saudi Arabia. Competition by invitation for the new head office for the Ministry of Tourism in Riyadh
_ Italy. Guideline plan for sustainable development of a low-cost housing area (Sant'Egidio) in the city of Cesena
_ Italy. International competition by invitation for the renovation of a complex destined for office buildings in Milan for the Hines Real estate company - Via Bergognone 53. 1st prize. To be completed in 2004
_ Italy. International competition by invitation for the new IBM Europe head office in Milan

2002
_ Italy. Master plan for development of the Airport Business Center in the former Barleta quarry in Bologna
_ Italy. Design of an office building for the company Focchi SpA in Rimini
_ France. International competition by invitation for designing the new civic offices in Echirolles
_ Israel. International competition by invitation for the new Environmental Studies School and visitors' centre for the University of Tel Aviv
_ Italy. Competition by invitation for a master plan for an area of Reggio Emilia
_ Italy. Competition by invitation for designing the new Humanitas university campus in Milan
_ Italy. Preliminary design for converting the ENEA site at Monte Aquilone - Manfredonia (Foggia) into an energy theme park

2002-2003
_ Italy. Design and construction of an exhibition pavilion for illustrating large infrastructure interventions in the city of Bologna (e-Bo)

2003
_ China. Research project developed through agreements between the Italian Ministry for the Environment and the Chinese Ministry for Science and Technology, in collaboration with Politecnico di Milano, for the building of a new Environmental Studies faculty at the University of Tsinghua in Beijing
_ Italy. Master plan for upgrading the former Unicem cement factory in Piacenza
_ Italy. Master plan for a complex of buildings at Linate (Milan) in an area belonging to the Pirelli company
_ Italy. Design for interiors and offices for the Uniflair SpA company's head office in Padua
_ Italy. Design of the new Midolini SpA winery at Manzano (Udine)
_ Italy. Design for a building for offices and shops in Rimini
_ Italy. Project financing competition for the new Municipal Services head office in the city of Bologna (Consorzio Cooperative Costruzioni mandatario). Winning project. Work begins in Spring 2004
_ Italy. Project financing competition for the new Civic Offices in the city of Piacenza (Consorzio Cooperative Costruzioni mandatario, Orion scrl). Winning project
_ Italy. Project financing competition for designing four new hospitals for the Tuscany region in association with Studio Altieri (Gruppo Astaldi SpA, Techint SpA, Pizzarotti SpA). Winning project
_ Italy. International competition by invitation for the new Lombardy Region head office in Milan, in association with Norman Foster & Partners
_ Italy. National competition by invitation for upgrading the area of the exhibition centre in Milan, in association with Richard Rogers, Jean Nouvel, Erik van Egeraat, Joe Coenen
_ Italy. National competition by invitation for the new Bologna City Museum

Esposizioni _ *Exhibitions* ## Premi _ *Awards*

1994
_ USA. Mostra di progetti. UIA World Congress, Chicago
_ USA. Mostra di progetti. Seattle Symposium, Seattle

1997
_ Italia. Mostra di progetti. SAIE 97 (Salone Internazionale dell'Industrializzazione Edilizia), spazio Nuovo Ambiente, Bologna
_ Italia. Mostra di progetti. Riabitat 97, Genova

1999
_ Italia. Mostra di progetti. Ferrara, Università di Ferrara, Museo dell'Architettura
_ Italia. Mostra di progetti. Eurosolar, Roma

2000
_ Italia. *More With Less*. SAIE 2000 (Salone Internazionale dell'Industrializzazione Edilizia), spazio Cuore Mostra, Bologna
_ UK. Esposizione del progetto per la sede centrale degli uffici direzionali di iGuzzini Illuminazione a Recanati. *Equinox 2000 International Conference on Sustainable Development*, Londra, RIBA (Royal Institute of British Architects)

2001
_ Francia. *More With Less*. Parigi, Galerie d'Architecture

2002
_ Italia. *More With Less*. Firenze, galleria SESV - Spazio Espositivo di Santa Verdiana; in collaborazione con la Facoltà di Architettura dell'Università degli Studi di Firenze
_ Italia. *More With Less*. Napoli, Camera di Commercio, sala Borsa; in collaborazione con il Dipartimento di Progettazione urbana dell'Università degli Studi di Napoli Federico II
_ Italia. *More With Less*. Ascoli Piceno, Libreria Rinascita; in collaborazione con l'Ordine degli Architetti di Ascoli Piceno, la Facoltà di Architettura e il Centro Studi di Architettura di Ascoli Piceno
_ Irlanda. *More With Less*. Dublino, Royal Institute of the Architects of Ireland
_ Italia. Esposizione del progetto per Hines - Bergognone 53. Salone del Mobile, Milano

2003
_ Belgio. *Dal Futurismo al Futuro possibile. Mario Cucinella per iGuzzini uffici a Recanati*. Bruxelles
_ Italia. *Mario Cucinella: e-Bo padiglione per Bologna*. iMage Festival, Firenze, Istituto degli Innocenti
_ Italia. *Mario Cucinella per iGuzzini uffici a Recanati*. Triennale di Milano, Medaglia d'Oro all'Architettura
_ Italia. *More With Less*. II Biennale dell'Eco-efficienza, Torino, Lingotto
_ Italia. *More With Less*. Torino, Castello del Valentino

2004
_ Italia - scala 1:1, esposizione di progetti, Cremona

1994
_ *USA. Exhibition of projects. UIA World Congress, Chicago*
_ *USA. Exhibition of projects. Seattle Symposium, Seattle*

1997
_ *Italy. Exhibition of projects. SAIE 97 (International Exhibition of Building Industrialisation). Nuovo Ambiente exhibition space, Bologna*
_ *Italy. Exhibition of projects. Riabitat 97, Genoa*

1999
_ *Italy. Exhibition of projects. Ferrara, University of Ferrara, Museum of Architecture*
_ *Italy. Exhibition of projects. Eurosolar, Roma*

2000
_ *Italy. More with Less. SAIE 2000 (International Exhibition of Building Industrialisation), Cuore Mostra exhibition space, Bologna*
_ *UK. Exhibition of the project for iGuzzini Illuminazione head office in Recanati. Equinox 2000 International Conference on Sustainable Development, London, RIBA (Royal Institute of British Architects).*

2001
_ *France. More with Less. Paris, Galerie d'Architecture*

2002
_ *Italy. More with Less. Florence, Galleria SESV - Spazio Espositivo di Santa Verdiana; in collaboration with the Faculty of Architecture of the University of Florence*
_ *Italy. More with Less. Naples, Chamber of Commerce, Exchange; in collaboration with the Town Planning Department of the Federico II University of Naples*
_ *Italy. More with Less. Ascoli Piceno, Libreria Rinascita; in collaboration with the Ascoli Piceno Order of Architects, the Faculty of Architecture and the Ascoli Piceno Centre for Architectural Studies*
_ *Ireland. More with Less. Dublin, RIAI Royal Institute of the Architects of Ireland*
_ *Italy. Exhibition of the Bergognone 53 project for Hines, Salone del Mobile, Milan*

2003
_ *Belgium. From Futurism to a Possible Future. Mario Cucinella for iGuzzini offices in Recanati. Brussels*
_ *Italy. Mario Cucinella: e-Bo pavilion for Bologna. iMage Festival, Florence, Istituto degli Innocenti*
_ *Italy. Mario Cucinella for iGuzzini offices in Recanati. Triennale di Milano, Gold Medal for Architecture*
_ *Italy. More with Less. 2nd Biennal Eco-efficiency, Turin, Lingotto*
_ *Italy. More with Less. Turin, Valentino Castle*

2004
_ *Italy - scala 1:1, exhibition of projects, Cremona*

1992
_ Argentina. Forum Mondiale dei Giovani Architetti, medaglia d'Oro del CAYC (Centro d'Arte e Comunicazione di Buenos Aires)

1998
_ Italia. Compasso d'Oro ADI, menzione d'onore per il design degli apparecchi illuminanti Woody e Platea prodotti da iGuzzini Illuminazione
_ Germania. IF - Industrie Forum Design 1997, premio per il design degli apparecchi illuminanti Woody e MiniWoody prodotti da iGuzzini Illuminazione

1999
_ Italia. Premio Eurosolar Italia 1999 per la sede centrale degli uffici direzionali di iGuzzini Illuminazione a Recanati
_ Italia. Premio Sistema d'Autore - Metra 99, sezione Facciate Continue, per la sede centrale di iGuzzini Illuminazione a Recanati
_ Germania. Kunstpreis 99 - Forderungspreis per l'Architettura dell'Akademie der Kunste di Berlino

2000
_ UK. PLEA 2000. The 17th International Conference on Passive and Low Energy Architecture. Best Paper Award for Inspiring, Imaginative and Innovative Fusion of Architecture and Science: Elizabeth Francis of Mario Cucinella Architects, *The Application of Passive Downdraught Evaporative Cooling (Pdec) to Non-Domestic Buildings*

2002
_ UK. BDYA, Building Design Young Architect of the Year Award, menzione d'onore

2003
UK. AR+D International Architectural Award per e-Bo padiglione informativo sui progetti per la città di Bologna
_ Italia. Triennale di Milano, medaglia d'Oro all'Architettura Italiana
_ Germania.
IF - Industrie Forum Design, premio per il design dell'apparecchio illuminante MaxiWoody prodotto da iGuzzini Illuminazione

2004
_ USA, Denver. Outstanding Architect, VIII World Renewable Energy Congress

1992
_ Argentina. World Forum for Young Architects, gold medal at CAYC (Centre for Art and Communication, Buenos Aires)

1998
_ Italy. Compasso d'Oro ADI, honourable mention in design for the Woody and Platea lighting systems produced by iGuzzini Illuminazione
_ Germany. IF - Industrie Forum Design 1997, design prize for the Woody and MiniWoody lighting systems produced by iGuzzini Illuminazione

1999
_ Italy. Eurosolar Italy Prize 1999 for the head offices of iGuzzini Illuminazione in Recanati
_ Italy. Sistema d'Autore - Metra 99 Prize, curtain walls section, for the head offices of iGuzzini Illuminazione in Recanati
_ Germany. Kunstpreis 99 - Forderungspreis for Architecture from the Berlin Akademie der Kunste

2000
_ UK. PLEA 2000. The 17th International Conference on Passive and Low Energy Architecture.
_ Best Paper Award for Inspiring, Imaginative and Innovative Fusion of Architecture and Science: Elizabeth Francis of Mario Cucinella Architects,
_ The Application of Passive Downdraught Evaporative Cooling (Pdec) to Non-Domestic Buildings

2002
_ UK. BDYA, Building Design Young Architect of the Year Award, honourable mention

2003
_ UK. AR+D International Architectural Award for e-Bo

information pavilion for projects regarding the city of Bologna
_ Italy. Triennale di Milano, gold medal award to Italian Architecture
_ Germany.
IF - Industrie Forum Design, design prize for the MaxiWoody lighting system produced by iGuzzini Illuminazione

2004
_ USA. Denver. Outstanding Architect, 8th World Renewable Energy Congress

1993
_ M. Cucinella, La strategia del virus positivo, in «L'Arca», dicembre, n. 66, pp. 38-41
_ V. Grassi, Il progetto dell'atelier Mario Cucinella per l'Università di Cipro: una proposta innovativa, in «Sinopie», novembre, n. 8, pp. 47-49

1994
_ M.A. Arnaboldi, Ermetismo Linguistico, in «L'Arca», luglio-agosto, n. 84, pp. 10-15
_ M.A. Arnaboldi, I mutamenti della scuola, in «L'Arca», aprile, n. 81, pp. 50-55
_ In Search of the Natural House, in «Building Design», November, n. 1198, pp. 18-19
_ B. Paule, Un Cheminée de lumière à Bernex, in «Faces», été, n. 32, p. 59
_ Performance energetique et qualité des ambiances dans les bâtiments, Actes de la Conférence Européenne (Lyon, november), pp. 697-701
_ Proposal for Reducting Energy Consumption in Building. Joint Research Center. Eco Center Project, Ispra, Italy, in «Sinopie», n. 8

1995
_ Eco Center Project. New Buildings for the Environmental Institute of Safety Technology Institute, in International Symposium Passive Cooling of Building, Proceedings of the Conference (Athens, June), pp. 435-442
_ Eco Center Project. Proposal for a naturally ventilated canteen, in International Symposium Passive Cooling of Building, Proceedings of the Conference (Athens, June), pp. 251-258
_ P. Potterat, Du Soleil dans le maquettes. Architecture éclairée, in

«Femina», octobre, n. 42, pp. 30-37
_ Riqualificazione ambientale e innovazione, in «Dioguardi Notizie», luglio, pp. 34-35
_ M. Sala, Eco Center Project. New Buildings for the Environmental Institute of Safety Technology Institute, in Eco Center Project. Proposal for a Naturally Ventilated Canteen, Atti del Convegno Internazionale per docenti di Architettura (Firenze, settembre), p. 304

1996
_ P. Buxton, Low Energy Diet at Green Canteen, in «Building Design», June, n. 1271, p. 8
_ A. Cottone e D. Faconti, Il progetto di architettura tra natura e artificio, in La qualità ambientale degli edifici. Tecnologie, progettazione e controllo della qualità edilizia, «Bollettino dell'Università di Palermo», febbraio, pp. 317-324
_ M. Florence, Un Eco Center en modele, in «Architecture Intérieure CREE», octobre-novembre, n. 273, pp. 82-85
_ J. della Fontana, Un progetto terapeutico, in «L'Arca», giugno, n. 105
_ D. Petrus, Solar System, in «The Architectural Review», September, n. 1195, pp. 62-63
_ J.-F. Pousse, Sous le toit, in «Techniques & Architecture», octobre-novembre, n. 428, pp. 68-70
_ Prima Visione, Woody e MiniWoody, in «Lighting Design», November-December, n. 41, pp. 68-72
_ Solar Energy in Architecture and Urban Planning, Proceedings of the 4th European Conference (Berlin, March)

1997
_ Actes du CISBAT 97, Conference Internationale

Energie Solaire et Bâtiment, Lausanne, octobre, pp. 169-175
_ An Evaporative Cooling System for Non-Domestic Buildings, in «Architecture Today», ottobre, n. 82
_ A. Bugatti, Ingegneria e invenzione, in «Costruire», gennaio, n. 164, pp. 94-95
_ M. Cucinella, Il progetto di architettura tra natura e artificio, in G. Nardi (a cura di), Aspettando il progetto, Milano, Franco Angeli
_ M. Favalli, Intervista a Mario Cucinella, in «Costruire», giugno, n. 169
_ G. Gargiulo, Architettura e ricerca, in «Office Layout», gennaio, n. 70, pp. 40-44
_ iGuzzini a Hannover, in «Abitare», aprile, n. 361, p. 96
_ Illuminotecnica e Impianti, in «OFX Guide», luglio-agosto, n. 37, pp. 132-133
_ J.R. Krause, Modellfall, in «Intelligente Architektur», Oktober, n. 10, pp. 50- 53
_ L'ufficio progetti della iGuzzini Illuminazione, in «Abitare», settembre, n. 365
_ L'ufficio progetti della iGuzzini Illuminazione, in «L'Arca», luglio-agosto, n. 117
_ L. Matti, Come riorganizzare e ottimizzare gli spazi d'ufficio, in «Office Layout», agosto-ottobre, n. 74, pp. 87-90
_ Palazzina Uffici iGuzzini a Recanati, in M. Grosso (a cura di), Il raffrescamento passivo degli edifici, Rimini, Maggioli Editore, pp. 507-520
_ Per la nuova Colombo, in «L'Arca», gennaio, p. 91
_ Polo fieristico di Brescia. Conto sui privati, i progetti migliori, in «Costruire», aprile, n. 167, p. 31
_ Research Center in Ispra, Italy, in «Detail», April-May, n. 3, pp. 335-338

G. de Whitby, Un edificio a controllo energetico totale, in «Ufficiostile», marzo-aprile, n. 2, pp. 44-47
_ Woody e MiniWoody, in «Luce International», aprile, n. 50

1998
_ N. Baldassini, Aerodynamischer Daecher, in «Detail», September, p. 934
_ A. Bugatti, La sede naturale, in «Costruire», giugno, n. 181, pp. 131-133
_ D. Faconti e S. Piardi (a cura di), La qualità ambientale degli edifici, Rimini, Maggioli Editore, pp. 89-96
_ Hauptverwaltung der Firma iGuzzini in Recanati, Italien, in «Architektur Wettbewerbe», Dezember, n. 176, pp. 8-9
_ J.R. Krause, Auf den Sonnenseite, in «Intelligente Architektur», August, n. 14, pp. 66-69
_ F. Latis, Concorso per la Fort Area di Colombo: un progetto di sostenibilità energetica, in «Urbanistica», n. 110
_ C. Maranzana, Cronache di gioie e dolori, in «Costruire», aprile, n. 179, pp. 36-39
_ Recanati. Italia. Ufficio tecnico produzione iGuzzini Illuminazione, in «GB Progetti», dicembre 1997 - gennaio 1998, n. 48, p. 25
_ A. Rogora (a cura di), Un edificio per la luce, in «Nuovo Ambiente», marzo
_ G. Simonelli, Edifici di nuova generazione, in «Modulo», marzo, n. 239, pp. 130-137
_ S. Weissinger, iGuzzini Hauptverwaltung in Recanati, Italien, in «Glasforum», Juni, n. 6, pp. 11-14

1999
_ S. Agabio e E. Badano, Mario Cucinella, Rimini, Maggioli Editore
_ A. Bini (a cura di),

Moda nuova o disciplina?, in «Modulo», ottobre, n. 255, pp. 890-893
_ A. Campioli (a cura di), Acciaio e trasparenza. Edificio direzionale iGuzzini a Recanati, in «Costruzioni metalliche», luglio-agosto, n. 4, pp. 31-38
_ E. Francis, Headquarters for iGuzzini Illuminazione, Recanati, Italy, in European Directory of Sustainable & Energy Efficient Building, 7th ed., London, James & James, pp. 51-55
_ E. Francis e B. Ford, Recent Developments in Passive Downdraught Evaporative Cooling, in European Directory of Sustainable & Energy Efficient Building, 7th ed., London, James & James, pp. 105-109
_ R. Sias (a cura di), Qualità ambientale e risparmio energetico, in «Ufficiostile», settembre, pp. 36-42
_ C. Slessor, Light Canopy, in «The Architectural Review», February, n. 1224, pp. 66-99
_ B. Spagnoli, Il mio mestiere? È il futuro. Intervista a Mario Cucinella, in «Il Resto del Carlino», 4 luglio
_ M. Vitta (a cura di), Mario Cucinella. Space and Light / Lo spazio e la luce, Milano, l'Arca Edizioni

2000
_ Attualità: la sede iGuzzini, in «Aluminium Construction», March, n. 22
_ E. Francis, The Application of Passive Downdraught Evaporative Cooling (Pdec) to Non-Domestic Buildings, in Architecture City Environment, Proceedings of PLEA (Cambridge, July), London, James & James, pp. 88-93
_ Joule. Forschungsprojekt. Experimenteller

Verwaltungsbau in Catania. Mario Cucinella Architects, in «Baumeister», Januar-Februar, n. 2, pp. 41-45
_ A. Pansera (a cura di), Natura e artificio. Il sito iGuzzini a Recanati, Milano, Editoriale Domus
_ C. Slessor, Cooling Tower, in «The Architectural Review», January, n. 1235, pp. 63-65
_ M. Vitta, Il nuovo edificio, in «L'Arca», gennaio, n. 144, pp. 8-11

2001
_ Arriva il bio-appartamento, in «La Voce di Forlì e Cesena», redazione di Cesena, 27 ottobre
_ F. Cappelli (a cura di), Il Quartiere del Futuro, in «Romagna Corriere», redazione di Cesena, 27 ottobre
_ Cesena: analisi di Mario Cucinella per la bioclimatica, www.edilio.it, ottobre-novembre
_ Du Sport à la station Villejuif - Léo Lagrange, www.dizajn.net, juin
_ Hines, agenzia di stampa Omniapress, 3 dicembre
_ L'Architecture Ecologique, Paris, Le Moniteur, pp. 230-233
_ Mario Cucinella a Parigi. La stazione di Villejuif, in «Abitare», marzo, pp. 200-201
_ Mario Cucinella Architects. Stazione Marittima, Otranto, in «Materia», maggio-agosto, n. 35, p. 116
_ Mario Cucinella in Paris, in «EcoTech Sustainable Architecture Today», March, n. 3, p. 13
_ Milano, Cucinella ristruttura via Bergognone, www.edilio.it, dicembre
_ More With Less. Architettura Sostenibile, www.edilio.it, ottobre-novembre
_ Sant'Egidio. Nasce il PEEP nel Parco, in «Il Resto del Carlino», redazione di Cesena, 27 ottobre

_ Stations de métro du centenaire RATP, in «Techniques et Architecture», august-septembre, n. 455, pp. 41-45

2002
_ G. Avogadro (a cura di), Il progetto della leggerezza, in «Architectural Digest», dicembre, pp. 146-148
_ Benvenuti al museo Guazzaloca, in «L'Espresso», 19 dicembre, p. 16
_ I. Caltabiano (a cura di), L'approccio bioclimatico nell'architettura di Mario Cucinella, in «L'Architettura Naturale», aprile-giugno, n. 15, pp. 10-13
_ M.V. Capitanucci, Ristrutturazione a Milano, in «Costruire», febbraio, p. 76
_ Intervista a Mario Cucinella, in «The Plan», marzo, n. 0, pp. 8-9
_ Nuova stazione marittima, Otranto, in «The Plan», marzo, n. 0, pp. 10-27
_ M.V. Capitanucci, Un Bastione sul Porto, in «Costruire», dicembre, pp. 56-59
_ L. Ceresini, Milano Rinnovo Totale, in «Arkitekton», marzo, pp. 44-47
_ F. Cerrutti, Arredare le città. Gli spazi urbani diventano luoghi sociali, www.edilio.it, febbraio
_ F. Cerrutti, Cremona: parte la ristrutturazione della ex Casa di Bianco, www.edilio.it, ottobre
_ F. Cerrutti, La nuova stazione marittima di Otranto, www.edilio.it, agosto
_ F. Cerrutti, Tel Aviv. Anche MCA partecipa al concorso per la nuova scuola di studi ambientale, www.edilio.it, marzo
_ 53, via Bergognone - Milano. MCA per Hines, allegato speciale per il Salone del Mobile a «The Plan», aprile, n. 0
_ Così a Milano l'ex area industriale diventa il cuore creativo della città, in «La

Guida dell'Ufficio Tecnico», maggio, pp. 58-60
_ Cucinella e il piano guida per un PEEP eco-compatibile, in «Archingeo», gennaio, p. 52
_ Due gemme luminose per il centro di Bologna, www.edilio it, 12 dicembre
_ Edifici Intelligenti. Così si assicura la qualità dell'ambiente, in «La Guida dell'Ufficio Tecnico», gennaio-marzo, p. 27
_ Ex Casa di Bianco Cremona. Progetto di Ristrutturazione, in «The Plan», n. 1, pp. 108-109
_ Fine 2003, nuova Casa di Bianco, in «La Provincia di Cremona», 16 ottobre, p. 12
_ J. della Fontana, Innovazione e realismo. Hines Offices in Milan, in «L'Arca», maggio, n. 170, pp. 54-56
_ Forum-Einladend, in «Intelligent Architektur», June, p. 9
_ M. Frontera (a cura di), La Maxifacciata che fa risparmiare e Vetro hi-tech, in Edilizia e Territorio, inserto de «Il Sole 24 Ore», 18-23 marzo
_ L. Gibello (a cura di), Un nuovo pezzo di Città per tremila abitanti, in «Il Giornale dell'Architettura», luglio-agosto, n. 0, p. 6
_ La città che cambia in due padiglioni, in «La Repubblica», cronaca di Bologna, 27 ottobre, p. 8
_ La Mostra della città futura, in «Il Resto del Carlino», 27 ottobre, p. 8
_ Le analisi di Cucinella, in «Costruire», gennaio
_ Le analisi di Cucinella, www.costruire-expert.com, 9 gennaio
_ L'ex Casa di Bianco si colora, in «La Voce di Cremona», 16 ottobre, p. 12
_ F. Mc Donald (ed.), Do More With Less Say Eco-Italians, in «Irish Times», 30 May, p. 15
_ MCA - Mario Cucinella Architects, More with Less, Firenze, Mandragora